IMPRESSIONS DE THÉATRE

CINQUIÈME SÉRIE

EN VENTE A LA MÊME LIBRAIRIE

DU MÊME AUTEUR

Les Contemporains. Etudes et portraits littéraires.
Sept séries. Chaque série forme un vol. in-18 jésus, br. 3 50
Ouvrage couronné par l'Académie française
Chaque volume se vend séparément.

Impressions de Théâtre. *Dix séries.* Chaque série forme
un vol. in-18 jésus, broché. 3 50
Chaque volume se vend séparément.

Dix Contes. Un superbe volume grand in-8° jésus, illustré
par Luc-Olivier Merson, Georges Clairin, Lucas, Cornillier,
Loévy, couverture artistique dessinée par Grasset, édition de
grand luxe sur vélin, broché. 20 »

Myrrha, vierge et martyre, un volume in-16 jésus, sous
couverture illustrée, huitième mille, broché 3 50

En marge des vieux livres, Contes et légendes, *Première
série.* Un vol. in-16 jésus, sous couverture illustrée, broché,
onzième mille. 3 50

En marge des vieux livres, Contes et légendes, *Deuxième
série.* Un vol. in-16 jésus, sous couverture illustrée, broché,
huitième mille. 3 50

Opinions à répandre, 4ᵉ édition, revue et augmentée.
Un volume in-18 jésus, broché. 3 50

Théories et Impressions, un volume in-18 jésus,
broché 3 50

Quatre discours, Racine et Port-Royal, les Prix de vertu,
la Réponse à M. Berthelot, les Femmes du monde.
Un joli volume in-18 jésus, broché. 2 »

Discours de réception à l'Académie française et réponse
de M. Gréard. Une brochure in-18 jésus. 1 50

Discours de réception de M. M. Berthelot à l'Académie
française, avec réponse de M. Jules Lemaitre.
Une brochure in-18 jésus. 1 50

Corneille et la poétique d'Aristote, une brochure in-18
jésus. 1 50

NOUVELLE BIBLIOTHÈQUE LITTÉRAIRE

JULES LEMAITRE
DE L'ACADÉMIE FRANÇAISE

IMPRESSIONS
DE THÉATRE

CINQUIÈME SÉRIE

IBSEN — OSTROWSKY — PISEMSKY — MARLOWE
CORNEILLE — FLORIAN — ÉMILE AUGIER — DUMAS FILS
MEILHAC ET HALÉVY — MANUEL — ÉDOUARD GRENIER
JULES BARBIER — HENRI DE BORNIER — MAURICE BOUCHOR
G. ANCEY — STANISLAS RZEWUSKI
CATULLE MENDÈS — ANATOLE FRANCE — HENRY CÉARD

PARIS
SOCIÉTÉ FRANÇAISE D'IMPRIMERIE & DE LIBRAIRIE
ANCIENNE LIBRAIRIE LECÈNE, OUDIN ET Cⁱᵉ
15, RUE DE CLUNY, 15

Tout droit de traduction et de reproduction réservé.

IMPRESSIONS DE THÉATRE

IBSEN

Théatre choisi d'Ibsen : *les Revenants; la Maison de poupée*, traduction de M. Prozor, préface de M. Edouard Rod.

<p align="right">19 août 1889.</p>

Parfois je me désole et j'ai honte de ne savoir, en tout et pour tout, que ma langue natale, un peu de latin, très peu de grec; et je me demande avec confusion comment j'ai pu suivre jadis, pendant huit ans, le cours inférieur d'allemand, et pendant un an, le cours moyen (pour changer) sans apprendre un mot de la langue de Gœthe et de Hegel. Je me dis que, connaissant une seule littérature, je ne connais rien; que des façons fort intéressantes de comprendre et d'exprimer la vie m'échappent absolument, et que le monde est beaucoup moins varié et moins diver-

tissant pour moi que pour ceux qui entendent les langues étrangères et qui ont visité les autres pays. Je songe qu'il n'est pas permis d'être à ce point un homme du Centre, un vigneron tourangeau, ni de s'endormir dans une telle incuriosité, ni dans une si jalouse adhérence au sol héréditaire...

Par bonheur, il y a des traductions. Elles sont assez abondantes depuis quelques années pour donner, même à un pauvre monoglotte comme je suis, quelque idée des diverses littératures européennes.

Je sais bien que toute une part, et quelquefois la meilleure, du talent des écrivains disparaît nécessairement dans la traduction, si habile ou si exacte qu'elle soit. Je cherche avec inquiétude ce qui peut rester de Racine et de La Fontaine, traduits en allemand ou en anglais. Il est probable que le déchet n'est pas moindre pour quelques-uns des auteurs étrangers qu'on translate dans notre langue. Mais ce que ces auteurs perdent d'un côté à être traduits, il me semble qu'ils le regagnent d'un autre, et je vais essayer de vous dire pourquoi.

Souvent, chez les écrivains de mon pays, même chez les meilleurs, je discerne et je sens quelque phraséologie, une rhétorique inventée ou apprise, des artifices systématiques de langage ; et il arrive que tout cela m'ennuie un peu à la longue. Or il doit y avoir, à coup sûr, quelque chose de semblable chez les étrangers. Mais précisément cela n'est pas transposable dans une autre langue, cela ne nous est pas

révélé par la traduction. Ou plutôt, leur rhétorique à eux, s'ils en ont une, nous paraît originale et savoureuse. Là où ils sont peut-être médiocres ou mauvais, ils ne me semblent que bizarres, et c'est peut-être à ces endroits-là que je me crois le plus tenu de les goûter, pour ne pas avoir l'air d'un homme totalement dépourvu du sens de l'exotisme.

D'autre part, quand ils sont excellents et quand ils m'émeuvent, ils m'émeuvent vraiment tout entier. Car alors je suis bien sûr que c'est uniquement par la force de leur pensée, la justesse de leurs peintures ou la sincérité de leur émotion qu'ils agissent sur moi. Il est évident que, dans ces moments-là, le fond chez eux ne se distingue plus de la forme ; je sens, même dans la traduction, que tous les mots sont nécessaires, qu'on ne pouvait en employer d'autres. L'accent local a tout à coup disparu ; et de rencontrer chez ces « barbares » des choses qui sont belles exactement de la même manière que les belles choses de chez nous, j'éprouve un plaisir que double la surprise et qu'attendrit la reconnaissance...

Et ainsi, soit dans les instants où leur rhétorique et leur banalité possible m'échappent, soit dans ceux où ils se passent de toute rhétorique, j'ai constamment l'impression de quelque chose de franc, de naïf, d'honnête, de spontané, de profondément intéressant même dans les gaucheries, les lenteurs ou les obscurités. Sous cette forme neutre, cette espèce de cote mal taillée qu'est une traduction, sous ces

mots français recouvrant un génie qui ne l'est pas, de vieilles vérités ou des observations communes me font l'effet de nouveautés singulières. J'y veux trouver et j'y trouve une saveur, une couleur, un parfum. Je m'imagine que ces étrangers unissent aux raffinements de sensibilité et de pensée des écrivains tard venus une candeur et une sincérité de primitifs. Et je m'excite sur eux, et je ne suis pas très loin de dire moi aussi (comme font couramment, aujourd'hui, les personnes d'opinions distinguées) : « Qu'est-ce que nos romanciers auprès de Tolstoï et d'Elliot ? Qu'est-ce que nos poètes auprès de Shelley ou de Rossetti ? Et enfin, bien que nos auteurs dramatiques soient assurément de meilleurs ouvriers, ah ! qu'ils sont loin de l'humanité profonde et de la tranquille audace d'un Ibsen, d'un Ostrowsky ou d'un Pisemsky ! »

Puis, je ferme les livres ; je me calme, je laisse s'ordonner en moi les souvenirs et s'instituer les comparaisons. Ces ouvrages qui m'ont frappé çà et là par leur incontestable beauté, et plus encore peut-être par l'étrangeté de l'accent, je m'aperçois que le fond n'en est probablement pas si nouveau qu'il m'avait semblé d'abord, car on le retrouve dans des livres à nous, dans des livres que nous avons déjà presque oubliés, ingrats que nous sommes ! Et alors je ne cesse point d'estimer ni même d'admirer ces étrangers, et je les remercie du petit frisson de plaisir et d'enthousiasme qu'ils m'ont donné ; mais ils ne

m'en font plus tant accroire. Je vois qu'au bout du compte ce que j'ai le plus sincèrement aimé en eux, c'est ce par quoi ils nous ressemblent... J'ai assez voyagé, je referme ma porte sur moi, je redeviens Latin et Gaulois, et je reprends mes défiances et mes tendresses étroites de paysan autochthone, plaint par Bourget.

Telle est à peu près la suite de sentiments par où j'ai passé ces jours-ci en lisant quelques traductions de pièces norvégiennes, russes et anglaises, dont j'ai l'intention de vous entretenir pendant ce mois de vacances.

Je commence par Henrick Ibsen, dont M. Prozor a traduit les deux pièces les plus connues : *les Revenants* et *la Maison de poupée*. Je trouve, dans la remarquable préface de M. Édouard Rod et dans les notices du traducteur, quelques détails sur Ibsen. Il a aujourd'hui soixante ans. Il eut une jeunesse difficile. Ses premiers écrits furent des vers aux Hongrois pour les encourager dans leur lutte (1848), une série de sonnets au roi Oscar de Suède pour l'engager à soutenir les intérêts des frères danois, et un drame sur Catilina, où ce conspirateur est présenté comme un utopiste, un rêveur, un humanitaire. Puis vient une période de calme ; Ibsen écrit alors « des pièces assez ordinaires » et devient directeur du théâtre de Christiania. Mais le révolté reparaît dans *la Comédie de l'amour, les Soutiens de la société, les Revenants, la Maison de poupée, Rosmersholm*, et surtout dans

Empereur et Galiléen, « un drame historique en deux parties…, qui synthétise toutes les idées du dramaturge norvégien et prend les proportions d'un réquisitoire dressé contre les bases de la morale et de la société moderne. »

C'est au nom d'une sorte de christianisme intransigeant et radical qu'Ibsen s'insurge contre les conventions et les hypocrisies. Mais en même temps, nous dit-on, cet homme triste, ce songeur boréal, fait profession de regretter l'antique conception naturaliste de la vie humaine. Comme nous l'explique M. Edouard Rod, « Ibsen comprend la nécessité historique de l'avènement du christianisme sans l'admirer ni l'aimer, sans cesser d'aspirer à un *troisième règne* qu'il ne définit pas, mais qui serait la réconciliation entre la théorie de la jouissance, fond des croyances païennes, et celle de la renonciation, base des doctrines nouvelles. »

Le volume est orné d'un portrait d'Ibsen. Des traits rudes, des yeux perçants, une bouche serrée, une épaisse tignasse en désordre, un large collier de barbe blanche, l'air d'un vieux matelot scandinave. Il a longtemps vécu à Rome, puis à Munich, dans une solitude complète. Cela, c'est le puritain. Mais, d'autre part, cet ours polaire a dirigé un théâtre, et c'est évidemment là un état dépourvu d'austérité. M. Prozor nous apprend, en outre, que ce révolutionnaire a un fils dans la diplomatie, qu'il aime lui-même à orner sa sévère redingote d'une brochette

de décorations quand il va dans le monde, qu'il n'est point insensible aux flatteries féminines et qu'il a, à Stockholm et à Christiania, son petit bataillon de ferventes. Cela, c'est le partisan de la « joie de vivre »; ohé! ohé!

Les Revenants, c'est tout justement une protestation énergique, presque furieuse, de la joie de vivre contre la tristesse religieuse, de la nature contre la loi, de l'« individualisme » contre l'oppression des préjugés sociaux. Je ne vous dirai point que la pensée y est toujours aussi claire que le sentiment. Mais en dépit de ses incroyables lenteurs et, quelquefois, de ses demi-ténèbres, le drame vous prend, vous tient et ne vous lâche plus. Il est véridique et profond. Une révolution d'âme, du plus grand intérêt et du plus général, y est exposée avec force, avec hardiesse, et avec une sorte d'émotion et d'emportement farouche. C'est la crise morale de la vertueuse, méditative et fière Mme Hélène Alving.

Mme Alving est veuve d'un capitaine et chambellan du roi. La première année de son mariage a été dure: son mari était un abominable débauché. Un jour même, elle s'est enfuie de la maison et s'est réfugiée chez le pasteur Manders, pour qui elle se sentait quelque tendresse de cœur. Mais le pasteur, qui est une âme droite, l'a rappelée au devoir et ramenée chez son mari. A partir de ce moment-là, il est de notoriété publique que le capitaine Alving a changé de vie. Il s'est signalé par des œuvres de charité, il

est mort plein de mérites, et sa veuve a voulu consacrer sa mémoire en construisant un asile qui portera le nom du défunt.

M^{me} Alving a un fils, Oswald, qu'elle a envoyé tout jeune à Paris et qui est devenu un peintre de talent. Oswald vient de rentrer chez sa mère pour s'y reposer pendant quelques mois. Tandis que Manders et M^{me} Alving s'entretiennent de la pieuse fondation, Oswald les interrompt, et scandalise le digne ministre par le cynisme tranquille de ses propos et notamment par une apologie des faux ménages parisiens. Quand le jeune homme est sorti :

— Que dites-vous de cela, Madame ? demande le pasteur.

Et M^{me} Alving répond :

— Je dis qu'Oswald a raison d'un bout à l'autre.

Et bientôt nous apprenons la vérité, que M^{me} Alving confesse avec un sombre orgueil. La vérité, c'est d'abord qu'elle a joué pendant dix-huit ans une courageuse comédie, cachant à tous les yeux les débauches et l'ivrognerie de son mari. La vérité, c'est que le capitaine « est mort dans la dissolution où il avait toujours vécu ». (« ... J'ai supporté bien des choses dans cette maison. Pour l'y retenir les soirs et les nuits, j'ai dû me faire le camarade de ses orgies secrètes ; là-haut, dans sa chambre, j'ai dû m'attabler avec lui en tête à tête, trinquer et boire avec lui, écouter ses insanités ; j'ai dû lutter corps à corps avec lui pour le mettre au lit. ») Et la vérité,

encore, c'est que, tout en accomplissant ce long sacrifice, M^me Alving, à force de réfléchir, s'est parfaitement désenchantée de la vertu. Tandis qu'elle faisait des choses héroïques, elle a lentement secoué tout préjugé et toute croyance. Pourtant elle ne regrette point son rude labeur ; car c'est pour son fils qu'elle s'est sacrifiée. Elle l'a éloigné pour qu'il ne connût point l'ignominie paternelle ; et elle a tout fait ensuite pour que la mémoire du mort fût respectée de son fils. Pourvu, maintenant, que ce fils n'ait pas hérité des vices du père !... M^me Alving vient de raconter au pasteur Manders qu'elle a, un jour, surpris son mari avec la servante de la maison. « Lâchez-moi, mais lâchez-moi donc, Monsieur le chambellan ! » criait cette fille. Or, tout à coup, on entend dans la salle à manger le bruit d'une chaise qui tombe, et ces mots : « Oswald, es-tu fou ? Lâche-moi donc ! » C'est Régine, la fille de l'ancienne servante, lutinée, à son tour, par le fils du capitaine.

Les voilà, « les revenants. » M^me Alving, à l'acte suivant, l'explique au pasteur Manders : « Quand j'ai entendu là, à côté, Régine et Oswald, ç'a été comme si le passé s'était dressé devant moi. Je suis près de croire, pasteur, que nous sommes tous des revenants. »

Mais les revenants, ce ne sont pas seulement les parents ou les aïeux qui revivent dans les enfants. Ce sont encore (et cette double interprétation du même mot ne contribue guère, il faut l'avouer, à la clarté

de l'œuvre), ce sont, dans chacun de nous, des idées, des préjugés transmis et qui agissent sur nous à notre insu. « ... Ce n'est pas seulement, continue M^me^ Alving, le sang de nos père et mère qui coule en nous, c'est encore une espèce d'idée détruite, une sorte de croyance morte, et tout ce qui en résulte. Cela ne vit pas, mais ce n'en est pas moins là, au fond de nous-même, et jamais nous ne parvenons à nous en délivrer... Il me semble, à moi, que le pays est peuplé de revenants, qu'il y en a autant que de grains de sable dans la mer. Et puis, tous, tant que nous sommes, nous avons une si misérable peur de la lumière ! »

Le reste du drame nous montre M^me^ Alving faisant tout pour calmer, pour endormir, en l'assouvissant, l'impur et douloureux « revenant » qui est dans Oswald et, pour cela, chassant d'elle-même, avec une fureur de révolte, d'autres « revenants », à savoir les enseignements et les préjugés de son éducation chrétienne et puritaine. Elle le reconnaît maintenant : elle s'est trompée en faisant ce qu'elle croyait être son devoir. Elle épouvante le pasteur Manders en lui reprochant de l'avoir repoussée jadis quand elle est venue se jeter dans ses bras. « Mais, dit le saint homme, ce fut la plus grande victoire de ma vie : un triomphe sur moi-même. — Dites un crime envers nous deux. — Quoi ? quand je vous ai suppliée, quand je vous ai dit : « Femme, retournez chez celui « qui est votre époux devant la loi, » alors que

vous, tout égarée, vous étiez venue chez moi en criant : « Me voici, prenez-moi ! » vous appelez cela un crime ? — Oui, à mon avis. » Et, en effet, sans ce stupide sacrifice elle n'aurait pas mis au monde un malheureux enfant incurablement malade de corps et d'âme, et il se trouve ainsi que la vertu de la mère est responsable, en quelque façon, des misères physiques et morales et de la névrose du fils.

Car Oswald le lui confesse dans une scène d'une bizarre beauté : il est perdu, bien perdu ; il ne peut plus travailler ; il a d'horribles troubles nerveux, un ramollissement de la moelle épinière, on ne sait quoi encore. Un médecin de Paris, qu'il a consulté, lui a dit : » Il y a en vous, depuis votre naissance, quelque chose de vermoulu. » Il a ajouté, le vieux cynique : « Les péchés des pères retombent sur les enfants. »

Et c'est pourquoi Oswald demande sans cesse de l'eau-de-vie ou du champagne ; et c'est pourquoi, aussitôt qu'il a vu Régine, il s'est précipité sur elle : « Mère ! quand j'ai vu cette superbe fille devant moi, jolie, pleine de santé... j'ai eu la révélation qu'en elle était le salut. C'est la joie de vivre que je voyais devant moi... Oh ! mère, la joie de vivre, vous ne la connaissez guère dans le pays... La joie de vivre... et puis la joie de travailler. Hé ! c'est au fond la même chose. Mais cette joie vous est également inconnue... On apprend ici à regarder le travail comme un fléau de Dieu, une punition de nos

péchés, et la vie comme une chose misérable, dont nous ne pouvons jamais être délivrés assez tôt.

M^me Alving. — Une vallée de larmes, oui. Et vraiment nous nous appliquons consciencieusement à la rendre telle.

Oswald. — Mais là-bas (à Paris), on ne veut rien savoir de tout cela... Là-bas, on peut se sentir plein de joie et de félicité rien que parce qu'on vit. Mère, as-tu remarqué que tout ce que j'ai peint tourne autour de la joie de vivre? La joie de vivre, partout et toujours... »

Il veut que sa mère s'asseye à son côté et boive avec lui : elle obéit. Il veut qu'elle appelle Régine, et que Régine boive avec eux : la mère y consent. « Maintenant, murmure-t-elle, je saisis tout... C'est la première fois que je vois la vérité. Mon fils, tu vas savoir tout exactement, et puis tu prendras une détermination. »

Qu'a-t-elle donc à lui dire? La scène, interrompue ici par un incident ironique (l'incendie du pieux immeuble dédié à la mémoire du capitaine et que le pasteur Manders a refusé de faire assurer pour n'avoir point l'air de douter de la Providence), la scène reprend à l'acte suivant. Tandis qu'Oswald parlait de la joie de vivre, la huguenote a soudain compris que c'était cette joie trop comprimée dans sa petite ville du Nord et dans son triste foyer, qui avait perdu le capitaine Alving et l'avait jeté dans tous les désordres. « J'avais reçu des enseignements

où il ne s'agissait que de devoirs et d'obligations, et longtemps j'ai vécu là-dessus. Toute l'existence se résumait ainsi en devoirs, — mes devoirs, ses devoirs, etc. — Je crains d'avoir rendu la maison insupportable à ton pauvre père, Oswald. » Dès lors elle peut pardonner au mort et tout dire à son fils qui, lui aussi, comprendra et pardonnera. Elle révèle en même temps à Régine qu'elle est la demi-sœur d'Oswald...

Qu'espère-t-elle donc? Ici, comme en quelques autres endroits, on voudrait un peu plus de clarté. A-t-elle compté que cette révélation suffirait à calmer Oswald, à le faire vivre tranquille désormais, lui ce détraqué, auprès de cette belle créature? Ou bien, au cas où notre névropathe voudrait passer outre, en aurait-elle par hasard pris son parti? Certains passages permettraient de le croire. On ne sait pas jusqu'où peut aller une femme du Nord en rupture de puritanisme!

Heureusement, dès que Régine (qui représente la joie de vivre toute pure, toute naturelle, tout animale) sait qu'elle ne pourra pas épouser le jeune Monsieur, elle ne tient nullement à être sa garde-malade. « Ainsi, ma mère était une... » murmure-t-elle; et elle sort allègrement, bien décidée à en devenir une autre.

Le malade est de plus en plus sombre. « Oswald, lui dit sa mère, cela t'a fortement remué? — Tout ce qui se rapporte à mon père, veux-tu dire? — Oui, à

ton malheureux père. J'ai peur que l'impression n'ait été trop forte pour toi. — Qu'est-ce qui te le fait croire? Naturellement, j'en ai été extrêmement surpris ; mais au fond cela m'est égal. — Égal ? que ton père ait été si profondément malheureux ? — Je puis éprouver de la compassion pour lui comme pour tout autre, mais... — Rien de plus? Pour ton pauvre père ! — Mon père... mon père. Je n'ai pas souvenir de lui, si ce n'est qu'une fois il m'a fait vomir en me faisant fumer. — C'est affreux quand on y pense! Un enfant ne doit-il pas de l'amour à son père malgré tout? — Quand ce père n'a aucun titre à la reconnaissance ? Quand l'enfant ne l'a jamais connu? Et toi, si éclairée sur tout autre point, tu croirais vraiment à ce vieux préjugé? — Il n'y aurait là qu'un préjugé? — Eh! oui, c'est une de ces idées courantes que le monde admet sans contrôle et... — Mme ALVING, saisie : Des revenants ! »

On ne peut donc pas s'en débarrasser? Elle a cru qu'il « convenait » que le fils ne maudît point le père, et c'est à cause de cela qu'elle a parlé. Et ce dernier et involontaire retour aux habitudes d'âme, aux conventions morales qui ont déjà fait le malheur de sa vie, a pour résultat de hâter la crise où doit succomber son enfant! Cette crise, le malade la sent venir, et il sait que, si elle ne le tue pas, elle le laissera dans un état de complète imbécillité :

« Ah! l'angoisse!... J'ai eu un accès là-bas. Il a vite passé ; mais j'ai été suivi, affolé, poursuivi par

l'angoisse, et je suis accouru ici près de toi, aussi vite que j'ai pu... Ah! s'il ne s'agissait ici que d'une maladie mortelle ordinaire!... Mais il y a là quelque chose de si horrible! Retourner pour ainsi dire à l'état de petit enfant : avoir besoin d'être nourri, avoir besoin... Ah! il n'y a pas de paroles pour exprimer ce que je souffre!... Et tu m'as enlevé Régine. Que n'est-elle ici! C'est elle qui serait accourue à mon secours. » Il explique à sa mère que, si l'accès revient, il a dans sa poche une petite boîte de poudre de morphine, et qu'il faudra la lui donner... La mère se récrie... « Ah! dit Oswald, Régine n'aurait pas hésité longtemps ; Régine avait le cœur si adorablement léger ! » La crise éclate ; la scène est atroce. A ce moment le soleil apparaît, resplendissant (tout le drame s'est passé jusque-là sous une pluie ruisselante et continue). Le malade, immobile, les yeux éteints, pareil à un cadavre, dit d'une voix sourde et sans timbre : « Mère, donne-moi le soleil... le soleil... le soleil... » Il ne bouge plus et ne sait dire que cela... La mère, désespérée, cherche dans la poche d'Oswald la boîte de morphine... Va-t-elle s'en servir ?... La toile tombe.

.

Je n'ai eu, lundi dernier, que le temps d'analyser *les Revenants* d'Ibsen ; et encore m'en suis-je tenu à l'action principale. Il me reste à vous dire l'impression que ce drame m'a laissée et ce que j'ai pu y comprendre.

L'œuvre est calme d'aspect, lente et comme étoupée de neige. C'est au bord d'un des grands fiords de la Norvège septentrionale, dans un décor singulièrement paisible, un grand salon nu et, au fond, un jardin d'hiver vitré qui laisse apercevoir le fiord mélancolique à travers un voile de pluie. Les scènes se déroulent dans la lumière blême, en dialogues interminables comme cette pluie qui bat les vitres. Là-dessous, un des drames les plus violents qu'on puisse concevoir ; drame intérieur, drame de conscience, silencieusement terrible, avec quelques éclats soudains...

M. Edouard Rod, dans sa préface, nous fait un joli tableau des mœurs et de la société de ces lointains pays du Nord. «... Nous entrevoyons là-bas une vie extrêmement régulière et paisible, une vie de petits pays heureux qui n'ont pas d'histoire, de petites villes où tout le monde se connaît et dont seuls quelques commérages troublent le calme d'eaux dormantes, de familles patriarcales que gouvernent des mœurs d'un autre âge, faites de douceur et de respect. » Un ciel qui conseille le recueillement, le repliement sur soi ; un cercle d'habitudes tournant autour d'un poêle de faïence ; une belle lenteur à se mouvoir et à sentir ; la sécurité dans la tradition acceptée ; un grand sérieux et un grand calme... Il y a là peu de place pour le plaisir extérieur et le divertissement. Oui, mais que de temps pour la réflexion ! Et sans doute la réflexion, ce n'est, pour la

plupart de ces paisibles créatures, que l'assoupissement devant les chopes de bière, dans la fumée des pipes, ou l'éternel recommencement de la bible marmottée ; bref, un exercice de ruminants (car le « libre examen », fondement du protestantisme, me paraît être, quand il s'agit du troupeau des fidèles, une simple plaisanterie ; et c'est se moquer du monde que d'opposer aujourd'hui la liberté d'esprit protestante à la docilité catholique). Mais cependant la réflexion est aussi, pour quelques âmes qui sortent du commun, le développement de la vie individuelle. Or, la vie individuelle, c'est presque toujours la révolte contre les règles de la vie collective. Il est donc à croire que, sous cette apparente tranquillité, sous cette discipline matérielle des sociétés septentrionales se dissimulent, dans plus d'une âme, d'étranges audaces de pensée. Elles restent toutes théoriques et intérieures et s'accommodent de tous les jougs traditionnels. Mais, tout de même, le jour où elles éclateraient au dehors !...

Il semble, en ce moment, que nous soyons sensiblement en avance sur les autres peuples de l'Europe. Du moins nous ne sommes pas, eux et nous, au même point de notre développement politique ; et comme il n'est guère possible de dire que nous sommes en retard sur eux, il faut donc bien que nous les devancions. Nous sommes arrivés, il est vrai, à une heure mauvaise, une heure de transition, où se prépare et s'élabore on ne sait quoi. Mais l'a-

vance qu'a pu prendre un peuple dans la voie du progrès humain ne se mesure pas nécessairement à sa prospérité. Chose digne de remarque, nous avons un chant national qui ne saurait être chanté devant aucun des gouvernants des autres peuples européens, si d'aventure ils venaient nous voir. Et pourtant nous n'avons nulle envie de désavouer la *Marseillaise*. Notre cas est donc unique. S'il ne convient pas de trop s'en vanter, il faut encore moins en rougir. Cela signifie qu'il y a eu quelque chose de fait chez nous, qui est encore à faire ailleurs. Nous faisons, depuis un siècle, des expériences pour les autres. Mais (nos débuts d'il y a cent ans mis à part) j'ose dire que nous les faisons mollement, ces expériences, et que nous ne les poussons guère jusqu'au bout, comme si nous n'étions pas très persuadés de l'excellence de notre dessein. Nous avons peu de révolutionnaires sérieux. Ce sont de simples brouillons, ou de simples hommes d'affaires; ou bien ce sont des amateurs, ils sont trop élégants ou ils ont trop d'esprit. Il y a du Latin gouailleur, même parfois chez nos plus déterminés et nos plus dangereux anarchistes... Quand les peuples du Nord, quand les méditatifs et les puritains se mettront à leur tour à faire des expériences, soyez sûrs que ce sera autre chose. Ils nous auront bientôt rattrapés. Ils vous bouleverseront le monde avec une conscience! un scrupule! une suite dans les idées! un entêtement de buveurs de bière! C'est à eux que nous devons la plus grande révolution

religieuse des temps modernes. Peut-être leur devrons-nous les suprêmes transformations de la société humaine en Occident.

Tout cela, pour vous expliquer que Mme Alving est une révoltée tout à fait sérieuse. Pendant vingt ans, elle a conformé sa vie à l'idéal chrétien du devoir, et cela dans des circonstances exceptionnellement douloureuses. Non seulement elle a immolé à la Règle sa jeunesse et son cœur; mais à l'effort du renoncement absolu elle a dû joindre l'effort plus grand d'un long mensonge héroïque destiné à dissimuler aux hommes ce renoncement. Une femme de race latine eût encore trouvé moyen d'apporter dans ce labeur quelque bonne grâce et peut-être, en plein sacrifice, des airs d'insouciance et de gentillesse. Mme Alving, elle, n'a pu accomplir son rude devoir que par une tension continue de tout son être. Elle l'a accompli trop gravement, elle y a trop songé. Et c'est à force d'y songer qu'elle en a douté. Elle a trop réfléchi sur la vie. Or, les croyants de l'espèce de Mme Alving sont incapables de s'arrêter à une solution intermédiaire. Si la fausseté de leur conception de la vie leur est subitement révélée, ils en concluent que c'est la conception contraire qui est le vrai. Ils ne vont que de l'affirmation à la négation. Ce qu'entrevoit le croyant d'une religion positive dans les heures où il suppose qu'il pourrait s'en détacher, c'est l'absence de toute règle et de toute foi. C'est pour cela que, neuf fois sur dix, les

prêtres défroqués tombent dans le plus complet nihilisme moral.

« Et si pourtant ce monde n'avait aucun sens ? Quelle absurdité d'avoir sacrifié à un néant les vingt plus belles années de sa vie, les années irréparables ! » Une fois en chemin, Mme Alving ne s'arrêtera plus. Ou l'immolation de tout l'être à la règle chrétienne, ou la pleine et libre joie de vivre ! Ou l'idéal chrétien, ou l'idéal païen ! Cette âme profonde ne conçoit point de milieu. Une femme de chez nous embrasserait le nouvel idéal sans le dire, peut-être même sans le savoir, et tout en gardant quelque chose de l'ancien. Nous vivons, nous, de ces mélanges et de ces contradictions. Mais elle, la huguenote, elle ne saurait changer que tout entière, sciemment et violemment.

Pourtant, dans la première partie du drame, Mme Alving hésite encore. Il semble qu'elle n'ait pas entièrement perdu la foi, et que ses malheurs et la connaissance de la vie y aient seulement ajouté une philosophie détachée, indulgente et ironique. Mais voici le coup suprême qui a raison de toute sa croyance passée et qui, pour ainsi dire, lui déracine l'âme. C'est une de ces absurdités odieuses et cruelles qui, lorsque nous les rencontrons dans la vie, font que nous prenons notre tête dans nos mains et que nous disons: « Ah! non, là vraiment, il n'y a rien ! rien ! » Son fils, celui pour qui elle a tant souffert (c'est pour qu'il ne soupçonnât pas l'indignité de son

père qu'elle s'est séparée de cet enfant et qu'elle a pendant vingt ans, joué son atroce comédie), son fils se trouve frappé de la façon la plus injuste, la plus inintelligible, la plus lâche. Parce que le père a été une pauvre brute qui s'ennuyait, buvait et courait les filles, il faut que le fils soit malade et fou, qu'il ait la moelle pourrie, qu'il soit condamné à devenir idiot ou à mourir à vingt ans ; ce qui ne serait pas arrivé si la mère, autrefois, avait conçu le devoir moins strictement, et si, après sa fugue (vous vous rappelez ?) elle ne s'était pas crue obligée de rentrer chez elle. C'est alors que M^{me} Alving éclate. Elle a été par trop dupe et la vie est par trop bête. Fini, la foi ! fini, la règle ! fini, le respect, la superstition de ce qui est « convenable » ! Et comme ce fils, qui va mourir, ne songe qu'à une chose, la joie de vivre, cette joie dont elle s'est sevrée, la voilà prise à son tour d'une fureur de révolte contre la souffrance inutile. C'est comme un nouvel évangile dont elle est subitement illuminée, trop tard. Mais, s'il ne peut plus rien lui en revenir à elle-même, du moins elle fera tout pour que son enfant malade ne soit pas frustré des biens, — grossiers ? peu importe, — qu'offre ce misérable univers. Qu'il boive donc, si cela lui fait plaisir, et qu'il s'en donne avec les servantes ! Elle lui permet tout, elle lui procurerait tout s'il le fallait : c'est une réparation qu'elle lui doit. Et tous deux alors, lui dans un sombre délire, elle avec une sorte de désespoir solennel, se tournent vers cet autre

idéal si simple, vers l'idéal païen, vers la joie, vers
le soleil. « Le soleil » c'est le dernier mot du drame.
Au fond il y a, dans le mouvement de l'altière huguenote, un je ne sais quoi (aussi transformé et
voilé qu'il vous plaira) du sentiment qui rue les matelots du Nord dans quelque gai mauvais lieu du
Midi. Le plus curieux, c'est que, dans son
retour antichrétien à la bonne, insouciante et immorale nature, on la voit qui garde son front
blanc, sa bouche triste, son visage sérieux de puritaine. Là encore elle met sa conscience ; elle
enfreint la règle du même air et avec autant de réflexion qu'elle s'y pliait jadis, tant ces gens de là-
bas éprouvent le besoin de s'expliquer la vie, de lui
découvrir un sens et de lui assigner un but !

Dans ce drame, qui nous montre l'austérité boréale béant de désir vers la volupté insouciante des
pays du soleil, il semble bien qu'Ibsen soit de cœur
avec Mme Alving et Oswald. Pourtant, il tâche d'être
équitable, et, en face de Mme Alving, qui est la révolte, il a placé un être excellent qui représente la
règle, le pasteur Manders. Celui-là a tous les respects, toutes les illusions, toutes les crédulités. Il a
auprès de lui un vieux coquin, le menuisier Engstrang, père légal de Régine, qui fait le bon apôtre
et qui met sa charité en coupe réglée. Manders est
si touchant dans son rôle d'éternelle dupe que
Mme Alving en est tout attendrie. A un moment,
comme Engstrang vient encore de lui conter une bis-

toire à dormir debout : « Vous voyez, dit le brave
homme, comme il faut prendre garde de porter un
jugement sur son prochain. Mais quelle joie aussi de
reconnaître qu'on a eu tort ! Ne le pensez-vous pas ?

M^{me} Alving. — Je pense que vous êtes et resterez
toujours un grand enfant, Manders.

Le pasteur. — Moi ?

M^{me} Alving (*posant ses deux mains sur les épaules du
pasteur*). — Et j'ajoute que j'ai une grande envie de
vous jeter les deux bras autour du cou.

Le pasteur (*se jetant vivement en arrière*). — Non,
non, que Dieu vous bénisse ! De pareilles envies !...

M^{me} Alving (*souriant*). — Allons ! n'ayez pas peur
de moi.

Le pasteur. — Vous avez parfois une manière si
outrée de vous exprimer !...

Tout ce passage est charmant. Et nous aussi, nous
embrasserions volontiers sur ses deux grosses joues
reposées ce « grand enfant » de pasteur. Ce grand
enfant, du reste, est, dans sa simplicité, un grand
sage. Il ne se défie de rien, il ne sait pas grand'-
chose de la vie ni des hommes, et pourtant c'est
peut-être encore son ignorance sereine qui a raison
contre l'amertume trop renseignée de son orgueilleuse
amie. « Avez-vous oublié à quel point j'ai été mal-
heureuse ? » demande M^{me} Alving. Il répond : « Cher-
cher le bonheur dans cette vie, c'est là le véritable
esprit de rébellion. Quel droit avons-nous au bon-
heur ? Non, nous devons faire notre devoir, Ma-

dame... » La joie de vivre... ce serait à merveille s'il dépendait toujours de nous d'avoir la vie joyeuse. Mais je suppose que l'évangile de Thélème eût été révélé vingt ans plus tôt à Mme Alving et que, s'étant réfugiée chez le pasteur Manders, alors jeune et beau, elle eût séduit le ministre de Dieu et fût restée avec lui : il est fort probable que son existence n'en eût pas été beaucoup plus heureuse : car on peut nier la loi, on ne l'empêche pas de se venger. La religion de la joie de vivre n'est praticable que lorsque la vie est facile en effet. Mais peu de vies sont ainsi. On ne se réjouit pas quand on veut ; et telles circonstances se présentent où, la joie et l'oubli étant dans tous les cas impossibles, on reconnaît, même en dehors de toute foi positive, que le sacrifice et la résignation valent encore mieux que la révolte, sinon pour le bonheur, du moins pour l'allègement du malheur inévitable. Et cela, Mme Alving elle-même le reconnaîtra de nouveau dès demain : elle ne sera plus croyante, mais elle cessera de s'insurger et elle se reposera (peut-être) dans un détachement plus fier que la rébellion. Ainsi nous allons, selon les événements, de la négation à la foi ou au désir d'une foi, et inversement. Seulement, il est bien rare que notre négation soit joyeuse. Le naturalisme antique était une délicieuse chose, parce qu'il n'était pas une négation. Il est doux de le pratiquer sans y songer. Mais *on n'y revient pas*, tout simplement parce que, quand on veut y revenir, c'est donc qu'on

l'a dépassé, et, si on l'a dépassé, c'est donc qu'on ne pouvait pas s'y tenir... Enfin, chrétiens ou païens, soumis ou révoltés, et tour à tour l'un et l'autre dans le cours de notre vie si brève, nous faisons, hélas ! comme nous pouvons. Nous connaissons tous plus ou moins ces crises morales. Celle qui fait le sujet des *Revenants* nous est décrite avec une puissance et une minutie singulières, et l'âme qui souffre ici porte les caractères d'une race sensiblement différente de la nôtre : de là le double intérêt du drame d'Ibsen.

N. B. — Quoique j'aie lu *les Revenants* avec une extrême attention, j'ai commis, lundi dernier, une erreur dont il faut que je m'accuse. Il m'avait paru que Mme Alving était toute prête à accepter l'inceste de son fils et de Régine, mais je n'en étais pas sûr, et j'ajoutais que cela n'était pas dit expressément. Or cela est dit en propres termes au second acte.

Mme ALVING. — Si je n'étais pas aussi poltronne, il me serait doux de lui dire : Épouse-la ou faites comme il vous plaira ; seulement, pas de tromperie.

LE PASTEUR. — Mais, miséricorde ! un mariage en règle dans ces conditions ! Une chose si épouvantable... si inouïe !

Mme ALVING. — Inouïe, dites-vous ? La main sur le cœur, pasteur, ne croyez-vous pas qu'autour de nous, dans le pays, il y ait plus d'une union entre gens tout aussi proches ?

LE PASTEUR. — Je ne vous comprends plus.

Mme ALVING. — Mais oui!

LE PASTEUR.—Allons! Vous pensez à des cas exceptionnels où... hélas! la vie de famille n'est malheureusement pas toujours aussi pure qu'elle devrait être. Mais une chose comme celle à laquelle vous faites allusion ne se sait jamais... du moins avec certitude. Ici, au contraire... vous pourriez vouloir, vous une mère, que votre...

Mme ALVING. — Mais je ne le veux pas du tout. Pour rien au monde je ne voudrais y consentir; c'est précisément ce que je dis.

LE PASTEUR. — Parce que vous êtes lâche, selon votre expression. Ainsi, si vous n'étiez pas lâche... Bonté divine! Une union si révoltante!

Mme ALVING. — Et nous en descendons tous, paraît-il, d'unions de cette sorte. Et qui a institué ces choses-là, pasteur?

LE PASTEUR. — Je ne traite pas de tels sujets avec vous, Madame. Vous êtes loin d'être dans la disposition requise. » Etc...

Vous voyez que, tout de même, cette Mme Alving est quelque chose d'autre qu'une révoltée à la George Sand.

THÉATRE D'IBSEN (suite): *la Maison de poupée*, drame en trois actes, en prose.

26 août 1889.

Un journaliste norvégien, M. Harald Hansen, m'écrit, à propos d'Ibsen, une lettre intéressante, que je vais vous donner en la francisant un peu.

M. Harald Hansen s'étonne que je n'aie pas été moi-même étonné en lisant des pièces *norvégiennes*. « Il me semble, me dit-il, que, très Français et très Parisien comme vous êtes — (je remercie beaucoup mon distingué confrère de ce compliment), — vous auriez dû faire cette réflexion : — Vraiment, voilà qui est curieux ! Que l'immense et vieille Russie, avec ses quatre-vingts millions d'habitants, ait fini par produire une demi-douzaine d'écrivains d'une valeur universellement comprise et reconnue, rien de plus naturel. Mais cette pauvre et jeune Norvège, qui a moins d'habitants que Paris tout seul, et dont j'ignorais même, à vrai dire, qu'elle eût une vie littéraire indépendante, comment se fait-il que ce soit elle qui m'envoie des œuvres dramatiques

assez remarquables pour défrayer trois ou quatre feuilletons ? Pourquoi la Norvège, et non pas la vieille Suède, qui pourtant nous expédie tant de comtes et de barons ; ni le très civilisé Danemark, ni le Portugal, ni la Hongrie, ni l'Italie, ni l'Espagne (malgré Paris espagnolisé), ni les Pays-Bas, ni la Belgique, ni l'Allemagne ? »

C'est vrai, j'aurais dû me poser cette question. Mais, si je n'ai pas marqué plus de surprise de voir des chefs-d'œuvre nous arriver de Norvège, que M. Hansen me le pardonne : mon sang-froid me vient de mon ignorance. Comme je ne sais pas grand'-chose des littératures ni des pays étrangers, je m'attends à tout de leur part. Je ne m'étonne de rien pour n'avoir pas à m'étonner de tout. J'ajoute cependant que, si quelque transcription à la fois sincère et originale des passions humaines est encore possible, un pays lointain, très différent du nôtre et tout à fait isolé du train de vie européen, me paraît beaucoup plus propre à nous la donner que des pays trop proches de nous, ou trop vieux, ou absorbés par de trop âpres besognes... Je n'ai donc pas été suffoqué en m'apercevant qu'il y avait en Norvège un écrivain de génie.

Toutefois, puisque M. Hansen juge que j'aurais dû être étonné, je me prête à sa fantaisie et je demande : — Pourquoi est-ce de Norvège que je reçois aujourd'hui de si beaux drames ?

« Je répondrai pour vous, continue le compatriote

d'Ibsen : — Parce que la Norvège, quoique sa situation actuelle ne date que de 1814, est un pays très vieux qui a eu ses siècles de splendeur politique et littéraire ; où le sang est très pur (la Norvège n'est habitée que par des Norvégiens) ; où la nature, aussi grandiose et pittoresque et beaucoup plus variée qu'en Suisse, agit puissamment sur l'imagination des habitants. Cette petite population est dispersée dans un vaste territoire, dont la partie méridionale a des hivers aussi doux que ceux de la Bavière, et dont le Nord est ce merveilleux pays du soleil de minuit. La conséquence, c'est l'extrême variété morale de la race, la plupart des Norvégiens vivant sous l'influence d'une nature très *dramatique*, qui, tantôt, rend la vie fort rude et violemment active, et, tantôt, la fait douce et joyeuse, d'une joie immense. Naturellement, nous avons une histoire superbe, avec des rois vraiment héroïques, très appréciés par les poètes des trois royaumes du Nord. Les récits de notre histoire du moyen âge, les *sagas*, sont devenus une source inépuisable pour le théâtre danois et norvégien (la Suède n'a pas de littérature dramatique). Dès que nous avons eu une littérature savante, nos antiques légendes se sont transformées en drames, toujours en drames... Je viens de publier, dans la *Revue d'art dramatique* du 1er juillet, une étude qui n'a d'autre objet que de prouver combien il est logique qu'Ibsen soit un Norvégien. »

Je laisse encore la parole à M. Harald Hansen, car

son enthousiasme me plaît, et j'aime les gens qui sont fiers de leur pays, quand ils ne haïssent pas le nôtre :

« J'ajoute que cette même petite nation possède les deux plus grands compositeurs du Nord contemporain : Grieg et Svendsen, et que le rival d'Ibsen, Bjœrnson, le Victor Hugo du Nord, est encore plus lu, joué, discuté, haï, aimé qu'Ibsen.

« Autres renseignements : Savez-vous à quel point ces sombres pièces philosophiques d'Ibsen sont répandues en Europe (la France mise à part)? Autant, Monsieur, que les opéras de Wagner ; et elles n'ont pas obtenu de moindres triomphes. En Scandinavie, et surtout en Norvège (naturellement), ce sont les œuvres de jeunesse qui sont devenues populaires ; elles sont comme la propriété de *toute* la nation. Dans le reste de l'Europe, ce sont les derniers drames d'Ibsen, ceux qu'il a écrits dans son âge mûr, qui sont joués et acclamés. Certes l'histoire ne compte pas beaucoup de grands écrivains dont l'œuvre ait « fait époque » deux fois dans leur vie, et, la seconde fois, après leur cinquantaine. (Ibsen est né en 1828 ; *la Maison de poupée* est de 1879 et *les Revenants* de 1881.) »

Mon honorable correspondant me donne ensuite une liste détaillée des principales œuvres d'Ibsen (dix-huit comédies ou drames, un volume de poésies) ; il me dit les dates, les succès divers, les représentations à l'étranger, les traductions, etc..

Enfin il m'apprend qu'à l'heure qu'il est douze livres ont déjà été écrits sur le théâtre d'Ibsen: un en norvégien, un en danois, deux en suédois, cinq en allemand, un en polonais, un en hollandais, un en finnois, — sans compter d'innombrables articles dans toutes les langues.

Je vois que c'est encore en Allemagne qu'Ibsen est le plus connu, a été le plus joué, traduit et commenté. Cela s'explique assez par la parenté des langues et par d'évidentes affinités de génie. La France, elle, connaît à peine le nom du grand poète norvégien ; elle ne figure point dans ce petit résumé de bibliographie ibsénienne. Tandis que je le parcourais, la pauvre France m'est apparue comme une grande ignorante et une grande insouciante, et j'en ai été d'abord un peu humilié. Mais j'ai repris quelque assurance en songeant que, si la France s'inquiète trop peu de ce qui se produit d'original en dehors d'elle, c'est qu'elle est restée une grande « inventrice », c'est qu'elle est elle-même absorbée par une production littéraire singulièrement active et abondante qui, depuis trois siècles, n'a presque point connu de trêve. Les Allemands et les Anglais ont beau jeu à découvrir des écrivains dramatiques sous les neiges du pôle, n'en ayant point chez eux. Il faut considérer, d'ailleurs, que, si la France n'est pas très ferrée sur Ibsen, l'Italie et l'Espagne le sont encore moins. Il était naturel que ce poète septentrional réussît surtout chez les peuples de race

saxonne et germanique. Même, à y bien regarder, on surprendrait, dans cette glorification d'Ibsen, quelque complaisance, une entente secrète entre gens du Nord, et un sentiment, sinon d'hostilité, du moins de rivalité et d'émulation inquiète, à l'égard des gens de race et de culture latines que nous sommes. Et cela est parfaitement légitime et bon.

Il me reste à vous parler de *Maison de poupée* qui est, avec *les Revenants*, la pièce la plus célèbre d'Ibsen. « Il existe, de *Maison de poupée*, trois traductions anglaises, une hollandaise, une française (celle de M. Prozor), une italienne, une polonaise, etc... La pièce a été jouée dans toutes les capitales, de Londres à Belgrade (Paris excepté). Elle a eu sur deux théâtres berlinois une centaine de représentations. Le Lessing-Theater vient d'ouvrir sa saison 1889-90 avec *Maison de poupée*. On a fondé à Amsterdam un Théâtre-Libre pour jouer les pièces d'Ibsen et de Bjœrnson. C'est avec *Maison de poupée* qu'on a commencé ; on continuera avec *les Revenants* et *un Gant* (de Bjœrnson) ; on ne jouera que des pièces norvégiennes. »

Qu'est-ce que c'est donc que *Maison de poupée* ?

La poupée, c'est Nora, la toute jeune, toute petite et toute gentille femme de l'avocat Forvald Helmer. Nora ressemble beaucoup, par son extérieur et ses allures, à la Dora, de Dickens, la « femme-enfant ». Elle passe son temps à sautiller, chanter et faire joujou avec ses trois bébés. Elle est elle-même un

joujou pour son mari. Il l'appelle son alouette, son écureuil, son petit étourneau... Il ne lui reproche, — et encore bien tendrement, — que d'être un peu gaspilleuse.

Or, cette linotte a un secret, un secret presque tragique. Il y a quelques années, son mari étant très malade et ne pouvant se permettre un voyage en Italie qui seul pouvait le sauver, Nora, à son insu, a emprunté une grosse somme. Et, depuis, elle travaille à restituer, économisant sur l'argent de sa toilette ou s'enfermant, la nuit, pour faire de la copie.

La position de Helmer s'est subitement améliorée; il vient d'être nommé directeur d'une banque. Ce serait, pour Nora, le moment de lui confesser son secret. Mais Helmer a beau aimer sa femme, c'est un homme d'un caractère un peu raide et entier. Elle n'ose pas. Et voici qui vient redoubler son angoisse.

Son créancier est un certain Krogstad, employé à la banque. Il a autrefois commis un faux. Il sait qu'un des premiers actes de Helmer, qui connaît son passé, sera de le congédier. Il vient donc trouver Nora : « Arrangez-vous, lui dit-il en substance, pour que votre mari me conserve ma place, ou je vous dénonce. — Eh bien, répond-elle, mon mari vous payera, et nous serons débarrassés de vous. » Nora oublie une chose : c'est que, Krogstad ayant exigé d'elle comme garantie la signature de son père, qui était alors mourant, elle a tranquillement imité cette

signature, sans se rendre compte de la gravité de son action. Krogstad lui apprend que ce qu'elle a fait s'appelle un faux, c'est-à-dire un crime prévu et puni par les lois. « ... Faites maintenant comme il vous plaira ; ce que je puis vous affirmer, c'est que, si je suis chassé une seconde fois, vous me tiendrez compagnie. »

Il laisse Nora épouvantée. Nora essaye, une première fois, de parler à son mari en faveur de Krogstad. « Dis-moi, est-ce vraiment si terrible, ce qu'il a fait ? — Il a fait des faux. Comprends-tu ce que cela veut dire ? — N'a-t-il pas été poussé par la misère ? — Oui... Et je ne suis pas assez cruel pour condamner un homme, sans pitié, sur un seul fait de ce genre. Plus d'un peut se relever, moralement, à condition de confesser son crime et de subir sa peine. Mais, ce chemin, Krogstad ne l'a pas choisi. Il a cherché à se tirer d'affaire avec des expédients et de l'adresse ; c'est ce qui l'a moralement perdu... Pense seulement : un pareil être, avec la conscience de son crime, doit mentir et dissimuler sans cesse. Il est forcé de porter un masque dans sa propre famille, oui, devant sa femme et ses enfants. Et, quand on songe aux enfants, c'est épouvantable. — Pourquoi ? — Parce qu'une pareille atmosphère de mensonge apporte une contagion et des principes malsains dans toute une vie de famille. Chaque fois que les enfants respirent, ils absorbent les germes du mal. » Etc... Vous jugez de l'effroi de la brave

petite « femme-enfant ». Aussi, quand la bonne vient lui dire que les petits veulent absolument voir leur maman : « Non, non, non, crie Nora, ne les laisse pas venir chez moi. Reste avec eux, Anne-Marie. » Puis, à elle-même : « Dépraver mes petits enfants...! Empoisonner la maison...! »

J'abrège. Nora fait une tentative désespérée auprès de son mari. Celui-ci, raidi dans sa résolution, repousse Nora, — oh! sans se fâcher, — et envoie, devant elle, la lettre qui renferme le congé de Krogstad. Si vous joignez à cela que, le soir même, Nora est obligée d'aller à une soirée travestie et de feindre la gaieté, que Krogstad vient de nouveau la terroriser (c'est de l'avancement qu'il exige, cette fois), et qu'elle le voit jeter dans la boîte aux lettres, dont Helmer seul a la clef, la lettre où il la dénonce à son mari, vous jugerez que la petite « alouette », le petit « écureuil », le petit « étourneau » est tout à fait à plaindre. Elle trouve pourtant moyen de faire promettre à Helmer qu'il n'ouvrira la boîte que le lendemain à minuit. « ... Il est cinq heures. D'ici à minuit, sept heures. Puis vingt-quatre heures jusqu'à minuit prochain. Alors la tarentelle sera dansée. Vingt-quatre et sept ? J'ai trente et une heures à vivre. »

Mais il faut bien que la lettre fatale arrive enfin aux mains de Helmer. Cet homme, que nous avons vu si calme jusqu'ici, a un terrible accès de colère et montre la plus impitoyable et, au fond, la plus

égoïste dureté : « Oh ! le terrible réveil ! Huit années durant... elle, ma joie et mon orgueil... une hypocrite, une menteuse... Pire que cela, une criminelle !... Tu as anéanti tout mon avenir. Me voici entre les mains d'un homme sans scrupules... Si tu mourais, comme tu dis, à quoi cela me servirait-il ? A rien. Il pourrait ébruiter la chose malgré cela, et, en ce cas, on me soupçonnerait peut-être d'avoir été ton complice... Ote ce châle, ôte-le, te dis-je... Tu continueras à demeurer ici; cela va sans dire. Mais il te sera interdit d'élever les enfants... Je n'ose pas te les confier. » Etc...

A ce moment, la bonne apporte à Helmer une nouvelle lettre. C'est Krogstad qui renvoie le reçu de Nora (Krogstad a été ramené à de meilleurs sentiments par une amie de Nora, M^me Linde, une « pas de chance » comme lui, mais meilleure que lui, et qui consent à l'épouser. C'est tout un petit drame à côté du premier, et que je n'ai pas le loisir de vous conter en détail). Là-dessus, changement à vue ; Helmer ouvre ses bras à sa femme ; la malfaisante poupée est redevenue la poupée amusante et adorable. Il oublie, il pardonne tout.

« Je te remercie de ton pardon, » dit Nora. Et, gravement : « Assieds-toi, Forvald. Nous avons à causer. »

Et, subitement, la poupée se transfigure. C'est une poupée accusatrice, une poupée philosophe, une poupée révolutionnaire, une poupée psychologue,

une poupée profonde. Et, il faut l'avouer, ses propos inattendus sont d'une saisissante éloquence. « Voilà huit ans que nous sommes mariés. Réfléchis un peu: n'est-ce pas la première fois que nous deux, tels que nous sommes, mari et femme, nous causons sérieusement ensemble ?... Vous ne m'avez jamais aimée. Il vous a semblé amusant d'être en adoration devant moi, voilà tout... J'ai vécu des pirouettes que je faisais pour toi, Forvald... Toi et papa, vous avez été bien coupables envers moi...

Helmer. — Tu n'as pas... tu n'as pas été heureuse?
Nora. — Non. J'ai été gaie, voilà tout... J'ai été poupée-femme chez toi, comme j'avais été poupée-enfant chez papa. Et nos enfants, à leur tour, ont été mes poupées à moi... Voilà ce qu'a été notre union, Forvald.

Cette soudaine transformation du petit « écureuil » est déjà assez étrange. Pourtant, elle parle encore le langage d'une femme. Mais, tout à coup, c'est je ne sais quel philosophe insurgé, je ne sais quel Rousseau des fiords ou quelle Sand des banquises qui se met à parler par sa bouche. Son langage devient abstrait et pédantesque. Il est, paraît-il, une tâche dont elle doit s'acquitter d'abord : « Je veux songer, avant tout, dit-elle, à m'élever moi-même. Tu n'es pas un homme à me faciliter cette tâche. Je dois l'entreprendre seule. *Voilà pourquoi je vais te quitter.* »

Et elle n'en démord pas. Comme Helmer lui

reproche de trahir ainsi les devoirs les plus sacrés, elle répond : « J'en ai d'autres de tout aussi sacrés : mes devoirs envers moi-même. — Avant tout, tu es épouse et mère. — Je ne crois plus à cela. Je crois, avant tout, que je suis un être humain, au même titre que toi... ou du moins que je dois essayer de le devenir. » Et elle annonce qu'elle va travailler à se faire des idées sur les choses. « Mais n'as-tu pas la religion ? répond Helmer. — La religion, je ne sais ce que c'est... Quand je serai seule, j'examinerai cette question comme les autres. — Mais n'as-tu pas ta conscience ? — Je ne sais. Je ne puis me retrouver dans tout cela. Je ne sais qu'une chose : c'est que mes idées diffèrent entièrement des tiennes. J'apprends aussi que les lois ne sont pas ce que je croyais ; mais que ces lois soient justes, c'est ce qui ne peut m'entrer dans la tête. » Et enfin : « Je veux m'assurer qui des deux a raison, de la société ou de moi. » Tout simplement.

Par bonheur, un peu avant la fin du drame, notre petite Lélia du pôle Nord redevient une femme. Elle confesse que, si elle s'en va, c'est qu'elle n'aime plus son mari. Elle ne l'aime plus, parce qu'il n'a pas fait ce qu'elle attendait de lui. Puisqu'elle était sa poupée et son jouet, elle comptait qu'il la défendrait en toute occurrence et quoi qu'il pût lui en coûter ; elle avait espéré, elle était sûre qu'au reçu de la lettre dénonciatrice il prendrait sur lui le crime de sa femme-enfant et dirait : — C'est moi le cou-

pable. « Sans doute je n'aurais pas accepté un tel sacrifice. Mais qu'aurait signifié mon affirmation à côté de la tienne ?... Eh bien ! c'était le prodige que j'espérais avec terreur. Et c'est pour empêcher cela que je voulais mourir. »

Helmer. — C'est avec bonheur, Nora, que j'aurais travaillé pour toi, nuit et jour.... Mais il n'y a personne qui offre son honneur pour l'être qu'il aime.

Nora. — Des milliers de femmes l'ont fait.

Helmer. — Tu penses et tu parles comme un enfant.

Nora. — Soit ; mais tu ne penses pas, toi, et tu ne parles pas comme l'homme qu'il me serait possible de suivre. Une fois rassuré, non sur le danger qui me menaçait, mais sur celui que tu courais toi-même..., tu as tout oublié. Je suis redevenue ton petit oiseau chanteur... Écoute: en ce moment-là, il me parut que j'avais vécu huit années dans cette maison avec un étranger et que j'avais eu trois enfants...

Et, malgré les supplications d'Helmer, sans vouloir embrasser ses petits (« Telle que je suis maintenant..., je ne puis être une mère pour eux »), elle part. Ah ! c'est que nous ne sommes pas, ici, dans le pays des révoltes purement oratoires et des demi-décisions morales !

... Donc, elle part, la petite Nora ; elle quitte son mari sans même embrasser ses trois petits enfants. Pourquoi ? Parce que son mari ne la comprend pas. Il représente, lui, l'honnêteté formaliste et

pharisaïque, le respect des conventions sociales. Elle a, elle, le pressentiment d'une morale et d'une religion plus sincères, plus larges, plus affranchies des rites, plus, intelligentes et plus indulgentes. Et c'est pour les découvrir qu'elle va se réfugier dans la solitude.

Hélas ! la pauvre petite, elle s'engage là dans une bien grosse entreprise. « Développer, comme elle le dit, l'être humain qui est en elle..., oublier ce que disent les hommes et ce qu'on imprime dans les livres..., se faire elle-même ses idées, se rendre compte de tout..., s'assurer qui des deux a raison, d'elle ou de la société..., » elle se figure que, pour exécuter ce simple programme, il suffit de le vouloir et d'y penser toute seule. Vraiment, elle ne doute de rien, cette poupée !

Hé ! Madame Nora, ne cherchez pas si loin. Continuez d'être une bonne mère et soyez une bonne femme. Acceptez sans discussion et pratiquez comme vous l'avez fait jusqu'ici (avec plus d'application et de gravité si vous pouvez) les plus évidents de vos devoirs, ou tout au moins les plus probables. C'est encore la meilleure voie pour « vous élever vous-même » et pour atteindre à une conception de la vie qui vous satisfasse.

Assurément votre mari a eu tort de vous traiter comme une petite fille, et peut-être a-t-il le cœur et le cerveau un peu étroits. Mais considérez qu'il est homme de loi et homme de finances : rien d'étonnant

qu'il soit très attaché aux règles écrites ; et, d'autre part, occupé du matin au soir (car il faut bien qu'il vous gagne votre vie), il n'a guère eu le loisir, soit de découvrir en vous tous ces besoins supérieurs dont vous ne vous êtes vous-même avisée que sous le coup d'une émotion extraordinaire, soit de se faire, lui aussi, une morale et une religion personnelles. Mais au reste il a bonne volonté. Après avoir manqué, au premier moment, de charité et d'intelligence et vous avoir ensuite pardonné un peu lourdement, il commence à entrevoir ce qui se passe dans votre âme, qu'il avait prise jusque-là pour une âme de linotte ; il vous fait cet aveu : « Il y a quelque chose de vrai dans ce que tu dis... bien que tu exagères et amplifies beaucoup, » et un peu après : « Je le vois, hélas ! je le vois bien, un abîme s'est creusé entre nous... Dis-moi, Nora, s'il ne peut pas être comblé. »

Mais non, vous ne voulez rien entendre : « Hélas ! Forvald, répondez-vous, tu n'es pas homme à m'élever pour faire de moi la véritable épouse qu'il te faut. » Qu'en savez-vous, petite Nora ? Pourquoi son cœur et son esprit ne s'élargiraient-ils pas aussi bien que les vôtres ? Ou, si vous le croyez incapable de faire votre éducation morale, que n'entreprenez-vous de faire la sienne ? C'est *ensemble* que vous pourrez devenir plus généreux et meilleurs et, dans tous les cas, ce n'est pas en vous séparant que vous vous connaîtrez mieux, que vous verrez plus clair l'un dans

l'autre. Mais je vais plus loin, intransigeante Nora. Quand même votre mari ne vous comprendrait jamais tout à fait, ce ne serait pas nécessairement un si grand malheur. On vit fort bien sans se connaître soi-même, à plus forte raison sans être connu des autres. Il y a deux phrases qui me plaisent beaucoup et que j'ai la manie de répéter souvent. C'est : « Nous mourons tous inconnus, » et : « Quelles solitudes que ces corps humains ! » Je vous assure que vous pouvez encore vivre assez heureuse sans être comprise. Cela se voit tous les jours.

Ainsi aurais-je envie d'admonester ce petit oiseau philosophe de Nora. J'ajoute que ce qu'elle dit nous est moins nouveau que la façon dont elle le dit.

Les deux drames les plus connus d'Ibsen, *Maison de poupée* et *Revenants*, attaquent, sinon l'institution du mariage, du moins la manière dont le mariage est généralement entendu. L'enseignement que porte avec elle l'aventure de M^{me} Alving et de Nora, c'est que le mariage devrait toujours être l'union librement contractée de deux esprits et de deux cœurs ; qu'une telle union ne saurait se former qu'entre deux créatures dont l'éducation morale est achevée, qui ont chacune pleine conscience et possession d'elles-mêmes et qui ont pu s'étudier mutuellement ; et qu'enfin il ne se faut point marier au petit bonheur. Or, ce sont là bien des affaires. S'il fallait observer toutes ces conditions ; si on était obligé,

comme semble le croire Nora, d'avoir résolu tous les problèmes sociaux et religieux et de savoir tout le secret de l'univers avant de se marier, on ne se marierait plus guère. Il est très vrai qu'il y a toujours beaucoup de hasard dans les unions ; mais il n'en saurait être autrement. Ce n'est qu'à l'user que l'on découvre si l'on se convient, et alors on s'arrange, — ou on ne s'arrange pas.

Si ce n'est point contre l'institution même du mariage que proteste le poète norvégien, c'est donc contre les conditions qui, dans la pratique, sont imposées au mariage par la nécessité ; bref, il s'insurge contre l'inévitable et l'irréformable. Mais, au fait, c'est toujours ainsi. Toute révolte contre une erreur sociale, quand cette erreur a des siècles de durée et qu'elle est l'erreur de toute une race, est dirigée en réalité contre la nature des choses, sur laquelle nous ne pouvons rien ; et alors la révolte, si elle réussit, ne va qu'à changer la forme de l'erreur. J'avoue, du reste, que cette rébellion inutile, cette non-acceptation du monde comme il est, n'en est pas moins un très vif plaisir intellectuel.

En outre, Ibsen défend dans son théâtre, avec beaucoup de suite et de vigueur, ce que ses commentateurs appellent, un peu vaguement, l'individualisme, c'est-à-dire, si je comprends bien, les droits de la conscience individuelle en face des lois écrites, qui ne prévoient pas les cas particuliers, et des conventions sociales, souvent hypocrites et qui n'atta-

chent de prix qu'aux apparences. Et là encore, il va sans dire que nous admettons bien volontiers le principe ; mais que l'application est donc malaisée ! Je ne voudrais, moi, accorder de droits exceptionnels qu'à ceux qui sont vraiment des êtres d'exception. Or, combien y en a-t-il ? Elles ne foisonnent pas, les âmes capables de se faire à elles-mêmes leur loi et d'avoir une vie morale « individuelle ». Je me demande même si, à part le moment où elle devient à l'improviste le porte-voix d'Ibsen, la petite Nora Helmer est de ces âmes-là. On nous la montre faisant ses preuves d' « individualisme ». Examinons-les. Elle a commis un faux (d'ailleurs inoffensif et qui ne porte préjudice à personne) pour avoir l'argent qui lui permettra de sauver la vie de son mari. C'est-à-dire qu'elle a mal agi au jugement de la loi, afin de bien agir à ses propres yeux. Et certes il faut absoudre son intention. Mais, si elle n'a point péché en violant la loi, elle a péché d'autre façon. Elle a menti à son mari ; elle lui a fait la plus grave offense en employant, pour le sauver, les moyens que sa morale à lui (car enfin il a bien le droit d'avoir aussi la sienne) réprouverait le plus énergiquement. Il est évident que, s'il avait su, il aurait mieux aimé mourir que d'être sauvé par un faux, lui qui, à tort ou à raison, a la superstition de la loi écrite, de la loi faite pour tout le monde. Elle le déshonore réellement, puisque, s'il était informé de ce qu'elle a fait pour lui, il se jugerait déshonoré.

« L'individualisme » de Nora a donc fortement at-

tenté à celui de son mari, et je conçois la colère et l'indignation de Helmer.

Est-ce que je fais ici son procès à Ibsen ? Non ; car, avec tout cela, nous aimons Nora, — comme nous avons aimé M^me Alving. Ce qu'elles font, l'une et l'autre, c'est une sorte de coup d'État du cœur sur la loi officielle. Il y a de l'héroïsme dans leur cas. Je veux seulement dire que, si on peut être héroïque contre la règle, on peut l'être aussi en obéissant à la règle (voir le premier Brutus). Ce qui est beau, ce n'est pas, ici, la révolte, là, la soumission : c'est le sentiment qui les inspire. Ce qui nous émeut chez M^me Alving et chez Nora, c'est leur sincérité, leur désintéressement, leur courage, — et leur angoisse. Et de même, ce qui nous intéresse chez Ibsen, ce n'est point qu'il pense juste (cela, vraiment, nous n'en savons rien), c'est qu'il pense hautement, qu'il sent profondément, — *qu'il est mécontent du monde,* — et inquiet avec génie.

Sans cela, — qui est tout, — l'œuvre d'Ibsen nous laisserait assez indifférents. Car le fond même de ses revendications, nous le connaissions déjà. On nous a déjà dit que le mariage est une institution oppressive s'il n'est pas l'union de deux volontés libres et si la femme n'y est pas traitée comme un être moral. Déjà, on nous a parlé des conflits de la morale religieuse ou civile avec l'autre, la grande, celle qui n'est pas inscrite sur des Tables ; et déjà, chez nous, on a opposé les droits de l'individu à ceux de la

société... Nous avons entendu ces choses entre 1830 et 1850, car toutes les théories révolutionnaires ont abondé à cette époque dans notre littérature. Seulement, il s'y mêlait beaucoup de rhétorique et de romantisme ; c'étaient des théories sonores et à panaches. Chez Ibsen, la sincérité et la simplicité sont parfaites ; et l'angoisse morale a un accent d'une intensité incroyable. — La femme incomprise de nos romans de 1840, pour protester contre la tyrannie sociale et conjugale, prenait un amant, et son mari était inévitablement un personnage dépourvu de toute délicatesse. La femme scandinave est rigoureusement vertueuse ; son mari l'aime et est le plus honnête du monde ; ses griefs contre lui sont de ceux que peut seule concevoir une âme très profonde et très sérieuse ; enfin, tandis que Valentine et Indiana usent de leur droit dans le même temps qu'elles l'affirment (si ce n'est même un peu avant), Nora ne bougera point qu'elle n'ait résolu tous les problèmes religieux et sociaux, et elle va s'enfermer dans la solitude pour y faire une retraite philosophique de quelques années.

Vous voyez la nuance, et pourquoi j'ai cru devoir m'arrêter si longtemps sur *Maison de poupée*.

J'aime davantage ce drame à mesure que j'y songe. Il y a autour de l'action comme une atmosphère, si je puis dire, de gravité et de mélancolie intellectuelle. Il n'est pas un personnage qui n'ait une vie morale intérieure, qui ne soit extrêmement soucieux

de savoir pourquoi il est au monde. Près de l'honnête formaliste Helmer et de Nora, la poupée rebelle, voici les figures pensives et tourmentées de M^{me} Linde, de Krogstad et du docteur Rank. Toutes restent inoubliables, parce que toutes nous ont été révélées dans leur fond. Cela se fait de la manière la plus simple, par des conversations qui seraient fort longues si on comptait les pages, mais qui n'ennuient pas, car elles sont pleines de choses. Ce que cela donnerait sur les planches, je l'ignore ; peut-être n'est-ce point assez ramassé. Mais, à la lecture, ces lents entretiens nous font vraiment vivre avec les personnages. Il y a, comme vous savez, « un style de théâtre ; » ces gens-là paraissent l'ignorer profondément, et, chose étrange, ils n'en sont que plus vivants. (Quand je dis : chose étrange...)

Vous ne sauriez croire combien M^{me} Linde me plaît. Je la vois très distinctement : pâle, l'air modeste et effacé ; pourtant, les traits un peu durs au premier abord, comme il arrive aux personnes qui ont beaucoup peiné, et qui ont dû se méfier, se surveiller beaucoup ; mais ensuite, à la considérer de plus près, une expression attachante, qui est un mélange de résolution, de tristesse et de bonté. Rien d'affecté, d'exalté ni de romanesque. Elle a l'instinct, le besoin du dévouement, avec un grand sens pratique, un peu amer. L'héroïsme le plus tempéré, le plus raisonnable. Une façon de faire le bien sans emportement, sans illusion, avec modestie et aussi

avec ce sentiment que celui qui n'attend nulle récompense de sa vertu est assez payé par la fierté de ne rien attendre. Mais cela même, inexprimé.

C'est une destinée humble et triste que la sienne. Elle s'est mariée par raison et contre son cœur, afin de soutenir sa mère et d'élever ses deux petits frères. Pour cela, elle a repoussé Krogstad, qu'elle aimait. Son mari, qui avait une large aisance, a fait de mauvaises affaires et est mort complètement ruiné.

NORA. — Il ne t'a pas laissé de quoi vivre ?

MADAME LINDE. — Non.

NORA. — Et pas d'enfants?

M^{me} LINDE. — Non plus.

NORA. — Rien du tout alors?

M^{me} LINDE. — Pas même un deuil au cœur, un de ces regrets qui occupent.

NORA, *la regardant incrédule*. — Voyons, Christiane, comment est-ce possible ?

M^{me} LINDE, *souriant amèrement et lui passant la main sur les cheveux*. — Cela arrive quelquefois, Nora.

Après la mort de son mari, elle a pu se tirer d'affaire à l'aide d'un petit négoce, puis d'une petite école qu'elle a dirigée. « Les trois dernières années n'ont été pour elle qu'une longue journée de travail sans repos. » Maintenant, sa mère est morte, et ses frères n'ont plus besoin d'elle. « Aussi n'ai-je pas pu tenir là-bas dans ce coin perdu. Cela doit être plus facile ici, de s'absorber dans une occupation, de distraire ses pensées... Ce qu'il y a de pire dans une

situation comme la mienne, c'est qu'on devient si aigri ! On n'a personne pour qui travailler, et cependant on doit regarder de tous côtés pour se pourvoir : ne faut-il pas vivre ? Alors on devient égoïste. Que te dirai-je ? Quand tu m'as fait part de l'heureuse tournure de vos affaires, je m'en suis encore plus réjouie pour moi-même que pour toi. »

Et, en effet, Helmer donne à M^{me} Linde un emploi dans sa banque, l'emploi qu'il a enlevé à Krogstad. Cependant, M^{me} Linde apprend la conduite de ce Krogstad qu'elle a aimé, et comment il terrorise la pauvre Nora. Elle apprend aussi qu'il a beaucoup souffert et qu'il a l'esprit malade. Elle veut lui parler. « Regardez-moi, dit Krogstad, je suis comme un naufragé cramponné à une épave.

M^{me} Linde. — Le salut n'est peut-être pas loin.

Krogstad. — Il était là, et vous êtes venue me l'enlever.

M^{me} Linde. — Cela a été à mon insu, Krogstad : aujourd'hui seulement j'ai appris que c'était vous que j'allais remplacer à la Banque.

Krogstad. — Je vous crois, puisque vous me le dites. Mais maintenant que vous le savez, vous n'y renoncerez pas ?

M^{me} Linde. — Non, cela ne servirait à rien.

Krogstad. — Ah bah !... je le ferais tout de même, à votre place.

M^{me} Linde. — J'ai appris à agir raisonnablement. La vie me l'a enseigné, et l'âpre nécessité.

Mais en même temps la vie lui a appris l'indulgence. Elle pardonne à Krogstad les défaillances de son passé, car elle sait par expérience combien la lutte est dure pour les pauvres gens et les isolés. — Nous sommes deux naufragés, dit-elle à Krogstad. Si nous nous tendions la main ?

Krogstad. — Vous connaissez ma réputation, ce qu'on dit de moi?

M^{me} Linde. — Si je vous ai bien compris tout à l'heure, vous pensez que j'aurais pu vous sauver.

Krogstad. — J'en suis certain.

M^{me} Linde. — N'est-ce pas à refaire?... J'ai besoin d'un être à qui tenir lieu de mère, et vos enfants ont besoin d'une mère. Nous aussi, nous sommes poussés l'un vers l'autre. J'ai foi en ce qui gît au fond de vous, Krogstad. Avec vous, rien ne me fera peur.

Et elle sera la compagne du malheureux, par besoin de dévouement, pour avoir un but dans la vie, et *pour n'être pas seule.*

Krogstad, en retour, promet de ne pas se venger de Helmer. Lui aussi est un pauvre être souffrant. Ce n'est pas qu'il nous soit sympathique aisément et du premier coup. Il a manqué aux lois de la probité et il se montre bien dur avec Nora. Non pas malhonnête pourtant. Du moins n'est-ce pas de l'argent qu'il demande : « Je vais vous dire, je veux avancer, Madame, je veux parvenir ; et, en cela, votre mari doit m'aider. Pendant un an et demi, je n'ai commis aucune malhonnêteté : pendant tout ce

temps, je me suis débattu dans les plus misérables
difficultés... J'étais content de remonter pas à pas.
Maintenant je suis chassé, et il ne me suffit plus
d'être repris seulement par grâce. Je veux parvenir,
vous dis-je Je veux rentrer à la banque dans
de meilleures conditions qu'avant... » Il a, avec la
conscience de son indignité, une colère contre ces
impitoyables conditions de la lutte pour la vie, qui
l'ont comme contraint à se rendre indigne ; une
façon de faire le mal à son corps défendant et en s'en
lavant les mains avec fureur... Assurément, si la vie
lui eût été plus douce, il serait resté honnête et bon,
il ne demandait pas mieux. Il nous inquiète et nous
effraye parce que nous voyons en lui un homme qui
commet de mauvaises actions sans être réellement
mauvais, et peut-être même en étant un peu meilleur que la moyenne de l'humanité. Bref, lui aussi
a une conscience. Il redeviendra bon sous le regard
miséricordieux et triste de Christiane.

Enfin, voici l'ombre discrètement et presque
silencieusement tragique du docteur Rank. Son cas
est un peu celui d'Oswald dans *les Revenants*. Pire
peut-être. Il sait, lui, de science certaine, qu'il va
mourir, et il prévoit l'heure exacte de sa mort : « Je
suis le plus misérable de mes patients, madame
Helmer... Ces jours-ci, j'ai entrepris l'examen général de mon état. C'est la banqueroute. Avant un
mois peut-être, je pourrirai au cimetière... Et payer
pour autrui ! Est-ce de la justice, cela ? Et dire que

dans chaque famille il existe d'une manière ou d'une autre une liquidation de ce genre... Mon épine dorsale, la pauvre innocente, doit souffrir à cause de la joyeuse vie qu'a menée mon père quand il était lieutenant. » Vous comprendrez qu'avec cela le docteur Rank soit un nihiliste absolu, et qui juge les hommes et la vie avec une clairvoyance féroce, désespérée — et tranquille. Il dit à la jeune femme : « Aussitôt que j'aurai la certitude de la catastrophe, je vous enverrai ma carte de visite marquée d'une croix noire ; vous saurez alors que c'est l'abomination de la désolation qui a commencé. » En attendant, ce condamné, ce mourant vient tous les jours faire visite à Nora, pour voir de la vie, de la vie saine, jeune et joyeuse. Ou plutôt, tout simplement, il l'aime. Et il a la malencontreuse idée de le dire « avant de s'en aller », juste au moment où elle allait lui demander, comme à son plus vieil ami, de la tirer de peine : en sorte qu'elle ne peut plus lui dire son secret, et que le malheureux mourra sans avoir pu seulement être utile à sa petite amie... C'est au dernier acte, à l'instant où elle a cette explication décisive avec son mari, que Nora reçoit « la carte de visite marquée d'une croix noire » : si bien que l'idée de la mort plane sur toute la scène et qu'elle explique la gravité, la solennité de Nora, et son soudain effort pour comprendre la vie...

C'est égal, Nora a beau être délicieuse, par le contraste même de son âme énergique et sérieuse

avec sa gentillesse extérieure de poupée et d'oiseau : au lieu de dire : « Je pars pour scruter le mystère du monde, » que ne dit-elle simplement : « Je m'en vais parce que vous ne m'aimez pas et que je ne vous aime plus ? » Nous n'aurions plus rien à reprendre au chef-d'œuvre d'Ibsen. En Norvège comme chez nous, les « thèses » ne sont bonnes qu'à altérer les sincères peintures de la vie... Et cependant qui sait si, corrigée ainsi, *la Maison de poupée* nous inspirerait un aussi violent intérêt ?

OSTROWSKY

Chefs-d'œuvre dramatiques de A.-N. Ostrowsky, traduits du russe par E. Durand-Gréville (chez Plon, Nourrit et C^{ie}) : *Chacun à sa place*.

16 septembre 1889.

C'est ce même Ostrowsky dont le drame le plus connu, *l'Orage*, a été donné l'hiver dernier au théâtre Beaumarchais.

Chacun à sa place (ou plus exactement : *Ne t'assieds pas dans le traineau d'autrui*) est de 1852. M. Durand-Gréville nous dit, dans son intéressante préface, que « les représentations de cette comédie exquise et touchante ont été à peu près aussi nombreuses en Russie que chez nous celles de *la Dame blanche* ». Et, en effet, le sujet de la pièce, très simple, très clair, très moral, très attendrissant, avec un dénouement optimiste, est de ceux qui, bien traités, plaisent le plus sûrement à la foule. Un riche marchand a une fille, qu'il veut marier à un brave garçon de son

monde. Mais la jeune personne est amoureuse d'un gentilhomme décavé qui compte se refaire avec sa dot. Le gentilhomme enlève la fille, espérant ainsi forcer la main au père; mais, quand il sait que le bonhomme donne son consentement tout sec et pas un sou de dot, il laisse éclater ses mauvais sentiments, et la petite sotte, désabusée, rentre à la maison. Elle y retrouve le brave garçon qui au commencement avait demandé sa main et qui l'aime toujours malgré son escapade, et c'est lui qu'elle épousera.

Rien de plus. Ce n'est qu'une berquinade ; mais c'est une berquinade russe. Résumé ainsi, cela est bénin, bénin ; mais les développements sont savoureux.

Roussakof, le riche marchand, père d'Avdotia, est un type singulièrement vivant. Il y a quelque ressemblance de caractère et de situation entre ce bonhomme et tel personnage bourgeois de notre théâtre comique, Chrysale, si vous voulez, ou, mieux encore, Mme Jourdain. Comme Roussakof, Mme Jourdain est douée d'un bon sens robuste; elle entend que chacun reste à sa place, elle se méfie des belles paroles de Dorante; comme Roussakof, elle refuse sa fille à un seigneur et ne veut la marier qu'à un homme de sa condition. Mais voyez déjà la différence des raisons que nous donnent de leur conduite le marchand de Théhéremouckine et la bourgeoise de Paris. Mme Jourdain est clairvoyante et d'esprit pratique : elle n'est pas humble. Ce qu'elle craint surtout,

ce sont les dédains de son gendre et les mauvais propos du quartier. Vous vous rappelez l'admirable couplet : «... Je ne veux point qu'un gendre puisse à ma fille reprocher ses parents, et qu'elle ait des enfants qui aient honte de m'appeler leur grand'-maman. S'il fallait qu'elle me vînt visiter en équipage de grande dame et qu'elle manquât par mégarde à saluer quelqu'un du quartier, on ne manquerait pas de dire cent sottises : « — Voyez-vous, dirait-on, cette Mme la marquise qui fait tant la glorieuse? C'est la fille de M. Jourdain, qui était trop heureuse, étant petite, de jouer à la madame avec nous. Elle n'a pas toujours été si relevée que la voilà, et ses deux grands-pères vendaient du drap auprès de la porte Saint-Innocent... » Je ne veux point tous ces caquets ; et je veux un homme, en un mot, qui m'ait obligation de ma fille, et à qui je puisse dire : « — Mettez-vous là, mon gendre, et dînez avec moi. »

Au contraire, il y a, dans les réponses de Roussakof à l'officier Vikhoref, de l'humilité (un peu narquoise peut-être) et le sentiment des hiérarchies sociales. Vous y trouverez aussi plus de désintéressement que dans la réplique de Mme Jourdain : Roussakof s'oublie lui-même ; il ne songe point aux conséquences que ce mariage aurait pour lui, mais à celles qu'il aurait pour sa fille.

« Allons donc, Votre Honneur ! Nous sommes des gens du commun, nous autres, des gens qui mangent du pain noir ! On ne s'allie pas avec nous ! On nous

estime pour notre bourse, tout bonnement. » Et plus loin : «... C'est justement parce que je veux son bien, que je ne vous la donnerai pas ! Je voudrais faire son malheur,. moi? Quelle dame ferait-elle, voyons, Monsieur, cette enfant qui a vécu ici entre quatre murs et qui n'a jamais rien vu ? Tandis qu'avec un marchand elle sera une bonne femme, elle tiendra le ménage, elle soignera les enfants. » Et encore : «... Mais non, vous ne pouvez pas l'aimer ! c'est une enfant toute simple, sans éducation, elle n'est pas du tout votre affaire. Vous avez des parents, des amis qui riraient d'elle comme d'une sotte ; vous-même, vous seriez bientôt dégoûté d'elle... Et je mettrais ma fille dans de telles galères !.. Que le bon Dieu me punisse ! »

Et voici une autre différence. Roussakof, comme tous les personnages du théâtre russe, est un être profondément religieux. Assurément, ce n'est pas Chrysale ni M^{me} Jourdain qui, voyant Clitandre ou Cléonte découragé, lui diraient : « Des idées tristes ? Laisse cela, mon garçon ; tu veux donc fâcher le bon Dieu ? » Ou bien : « Que de choses il arrive, mon cher Clitandre (ou mon cher Cléonte) ! Dans le cours de l'existence, on voit toute espèce de choses. Si les enfants ne respectent pas leurs parents, si la femme ne vit pas en paix avec son époux, tout cela est l'œuvre du démon. Méfions-nous de lui à toute heure ! Hé ! hé ! il a bien raison, le proverbe : Ne crains pas la mort, mais crains le péché. » Et ce n'est pas M^{me} Jourdain ni Chrysale qui ajouteraient : « Mon

seul souci à présent, c'est d'établir Angélique (ou Henriette) comme il convient. Je contemplerais ton bonheur, ma fillette ; je soignerais mes petits-enfants si Dieu m'en envoyait... Après ça, qu'est-ce qu'il me faudrait de plus ? Je mourrais paisiblement. Je saurais au moins qu'il resterait quelqu'un pour me faire dire une messe, pour dire une bonne parole, en pensant à moi. »

J'imagine que des propos de ce genre eussent semblé à Molière étrangement ridicules et bas. Chose assez singulière quand on y songe. La France du dix-septième siècle est encore tout entière chrétienne, et par la foi et par la pratique ; tout le monde prie, va à la messe, reçoit les sacrements ; ceux qui vivent mal ne perdent pas pour cela la foi, et ceux qui l'ont perdue (ils sont rares) la retrouvent régulièrement au lit du mort. La religion, les pensées et les préoccupations de la foi doivent donc être intimement mêlées aux passions et aux actes des hommes de ce temps, et cela, dans toutes les classes. D'autre part, on dit et on croit que les comédies de Molière sont une représentation exacte et sincère de cette société. Or, il n'y a assurément pas de théâtre d'où la religion et le sentiment religieux soient plus radicalement absents ; et, n'étaient *Don Juan* et *le Tartuffe*, où la piété est tournée en ridicule, rien, absolument rien dans ce théâtre n'indique que les mœurs qui y sont dépeintes étaient celles d'un grand pays catholique très ferme dans sa foi et très attaché aux pratiques du culte. Ah ! on

peut dire qu'elle est « laïque », l'œuvre de Molière!

Mais au reste la tragédie, au dix-septième siècle, n'est pas plus chrétienne que la comédie, bien que Corneille et Racine fussent, au rebours de Molière, des chrétiens excellents. Il y a plus de théologie que de christianisme dans *Polyeucte* ; si le héros du drame est chrétien, il l'est dans des conditions exceptionnelles, il a un fanatisme de converti, une forme d'héroïsme qui est surtout romaine ou espagnole. Et quant au christianisme de Monime, d'Iphigénie, de Junie ou même de Phèdre..., ce n'est qu'une méchante façon de parler ; c'est une sottise très consacrée et autorisée et qu'on répète depuis Chateaubriand, mais je crois fermement que c'est une sottise. Je vous assure que, par l'esprit, le théâtre du très chrétien dix-septième siècle m'a toujours paru d'avant la Rédemption.

Les raisons de ce phénomène, ce n'est pas moi qui vous les donnerai. Tout s'explique-t-il par cette grande révolution littéraire, — peut-être néfaste, — qu'on nomme la Renaissance, et qui nous imposa les formes d'art d'une civilisation antérieure de deux mille ans à la nôtre : en sorte que, pendant deux siècles, nous n'avons pu, dans les œuvres d'imagination, exprimer notre âme qu'indirectement et comme par tricherie? Ou bien est-ce qu'au dix-septième siècle déjà la religion n'était plus, chez la plupart des habitants du bon pays de France, qu'une chose de discipline extérieure et une habitude trans-

mise ? Ou, simplement, n'est-ce pas que les bourgeois
d'alors (sujet ordinaire des peintures de la comédie)
étaient déjà de trop « honnêtes gens » et de trop de
goût, pour mêler sans pudeur à leurs entretiens fami-
liers les formules dévotes, comme faisaient les bonnes
gens du treizième siècle et comme font les moujiks
du nôtre ? Et, par suite, n'est-ce pas qu'ils auraient
été choqués de rencontrer, au théâtre, dans un lieu
de divertissement profane, l'expression trop directe
de leurs sentiments les plus intimes et les plus sacrés,
de la partie la plus cachée de leur vie morale ? Je
vous avoue que je n'en sais rien.

Ce qui est sûr, c'est que Roussakof n'est pas un
personnage de Molière. Ce Chrysale russe a, lui, une
vie intérieure. Sans doute, quand Avdotia lui dit
qu'elle veut Vikhoref, il répond d'abord, comme
pourrait faire Gorgibus : « Tais-toi, tête sans cer-
velle !... Voilà mon dernier mot. Tu te marieras avec
Borodkine ; sinon, je ne veux plus te connaître. »
Mais ensuite, — ce dont Gorgibus paraît fort incapa-
ble, — Roussakof rentre en lui-même, fait son examen
de conscience comme un bon chrétien qu'il est. « Je
t'ai soignée, dit-il à Avdotia, comme la prunelle de
mes yeux. *J'ai péché à cause de toi ;* l'orgueil m'avait
saisi... J'étais si fier de toi, que je ne laissais pas les
autres parents me parler de leur enfants : je croyais
qu'il n'y avait rien de meilleur que toi sur la terre.
C'est le bon Dieu qui me punit, à présent. Je te le
dis, Avdotia : épouse Borodkine. Si tu ne veux pas,

tu n'auras pas ma bénédiction. Et que je n'entende plus parler de ce vagabond. Je ne veux pas le connaître, entends-tu ? Ne me pousse pas jusqu'au péché ! »

... Il y a une petite comédie assez agréable du dix-huitième siècle dont la donnée est presque la même que celle de *Chacun à sa place.* C'est l'*École des bourgeois*, de Dallainval. Mais que les personnages sont différents !

Dallainval a réduit à une trentaine de lignes le rôle de Damis, le brave garçon qui aime Benjamine et qui lui pardonne après que le marquis de Moncade s'est démasqué. Sans doute, l'auteur jugeait ce rôle ingrat et peu intéressant. Dans la pièce russe, Damis s'appelle Borodkine. Ce Borodkine tient une épicerie et une cave à vins. C'est une âme bonne et simple ; il a des sentiments profonds et un parler naïf et lent. Il est venu voir l'aubergiste Malomalsky, ami du père d'Avdotia, et a commencé par lui faire goûter une bouteille de vin de Lisbonne. Et alors : « Je suis venu, Sylvestre Potapytch, pour vous demander quelque chose... Attendez que je fasse ma prière au bon Dieu. » (Il se lève et salue profondément.)

MALOMALSKY. — Qu'est-ce que tu veux me demander?

BORODKINE. — Quelque chose qui regarde Maxime Fedotytch (Roussakof)... Je voudrais vous prier de lui dire un petit mot pour moi.

MALOMALSKY. — Quelque chose... qui regarde... A propos de quoi ?

Borodkine. — A propos d'Avdotia Maximonna...
Ça serait mon désir, et mêmement celui de ma mère.

Malomalsky. — Pourquoi pas ? Ça peut se faire.

Borodkine. — Il me semble que je n'ai désir de rien dans la vie, si ce n'est que Roussakof me donne sa fille Avdotia, même sans un denier.

Malomalsky. — Ça peut très bien se faire.

Borodkine. — Soyez mon père et mon bienfaiteur ! Maxime Fedotytch doit venir vous voir tantôt ; parlez-lui, et je resterai votre obligé jusqu'au cercueil, c'est-à-dire que vous me direz : « Ivan, fais telle chose, » et je la ferai de tout mon cœur. Voulez-vous que j'envoie chercher une autre bouteille ?

Malomalsky. — Heu !... envoie.

Borodkine, *au garçon*. — Envoyez le gamin chercher une autre bouteille...

Il y a, dans tous ces dialogues russes, un calme, une sérénité, une bonhomie qui me ravissent. Les interlocuteurs prennent leur temps, ne parlent vraiment que pour eux, ne songent point à croiser adroitement les répliques, ignorent qu'il y ait un style de théâtre, n'ont pas l'air de se douter qu'ils sont sur les planches. C'est tout ce qu'il y a de moins ressemblant au dialogue de M. Sardou, — dont je ne dis point de mal ; mais enfin, avec leurs gaucheries et leurs lenteurs, les drames russes nous donnent cette impression que ce sont bien des âmes qui vivent devant nous. Leur parole vient de loin, du

fond du steppe d'abord, puis du fond de leur pensée naïve et de leur cœur. Cela est un grand charme à la longue.

Ce Borodkine est exquis ; il a la simplicité des enfants de Dieu. Lorsque Avdotia lui dit qu'elle aime Vikhoref, il se retourne vers la fenêtre pour pleurer un moment ; puis il prend sa petite guitare (nous sommes dans un pays où les épiciers jouent de la guitare), chante un couplet mélancolique, se frappe la poitrine, embrasse la jeune fille et lui dit : « Avdotia, souviens-toi comme Ivan t'a aimée. »

Dans la grêle comédie de Dallainval, ce petit étriqué de Damis recueille à la fin cette chétive pimbêche de Benjamine ; mais il est évident qu'il se déroberait si Benjamine avait été auparavant enlevée par Moncade. Le Français malin (pauvre petit !) ne voudrait pas être ridicule. Or, quand Borodkine rencontre Avdotia pour la première fois après son enlèvement : « Mademoiselle Avdotia, lui dit-il, comme à présent ce monsieur, à cause de toutes ses grossièretés, ne mérite plus que vous l'aimiez, je puis avoir un peu d'espoir ? » Et plus loin : « Qu'est-ce que ça me fait qu'on parle mal ? J'aime Avdotia, et ça m'est bien égal. » Notez qu'à ce moment-là, s'il est sûr du repentir et de la souffrance d'Avdotia, il ne sait pas, après tout, ce qui s'est passé entre elle et le bel officier. Mais il l'aime. Et il y a encore autre chose : « Avdotia, vous croyez donc que je n'ai pas de sentiment ? Je ne suis pas une bête féroce, *j'ai en*

moi l'étincelle du bon Dieu. » Et c'est pourquoi il dit au père : « Donnez-la-moi, je la prends. » Et il se fâche : « Vous me l'aviez promise ce matin ! Moi, je ne retire pas ma parole, et vous, vous retirez la vôtre ? Cela n'est pas juste, Monsieur Roussakof ! Elle est votre fille, je ne dis pas non ; mais ça n'est pas une raison pour lui faire injure ! M^{lle} Avdotia a bien assez de peine comme ça ; il faut que quelqu'un prenne son parti. On lui a fait du tort, et c'est elle qui est grondée ! Chez nous, au moins, elle aura ma mère et moi pour lui dire de bonnes paroles. Qu'est-ce que ça veut dire, à la fin ? *Ne sommes nous pas tous pécheurs ? Est-ce que c'est à nous de juger ?* »

Et Avdotia ? Ecoutez le babil pointu de Benjamine dans *l'Ecole des bourgeois* : «... J'en suis plus impatiente que vous, ma mère ; car, outre le plaisir de me voir femme d'un grand seigneur, c'est que, comme cette affaire s'est traitée depuis que Damis est à la campagne, je serai ravie qu'à son retour il me trouve mariée, pour m'épargner ses reproches... Vive le marquis de Moncade ! Quelle légèreté ! Quelle vivacité ! Quel enjouement ! Quelle noblesse ! Quelles grâces, surtout ! » — Ce n'est pas au « plaisir de se voir femme d'un grand seigneur » que songe la pauvre Avdotia : « Comment je me suis mise à l'aimer, c'est une chose que je ne peux pas expliquer... Je l'ai rencontré chez Anna Antonovna... J'étais là à prendre le thé... quand je le vis arriver... Il était si beau : je sentis le cœur me manquer, et je me dis : « C'est

pour mon malheur. » Et, tandis que Benjamine est gaie comme une perruche ivre, Avdotia « reste dans un coin tout le jour comme une condamnée à mort ; rien ne lui fait plaisir ; elle n'a envie de voir personne ». Et, au lieu que Benjamine se cache de son ancien amoureux, c'est au pauvre Borodkine en personne que Avdotia fait ses confidences. Elle est «possédée », comme tous les personnages passionnés du théâtre russe ; avec ses cheveux pâles et ses yeux bleus infiniment doux, comme elles les ont là-bas, ce qu'elle porte dans son cœur, c'est le grand amour, celui auquel on ne résiste point. Elle s'évanouit quand son père lui refuse celui qu'elle aime ; elle suit son vainqueur en pleurant et en sachant bien qu'elle fait mal ; mais elle le suit... Et quand il la repousse, quand il lui montre la brutale laideur de son âme, elle se reprend avec la même violence soudaine qu'elle a mise à aimer... Et cela, comme vous savez, est éminemment russe. Une âme russe est très souvent une âme qui passe la moitié de sa vie à se regarder pécher et l'autre moitié à se confesser publiquement. Avdotia ressemble déjà un peu à la Catherine de *l'Orage*, vous vous rappelez ? Et Borodkine a quelque chose de Robanof, le mari de Catherine. Ce sont des âmes très peu compliquées, et pourtant très profondes. Étant de race encore jeune et presque intacte, ils ont des passions d'une force extrême ; d'autant plus que leur mysticisme les considère volontiers comme l'effet de quelque puissance

mystérieuse et les augmente en croyant à leur fatalité. Et leurs vertus aussi ont comme une énergie silencieuse; leur préoccupation constante de l'autre monde et du péché, jointe à l'influence de la solitude, des espaces démesurés où ils vivent, communique à tous leurs sentiments une gravité religieuse, un accent de sincérité et de certitude qu'on ne trouve point ailleurs. Il semble que ces moujiks et ces petits marchands, si ignorants et si sérieux, aient à peu près la même vie morale que nos ancêtres du haut moyen âge. Seulement ces touchants ancêtres n'ont rencontré alors, pour exprimer leur âme, que de chétifs poètes, guère plus intelligents qu'eux-mêmes, d'observation superficielle, de verve grêle et de langue sèche et courte ; au lieu que ce sont de grands poètes et de grands psychologues qui nous traduisent la chrétienne simplicité et la profonde vie passionnelle des paysans russes.

Les autres personnages de *Chacun à sa place* sont à peu près négligeables. Il paraît que les vices ou les ridicules sont, là-bas, tout à fait crus et sans nuances. L'ancien officier Vikhoref montre une brutalité, une sottise et un cynisme tels qu'on se demande comment la petite Avdotia a bien pu l'aimer. Il y a aussi une vieille fille, Arina, sœur de Roussakof, romanesque et entichée de belles manières, qui n'est qu'une caricature facile. — J'aime mieux le digne aubergiste Malomalsky. En France, dans le théâtre courant, un aubergiste est toujours un gros homme jovial et d'un

infatigable bagout. Or, le brave Malomalsky est mélancolique comme un héron et ne peut pas dire deux mots de suite. C'est qu'en effet il peut y avoir des aubergistes qui ne soient pas bavards. Et c'est ainsi que, dans les moindres détails de leurs œuvres, on constate, chez ces Russes, une plus grande sincérité ou naïveté que chez nous.

PISEMSKY

Théatre choisi de A.-F. Pisemsky, traduit du russe, par M. Victor Derély (chez Albert Savine) : *Baal*, drame en quatre actes.

<p align="right">8 octobre 1889.</p>

Voici un nouveau dramaturge du Nord, plus âpre, semble-t-il, plus net, plus sec et d'un tour d'esprit moins poétique et moins mystique que ceux dont je vous ai déjà entretenus. La « question d'argent » est l'objet principal du théâtre de Pisemsky. *Le Partage* et *l'Hypocondriaque* nous racontent des histoires d'héritages et de testaments. Dans *les Mines*, « nous quittons le monde des marchands pour celui des employés », et « la question d'argent s'appelle la question d'avancement ; mais il n'y a de changé que le nom ». *Baal* est un drame d'amour et d'argent. Si je cherche quelles sont les pièces de chez nous à qui l'on pourrait le mieux comparer les comédies de Pisemsky, c'est aux *Corbeaux*, à *Michel Pauper*, même à

la Parisienne, que je songe malgré moi ; et Pisemsky m'apparaît un peu comme un Henri Becque des steppes. Le rapprochement, bien entendu, n'a rien de rigoureux. Il vous étonnera moins si vous faites attention qu'il y a chez l'auteur de *Michel Pauper* et des futurs *Polichinelles*, comme chez celui de *Baal*, sous l'observation morose et exacte, un fonds d'utopie, d'humanitarisme, de protestation quasi évangélique contre l'indignité et la tyrannie de cette nouvelle puissance sociale : l'argent.

M. Victor Derély nous montre bien, dans sa préface, en quoi le théâtre de Pisemsky est original. Si, peut-être, il me semble exagérer un peu cette originalité, c'est que cela arrive inévitablement aux traducteurs trop épris, — qui sont les meilleurs :

« ... Une chose, dit-il, est faite pour étonner ceux qui confrontent les fictions de la scène avec les réalités de la vie : c'est l'importance énorme que nos auteurs continuent d'accorder à l'amour, en tant que ressort d'action. Comment un sentiment qui ne joue qu'un rôle secondaire dans l'existence moderne reste-t-il, aujourd'hui comme il y a deux siècles, le pivot de toutes les combinaisons dramatiques ?... Sans nier, ce qui serait simplement absurde, l'influence de l'amour sur les actions humaines, il n'est pas téméraire d'affirmer que l'intérêt en inspire un bien plus grand nombre. On n'a qu'à regarder autour de soi : pour un baron Hulot, que de Gobseks, que de gens dont tout l'effort est, du matin au soir, incessam-

ment tourné vers ce seul but : faire fortune ! Et, dans un temps où la lutte pour la vie est devenue plus âpre, plus exclusive que jamais, n'est-ce pas un criant anachronisme que de ne montrer sur la scène que la lutte pour la femme ?... En Russie pourtant s'est rencontré un écrivain qui a abandonné ces errements et relégué l'amour au magasin des accessoires. Dans cette innovation consiste, suivant nous, le grand mérite, la réelle originalité d'Alexis Pisemsky. »

M. Derély écrit cela comme l'autre écrivait : « Enfin, Malherbe vint. » C'est faire un peu trop d'embarras, et l'idée de Pisemsky n'est peut-être pas d'une si extraordinaire nouveauté. J'ai déjà cité le théâtre de Becque ; mais, dans celui même d'Émile Augier, par exemple, les choses de l'argent, de l'ambition et de la politique tiennent autant de place pour le moins que les choses de l'amour. Les personnages de Dancourt ou de Regnard luttent beaucoup moins pour l'amour que pour l'argent. Si l'on passe à la tragédie, nous voyons que Voltaire, dans ses préfaces et dans sa correspondance, affecte de faire fi de l'amour et de lui préférer la tendresse maternelle ou filiale, l'amitié, la haine, l'ambition politique. Et Corneille écrit : « La dignité de la tragédie demande quelque grand intérêt d'État, ou quelque passion plus noble et plus mâle que l'amour, telles que sont l'ambition ou la vengeance... Il faut que l'amour se contente du second rang dans le poème et leur laisse le premier. »

Je vous ai déjà cité cette opinion singulière du vieux Corneille. Elle m'inspirait des réflexions que je retrouve et que je complète :

— Sans doute il y a de par le monde des passions aussi intéressantes que l'amour. On est parfois impatienté de voir à quel point il a envahi la littérature dramatique et romanesque, et l'on se dit : Voyons, est-il bien vrai que l'amour joue ce rôle prépondérant dans la vie des malheureux mortels ? Est-il vrai qu'il soit le fond même de mon existence et de celle de mon voisin ? N'y a-t-il pas, dans la grande mêlée humaine, bien d'autres instincts, d'autres intérêts et d'autres drames que ceux de l'amour ? Et l'on est pris de doutes. *Macbeth, Hamlet, le Roi Lear, Œdipe, Athalie*, ne sont point des histoires d'amour, non plus que la moitié des romans de Balzac...

Oui, cela est vrai ; mais si l'amour n'est pas tout, il est au commencement ou à la fin de tout. L'acte par lequel la race se perpétue, les relations des sexes et tous les sentiments qui naissent de là, forment, par la force des choses, une part éternelle et essentielle de la vie de l'humanité. Ces sentiments précèdent d'ailleurs, dans l'existence de la plupart des hommes, les sentiments qui dérivent du besoin ou du désir de se conserver, de posséder, de dominer. Ou bien, ceux qui n'aiment pas avant aiment après, et c'est pire. Si vous pouviez pénétrer et connaître, jusqu'au fond de leurs âmes agitées, les gens qui se pressent dans la rue et qui vont à la Bourse, aux

affaires, à la politique, et qui cherchent le pouvoir, la notoriété et surtout l'argent, vous trouveriez chez tous, je le jure, par-dessous leurs autres soucis, une préoccupation secrète et impérieuse à laquelle, même sans y songer, ils rapportent tout : une femme, — ou les femmes. Et ce n'est pas la même chose si vous voulez ; mais les uns mènent à l'autre, ou inversement, et c'est toujours l'amour. (Il y a, du reste, du simple désir brutal à l'amour exalté, tant de sentiments intermédiaires, et si rapprochés ! et l'on passe si aisément de l'un à l'autre, et il se fait de tout cela tant de combinaisons diverses !) — Les drames de l'amour sont toujours mêlés plus ou moins directement aux drames des autres passions : car, ou la passion d'acquérir heurte l'amour et se trouve en conflit avec lui, ou elle a pour but suprême, quand l'heure du repos sera venue, la recherche de ce qui est au moins la forme extérieure de l'amour ; et l'ambition elle-même peut se servir de l'amour pour arriver à ses fins... Presque tous les plus vieux poèmes ont pour point de départ l'enlèvement d'une femme. L'amour n'est pas absent de *Macbeth* ; l'adultère est aux origines d'*Hamlet* et de l'*Orestie*. L'amour enfin, quoique la littérature en ait abusé, quoiqu'on l'ait déshonoré par de fades peintures, et quoique la description d'autres passions puisse paraître plus intéressante à un artiste réfléchi, l'amour n'en garde pas moins un charme invincible, et qui nous sollicite et nous chatouille au plus profond de notre sensibilité.

Les chefs-d'œuvre les plus aimés, sinon les plus surprenants, sont encore des histoires d'amour...

La conclusion, c'est que les diverses passions humaines étant, dans la réalité, constamment enchevêtrées, l'auteur dramatique qui, en haine du banal et par un goût prétendu de vérité, ne nous montre que les luttes de la cupidité et de l'ambition, fait une œuvre aussi artificielle que celui qui ne nous veut montrer que l'amour. Tous deux mutilent la vie en quelque façon, mais la première mutilation est encore la plus fâcheuse. La preuve, c'est que M. Derély lui-même, après son intransigeante déclaration, s'en va choisir, pour faire goûter Pisemsky, non point les âpres, sèches et incomplètes comédies où l'argent est l'unique moteur des personnages, mais *Une Amère Destinée*, qui est un franc mélodrame, et *Baal*, où l'argent triomphe, mais qui est une comédie d'amour et d'argent.

Je ne vous parlerai point d'*Une Amère Destinée*. C'est l'histoire d'un mari trompé qui refuse l'indemnité que lui offre le barine amant de sa femme ; puis qui égorge dans un accès de jalousie l'enfant né de l'adultère, et qui enfin, affolé par le remords, vient se livrer spontanément à la justice. Le drame est assez puissant. La femme infidèle est pure comme un ange et douce comme une brebis ; le mari assassin qu'elle a épousé sans amour est digne de toutes les sympathies ; le barine séducteur est un rêveur exquis : tous en « commettant le péché », gardent les plus belles,

honnête homme? Autrement, ajoute-t-il, « il faudra donc que ma pauvre femme et moi nous mourions de froid et de faim sur un trottoir!... Son salut même exige que je me résigne à tout. »

Ce qu'il dit là, évidemment il le croit. Tranquillement, il engage sa femme à aller voir Mirovitch « pour tâcher de le rendre plus traitable ». Elle, très étonnée : « Et comment faut-il que je sois aimable avec lui? — Mais comme les femmes ont coutume d'être aimables... » Elle le presse, l'oblige à préciser : « Et si à ce jeu moi-même je me laisse séduire par Mirovitch?... Ainsi, s'il se passe quelque chose entre nous, tu n'y attacheras aucune importance ? » Il s'efforce de sourire, ne veut pas comprendre, balbutie... Enfin, Cléopâtre : « Tu désires et tu seras enchanté que moi, ta femme, pour te rendre Mirovitch favorable, je devienne sa maîtresse, — c'est bien ce que tu voulais dire, et c'est à cela que tendaient tes discours? » Il s'en défend, de bonne foi toujours : est-ce qu'on songe à ces choses-là? Alors elle éclate : « ... Je me suis assez contrainte jusqu'ici... Sachez que moi-même j'aime Mirovitch, et maintenant ordonnez. Il faut aller chez lui, n'est-ce pas? Aujourd'hui, tout de suite?... Lui faire signer un papier ? » Burgmayer, anéanti, la supplie de lui pardonner. Elle s'enfuit, sans vouloir rien entendre... Plus tard, Burgmayer recueillera les bénéfices de cette fuite qu'il n'a pas *voulue,* vous en êtes témoins ! Il obtiendra sa concession, et, spontanément, il refera les

premiers travaux ; il est honnête homme, vous dis-je !... Puis, quand Mirovitch sera tombé dans la misère, il veillera sur lui, il cherchera à payer secrètement ses dettes, il lui trouvera une place en Amérique. Et comme, dans l'intervalle, il aura été abominablement trahi par sa maîtresse et par son principal commis, il sera charmé de reprendre sa femme. Il n'est pas méchant, et même il a une conscience. Seulement cette conscience est comme ses constructions, elle triche avec le cahier des charges...

Ce qui se passe dans l'âme de Cléopâtre Sergúéievna n'est pas mal non plus. Elle était pauvre quand Durgmayer, plus âgé qu'elle de vingt ans, l'a épousée par amour. Elle aime Mirovitch et résiste loyalement à cette passion. Mais, à peine son mari lui a-t-il fait sa malencontreuse proposition... ah ! comme elle saisit l'occasion par les cheveux ! comme elle tarde peu à se croire libérée du devoir, et comme son cri de colère et d'indignation finit vite en cri d'allégresse et de délivrance ! «... Jour et nuit, je priais Dieu pour qu'il me donnât la force de résister ; mais toi-même tu me jettes dans l'abîme ; ainsi ne t'en prends qu'à toi-même !... C'est avec joie, c'est avec ivresse que j'irai chez Mirovitch ; seulement j'y resterai, je ne reviendrai plus chez toi. « Ah ! qu'elle est contente d'être ainsi « jetée à l'abîme ! » Qu'elle est contente de pouvoir regarder son mari comme une manière de gredin !... Et l'on voit si bien qu'elle se sent sublime à ce moment-là ! — Mais ce mari, après

tout, a été son bienfaiteur. Qu'à cela ne tienne ! Cléopâtre est une conscience délicate. Elle s'acquittera, en obtenant de Mirovitch qu'il manque au plus sérieux de ses devoirs pour sauver Burgmayer de la ruine. Admirable logique ! Elle vient de quitter son mari parce qu'elle le trouve infâme, et, pour être quitte envers lui, elle demande à son amant de commettre une infamie. C'est sa façon de rester loyale ! Et elle se croit généreuse et grande, et elle considère la beauté de son âme avec une complaisance !...

Pauvre petite femme ! On la retrouve, au dernier acte, avec son amant, dans une mansarde. Elle fait des ouvrages de couture qu'on lui refuse parce qu'ils sont mal faits. Elle trouve naturel que son mari paye les dettes de son amant : « Cet argent, c'est pour moi que tu l'as emprunté et dépensé ; par conséquent c'est mon mari qui doit le rembourser ; après tout, je suis sa femme. » Elle demande à Mirovitch s'il l'aime encore un peu, et souhaite qu'il lui réponde que non. Elle lui cherche des querelles absurdes et tout de suite après lui saute au cou et l'embrasse violemment... Enfin la force lui manque : elle rentre chez son mari parce qu'elle n'a pas la force d'être pauvre. Elle a des mots merveilleux : « Mais si je retourne chez mon mari, qu'est-ce que cela peut te faire ? Ce n'est pas un nouvel amant que je prends. » — Dénouement d'une moralité affreusement ironique, puisque c'est ce qu'il y a de plus lâche en elle qui la fait rentrer dans la règle. « ... C'est ta faute, dit à Miro-

vitch un de ses amis. Comment garder dans un pareil taudis, nourrir d'andouilles gâtées et de pommes de terre une femme accoutumée au bien-être ? N'importe laquelle s'en ira, elle ne pourra y tenir. » Et cela n'empêche pas Cléopâtre Serguéievna, ramenée à la maison par son mari, de « sangloter tout le long du chemin » Pauvre petite femme !

Mirovitch est le plus honnête homme de la pièce. Lorsque Cléopâtre vient lui demander une prévarication, il répond douloureusement : «Toute notre génération, c'est-à-dire moi et tous ceux de mon âge, étant encore sur les bancs de l'école, nous blâmions présomptueusement, nous maudissions nos pères et nos grands-pères, parce qu'ils étaient des concussionnaires, les dilapidateurs des deniers publics, des hommes d'iniquité, parce qu'il n'y avait en eux ni honneur ni vertu civique ! Nous ne lisions avec sympathie que les écrits qui les bafouaient et les traînaient dans la boue. Enfin, voici qu'à notre tour nous entrons au service de la société, et moi, l'un de ces hommes nouveaux, je débute par faire ce que faisaient nos pères... » Alors la séductrice : « Si cela t'est si pénible, ne fais rien pour mon mari. Je resterai tout de même avec toi. »

Le pauvre Mirovitch trouve que c'est trop tout de même, de ruiner le mari et de lui prendre sa femme. « Ne serait-ce pas le traiter avec trop de cruauté ? Je lui enlèverais la plus précieuse perle sans rien lui donner en échange ! » Cela lui paraît inélégant et il

sacrifie un devoir essentiel à un devoir de luxe. Car il est homme. Mais le reste du temps, sa beauté morale est extrême, et, naturellement, elle a pour conséquence, la pauvreté aidant, de détacher plus vite de lui sa maîtresse. Pisemsky lui a très heureusement conservé sa physionomie d'utopiste et de rêveur qui a péché une fois, — volontairement et par un coup réfléchi de désespoir; — mais que la misère, ensuite, ne fait que rendre plus intransigeant. Il sème de propos philosophiques et socialistes ses querelles avec sa maîtresse; il n'a pas, pour la consoler et lui rendre courage, la souple indulgence qu'il faudrait... Bref, il n'est pas moins vrai ni moins vivant que les autres.

Excellente aussi, la silhouette de Kounitzine, un bohême révolté, une sorte de neveu de Rameau, qui va mêlant dans sa vie, au hasard, les bassesses, les traits de probité douteuse et les plus beaux actes de charité. Très joli, le manège sournois du petit juif Rufin finissant par épouser la maîtresse de son patron... Très remarquable enfin, la façon animée et lucide dont nous sont expliquées, tout le long du drame, les choses d'administration et les affaires l'argent. On n'eût pas fait mieux chez nous, non pas même Balzac.

CHRISTOPHE MARLOWE

THÉATRE DE CHRISTOPHE MARLOWE, traduction de Félix Rabbe, avec une préface par Jean Richepin.

14 octobre 1889.

Cela est naïf, frénétique et grandiose. Cela tient des mystères et du théâtre du moyen âge, et cela tient aussi, par endroits, des tragédies d'Eschyle. Les personnages ressemblent à des marionnettes gigantesques qui ne font chacune que deux ou trois gestes, simples, violents, toujours les mêmes. Et ces marionnettes ont des bouches d'airain qui épanchent, à flots écumeux, des cataractes de métaphores pédantesques et retentissantes.

Je parle de *Tamerlan le Grand*, qui de berger scythe, par ses rares et merveilleuses conquêtes, devint un très grand et très puissant monarque, et que sa tyrannie et la terreur de ses armes firent surnommer la Verge de Dieu, et de la « seconde partie de la sanglante conquête du puissant Tamerlan, avec

sa furie passionnée pour la mort de sa dame et l'amour de la belle Zénocrate, ses exhortations à ses trois fils, et l'histoire de sa mort ». (Publié pour la première fois à Londres, 1590.)

Je savais de Christophe Marlowe ce qu'en ont écrit M. Taine et M. Mézières. Je connaissais, tout en gros, le contenu du *Juif de Malte* et du *Docteur Faust*. Mais j'ignorais tout à fait *Tamerlan*, et je sais gré à M. Félix Rabbe de nous en avoir donné une si excellente traduction.

Voulez-vous le ton ordinaire du drame ? Tamerlan, pendant une bataille, s'adresse au roi de Perse, Cosroé :

« La soif de régner et la douceur d'une couronne, qui ont poussé le plus vieux fils de la céleste Ops à faire tomber de son trône son radoteur de père et à se mettre à sa place dans le ciel empyrée, m'ont décidé à porter les armes contre ton pouvoir. Quel meilleur précédent que le puissant Jupiter? La nature qui nous a formés de quatre éléments guerroyant dans nos poitrines pour l'empire, nous apprend à tous à former d'ambitieuses pensées ; nos âmes, dont les facultés peuvent concevoir la prodigieuse architecture du monde et mesurer la course de chaque planète errante, aspirant toujours après une science infinie et toujours en mouvement comme les sphères sans repos, veulent que nous nous consumions nous-mêmes, sans nous reposer jamais, jusqu'à ce que nous ayons atteint dans sa plénitude

le fruit de tous nos efforts, ce bonheur parfait et
cette unique félicité, la douce jouissance d'une couronne terrestre. »

C'est peut-être, dans toute cette vaste tragédie, ce
que Tamerlan nous dit de plus clair et de plus précis sur son caractère et sur les mobiles de ses actes.
Nous savons qu'il a été berger et qu'il veut conquérir le monde. Pourquoi? Pour le plaisir, et parce
qu'il sent en lui une force invincible qui le pousse.
Et alors nous le voyons défier et vaincre l'empereur
de Constantinople, puis le soudan d'Egypte, puis le
gouverneur de Damas, puis les rois de Natalia, de
Bohême et de Hongrie et le gouverneur de Babylone,
et enfin mourir. Ce sont les mêmes effets, et presque
les mêmes discours, avec une sorte de *crescendo* furieux. C'est d'une monotonie dans l'emphatique et
dans le violent, qui donne peu à peu une impression
d'énormité. La beauté, quand elle s'y trouve, y est
épique plutôt que tragique. Cela se déroule comme
des fresques barbares, de dessin raide et de couleur
crue, mais où éclatent çà et là des trouvailles de
génie et, presque partout, des imaginations naïves,
colorées et fortes. En voici quelques-unes :

C'est pendant une bataille. Le roi Mycétès erre à
l'écart, sa couronne à la main, cherchant à la cacher.
Tamerlan survient : « Est-ce là votre couronne? » et
il la lui prend. Et comme l'autre réclame : « Écoute,
dit Tamerlan, et retiens ceci : je te la prête, jusqu'à
ce que je te voie au milieu de tes hommes d'ar-

mes. C'est là que je veux te l'arracher de la tête. »

Le farouche Tamerlan aime la belle Zénocrate, une fille du soudan d'Égypte, que ses soldats ont prise comme elle regagnait Memphis accompagnée de seigneurs mèdes. Il l'a adorée dès qu'il l'a vue, il lui fait une cour dévotieuse, emphatique et fleurie ; et, tandis qu'il massacrait les peuples et qu'il brûlait les villes, il n'a jamais touché Zénocrate du bout des doigts : « ... J'en atteste le ciel, son être céleste est pur de toute tache... » Or, un jour, il surprend le seigneur mède Agydas parlant à Zénocrate de trop près. Il s'avance vers elle, la prend amoureusement par la main et sort sans rien dire. Mais, un instant après, deux officiers de cavalerie viennent présenter à Agydas une dague nue : « Voilà, lui disent-ils, le salut que le roi vous envoie ; il veut que vous prophétisiez vous-même votre sort. » Agydas répond : « Je prophétise que je vais mourir, » et il se poignarde. « Vois, dit l'un des officiers, comme notre homme a bien saisi l'intention de Monseigneur le roi. — Sur ma foi, dit l'autre, il a virilement agi, et, puisqu'il a été si sage et si plein d'honneur, emportons son corps d'ici, et sollicitons pour lui de dignes funérailles. »

Tamerlan et l'empereur des Turcs, Bajazet, échangent des défis, comme des héros de *l'Iliade* ou de *la Chanson de Roland*, mais dans un dialogue plus symétrique. Tout à coup Bajazet dit à l'impératrice Zabina : « Assieds-toi sur ce trône et mets sur ta tête

ma couronne impériale, jusqu'à ce que je t'amène Tamerlan captif. » Et Tamerlan dit à la belle Zénocrate : « Assieds-toi près d'elle, parée de mon diadème, et ne bouge pas, que je ne t'aie ramené Bajazet chargé de chaînes. » Et les deux femmes, restées seules et assises l'une à côté de l'autre, s'accablent mutuellement d'injures et de menaces ; puis, comme on entend les sonneries de trompettes qui annoncent la bataille, elles se mettent à invoquer, l'une Mahomet et l'autre les dieux de la Perse, dans des couplets alternés. Entre alors Bajazet poursuivi par Tamerlan : « Ils combattent, et Bajazet est vaincu. » C'est bien simple. Et l'un des officiers de Tamerlan arrache à la belle Turque, écumante de colère, sa couronne impériale et la donne à Zénocrate.

Les vociférations affreuses, les râles inhumains et les visages hideux des acteurs annamites m'ont ôté le courage de chercher à comprendre les drames qu'ils nous jouent. J'imagine cependant qu'on y trouverait des scènes assez pareilles à celles de *Tamerlan* par la simplicité grandiose et sauvage.

Oui, il y a quelque chose d'un peu annamite dans la tragédie enfantine et sanguinaire de Christophe Marlowe. — Voici une scène de banquet. Tamerlan est à table, vêtu d'écarlate et entouré de ses capitaines. Bajazet est dans une cage, que le vainqueur roule partout derrière lui... Écoutez maintenant ce fragment de dialogue :

TAMERLAN.—Eh bien ! Bajazet, as-tu quelque appétit ?

BAJAZET. — Un tel appétit, que je mangerais volontiers ton cœur tout cru...

Sur quoi, il invoque les furies et l'hydre de Lerne, et sa femme Zabina jette cette imprécation mythologique : « Puisse ce banquet devenir aussi fatal à Tamerlan que celui de Progné pour l'adultère roi de Thrace, qui se nourrit de la substance de son enfant ! »

Cette rage amuse le vainqueur, qui reprend ses plaisanteries : « Hé, drôle, pourquoi ne mangez-vous pas ? Avez-vous donc été si délicatement élevé, que vous ne puissiez manger votre propre chair ? » Et un peu après : « Ici ! mangez, Monsieur ! attrape ceci à la pointe de mon épée, ou je te l'enfonce jusqu'au cœur. » Bajazet prend la nourriture et la foule aux pieds.

TAMERLAN. — Ramasse, manant, et mange ; ou bien je ferai découper les parties charnues de tes bras en tranches de lard, et te les ferai manger.

USUMCASANE. — Il vaudrait mieux qu'il tuât sa femme ; ainsi il serait sûr de ne pas mourir de faim et d'être pourvu de vivres pour un mois au moins.

TAMERLAN. — Voici mon poignard ; dépêche-la pendant qu'elle est grasse, car, si elle vit encore un peu, elle tombera en consomption à force de se tourmenter, et elle ne sera plus bonne à manger.

Ces gentillesses continuent quelque temps ; mais on apporte des couronnes en guise de second service ; Tamerlan proclame ses trois principaux offi-

ciers rois d'Alger, de Maroc et de Fez, et les farces de cannibales se terminent ainsi par une scène d'allure héroïque et solennelle.

Un détail qui a vraiment une belle couleur de légende. Un messager explique au soudan d'Égypte les us du grand Tamerlan lorsqu'il est en guerre. Le premier jour qu'il plante ses tentes devant une ville, elles sont blanches ; lui-même est vêtu de blanc et il porte sur son casque d'argent une plume de neige, pour signifier la douceur de ses intentions. Mais, le second jour, si la ville a refusé de se rendre, ses tentes sont rouges, il est habillé de rouge, et cela veut dire qu'il est en colère, et que, après la victoire, il égorgera tous les hommes capables de porter les armes... Enfin, si ses menaces n'ont pas amené la soumission, le troisième jour, son pavillon est noir, noire son armure, noir son cheval, et cela signifie qu'il massacrera tous les habitants de la ville, y compris les femmes, les vieillards et les petits enfants.

Plus loin, il met le siège devant Damas. La ville a bravé les tentes blanches et les tentes rouges, et c'est le jour des tentes noires. Alors quatre vierges, vêtues de blanc et portant des branches de laurier dans leurs mains, viennent trouver Tamerlan et le supplient, dans des sortes de longues cantilènes, d'épargner la ville. Tamerlan semble ému un instant par cette grâce et cette douleur : « Quoi ! dit-il, les tourterelles effrayées hors de leur nid ? » Mais il a des

principes, auxquels il ne peut renoncer. C'est pour lui une question d'honneur : « Hélas ! pauvres folles ! Serez-vous donc les premières à ressentir la destruction jurée des murs de Damas ? Vos concitoyens connaissent ma coutume. Ne pouvaient-ils vous envoyer le premier jour, le jour des tentes blanches ? » Et avec un scrupule admirable, il les fait emmener pour être égorgées.

Puis, à peine a-t-il appris que les cadavres des quatre vierges ont été jetés par-dessus les murs de la ville, il a, tout à coup, aux pieds de sa fiancée, une crise de lyrisme tendre et d'amour : « Ah ! belle Zénocrate ! divine Zénocrate ! » Et il lui adresse un hymne plein de pédanterie, d'hyperboles très soigneusement développées, et de douceur. Et cet hymne amoureux est étrange, au sortir de tout ce sang. Mais c'est peut-être l'endroit du drame où Marlowe a été le plus près de la vérité humaine et vivante : rien de plus fréquent que de voir les hommes de proie et de violence, ceux qui se soucient le moins de la souffrance des autres hommes, aimer, même avec idolâtrie, une créature en particulier. C'est qu'ils éprouvent avec elle l'orgueil de « faire grâce », ou simplement ils adorent et ménagent en elle un instrument mystérieux de sensation. Néron aima Poppée éperdument. Vous connaissez, du reste, la parenté énigmatique, mais sûre, qui lie à l'amour l'instinct de la destruction. Tant l'amour est autre chose que la charité ! Je dirais presque : tant le besoin et

la puissance d'aimer passionnément une créature entre toutes est le contraire de la bonté! Rien, en effet, n'égale l'égoïsme de l'amour, non pas même l'égoïsme de la vanité, de la cupidité ou de l'ambition. Il est à remarquer que les êtres les meilleurs, ceux qui sont le plus capables d'aimer d'une manière effective et de servir l'humanité tout entière, sont presque incapables de violentes passions amoureuses. Il leur semble que la prédilection aveugle, véhémente et jalouse pour une personne unique serait une façon de crime envers la communauté. L'âme d'un Vincent de Paul, par exemple, même en dehors de la foi catholique et de la chaste discipline où ce grand miséricordieux fut nourri, et toutes les âmes de la même famille, on ne les conçoit même pas amoureuses. Et il en est de même de ceux qui n'ont vécu que de hautes pensées et qui se sont efforcés, tout le long de leurs jours périssables, vers une conception totale de l'univers. Tels Descartes, Newton, Kant, Spinoza. Jamais on n'a vu les très grands, les très saints ou les très bons, ceux qui ont eu souci du monde entier, réduire, fût-ce un instant, leur vie intellectuelle et morale au désir et à la poursuite d'une forme féminine accidentelle, de la couleur spéciale d'une paire d'yeux ou de la petite ligne d'une bouche. Mais cela est arrivé mille fois aux plus méchants hommes. Et c'est pourquoi Tamerlan, soupirant aux pieds de Zénocrate, ne nous étonne point.

Cependant Bajazet, dans sa cage, se lamente et se

désespère longuement, de concert avec Zabina. Il envoie l'impératrice lui chercher de l'eau pour apaiser la soif qui le dévore ; et, quand Zabina s'est éloignée, il se livre à un monologue impétueux : « Maintenant, Bajazet, abrège tes jours empoisonnés et brise la cervelle de ta tête vaincue, puisque tous les autres moyens me sont interdits, qui pourraient être les ministres de ma mort. O lampe sublime de l'éternel Jupiter, jour maudit, cache maintenant ta face souillée dans une nuit sans fin, et ferme les fenêtres du ciel lumineux ! Que les ténèbres hideuses sur leur char rouillé s'enveloppent de tempêtes, se ceignent de nuages de poix, et étouffent la terre de brouillards qui ne s'évanouissent jamais ! Etc. »

Là-dessus, il se brise la cervelle contre les barreaux de sa cage. Zabina revient. Elle voit le cadavre, la cervelle dispersée. « La cervelle de Bajazet, mon maître et souverain ! » Et, après avoir épandu les flots d'une rhétorique furibonde, elle se précipite contre la cage et se brise la cervelle à son tour.

Ce mélange de boursouflure littéraire, de candeur et de férocité, qui d'abord étonne, est pourtant la chose la plus naturelle du monde. Une rhétorique terrible sévit à l'origine des littératures modernes ou, pour mieux dire, au moment où elles ont fait la rencontre des littératures antiques. Car elles se sont jetées sur ces trésors, gloutonnement ; elles s'en sont gavées et soûlées. Marlowe est ivre des belles choses qu'il a apprises pêle-mêle à l'Université de Cam-

bridge, ivre de savoir le latin et la mythologie, et il dégorge ces richesses avec une infinie satisfaction. La naïveté n'est nullement la simplicité. Il y a des nègres anthropophages qui sont des personnages extrêmement emphatiques. La plupart des hommes de la Renaissance se sont montrés sensibles aux splendeurs fausses de la rhétorique latine, un peu de la même façon que les sauvages le sont aux oripeaux, et ils ont renchéri sur elles. Si l'on met à part le divin peuple grec, qui est la merveille unique de l'histoire, la simplicité ne se trouve, même chez les primitifs, qu'à l'état d'exception. Le théâtre commence par balbutier ; puis il déclame, inévitablement. Il faut des siècles de culture, un long travail d'affinement intellectuel pour produire ce fruit tardif et exquis : le dialogue simple, nu, dépouillé, du théâtre de Meilhac, et aussi l'esprit de douceur et d'indulgence dont ce théâtre est animé...

Et voilà Zénocrate qui gémit sur les cadavres de Bajazet et de Zabina, et qui, craignant pour son amant les retours de la destinée, murmure : « Ah ! Tamerlan ! mon amour ! *doux Tamerlan !*... Regarde le Turc et sa grande impératrice ! » Et elle ajoute ingénument : « Ah ! puissant Jupiter et saint Mahomet, pardonnez à celui que j'aime !... Et pardonnez-moi de n'avoir point été émue de compassion, en les voyant vivre si longtemps dans la misère ! »

Enfin, Tamerlan livre bataille au roi d'Arabie, lequel fut autrefois fiancé à Zénocrate. Le roi d'Ara-

bie, blessé à mort, vient expirer, au bout d'un couplet amoureux, sous les yeux de la princesse. Puis, Tamerlan fait grâce de la vie au soudan d'Égypte, parce qu'il est le père de Zénocrate, pose la couronne de Perse sur le front de sa bien-aimée, et l'épouse solennellement.

Tel est le premier *Tamerlan*.

Le second *Tamerlan* ressemble cruellement au premier. La « Verge de Dieu » se répète beaucoup. C'est la même série de batailles, de meurtres et de tirades tumultueuses. Voici ce que j'y relève de plus notable. Nous y voyons Zénocrate mourir de maladie et Tamerlan se lamenter interminablement sur son corps. Elle lui laisse trois fils. Tamerlan poignarde de sa propre main l'un des trois, parce qu'il n'aime pas la guerre et qu'il professe une jolie petite sagesse épicurienne. — Un épisode amusant (je ne veux pas dire gai) : Théridamas, un des officiers de Tamerlan, fait à la captive Olympia une cour des plus pressantes.

— Arrêtez, mon seigneur, lui dit-elle; et, si vous voulez épargner mon honneur, je ferai à Votre Grâce un présent d'un tel prix que le monde entier ne saurait offrir le pareil !

Théridamas. — Quel est-il ?

Olympia. — Un onguent qu'un habile magicien a distillé du baume le plus pur et des plus simples extraits de tous les minéraux... Si vous en oignez votre tendre peau, ni pistolets, ni épée, ni lance ne pourront percer votre chair.

Théridamas. — Pensez-vous, Madame, vous moquer si ouvertement de moi ?

Olympia. — Pour prouver ce que j'avance, je vais en enduire ma gorge nue ; en me frappant, regardez la pointe de votre arme, et vous la verrez émoussée par le coup. »

Elle s'enduit la gorge ; le lourdaud la frappe de son glaive et s'étonne de l'avoir tuée.

Tamerlan se fait traîner sur son char par les rois de Trébizonde et de Soria, qui ont des mors à leurs bouches. Il tient les rênes de la main gauche, et, dans sa main droite, un fouet dont il les fustige. Il crie : « Holà ! poussives rosses d'Asie ! Quoi ! vous ne pouvez faire que vingt milles par jour avec un si fier char à vos talons et un cocher tel que le grand Tamerlan ! »

Et puis il meurt...

PIERRE CORNEILLE [1]

Odéon · *Théodore, vierge et martyre,* tragédie en cinq actes de Pierre Corneille.

16 décembre 1889.

La tragédie de *Théodore* fut représentée à Paris en 1645. Elle n'eut que cinq représentations et ne fut jamais reprise. L'Odéon l'a donnée deux fois le mois dernier. Nous assistions donc, jeudi, à la huitième représentation de *Théodore*.

Il est malheureusement certain que la pièce n'est pas bonne. — Pourquoi donc l'Odéon nous l'a-t-il rendue?... Parce que, malgré tout, elle est intéressante.

Ce sont les deux points que je voudrais développer.

Il se pourra d'ailleurs que quelques-unes des raisons qui l'empêchent d'être bonne soient les mêmes que celles qui, vues par un autre côté, la rendent intéressante. Les erreurs que commettent les grands

[1] Voir articles sur Corneille dans les Impressions de Théatre, *première* et *troisième série* (Lecène, Oudin et Cie, éditeurs).

écrivains dans la force de l'âge et du talent sont parfois séduisantes et sont toujours instructives. Elles nous éclairent peut-être mieux que leurs chefs-d'œuvre sur ce qu'il y a en eux de plus personnel, de plus original, puisque c'est en s'y abandonnant avec trop de complaisance qu'ils se sont trompés. Au reste, *Théodore* est de la belle époque de Corneille ; elle se place chronologiquement entre *Rodogune* et *Héraclius*, et elle est antérieure à *Don Sanche* et à *Nicomède*.

Théodore est une mauvaise pièce ou, si vous voulez, d'une bonté extrêmement mêlée et douteuse, par le vice même du sujet, que je rappellerai en quelques mots.

Nous sommes à Antioche, sous le règne de Dioclétien. La méchante Marcelle a épousé en secondes noces le faible et tortueux Valens, gouverneur de la province. Elle voudrait, par des vues d'ambition qu'il serait trop long de vous expliquer, et aussi par tendresse maternelle, marier Placide, son beau-fils, avec sa propre fille Flavie, qui adore ce Placide et qui meurt de s'en voir dédaignée; car Placide aime la princesse Théodore, descendante des anciens rois.

Théodore est chrétienne, et les édits de persécution contre les chrétiens sont en pleine vigueur. Donc, pour se venger de la jeune fille et plus encore pour l'arracher du cœur de Placide, Marcelle et Valens s'avisent, non point de la faire mettre à mort, mais de la faire...

Allons! bon, voilà que je n'ose vous dire ce qu'imaginent Valens et Marcelle, et que je suis obligé de chercher des circonlocutions, comme fait Corneille lui-même d'un bout à l'autre de la pièce. Et c'est déjà un assez mauvais signe pour le drame que ce qui en fait le nœud ne puisse être exprimé qu'avec mille précautions et une crainte perpétuelle de froisser la pudeur du public.

Théodore est vierge. Même, elle a fait vœu de virginité, et c'est pour cela qu'elle repousse également le païen Placide et un autre amoureux, le chrétien Didyme. Or, Valens et Marcelle, cherchant ce qui pourrait lui être plus affreux que la mort et en même temps ce qui pourrait le mieux refroidir Placide à son endroit, ont eu l'idée de ravir à Théodore ce à quoi elle tient le plus et, pour cela, de la livrer, dans un mauvais lieu, à la brutalité des soldats.

Vous voyez dès lors où devrait être l'intérêt du drame. Il faudrait nous faire connaître et nous analyser les impressions et les sentiments de Théodore au moment où cet arrêt est prononcé, puis, un peu plus tard, lorsqu'elle en attend l'exécution, lorsqu'elle voit entrer Didyme dans la cellule infâme et lorsque Didyme lui propose de changer avec elle de vêtements afin qu'elle puisse sortir sans être reconnue.

Mais d'abord, ces sentiments, il n'est déjà pas très facile de les deviner, sinon d'une façon sommaire et grossière. Ce sont choses délicates qui se passent

dans le fond le plus mystérieux de l'être, qui fuient la lumière, qui sont d'autant plus malaisées à définir qu'il s'y mêle, à la terreur de l'âme, une angoisse qui n'est pas purement morale, une sorte de terreur physique, obscure et vague, imparfaitement expliquée pour celle même qui l'éprouve... Cela peut sans doute être démêlé et décrit, mais non point par elle. Bref, c'est matière de roman, non de théâtre.

Puis, que Théodore sache un peu ou qu'elle ne sache pas du tout de quoi il retourne, dans aucun cas elle ne peut parler (sinon par exclamations, par sa rougeur et par ses larmes), sans sortir de son caractère de vierge. Car, ou elle est ignorante, ou elle ne l'est pas. Si elle est ignorante, elle ne peut que se figurer un vague danger et ressentir une vague épouvante, et *elle n'a rien à dire*. Si elle n'est pas ignorante, si elle est capable de se figurer avec quelque exactitude le danger qui la menace, *elle ne peut rien dire*. Les images qui flottent sans doute devant ses yeux, elle ne peut les traduire par des mots. Car la pudeur se détruit elle-même dès qu'elle avoue se connaître. La pudeur est un sentiment si délicat qu'on la viole rien qu'en l'exprimant.

Et ainsi le rôle de Théodore, à partir d'un certain moment, est forcément un rôle muet.

Si le poëte ne peut presque pas faire parler Théodore sans fausser son personnage, peut-il, au moins, nous mettre les faits sous les yeux, nous montrer la ruée des soldats et de la populace autour de cette

proie, l'entrée de Didyme, le déguisement et la fuite de la vierge? etc.

Encore moins peut-être.

Je ne sais si à présent, grâce à une poétique plus large, M. Sardou, par exemple, dans un de ses bons jours, n'arriverait pas à mettre tout cela en scène et à le faire supporter en détournant notre attention du principal sur l'accessoire, et en s'attachant à ce qu'il peut y avoir de pittoresque extérieur et aussi d'intérêt romanesque dans cette aventure. Ce déguisement et cette évasion dans une suburre du second siècle... oui, M. Sardou serait capable de les faire passer et d'accommoder *Théodore* à la sauce de *Théodora*. Mais Corneille, lié par la poétique de son temps et par sa vergogne naturelle, n'a pu y songer un seul moment.

Restait une seule ressource : exposer par des récits ce qui ne pouvait être offert aux yeux, et nous montrer l'effet de ces récits sur le personnage le plus intéressé (après Théodore) à l'événement, c'est-à-dire sur Placide.

C'est ce que Corneille a fait, avec une dextérité merveilleuse.

Premier récit, erroné. — Lycante raconte à Placide que Marcelle, revenue à de meilleurs sentiments, a obtenu que la peine de Théodore fût commuée en un simple bannissement. Placide hésite d'abord à le croire et a ce joli vers :

Tout fait peur à l'amour, c'est un enfant timide;

mais il se laisse enfin persuader et s'abandonne à sa joie.

Deuxième récit, incomplet. — Paulin raconte que Théodore a été, en effet, conduite au mauvais lieu ; que Didyme est survenu ; qu'il a pu, en jetant de l'argent aux soldats, entrer le premier dans la maison, et qu'il en est sorti quelque temps après en se cachant le visage, comme honteux de son mauvais coup.

Troisième récit, qui rectifie en partie le précédent. — Cléobule vient raconter que c'est Théodore qui est sortie sous les habits de Didyme. La fureur de Placide tourne en une jalousie de plus en plus douloureuse et aiguë. Il croit que Théodore s'est donnée librement à Didyme ; il souffre mille morts et jure de se venger.

Quatrième récit, qui rectifie et complète tous les autres. — Didyme lui-même, amené par des soldats, raconte son entrevue avec Théodore, comment il l'a sauvée, qu'il ne l'a pas touchée du bout du doigt, et qu'il est chrétien, et qu'il attend la mort. Placide ne peut douter de sa sincérité, et aussitôt sa jalousie change de nature.

> Vivez sans jalousie et m'envoyez mourir.

lui a dit son rival :

> Hélas ! et le moyen d'être sans jalousie,
> Lorsque ce cher objet te doit plus que la vie ?

> Ta courageuse adresse à ses divins appas
> Vient de rendre un secours que leur devait mon bras ;
> Et lorsque je me laisse amuser de paroles,
> Tu t'exposes pour elle, ou plutôt tu t'immoles :
> Tu donnes tout ton sang pour lui sauver l'honneur,
> Et je ne serais pas jaloux de ton bonheur !

Mais il est généreux, et promet de faire tout ce qu'il pourra pour sauver Didyme.

A vrai dire, ce quatrième acte est une assez belle chose. Cet artifice du récit incomplet et suspendu est le même dont s'est déjà servi Corneille pour nous faire connaître jusqu'au fond l'âme du vieil Horace et pour lui arracher le fameux cri : *Qu'il mourût !* Et, sans doute, cet artifice n'a point, ici, des effets aussi sublimes, mais il en a d'intéressants. Tout cet acte formerait une peinture très dramatique et très bien graduée de la jalousie, et même des diverses espèces de jalousie dans une même âme, si le cas de Théodore était un cas ordinaire et si son cœur seul était en jeu. Mais, tandis que Placide se désespère sous nos yeux, nous ne pouvons nous empêcher de songer à ce qui se passe là-bas, où vous savez ; car tous ces récits nous le rappellent. On ne nous le laisse pas oublier un instant ; et, d'ailleurs, l'oublier, ce serait oublier le drame lui-même.

Cet acte, le meilleur des cinq, est donc une manière de hors-d'œuvre, car ce n'est pas une étude de la jalousie que Corneille avait semblé nous promettre. Et cette jalousie même, nous n'en saurions goûter

tranquillement la description, étant troublés et obsédés par l'image de ce qui la cause.

Un autre malheur, c'est que la pièce semble terminée ici. Car si Théodore est reprise et si elle revient, la situation est la même qu'au premier acte, et le drame recommence.

Corneille s'en est tiré comme il a pu. Théodore vient se livrer elle-même : ce qui est humainement absurde, car alors pourquoi s'est-elle échappée ? Elle nous assure que Dieu lui a révélé qu'on ne l'enverrait plus, cette fois, au lieu infâme. Mais cette intervention momentanée du surnaturel dans une action formée, le reste du temps, par la lutte de passions naturelles, est tout à fait propre à nous désorienter. Corneille nous dit que, dans l'intervalle, Flavie est morte, et que Marcelle, très pressée, veut maintenant le sang de Théodore et non point son déshonneur. Ce qui est très illogique, car cela signifie qu'elle veut se venger d'autant moins cruellement qu'elle a plus de raisons de se venger. Cependant, Théodore réclame à Didyme sa place. Corneille esquisse avec ennui une lutte de générosité entre les deux martyrs. Marcelle les met d'accord en les tuant tous deux de sa propre main. Et Placide se tue à son tour.

C'est une fin, ce n'est pas un dénouement. Un dénouement ne serait possible que par une certaine souplesse chez quelques-uns des personnages, une certaine capacité de se modifier. C'est ainsi qu'un dramaturge d'aujourd'hui supposerait Théodore tou-

chée par le dévouement de Didyme jusqu'à l'aimer, Didyme en fuite avec elle, un bon évêque (celui des *Noces corinthiennes*) la déliant de son vœu de virginité, — et, d'autre part, Placide enflammé de jalousie par l'héroïsme même de Didyme et par l'avantage que cet héroïsme donne à Didyme sur lui, au point de tuer son rival dans les bras de la chrétienne...

Il est vrai que Théodore, dans ce cas, ne serait plus « vierge et martyre ». Mais, ainsi que le confesse Corneille lui-même, « une vierge et martyre sur un théâtre n'est autre chose qu'un terme qui n'a ni jambes ni bras et, par conséquent, point d'action. » Alors ?... Vous voyez que partout nous nous heurtons à des impossibilités.

Cette simplicité raide et immuable des personnages est le troisième vice rédhibitoire de cette bizarre tragédie. Remarquez, en effet, que, s'il y a lutte entre eux, il n'y a pas ombre de lutte dans le cœur de chacun d'eux. Et cela est très froid, étant hors nature... Mais cette conception des personnages, qui assurément ne contribue pas à l'excellence de l'œuvre, la rend du moins instructive, en nous montrant un des plus farouches partis pris de Corneille. Et nous sommes ainsi amenés à notre second point : par où la tragédie de *Théodore*, qui n'est pas bonne, est pourtant intéressante.

Elle l'est d'abord par la candeur de Corneille.

Il n'y avait qu'un chrétien absolument sincère, sérieux et ingénu, qui pût entreprendre de traiter un

pareil sujet et d'en tirer même une œuvre d'édification. Ces mots qu'il aurait à prononcer malgré tout, ces images qu'il ne pourrait se dispenser d'évoquer, du moins indirectement, Corneille ne s'en est pas inquiété outre mesure. Car, enfin, le chrétien faisant son examen de conscience, prononce ces mots, évoque ces idées et ces images. Il faut bien qu'il se les représente, qu'il ait devant lui ou son péché ou sa tentation, afin d'expier l'un ou de conjurer l'autre. Les plus grands saints n'ont jamais reculé devant les hardiesses de langage nécessaires pour exprimer avec précision les choses que les chrétiens doivent connaître afin d'en prendre horreur. Corneille a cru, dans sa naïveté, que ce qui pouvait être dit dans l'oratoire, dans le confessionnal ou dans la chaire, pourrait être dit avec le même fruit d'édification sur les planches d'un théâtre, par des comédiennes qui sont quelquefois des personnes de vie frivole, devant des hommes et des femmes réunis pour se divertir. Il n'a pas songé à la différence qu'il y a entre les dispositions de l'homme qui prie ou qui écoute la parole de Dieu, et celles de l'homme qui recherche le plaisir d'un spectacle profane ; que certaines images, quand elles ne sont pas évoquées expressément pour être condamnées, doivent inévitablement scandaliser les bonnes âmes et égayer les autres...

En second lieu, la pièce est intéressante par la constitution du personnage de Théodore.

Nous avons remarqué qu'une vraie jeune fille,

dans la situation de Théodore, n'aurait pas compris grand'chose et n'aurait presque rien à dire. Cela même aurait pu être élégant et joli. Imaginez une petite vierge totalement ignorante, qui traverserait toute cette aventure avec seulement un vague effroi dans ses grands yeux (elle aurait de grands yeux, naturellement), qui ne se douterait pas de ce que ces soldats lui veulent, qui se jetterait innocemment dans les bras de Didyme et qui se trouverait sauvée sans savoir à quoi elle a échappé. Cela serait piquant ; mais j'avoue que c'est une invention convenable à un conte ou à un roman plutôt qu'à un drame.

Corneille, lui, a tout simplement fait de cette vierge *une femme*. Quand on lui annonce à quoi elle est condamnée, elle n'a pas un instant d'incertitude ; elle paraît aussi instruite qu'une femme peut l'être. Écoutez-la ; ce qu'elle dit est fort beau, mais n'est certes pas d'une innocente. Paulin vient de lui dire qu'on la traite comme elle traite les dieux :

Vous les déshonorez et l'on vous déshonore.

THÉODORE

Vous leur immolez donc l'honneur de Théodore,
A ces dieux dont enfin la plus sainte action
N'est qu'inceste, adultère et prostitution ?
Pour venger les mépris que je fais de leurs temples,
Je me vois condamnée à suivre leurs exemples,
Et dans vos dures lois je ne puis éviter
Ou de leur rendre hommage, ou de les imiter.
Dieu de la pureté, que vos lois sont bien autres

Chose beaucoup plus singulière encore : Corneille a fait de Théodore une femme de *l'Astrée* et des romans de Mlle de Scudéry, une femme de l'hôtel de Rambouillet.

Il devait y être amené le plus naturellement du monde.

Ce qu'on veut ravir à Théodore, c'est aussi ce à quoi les héroïnes du temps faisaient profession de tenir le plus, soit dans les livres, soit dans certains salons; seulement, ce bien, au lieu de lui donner un nom qui exprime sa valeur aux yeux de Dieu, tel que virginité, pureté, chasteté, elles lui en donnaient un qui indiquait sa valeur aux yeux des hommes et dans les rapports de la société. Elles l'appelaient leur honneur et, mieux encore, leur *gloire*. Ce mot « ma gloire » revient continuellement, avec ce sens particulier, dans les romans de l'époque, et les Chimène, les Pauline, les Émilie et, mieux encore, les Pulchérie, les Laodice, les Rodelinde, l'ont toujours à la bouche.

Théodore pareillement. Ainsi, lorsqu'elle supplie Placide de la tuer (encore, à ce qu'elle dit, une inspiration qui lui vient de Dieu) :

> Vous devez cette grâce à votre propre gloire ;
> En m'arrachant la mienne on va la déchirer!

(Entendez : en m'arrachant ma gloire on va déchirer la vôtre.)

Corneille substitue donc au vocabulaire chrétien le vocabulaire mondain et romanesque. Théodore,

vierge et martyre, parle de sa virginité exactement dans les mêmes termes et dans le même esprit que Clélie et, par conséquent, que Cathos et que Madelon. Et les autres personnages s'expriment dans le même langage sur le cas de la jeune chrétienne. Paulin lui dit :

> Il faut qu'on leur immole (aux dieux) après de tels mépris,
> Ce que chez votre sexe on met à plus haut prix.

Et Placide :

> Mais je viens pour vous rendre un bien presque perdu,
> Encor le même amant qu'une rigueur si dure
> A toujours vu brûler et souffrir sans murmure,
> *Qui voit du sexe en vous les respects violés*, etc.

Et Théodore est d'autant plus proche parente de Clélie qu'elle n'a, à aucun degré, l'humilité chrétienne. Elle est princesse, et elle s'en souvient. Elle rappelle volontiers ses aïeux. Elle dit, en parlant de Placide :

> Cette haute puissance à ses vertus rendue
> L'égale *presque* aux rois dont je suis descendue ;
> Et si Rome et le temps m'en ont ôté le rang,
> Il m'en demeure encor le courage et le sang ;
> Dans mon sort ravalé je sais vivre en princesse.

Enfin, Corneille a fait de Théodore une pure cornélienne.

On a dit souvent que Corneille est le poète du devoir. Cela est vrai, si l'on considère ses premières

tragédies (*le Cid* excepté) où, en effet, le devoir l'emporte sur la passion. Et encore est-ce toujours un devoir étrange et exceptionnel, parfois contestable. Mais, après *Polyeucte*, Corneille n'est plus guère que le poète de la volonté, vertueuse ou criminelle. Il l'aime et la glorifie, indépendamment de l'objet qu'elle poursuit. Et alors il simplifie de plus en plus ses personnages, afin que, n'ayant qu'un seul sentiment ou une seule passion, ils y appliquent l'effort entier de leur volonté, et que cet effort, n'étant plus contrarié ni partagé, paraisse plus formidable et plus beau. Bref, il devient le poète, si je puis dire, de l'hypertrophie de la volonté, de l'énergie poussée jusqu'à la férocité et de l'orgueil poussé jusqu'au délire.

L'âme de Théodore, c'est l'âme de Polyeucte, mais sans l'amour humain qui, chez Polyeucte, combat l'autre amour. Elle nous dit bien, à un endroit, qu'elle aimerait Didyme si elle se laissait aller, mais nous n'y croyons point. Elle *ne lutte pas*, elle n'a pas à lutter. Il va sans dire qu'elle méprise absolument la mort, que l'idée de la mort ne lui donne pas le plus petit frisson. Mais l'idée même de la prostitution la laisse singulièrement calme. Rien ne se trouble en elle. Elle pense, elle dit tranquillement qu'il n'y a pas de péché là où la volonté n'est pas :

> Dieu, tout juste et tout bon, qui lit dans nos pensées,
> N'impute point de crime aux actions forcées.
> Soit que vous contraigniez pour vos dieux impuissants

> Mon corps à l'infamie ou ma main à l'encens,
> Je saurai conserver d'une âme résolue
> A l'époux sans macule une épouse impollue.

Elle n'est que volonté, et elle n'a qu'une seule volonté. C'est une statue de marbre au geste immobile.

De même, les autres... Didyme encore est un autre Polyeucte, dépouillé de tout reste de passion humaine. Car sans doute il dit qu'il aime Théodore, et il la sauve; mais on sent qu'il en ferait autant pour toute autre de ses sœurs chrétiennes. Placide a deux sentiments, mais qui n'en font qu'un seul, car l'un n'est que l'envers de l'autre : l'amour de Théodore et la haine de Marcelle. — Celle-ci pareillement n'a qu'une passion : la haine de Placide, redoublée par son amour pour sa fille Flavie, qu'elle rappelle sèchement çà et là dans un bref hémistiche. Un dramaturge de nos jours n'aurait pas manqué de mettre cette tendresse maternelle en opposition avec l'autre sentiment; il aurait supposé que Marcelle, à un moment, est obligée d'épargner son ennemi pour ne pas tuer sa propre fille; il nous aurait fait voir Flavie languissante et mourante, comme M. Sardou nous fait voir, dans *Patrie*, la fille du duc d'Albe... Mais Corneille veut que Marcelle soit d'un bloc. C'est la Cléopâtre de *Rodogune*, plus impitoyable et plus abominable encore.

Et ces gens-là ne se contentent pas d'avoir, au moral, de terribles muscles; ils les étalent, ils les font

rouler; ils les exercent sans intérêt, sans nécessité, pour le plaisir.

Corneille adore ces exercices et, de plus en plus, il affectera de ne voir, de l'âme humaine, que ses muscles.

Or, il y a les nerfs, — qui sont autrement curieux, étant la sensibilité, le trouble, le mystère, la contradiction, la vie.

Corneille oublie tout cela. Et c'est pourquoi, à dater de *Théodore*, son théâtre ne vit plus ; sauf dans deux ou trois rencontres, il est en pierre.

Mais, comme le style est souvent admirable et les vers aussi beaux que ceux de *Cinna* ou de *Polyeucte*, nous avons aimé quand même la chrétienne Théodore, cette martyre à la robe, à la collerette et aux sentiments également empesés et fiers, cette orgueilleuse martyre du plus grand style Louis XIII.

FLORIAN [1]

VIEUX THÉATRE (Salle de la Scala) : *Les Deux Billets*, comédie en un acte, de Florian.

8 juillet 1889.

Non ! je ne croirai jamais qu'il fût capitaine de dragons ni qu'il battît les femmes, — bien que ces deux faits nous soient attestés par des témoignages irrécusables.

Je ne sais ce qu'on met aujourd'hui entre les mains des petits enfans. Probablement la grammaire comparée de Bopp et les derniers ouvrages de Hœckel. De mon temps on nous donnait les fables de Florian. Je me souviens que, vers l'âge de sept ans, je les préférais hautement à celles de La Fontaine, et je donnais mes raisons. La première, c'est que je comprenais parfaitement les fables du chevalier ; j'en entendais tous les mots et tous les tours de phrase. Au lieu que, dans La Fontaine, j'étais arrêté à chaque instant par des vocables inconnus et par une

[1] Consulter FLORIAN par *Léo Claretie*, dans la *Collection des Classiques populaires*, 1 vol. in-8° br. 1.50 (Lecène, Oudin et Cie, éditeurs).

syntaxe trop forte pour moi. (Notez qu'il y a très peu de grandes personnes, même lettrées, qui ne fassent pas de contre-sens en lisant « le bonhomme », et que, sans aller plus loin, il ne se passe guère de jour où ce vers :

> C'est là son moindre défaut,

et cet autre :

> C'est le fonds qui manque le moins,

ne soient entendus tout de travers par quelqu'un de nos plus « brillants » chroniqueurs.)

L'autre raison, c'est que la morale de La Fontaine me semblait bien sèche, en vérité; tandis que ma sensiblerie de bon petit garçon élevé jusqu'à cinq ans avec des petites filles était délicieusement émue par toutes ces tendres florianeries, où il n'est question que d'amour maternel, d'amitié, de désintéressement, et des douceurs de la « bienfaisance », et des droits de l' « infortune » sur les cœurs généreux... — Puis, je trouvais à Florian beaucoup d'esprit. L'esprit de La Fontaine, qui est répandu partout et qui ne cherche jamais le « trait », m'échappait absolument; mais je ne pouvais lire sans ravissements intimes des histoires comme *le Château de cartes* et *l'Avare et ses Enfants*, ou comme l'aventure de ce perroquet qui meurt de faim sur son perchoir en répétant : « Cela ne sera rien. » — Enfin, à cet âge où toutes choses

m'étaient neuves, le style de Florian me semblait
d'une incomparable beauté ; les élégances de la
langue poétique d'il y a cent ans me terrassaient
d'admiration ; et je sentais aussi très vivement une
des qualités les moins contestables du gentil fabu-
liste : l'harmonie aisée et continue, la fluidité et la
douceur de ses vers.

C'est de mémoire que je vous en parle. J'aurais
voulu retrouver les fables de Florian pour raviver et
préciser un peu mes souvenirs. Mais, dans l'ermitage
où je suis réfugié, j'ai vainement bouleversé « l'ar-
moire aux livres ». J'en suis réduit à l'églogue de
Ruth, qui se trouve à la suite du « théâtre choisi »
que j'ai eu soin d'apporter avec moi. Le sujet est le
même que celui du *Booz endormi* de *la Légende des
Siècles*. On voit clairement, par ces deux morceaux,
ce que c'est que d'être poète et ce que c'est que de ne
l'être pas. Pourtant, le doux Florian l'est un peu.
(J'ai beau me rappeler qu'il battait les femmes, je
ne puis me décider à dire : le féroce Florian !) Oui, il
y a quelque chose de la douceur et de la souplesse
raciniennes dans ces vers (que je me souviens d'avoir
appris par cœur, voilà cinq lustres entiers surchargés
de plusieurs mois de nourrice) :

> ... Et la mort les frappa. La triste Noémi,
> Sans époux, sans enfants, chez un peuple ennemi,
> Tourne ses yeux en pleurs vers sa chère patrie
> Et prononce en partant, d'une voix attendrie,
> Ces mots qu'elle adressait aux veuves de ses fils :

« Ruth, Orpha, c'en est fait, mes beaux jours sont finis ;
Je retourne en Juda mourir où je suis née, » etc..

Suis-je dupe de cet attendrissement bête qui nous prend quand le meilleur de notre passé nous revient à la mémoire ? Ou bien ne serait-ce pas, en effet, que les vers suivants sont empreints d'une grâce singulière :

Plus d'un vieillard surpris ne la reconnaît pas :
— Quoi ! c'est là Noémi ? — Non, leur répondit-elle,
Ce n'est plus Noémi ; ce nom veut dire belle ;
J'ai perdu ma beauté, mes fils et mon ami :
Nommez-moi malheureuse, et non pas Noémi.

Et, pour finir, je vous dirai encore un vers de *Ruth*, le seul qui, étant de Florian, pourrait être aussi de Hugo :

Belle comme Rachel, comme Lia féconde...

Je suis donc fort reconnaissant à M. Guillaume Livet de nous avoir donné l'autre jour, au Vieux-Théâtre, une des pièces du suave chevalier (dont je veux ignorer, je vous le répète, les façons d'être avec les dames). C'est la petite comédie des *Deux Billets*, qui a pour suite *le Bon Ménage* et *le Bon Père*. Car Florian a mis en trilogie l'histoire d'Arlequin, comme Eschyle celle d'Oreste. Mais il n'y a pas de Furies dans la trilogie de Florian, au contraire.

Ah ! oui, au contraire ! Le contentement de vivre,

la confiance illimitée dans les hommes, (ils sont si bons ! si bons !) l'attendrissement chronique, la sensibilité enchantée d'elle-même, l' « adoration » de la vertu, (car la pratique, ce n'est rien, n'est-ce pas ? c'est chose si naturelle !) l'épanouissement béat du « mortel bienfaisant » dans la conscience qu'il a de la bonté de son cœur ; bref, l'optimisme le plus radical de cette époque de notre histoire, dont on a dit qu'il fallait y avoir vécu pour connaître la douceur de vivre ; cette conception du monde, la plus douce, la plus indulgente, la plus imprudente, et, par certains côtés, la plus noble, et, par d'autres, la plus incomplète, et, par d'autres encore, la plus saugrenue, mais, tout compte fait, une des plus aimables qui aient occupé les cerveaux de toute une génération humaine ; cette philosophie et ces tics, ces ridicules et charmantes façons d'être, ces manies et ces vertus, — Florian les a rassemblés et les a fait vivre dans la personne de son Arlequin, sous une forme qu'il rêvait toute simple, toute spontanée, toute rapprochée de la nature, — mais dont il se trouve que la naïveté est un chef-d'œuvre d'artifice. Car, d'abord, cette naïveté n'a de sens, cette naïveté n'est ce qu'elle est que par rapport à un état de réflexion très avancée : elle demande donc, pour être goûtée, l'esprit le moins naïf. De plus, il arrive ici que la naïveté d'Arlequin exprime une philosophie qui peut être fausse et qui peut aussi, d'aventure, être sotte, mais non point naïve, puis-

que, au contraire, elle suppose une extrême culture intellectuelle. La nature, même bonne, quand c'est réellement elle qui parle, n'est point si uniformément optimiste, vertueuse et désintéressée. Si Arlequin était vraiment naïf, il n'aurait point de telles coquetteries ni de tels raffinements dans la générosité et la bonté. Car on n'a pas cela naïvement ; jamais, jamais ! Les personnages d'Homère, dont la naïveté est authentique, et qui n'ont point lu Rousseau, ne parlent point de « nature », de « sensibilité », ni de « bienfaisance »... Mais, au reste, comme les œuvres d'art les plus intéressantes (à mon gré) sont peut-être celles où se soudent les éléments les plus contradictoires, j'ai beaucoup d'estime pour la trilogie florianesque, et j'y sens un charme tout à fait original.

Les Deux Billets nous montrent Arlequin amoureux (nous le verrons ensuite époux dans *le Bon Ménage* et père dans *le Bon Père*).

Arlequin vient de recevoir de sa maîtresse Argentine un billet où elle lui confesse son amour. Il est bien content, car il redoutait la rivalité de Scapin. « Il y a pourtant, ajoute-t-il, quelque chose qui me chagrine : Argentine a du bien ; je n'ai rien, moi ; je voudrais être riche, ou qu'elle fût pauvre. Quand il y a, comme cela, de l'argent d'un côté et qu'il n'y a que de l'amour de l'autre, je ne sais pas, mais cela ne va jamais si bien que lorsque tout est égal et qu'il y a amour contre amour. J'ai beau faire, je ne peux

pas devenir riche ; tous les mois, je mets mes gages à la loterie ; mes numéros restent toujours au fond du sac. J'en ai encore pris trois pour ce tirage-ci ; les voilà (*il tire un billet de loterie*): 7, 19, 48. J'ai mis six francs sur ce terne-là : s'il sort, ma fortune est faite, et je l'offre à ma chère Argentine : s'il ne sort pas, au premier tirage je prendrai tous les numéros; nous verrons s'il en sortira un. »

Survient Scapin, qui lui apprend que la loterie est tirée. Les trois numéros d'Arlequin sont sortis, et il gagne dix mille écus : « Que d'argent je vais avoir ! C'est bon, mon mariage sera tout d'amour. » Il remet son billet de loterie dans la même poche où est déjà la lettre d'Argentine ; et Scapin, qui tourne autour de lui, lui vole cette lettre, croyant voler le billet.

Quand Scapin s'aperçoit de son erreur : « Comment, s'écrie-t-il, je ne peux pas gagner à la loterie, même en volant les billets qui ont gagné ! » Mais il saura bien tirer parti de sa maladresse. Il va trouver Argentine et lui raconte qu'Arlequin trompe sa confiance, qu'il aime une certaine Violette et que, pour donner à cette fille une preuve de son attachement, il lui a livré une lettre d'Argentine. M^{lle} Violette n'a rien eu de plus pressé que de montrer cette lettre à tous ses amis. Heureusement, Scapin a pu l'arracher de leurs mains, il la rapporte ; la voici.

Arlequin reparaît, toujours plus amoureux : « J'ai tant de choses à vous dire ! Mais, quand je vous vois,

je ne m'en souviens plus ; quand je suis loin de vous, elles reviennent si vite que cela m'étouffe. Je crois que je n'aurai qu'un moyen de m'en souvenir : c'est de vous regarder les yeux fermés ; car, autrement, il m'est impossible de penser à autre chose qu'à vous voir. » Mais Argentine se tait, et Scapin le nargue. « Or çà, je l'aime, moi, dit Arlequin, et je n'aime pas qu'on l'aime. » Il demande à Argentine de choisir entre ses deux prétendants : « Eh bien ! dit-elle, je vais m'expliquer. Mon choix est fait depuis longtemps ; je l'ai même écrit à celui que j'ai choisi : celui de vous deux qui a un billet de moi n'a qu'à le montrer : je lui donne ma main. »

Scapin montre ce billet, Arlequin ne trouve dans sa poche que son billet de loterie. « Gardez ma lettre, Scapin, dit Argentine ; j'ai promis ma main à celui qui en serait possesseur ; je tiendrai ma parole. »

Elle sort là-dessus. Désespoir d'Arlequin.

« Tu me fais pitié, dit Scapin, et mon attachement pour toi l'emporte sur mon amour. Écoute : Argentine a promis d'épouser celui qui lui rapporterait son billet. Je te le donnerai, si tu veux me donner celui de la loterie. » Les billets sont échangés. « De ma vie je n'ai fait une si bonne affaire, » dit Arlequin. » — « Ni moi non plus, » dit Scapin.

Quand Arlequin, triomphant, rapporte le billet à Argentine, d'abord elle n'y comprend rien du tout : « Scapin l'avait tout à l'heure ; il vous l'a donc rendu ? »

ARLEQUIN. — Non pas rendu, mais vendu... Tenez, il faut tout vous dire : j'avais gagné ce matin un terne de six francs à la loterie...

ARGENTINE. — Un terne de six francs ? Cela fait une somme prodigieuse !

ARLEQUIN. — Oui ; ils disent que cela fait beaucoup d'argent. Heureusement, je n'étais pas encore payé. Scapin, voyant que je me désolais, m'a proposé de troquer mon billet de loterie contre votre billet.

ARGENTINE (*vivement*). — Et tu l'as fait ?

ARLEQUIN. — J'en aurais encore donné du retour, s'il m'en avait demandé.

ARGENTINE *l'embrasse*. — Mon cher ami, va, tu es innocent. Je t'aimerai toute ma vie. Ce dernier trait me fait sentir ce que tu vaux.

ARLEQUIN. — Comment diable ! vous estimez donc bien les gens qui font de bons marchés ?

Argentine reprend à Scapin, par une ruse facile, le billet de loterie. Elle épousera Arlequin ; ils seront riches. L'argent sera avec la vertu et l'amour, tout comme dans l'*Abbé Constantin*.

La pièce a une moralité : « Souvenez-vous, dit Argentine à Scapin, qu'il ne faut jamais brouiller deux amants parce qu'ils se raccommodent toujours aux dépens de celui qui les a brouillés. » Voilà qui est bien ; mais ne vous y fiez pas ! Au reste, l'enseignement qui ressort des *Deux Billets* serait plutôt celui-ci : c'est la franchise, c'est la confiance, c'est

le désintéressement qui font le mieux réussir nos affaires. Mais fiez-vous-y moins encore !

Nous allons voir Arlequin de plus en plus accompli en sagesse arlequinesque. Il a épousé Argentine, il est heureux, il adore sa femme et les deux enfants qu'elle lui a donnés, ses « Arlequinets », comme il les appelle. « Avez-vous été sages ? leur demande Argentine en rentrant. — Oh! oui, maman, répond l'aîné, car nous nous sommes bien ennuyés. » Arlequin leur rapporte un tambour et une trompette, et leur dit : « Quand vous voudrez me rendre heureux, vous n'aurez qu'à rendre votre mère bien contente. Elle en sait plus que nous trois, voyez-vous ; ainsi nous ne devons être occupés que de faire tout ce qu'elle veut. » Il leur raconte une belle histoire, et les prie d'en raconter une, à leur tour, « car, ajoute-t-il, tant que vous serez des enfants, mon métier est de vous amuser ; mais, quand la vieillesse m'aura rendu enfant aussi, il faudra que vous m'amusiez, à votre tour. Voilà pourquoi vous devez vous y accoutumer de bonne heure. » Il est délicieux, ce père enfant.

Mezzetin le surprend au milieu de ces douces occupations et, le prenant pour un valet, lui remet mystérieusement une lettre pour Mme Argentine de la part de M. Lélio. Le pauvre Arlequin est bien obligé d'avoir des soupçons ; mais il n'ose ouvrir la lettre et, quand sa femme rentre, il la lui remet fidèlement :
« Lisez-la, dit-elle. Vous allez me croire coupable,

et cependant je suis innocente, et c'est le sentiment le plus honnête qui m'empêche de me justifier. » Il lit : c'est bien une lettre d'amour. «... Et elle est bien pour vous, cette lettre ; voilà votre nom, le voilà ; je le lis ; je n'ai pas le bonheur d'être aveugle. M. Lélio vous y donne un rendez-vous où vous avez couru même avant de le recevoir ; car, vous venez de chez M. Lélio ; j'en suis sûr, je l'ai vu, je vous ai suivie. Osez m'assurer que vous ne venez pas de chez M. Lélio ! »

ARGENTINE. — Je ne veux pas vous mentir ; il est vrai que je viens de parler à M. Lélio, mais...

ARLEQUIN (*au désespoir*). — Et pourquoi me le dire ? Je n'en étais pas sûr.

ARGENTINE. — Écoutez-moi.

ARLEQUIN (*furieux*). — Je ne veux rien entendre ; je veux m'en aller, je veux vous quitter... Mon parti est pris, ma colère est passée. Je n'en ai plus, de colère, parce que je n'ai plus d'amour, je suis de sang-froid. Mais, comme je me sens le plus fort désir de meurtrir ce visage-là, qui est la cause de tous mes chagrins, vous sentez bien qu'il faut que je m'en aille... Vous sentez bien... (*Argentine, effrayée, s'éloigne; il la prend par le bras et la ramène violemment à lui.*) N'ayez pas peur, je sais me posséder... Je ne suis pas votre mari, je suis votre ami, votre meilleur ami, et je vous parle comme un ami... Je vous abhorre, je vous déteste, je vous méprise... Séparons-nous dès ce moment. Restez ici, gardez vos enfants ; je ne pourrais jamais

les embrasser sans vous pleurer ; j'aime encore mieux renoncer à les embrasser. Gardez tout le bien ; il vient de vous, il me serait odieux. Je n'ai besoin de rien, je ne veux rien, je n'emporterai rien que mon cœur ; et comme, si je vous parlais plus longtemps, je vous le laisserais peut-être, je vous quitte pour jamais... »

Eh ! mais, ne voilà-t-il pas qui est éloquent et beau ? Et ne peut-on pas dire que Florian a rencontré ici du premier coup, dans une arlequinade, ce que Diderot, puis Beaumarchais, avaient inutilement cherché : le pathétique simple et le vrai ton de la tragédie bourgeoise ?

La scène qui suit n'est pas mal non plus. Argentine finit par convaincre Arlequin de son innocence, sans en apporter d'autre preuve que la sincérité de son accent et l'évidence de son amour et de sa douleur, et Arlequin est récompensé d'avoir cru sans preuves, car à peine a-t-il fait cet effort magnanime que tout s'éclaircit. Argentine avait prêté son nom à sa chère maîtresse, M^me Rosalba, pour que celle-ci pût recevoir la lettre de Lélio, à qui elle était secrètement mariée, et elle avait promis le silence. Mais le père de Rosalba, le seigneur Pandolfe, vient de consentir à cette union, ce qui permet à Argentine de se justifier.

Et voici, enfin, Arlequin père de famille.

Arlequin, riche bourgeois de Paris, a une fille, Nisida, et un secrétaire, Cléante. Nisida refuse un riche parti parce qu'elle aime Cléante, et Cléante ne

s'est fait le secrétaire d'Arlequin que parce qu'il aime Nisida... C'est donc une très vieille histoire, mais qui est toute rajeunie par le personnage d'Arlequin.

Arlequin, en effet, ayant découvert l'amour des jeunes gens, fait son devoir de bourgeois sérieux qui ne saurait approuver une union si disproportionnée. Il prie Cléante de se retirer, et Nisida d'oublier Cléante. Mais il apporte à cela des façons qui ne sont qu'à lui : car, en revoyant Cléante, il l'accable de compliments et de baisers, et l'inonde de ses pleurs : « Adieu, mon ami, mon bon ami; je te regretterai toute ma vie ; mais va-t'en le plus tôt que tu pourras. Adieu! compte sur moi pour toujours; mais que je ne te revoie plus! » Et, après avoir supplié Nisida de surmonter son amour : « Tu es bien malade, mon enfant ; je serai ton médecin; et, si les remèdes te font trop de mal, nous les cesserons tout de suite; c'est t'en dire assez! » Et, comme les autres fois, Arlequin est récompensé de son bon cœur, car il se trouve que Cléante est riche, de fort bonne maison et fils d'un ancien ami d'Arlequin.

(Il serait peut-être intéressant de rapprocher l'Arlequin de Florian du Blandinet de Labiche dans *les Petits Oiseaux*.)

Un double paradoxe, d'un optimisme délirant, est donc au fond de ces suaves arlequinades. Les actes les plus généreux et les plus désintéressés, ceux qui supposent le plus complet oubli de soi, le plus de confiance aux autres hommes et le plus de charité;

ce qui nous coûte tant à nous, ce que nous n'arrivons à faire (quand nous le faisons) que par un effort austère et douloureux, en maîtrisant comme nous pouvons l'irréductible égoïsme que nous sentons en nous, et en saignant encore de regret dans l'accomplissement du sacrifice... Arlequin, l'homme de la nature, le fait sans peine et en se jouant, — comme si c'était en effet la chose la plus naturelle du monde ! Et cette générosité, cette crédulité, ce désintéressement qui ne nous vaudraient, à nous, que déboires et mésaventures, tournent invariablement au profit d'Arlequin, — comme si c'était le propre de la vertu de faire réussir ici-bas ceux qui la pratiquent ! — Tel est ce double rêve, plus fou et plus audacieux, à sa manière, que les imaginations les plus effrénées des poètes lyriques. Mais Florian ne nous le donne que comme un rêve, et je le soupçonne, — un peu tard, — d'une pensée plus profonde que je n'avais cru au commencement. Arlequin fait le bien naturellement, et le bien lui réussit toujours. Aussi Arlequin n'est-il pas un homme. Les hommes n'ont point coutume de porter une batte ni de se vêtir de losanges.

ÉMILE AUGIER [1]

LE THÉATRE D'ÉMILE AUGIER [2].

11 novembre 1889.

J'aurais voulu vous entretenir un peu longuement d'Émile Augier : je ne puis, pressé par la besogne hebdomadaire, vous livrer, sur le loyal et harmonieux théâtre de ce maître, que quelques impressions rapides.

Tous ceux qui ont eu à parler de lui dans ces quinze derniers jours l'ont rapproché de Molière, et le rapprochement était inévitable. Ce sont bien, en effet, deux esprits de même race, deux esprits parfaitement clairs et sains, deux francs Gaulois (je donne au mot le sens le plus large et le plus honorable qu'il peut avoir). Ils ne sont pas plus mystiques, ni même chrétiens, l'un que l'autre. Leur philosophie à tous deux n'est, au fond, qu'une honnête interprétation du *naturam sequere*. Ils ont un bon sens dru, plein, imperturbable et qui en vient, par moments, à

[1] Consulter articles sur Émile Augier dans les IMPRESSIONS DE THÉATRE, *deuxième série* et *quatrième série* (Lecène, Oudin et Cⁱᵉ, éditeurs).

[2] On lira avec fruit l'étude sur ÉMILE AUGIER, publiée par *H. Parigot* dans la *Collection des Classiques populaires*, 1 vol. in-8° br. 1.50 (Lecène, Oudin et Cⁱᵉ, éditeurs).

offenser les inquiets par l'excès de sa sécurité. Ils ont en commun la sincérité de l'esprit et du cœur, la haine du faux, la haine de l'affectation et du pédantisme intellectuel, la haine de l'hypocrisie religieuse. Ils ont une même façon large, simplifiée, à grands traits, de peindre les hommes. Chrysale, Mme Jourdain, Henriette, pourraient être des personnages d'Augier. Poirier, Guérin, Maréchal ont la solidité, le haut et lumineux relief des bonshommes de Molière. Si vous joignez à ces trois grands bourgeois Giboyer, le marquis d'Auberive, Séraphine Pommeau, Mme Guérin, d'Estrigaud, M. de Sainte-Agathe, vous reconnaîtrez qu'Emile Augier est, depuis Molière, l'auteur comique qui a dressé sur les planches le plus de « caractères », celui qui a le plus souvent réussi à créer (selon la vieille formule, un peu mystérieuse, mais très juste quand on y songe) des figures d'une vérité à la fois générale et individuelle.

Voilà les principales ressemblances entre ces deux hommes d'un si robuste génie. Quant aux différences des œuvres... ce sont, en quelque façon et si l'on va au fond des choses, des ressemblances encore : car elles viennent presque toutes de ce que Molière et Augier ont appliqué des facultés d'observation et de bon jugement sensiblement pareilles, à deux états de société distants de deux siècles et profondément divers. Les deux œuvres comiques se ressemblent en ce que l'une et l'autre s'adaptent exactement à la période de notre histoire morale qu'elles représen-

tent. C'est bien, ici et là, soit dans la seconde moitié du dix-septième siècle, soit dans le troisième quart du nôtre, la comédie que devait concevoir et écrire un esprit clairvoyant, honnête et droit, sérieux et pratique, porté à considérer le théâtre comme une école de raison, très éloigné de la doctrine de l'art pour l'art, préoccupé des intérêts sociaux et capable de les servir par la peinture et la satire vivante de ce qui les menace le plus directement.

C'est ainsi qu'à une époque où le génie français se trouvait encore altéré et obscurci par les influences étrangères, Molière avait été amené à donner, dans son théâtre, une très grande place à la satire des travers de l'esprit (*Précieuses ridicules*, *Femmes savantes*, etc.). Il comprenait d'ailleurs que tout se tient, que la rectitude de l'intelligence est ce qui défend le mieux la droiture du cœur. A une époque où l'institution de la famille avait, dans sa solidité, quelque chose de dur et d'encore romain, il avait travaillé à adoucir, à détendre, à humaniser les rapports des parents et des enfants, et, régulièrement, il avait pris parti pour ces derniers. A une époque où l'aristocratie de la noblesse (en dépit de l'établissement définitif de la monarchie absolue) était encore puissante, il avait frappé durement sur les ridicules et les vices des gentilshommes. Enfin, à une époque d'autorité, de préjugés tenaces et de traditions oppressives, Molière avait énergiquement lutté pour la raison et pour la nature.

Deux siècles ont passé. A une société monarchique et aristocratique a succédé une société démocratique et bourgeoise. Le danger s'est pour ainsi dire déplacé et, avec lui, le principal objectif de la grande comédie.

La souveraineté de l'argent ayant définitivement détrôné les autres, le danger est, avant tout, dans la tyrannie, la malfaisance, le pouvoir corrupteur de l'argent. C'est donc contre ce pouvoir nouveau qu'Émile Augier a dirigé le plus constant effort de son honnête satire. C'est (comme on l'a souvent remarqué) la lutte entre l'honneur et l'argent qui remplit son théâtre. Et il lui est arrivé maintes fois de raffiner sur l'honneur. A trois reprises différentes (dans *Ceinture dorée*, dans *les Effrontés*, dans *Maitre Guérin*), il nous montre des fils qui prétendent contraindre leur père à restituer, — tout simplement, — une fortune mal acquise, entendez acquise par des habiletés qui ne tombent point sous le coup de la loi et que semble même absoudre la morale des affaires, laquelle, comme vous savez, n'est point tout à fait la même que l'autre. Cette sublime délicatesse des enfants a paru assez invraisemblable et fort éloignée du train ordinaire des choses. Mais c'est que l'auteur a voulu nous présenter, en face de la réalité des vices de notre bourgeoisie, l'idéal de la vertu bourgeoise. Car, faites-y attention, c'est bien un honneur *bourgeois* que celui des fils de Roussel, de Charrier et de Guérin. L'honneur des gentilshommes n'impliquait

pas de tels scrupules sur la question d'argent, précisément parce qu'au temps où l'aristocratie était une classe politique et sociale (elle n'est aujourd'hui, tout au plus, qu'une caste mondaine), il y avait par là même une puissance effective de beaucoup supérieure à celle de la richesse. Ainsi un nouvel état social crée des vertus nouvelles ou modifie, tout au moins, la hiérarchie des vertus.

L'autre danger pour la bourgeoisie triomphante était dans tout ce qui menace la famille (adultère, ou prostitution). Car, bourgeoisie, épargne, famille, tout cela se tient. Augier a, tant qu'il a pu, prôné l'honnêteté conjugale. Vertu bourgeoise encore, tout comme la délicatesse sur l'argent. Une aristocratie politique, dont la vie est autant publique que privée et qui connaît peu l'intimité du foyer, se passe plus aisément des vertus familiales que des vertus guerrières ou du sentiment des intérêts de toute la caste. Ainsi, au contraire de Molière (les temps n'étant plus les mêmes et la famille se défendant beaucoup plus mal dans la riche bourgeoisie de nos jours), Augier a voulu resserrer les liens de la famille. Où Molière voyait le cocuage, chose gaie, il a vu l'adultère, chose tragique. Il a été impitoyable pour la courtisane, et pour toutes les espèces de courtisanes, qu'elles s'appellent Clorinde, Olympe ou Séraphine. Sa sévérité là-dessus a été aussi implacable et peut-être moins intermittente que celle de Dumas fils, qui a parfois prêté

à la « bête » une sorte de grandeur par la conception mystique de son rôle ici-bas. Augier, lui, n'est pas apocalyptique pour un sou. Il me paraît avoir bien vu la courtisane comme elle est. Il n'a même pas surfait son abomination. (Et, à ce propos, je ne comprends point qu'on ait contesté la vérité du caractère d'Olympe. Tout ce qu'on peut dire, c'est que, mariée, telle fille sera reprise, en effet, de la « nostalgie de la boue », telle autre poussera jusqu'à la manie le besoin de considération; mais, à mon avis, c'est la première qui est la vraie fille : l'autre était sans doute une bourgeoise née; d'autant plus horrible, d'ailleurs, qu'elle cumule les vices de deux conditions.)

Ce grand connaisseur et ce grand peintre du faible et du fort de la bourgeoisie est, du reste, un vrai bourgeois de France. J'ai dit qu'il était fort peu chrétien. Les vertus qu'il a recommandées sont vertus de conservation sociale plus que de perfectionnement individuel ou de vie intérieure. Il est, à certains égards, de morale un peu lâchée. Lui, si dur pour la courtisane dès qu'elle touche à la famille, il l'admet comme dérivatif économique et commode aux gourmes des jeunes bourgeois. Il tolère ou même apprécie la grisette ou la petite cocotte sans conséquence. Il nous montre quelque part un notaire suisse conseillant à son fils, en propres termes, « une petite maîtresse. » Il n'a, à aucun degré, l'ascétisme théorique de M. Dumas. (Mais je ne veux pas indiquer, même par un point,

et tout secondaire, un parallèle que je n'ai pas le loisir de développer.) Puis, et bien qu'il y eût à cela des excuses voilà trente ans, le bon Augier a vraiment, dans son sentiment sur la Compagnie de Jésus, quelque étroitesse ou quelque insuffisance d'information. — Bref, il y a chez lui, çà et là, un peu d'épicurisme à la manière du Caveau, et d'antijésuitisme à la façon de Béranger. Oh! un rien.

En revanche, outre les vertus bourgeoises, il a su aimer et exalter le genre d'héroïsme le plus propre à notre âge de démocratie industrielle et scientifique. Il nous montre, dans *Un Beau Mariage*, comment un chimiste, un garçon diplômé, un monsieur sans panache et qui peut-être porte des lunettes, peut risquer sa vie, avec sérénité, dans l'intérêt de l'humanité et de la science. Il fait épouser les roturiers géographes et explorateurs de l'Afrique centrale par les descendantes des vieilles aristocraties (*Lions et Renards*). Augier a gardé l'optimisme du dix-huitième siècle et des hommes de la Révolution française. C'est une des grandes âmes claires, contentes et bienveillantes de notre temps.

Enfin, comme le remarquait dernièrement une personne qui se trouve exprimer quelquefois ma pensée dans un journal du soir, la vie d'Émile Augier, comme son œuvre dramatique, semble une merveille d'harmonie, de bon ordre et de raison. Il n'a jamais écrit que pour le théâtre. Il a toujours été pleinement conscient de ce qu'il faisait. Il a eu des débuts à la fois

prudents et brillants ; il a commencé par écrire des comédies en vers qui se reliaient, par-dessus Scribe aussi bien que par-dessus les romantiques, au théâtre du dix-huitième siècle. Il a écrit, dans son âge mûr, des drames en prose, d'une observation plus forte, d'une vérité plus âpre et d'une beauté plus mâle. Et il a eu ce rare et difficile mérite de s'arrêter à temps ; il a su résister à cette terreur de l'oubli, à ce besoin de produire encore, quand les sources de la production sont à demi taries, à ce maladif besoin qui a joué, même à de grands artistes, de si méchants tours.

L'histoire même de ses sentiments est harmonieuse, conforme à la nature. Jeune, il est encore un peu touché de mélancolie romantique (*la Ciguë, le Joueur de flûte*) ; homme fait, il connaît les viriles et magnanimes colères ; proche de la vieillesse, il s'attendrit, il met dans *les Fourchambault*, sa dernière œuvre, plus de pitié, plus d'indulgence sereine...

ALEXANDRE DUMAS FILS [1]

LES *Danicheff.*

8 février 1890.

On parle beaucoup, depuis quelques années, de ramener le théâtre à la vérité. Au fait, je crois bien qu'on a parlé de cela dans tous les temps. Corneille, Molière, Racine, Marivaux, Voltaire, Diderot, Beaumarchais ont eu successivement la prétention de « faire plus vrai » qu'on n'avait fait avant eux. Et qui sait si Scribe lui-même n'avait pas cette prétention?

Rien n'est plus louable. Mais, au théâtre comme ailleurs, plus qu'ailleurs, on peut se poser la question du plus mal famé des dilettantes, c'est Pilate que je veux dire : « Qu'est-ce que la vérité ? » On en peut tout au moins distinguer de deux sortes, et qui me paraissent d'une importance tout à fait inégale.

Il y en a une à laquelle je ne tiens pas beaucoup. Pourquoi? Parce que, quoi qu'on fasse, elle sera toujours approximative et incomplète, et qu'il

[1] Consulter articles sur Alexandre Dumas fils dans les IMPRESSIONS DE THÉATRE, *première, deuxième, troisième et quatrième séries* (Lecène, Oudin et C¹ᵉ, éditeurs).

en faut prendre son parti. C'est la vérité des détails extérieurs, du dialogue, du vocabulaire, de la mise en scène. J'admets, pour ma part, le plus aisément du monde la convention du style, celle des tirades, celle des dialogues symétriques, celle des monologues, celle des confidents, celle des entrées et des sorties artificielles ; j'admets la convention par laquelle on resserre en une demi-heure des événements matériels ou des évolutions de sentiments qui, dans la réalité, exigeraient des jours, des semaines, des mois ; j'admets même, dans la plupart des cas, la convention du dénouement optimiste, car le plus souvent le dénouement importe peu et n'est guère qu'un point final...

Mais il y a une autre vérité à laquelle nous devons tenir infiniment. C'est la vérité des caractères et des passions, celle qui se fait tout autant reconnaître dans les tragédies de Sophocle ou de Racine et dans les comédies de Molière que dans les meilleurs ouvrages de Dumas fils, de Meilhac ou d'Henry Becque.

Et cette vérité-là, la seule essentielle, on y peut manquer de deux façons.

D'abord, d'une façon directe et toute grossière, en nous présentant des personnages qui évidemment ne sont pas vrais. Tels sont le plus grand nombre des personnages de Scribe et de ses disciples ; telles sont plusieurs des figures du théâtre romantique ; tels sont les amoureux héroïques, les beaux avocats et les beaux ingénieurs, les nobles demoiselles, les femmes

fatales, les ingénues, les hommes du monde et les vieux soldats de quelques-uns des drames qui ont, dans ces derniers temps, fait le plus de plaisir au public innocent.

L'autre façon de trahir la vérité des sentiments est plus détournée et plus malaisée à surprendre. Quelquefois, l'auteur dramatique, tout en nous montrant des personnages qui peuvent être assez vrais pris en eux-mêmes, prétend nous rendre sympathiques des créatures d'une bonté fort douteuse, ou exciter notre indignation contre des êtres si pareils à nous que nous leur devons un peu d'indulgence. En d'autres termes, il se trompe ou cherche à nous tromper, non point dans la peinture de ces personnages, mais dans le jugement moral qu'il porte sur eux et qu'il voudrait nous imposer. Ce ne sont point les figures qui sont fausses ou conventionnelles, c'est l'impression que le peintre en a reçue, le regard dont il les considère, l'opinion qu'il a d'elles et qu'il exprime ou laisse deviner dans le courant de son ouvrage. Presque toujours cette mauvaise appréciation des masques sortis de sa main s'explique, chez l'auteur, par les lacunes, les sophismes ou les incertitudes de sa propre moralité; tantôt par ce rigorisme théâtral si fréquent chez les boulevardiers, tantôt, au contraire, par une veulerie sentimentale et romanesque; enfin, par une complaisance secrète pour les goûts de la foule, par un peu de snobisme et, quelquefois, d'hypocrisie.

Je me suis toujours tenu en garde contre ces trahisons, volontaires ou non, contre ces faiblesses ou ces insincérités de jugement, et peut-être même ai-je apporté dans ma défiance quelque injuste excès. Je n'ai jamais pu ni haïr Péponnet ni admirer les deux rapins des *Faux Bonshommes* autant que le voudrait Théodore Barrière. Le commandant Guérin, dans *Maître Guérin*, ne m'inspire qu'une sympathie fort mélangée, et je n'en ressens aucune, quoi que je fasse, pour la duchesse de Septmonts ou pour la femme du commandant Montaiglin... Mais c'est peut-être dans les *Danicheff* que se trouve l'exemple le plus étrange et le plus éclatant de ce que j'appellerai l'immoralité du jugement de l'auteur sur un de ses personnages.

Quel est, dans le drame de Pierre Newski, après Vladimir et Osip, le personnage le plus sympathique, celui auquel le public accorde et l'auteur paraît accorder le plus d'estime et d'affection ? C'est évidemment la petite Anna. Or, si l'on écarte les mots pour aller aux choses, il est facile de voir que, tout le long de la pièce, Anna est indigne, je ne dis pas de pitié, mais d'estime, et qu'elle est même, au dénouement, purement odieuse.

Vous vous rappelez la fable ? Anna est une enfant trouvée, qui a été recueillie et élevée par la comtesse Catherine Danicheff. Elle remplit auprès de sa bienfaitrice les fonctions d'une sorte de demoiselle de compagnie ; mais, enfin, elle n'est toujours qu'une serve. Vladimir, le fils de la maison, se prend de pas-

sion pour elle, et elle se met à aimer Vladimir. Première faute; je dirais presque premier péché. Votre mollesse m'objectera que la pauvre Anna n'est pas maîtresse de son cœur. Cela n'est pas si sûr qu'on a coutume de le dire; et en tous cas elle est maîtresse de ses actes et de ses paroles. Or, elle laisse parfaitement deviner son amour à Vasili. Quand le jeune homme part pour Pétersbourg après avoir inutilement demandé à sa mère la permission d'épouser la jolie serve, celle-ci, au lieu de rester tranquille dans son coin, couvre de baisers de romance le chien de Vladimir, et elle a soin de se livrer à cet exercice devant un vieux serviteur qui ne manquera pas de rapporter la chose à son maître. Visiblement, elle *espère*, et là est d'abord son crime.

Songez-y en effet. Nous sommes dans la Russie de 1820. Un abîme sépare la serve de son jeune seigneur, et elle ne l'ignore point. L'égalité des hommes est sans doute un fort beau rêve (encore, je ne sais trop); mais, en attendant, il y a une hiérarchie, plus tranchée et plus forte au pays des *Danicheff* que partout ailleurs. C'est par elle que la société où Anna a sa petite place se soutient et dure, tant bien que mal. Les lois de cette hiérarchie ne peuvent être violées, dans le cas qui nous occupe, que contre la volonté de la protectrice d'Anna et au prix d'une grande douleur pour cette femme à qui elle doit la vie. Et la petite personne espère, ou se conduit comme si elle espérait. Qu'espère-t-elle donc?... Pour qu'un homme

ait le droit de se révolter contre l'ordre social, d'en souhaiter le renversement et d'y travailler, il me semble qu'une condition, entre autres, est indispensable : c'est qu'il n'ait pas d'intérêt personnel à ce renversement. Que dirons-nous d'Anna? L'aveu de son amour est proprement (car cet aveu implique l'espoir) un acte de révolte, de révolte pleinement intéressée et égoïste, et compliquée d'ingratitude. Cette petite fille dont le premier devoir, vu son âge, son sexe et sa condition, est une soumission innocente à l'ensemble des institutions divines et humaines dont le pope lui a sûrement enseigné le respect, cette petite fille n'est ni humble, ni sensée, ni bonne.

Il est vrai que, tout de suite après, la pauvre enfant est terriblement punie. La comtesse profite de l'absence de son fils pour contraindre Anna à épouser le cocher Osip. La jeune fille pleure, supplie, se traîne à genoux... Enfin, elle se résigne.

Il faut avouer que voilà une scène où elle paraît digne de notre plus profonde compassion. Mais j'ajoute qu'elle n'est digne que de cela. Lorsque la comtesse lui enjoint d'accepter Osip pour mari, Anna s'écrie d'abord : « Je préfère la mort à ce mariage. » Et la comtesse lui répond : « A ton aise, cela te regarde. » Finalement, Anna aime mieux épouser que mourir. Et certes nous ne lui en voulons point. Mais ce choix judicieux prouve au moins une chose : c'est que son amour pour le comte, si violent et si éperdu qu'il soit, n'est pourtant pas de ces amours

plus forts que tout, « plus forts que la mort, » qui paraissent aussi beaux que la vertu et qui se créent à eux-mêmes leur propre droit ; de ces amours comme on en voit fort peu dans la vie, et à peine un peu plus dans les livres. Or, c'est un amour de cette espèce qui seul pouvait nous faire excuser la conduite antérieure d'Anna. Remarquez qu'elle ne sait pas d'avance que le cocher Osip est un ange ; elle doit donc s'attendre à le voir user de ses droits de mari. Elle se résigne néanmoins. Elle n'aime pas assez Vladimir pour préférer la mort à la perte de son amour et de son espoir : donc elle ne l'aimait pas assez pour avoir le droit de confesser cet espoir et cet amour. La preuve est faite. Nous plaignons un peu Anna, nous ne l'absolvons point.

Elle a, du reste, une jolie chance dans son malheur. Osip est un cocher comme on n'en fait plus. Il est bon, il est doux, il est pieux, il est saint, il est d'une délicatesse morale achevée. Et, par surcroît, il est fort bien élevé, il a d'excellentes manières. Il est, en outre, fort intelligent ; il a lu des livres, il s'exprime à merveille, il a une imagination et une langue de poète. Et, avec tout cela, il est très soigné de sa personne et extrêmement beau garçon. Bref, il est de toutes façons supérieur au comte Vladimir, lequel se conduit, d'un bout à l'autre du drame, comme une brute déchaînée. Enfin, Osip aime Anna ; il l'aime depuis longtemps ; et, comme il l'aime, lui, du seul vrai, du seul grand amour, — de celui qui

n'existe pas; comme, à cause de cela, il ne veut la
tenir que d'elle-même et la vénère, en attendant,
comme une Madone, il a l'héroïsme — et la simpli-
cité — de vivre avec elle sans la toucher seulement
du bout du doigt ; il veut la garder pour celui qu'elle
aime. Quant à lui, il se trouve sans doute payé de son
sacrifice par la douceur et la grandeur du sentiment
qui lui donne la force de l'accomplir. Il a raison. Il
n'y a d'amours vraiment pures et belles que celles qui
n'ont jamais connu l'assouvissement, qui ignorent
la honte de ressembler, fût-ce une minute, aux
amours les plus viles et aux plus basses rencontres;
car, par un oubli du Démiurge, le même signe exté-
rieur sert d'expression à des sentiments infiniment
inégaux et divers, et, quand on en vient au fait,
Trublot ou Roméo, c'est la même silhouette, et cela
est navrant. Donc, j'approuve et je comprends le
mystique Osip. Il a raison, dis-je, parce que je sup-
pose qu'il ne tient pas essentiellement à ce que la loi
lui donne le droit d'exiger. Mais, s'il y tenait un peu,
alors je dirais qu'il a grandement tort. Car je crois
connaître son Anna. Le jour où il voudrait user de
ses droits, fût-ce en la bousculant un tant soit peu,
en lui faisant imperceptiblement violence... j'ai idée
qu'elle s'en accommoderait, que l'image du comte
pâlirait, un bon moment, dans sa mémoire; et peut-
être ne tarderait-elle pas à découvrir que son devoir
est d'être héroïque et de renoncer à l'amour du jeune
seigneur.

Vous pensez peut-être que j'en veux à cette pauvre Anna ? Pas du tout. Et tenez, je consens qu'elle accepte le sacrifice de cet exquis Osip, tant qu'elle peut espérer que, Vladimir ayant triomphé des résistances maternelles, le tzar cassera son mariage forcé. Jusque-là, je ne la maudis ni ne la conspue ; je la considère comme une très faible, mais non point haïssable créature, et je me contente de la mépriser doucement, comme on est bien obligé de mépriser la plupart des hommes et des femmes, et soi-même par-dessus le marché. Mais vous vous rappelez ce qui arrive. Par les intrigues d'une femme que Vladimir a dédaignée et qui a juré de se venger, le tzar refuse de dissoudre le mariage d'Anna et du cocher. La loi russe laisse pourtant à Osip un moyen de délivrer Anna : c'est de se faire moine. Il s'en avise de lui-même, quand les autres croient tout perdu et quand Anna, contrainte de rester M^me Osip, commence à tenir des propos généreux.

Or, ce sacrifice suprême et définitif, cette immolation de toute une vie, Anna l'accepte encore, et c'est cela qui est abominable. Vous me direz que ce n'est pas la faute d'Anna, qu'elle avait épousé Osip malgré elle, qu'elle ne lui doit rien, que ce n'est pas elle qui a fait la loi de son pays, qu'elle n'est pour rien dans les événements qui ont rendu nécessaire aux yeux d'Osip sa sublime détermination... N'importe ; il y a des sacrifices qu'une âme simplement bonne et droite n'accepte pas. Il y a certains dévouements qui nous

obligent et nous lient, quoi que nous fassions, même quand nous ne les avons ni commandés ni provoqués. L'acceptation d'Anna prouve simplement que cette aimable enfant, affolée par une passion de petite bête têtue, ambitieuse et sensuelle, n'a même pas l'âme assez noble pour concevoir et sentir la merveilleuse beauté de l'action d'Osip. Car, si elle la sentait, à partir de ce moment-là elle l'aimerait forcément assez pour devenir sa femme, je ne dis pas avec allégresse, mais sans répugnance ni douleur, et peut-être même éprouverait-elle quelque intime joie à rendre heureux celui à qui elle doit tout. Au surplus, elle se souviendrait à propos qu'Osip est beau, jeune et intelligent... Et enfin, pour peu que nous ayons au cœur un peu de cette bonne volonté et de cette charité où se reconnaissent les « enfants de Dieu », nous ne devons jamais supporter qu'une autre créature s'immole totalement pour notre unique plaisir.

Oui, elle est atroce, cette petite Anna. Qu'elle épouse son comte ! Que cette pécore au cœur sec épouse ce mauvais fils ! j'espère bien, pour ma part, qu'avant six mois ce sera un ménage de chien.

Elle pouvait cependant, si elle avait eu une âme un peu délicate, faire quelque chose de si bon, de si intelligent et de si doux ! Ne m'attribuez pas, je vous prie, le respect étroit, superstitieux et vil des hiérarchies sociales. Je ne m'indigne point qu'une servante aime un seigneur, ni une bergère un roi. Au

contraire cela me plaît qu'il y ait, entre des personnes appartenant aux conditions les plus diverses, des échanges de sentiments qui prouvent, qui expriment même, sans le savoir, la divine égalité des âmes, et cela d'autant mieux qu'elles gardent plus exactement le respect des transitoires inégalités sociales. Et ces sentiments peuvent aller du plus humble dévouement à l'amour le plus passionné, en passant par l'amour naïf du petit berger pour la belle châtelaine, ou par le culte ingénieux du scribe philosophe pour la grande dame... Toujours à une condition : c'est que ces sentiments resteront pudiques et fiers dans leurs manifestations. Musset le savait bien, qui a fait la fille d'un marchand de Syracuse si chastement amoureuse du roi de Sicile, et qui a su tisser, entre la princesse Elsbeth et l'étudiant Fantasio, le lien inattendu d'un sentiment qu'on ne saurait appeler amour, mais qu'on ne saurait appeler non plus amitié, et qui est la plus élégante et la plus douce chose du monde. « Prends les clefs de mon jardin, dit la petite princesse ; les jours où tu t'ennuieras d'être poursuivi par tes créanciers, viens te cacher dans les bluets où je t'ai trouvé ce matin ; aie soin de prendre ta perruque et ton habit bariolé ; car c'est ainsi que tu m'as plu : tu reviendras mon bouffon pour le temps qu'il te plaira de l'être, et puis tu iras à tes affaires !... » Je ne reproche donc point à Anna d'aimer le comte. Je lui reproche de le vouloir pour mari, c'est-à-dire d'être une sotte et une fille sans pudeur ni fierté. Si elle s'é-

tait tue, si elle avait même épousé sagement un brave homme de sa condition qu'elle eût très franchement aimé, et si elle eût continué néanmoins (car ces choses ne sont point incompatibles) d'adorer silencieusement son lointain seigneur... il s'en serait tout de même aperçu, il n'en aurait rien dit, car je le suppose honnête homme : mais qui sait ? tel regard muet — et sans désir — échangé entre eux l'eût faite, un instant, son égale : ce que son absurde mariage ne fera jamais. Mais quoi ! l'essentiel de l'amour est pour cette jeune échauffée ce qui abaisse le plus sûrement l'amour et qui, une fois assouvi, tantôt le détruit, tantôt le change en pure maladie. Ainsi, par la grossière façon dont elle aime, elle s'enlève à elle-même le droit d'aimer que j'étais tout prêt, sans cela, à lui reconnaître. Et, comme dit l'autre, c'est pour ça que je lui en veux.

Avec cela, je le répète, le public s'attendrit sur elle ; elle est sympathique. Pour qu'elle le soit après ce que j'ai dit et que je n'ai point inventé, il faut que les auteurs aient été malins, oh ! bien malins, — mais d'une malice qui m'afflige un peu.

Peut-être me ferez-vous remarquer que, si Anna était ce que je la veux, la pièce ne serait plus possible. L'objection est spécieuse.

Il est bien entendu, d'ailleurs, que ce n'est pas à M. Dumas que j'en ai. Il serait injuste de s'étonner qu'ayant été si dur pour d'autres femmes il ait été si indulgent pour Anna. La fable lui a été fournie par

une main étrangère. Il en a fait une pièce singulière-
ment amusante et émouvante que l'on jurerait avoir
été écrite par son père, — et où sa marque à lui ne
se reconnaît guère que dans la très belle scène du
troisième acte, entre le comte et Osip. Il n'est pas
responsable, ici, du romanesque de l'action... C'est
égal, je me demande pourquoi il n'a pas laissé fina-
lement Anna à Osip.

ALEXANDRE DUMAS FILS

COMÉDIE FRANÇAISE : Reprise du *Demi-Monde*, comédie en cinq actes, de M. Alexandre Dumas fils.

8 avril 1890.

Les chefs-d'œuvre ont leur âge ingrat, — ceux du moins où l'observation de mœurs en partie transitoires tient une certaine place. Cet âge arrive pour eux, semble-t-il, au bout de trente ou quarante ans. Le *Demi-Monde* est de 1855. Il a contre lui de nous peindre un monde qui n'est déjà plus tout près de nous, sans en être encore assez loin. On se dit : « C'est encore comme cela aujourd'hui, et pourtant ce n'est plus cela. » Et en effet, la baronne d'Ange, Mme de Vernières, Mme de Santis existent encore ; mais ni leurs robes n'ont la même coupe et ne coûtent le même prix ; ni leur langage et leurs amusements ne sont tout à fait les mêmes, ni les fanfreluches qui les entourent. Et, en outre, elles ne for-

ment plus un groupe aussi distinct qu'autrefois ; le demi-monde, tel que l'auteur le définit, est beaucoup plus mêlé au monde ; il n'est plus une « île flottante qui vogue sur l'océan parisien » : l'île s'est à peu près soudée au continent.

C'est pourquoi l'œuvre, par endroits, semble « dater », — comme les meilleures comédies d'Augier, — et comme Molière « datait » sans doute sous la Régence. Mais cela, M. Dumas l'a expressément prévu dans son *Avant-Propos*, et l'on ne saurait lui reprocher ce qui était inévitable. Quand les formes de la galanterie élégante seront encore plus différentes de ce qu'elles étaient en 1855, dans trente ans si vous voulez, et très sûrement, dans cent ans, l'œuvre ne « datera » plus : elle sera « ancienne », ce qui est tout autre chose.

On sent qu'elle le sera un jour, qu'elle tiendra bon, car elle est pleine de choses, de choses vraies et humaines, et le style en est presque partout singulièrement solide et résistant. J'ai entendu, avec un intérêt qui ne s'est point démenti, cette reprise du *Demi-Monde*; puis j'ai relu la pièce, et elle m'a semblé meilleure encore à la lecture qu'à l'audition. Cela est un grand signe pour elle.

Elle est, comme j'ai dit, extrêmement riche de substance. C'est une de ces œuvres sur lesquelles « on peut causer ». Je n'en retiendrai aujourd'hui que le cas de conscience d'Olivier de Jalin. Je me pose ces deux questions : « L'action d'Olivier est-elle

légitime? Si elle l'est, pourquoi Olivier ne m'inspire-t-il qu'une sympathie si incertaine? »

Il faut que nos mœurs soient d'une étrange veulerie pour que je me croie obligé de formuler la première question, et pour qu'on ait pu contester à Olivier le droit d'empêcher le mariage de l'intelligente et hypocrite courtisane avec le loyal et candide Raymond de Nanjac. Notez que, tout ce qu'on allègue contre Olivier, nul ne l'a exprimé avec plus de force, de netteté, ni d'éloquence que l'auteur lui-même, par la bouche de Suzanne. La page vaut la peine d'être citée, et d'autant plus qu'on feint toujours de l'oublier.

« ... De quel droit avez-vous agi comme vous l'avez fait? Qu'avez-vous à me reprocher? Si M. de Nanjac était un vieil ami à vous, un camarade d'enfance, un frère, passe encore; mais non; vous le connaissez depuis huit ou dix jours. Si vous étiez désintéressé dans la question! mais êtes-vous sûr de n'avoir pas obéi aux mauvais conseils de votre amour-propre blessé? Vous ne m'aimez pas, soit; mais on en veut toujours un peu à une personne dont on se croyait aimé, quand elle vous dit qu'elle ne vous aime plus. Quoi! parce qu'il vous a plu de me faire la cour, parce que j'ai été assez confiante pour croire en vous, parce que je vous ai jugé un galant homme, parce que je vous ai aimé, peut-être, vous deviendrez un obstacle au bonheur de toute ma vie? Vous ai-je compromis? Vous ai-je ruiné? Vous ai-je trompé,

même? Admettons, et il faut l'admettre puisque c'est vrai, que je ne sois pas digne, en bonne morale, du nom et de la position que j'ambitionne : est-ce bien à vous, qui avez contribué à m'en rendre indigne, à me fermer la route honorable où je veux entrer ? Non, mon cher Olivier, tout cela n'est pas juste, et ce n'est pas quand on a participé aux faiblesses des gens qu'on doit s'en faire une arme contre eux. L'homme qui a été aimé, si peu que ce soit, d'une femme, du moment que cet amour n'avait ni le calcul, ni l'intérêt pour base, est éternellement l'obligé de cette femme, et, quoi qu'il fasse pour elle, il ne fera jamais autant qu'elle a fait pour lui. » (Acte III, scène XI.)

Ah! tout ce qu'Olivier pourrait répondre !... Il répond seulement : « A ma place, il n'est pas un honnête homme qui n'eût agi comme moi, » et il ajoute : « A cause de Raymond, j'ai eu raison de parler ; *à cause de vous, j'aurais dû me taire.* » C'est que, à ce moment-là, il est ou se croit obligé de ruser. Mais avec quelle joie je l'entendrais dire :

— Ne brouillons pas, de grâce, la hiérarchie des devoirs. Vous m'alléguez un devoir de courtoisie, de gentillesse, de convention galante. Vous abusez contre moi de ce sentiment qui fait qu'un homme bien élevé affecte de traiter une compagne de plaisir comme il traiterait une véritable amante, une « maîtresse » (en rendant au mot son sens primitif), simule un respect qu'elle ne mérite pas, et feint de lui

être reconnaissant d'un plaisir qu'il a toujours payé de façon ou d'autre. Et vous voulez que je sacrifie à cette règle de civilité élégante un impérieux devoir de charité, celui qui nous oblige à épargner, autant que nous le pouvons, du mal à un innocent, — surtout quand ce mal doit être effroyable et empoisonner toute une vie, quand cet innocent est notre ami, et quand, enfin, cet ami nous somme de lui dire la vérité, de l'avertir si nous croyons qu'il se perd. Vous dites que je vous ai plus d'obligation que je n'en ai à M. de Nanjac. En quoi, je vous prie, suis-je votre obligé? Quand nous nous sommes rencontrés, nous avons fait sans le dire un marché, et vous le savez bien. J'attendais de vous du plaisir ; je ne sais si vous en attendiez de moi (pourquoi pas ?); mais du moins, étant donnés ma situation dans le monde et mon caractère, vous comptiez que cette liaison vous apporterait quelque agrément et quelque avantage, et c'est pour cela que vous ne m'avez pas demandé d'argent. Vous admettriez ma conduite si Nanjac était un vieil ami à moi, un camarade d'enfance ? Mais si, le connaissant depuis quinze jours, je l'aime et l'estime autant que si je le connaissais depuis trente ans ? Ces choses arrivent. Je l'aime assez, en tout cas, pour me sentir tenu de le sauver, du moment que je le puis. Vous dites que je ne le puis qu'en vous faisant tort, en vous sacrifiant. Ce n'est pas vous faire tort que de m'opposer à ce que vous fassiez le mal... Je ne diminue en rien votre situation

ni votre fortune. Vous n'êtes nullement à plaindre, avec les quinze mille francs de rente que M. de Thonnerins vous a donnés pour avoir été sa maîtresse. En vous contraignant à renoncer à ce mariage, je vous laisse telle que vous étiez. Je ne vous retire rien ; je vous empêche seulement de prétendre à ce que vous ne pouvez acquérir sans mensonge, sans trahison et sans crime. Car Nanjac croit que vous êtes veuve, et vous ne l'êtes pas, n'ayant jamais été mariée. Il croit que vous êtes baronne d'Ange, et vous ne l'êtes pas. Il croit que vous n'avez jamais eu d'amants, et vous en avez eu. Il croit que votre fortune vous vient de votre famille, et elle vous vient d'un vieil amant. Si Nanjac vous épouse, il passera pour le plus déshonoré des hommes, et il en sera le plus malheureux s'il découvre votre trahison. Encore, s'il ne m'avait pas interrogé, j'aurais quelque prétexte de laisser faire le mal. Mais il s'est adressé à ma loyauté ; le tromper serait me rendre complice de votre crime. Je voudrais que les légers devoirs que j'ai envers vous fussent compatibles avec les devoirs infiniment sérieux que je me sens envers lui. Ils ne le sont point : je ne saurais hésiter. Confessez tout à Nanjac, et, s'il passe outre, je ne dis pas que je m'en réjouirai pour lui, du moins je ne ferai rien contre vous. Mais si vous ne parlez pas, je dois parler. Traitez-moi de goujat si vous voulez ! Je prends cela sur moi... Dieu me jugera. Si vous m'aviez aimé d'amour, je ferais sans doute encore ce que je

fais. Seulement, je serais beaucoup plus embarrassé que je ne suis, et la balance serait moins inégale entre ce que je croirais vous devoir et ce que je dois à mon ami. Mais vous venez de me dire que, vos lettres d'amour, c'était M^{me} de Santis qui les écrivait pour vous, et que vous ne les lisiez même pas. Vous êtes trop habile, Suzanne, et, sans compter le reste, cela, je vous l'avoue, me dégage un peu.

Telles sont les choses qu'Olivier devait dire, — dans le style de M. Dumas, ce qui vaudrait mieux. Bref, j'approuve entièrement, sans réserves, la conduite d'Olivier, et cependant le personnage d'Olivier me séduit peu et, si je l'approuve, je n'arrive pas à l'aimer. Pourquoi ? Ce sera mon second point, comme disent les sermonnaires.

C'est qu'Olivier n'est pas humble, ni même modeste. Il a la probité hautaine et cravachante. Il a trop d'esprit, et il en paraît trop content. Il fait trop de mots. Il accomplit son devoir, un devoir difficile, coûteux, un peu cruel, sans aucun retour sur soi. Il ne semble pas que cet honnête homme, obligé à un moment de faire le justicier et d'agir au nom de vérités auxquelles il doit croire fermement et dont il doit être pénétré jusqu'au fond de l'âme, il ne semble pas que cet « homme de bonne volonté » ait une vie intérieure. Du moins, cela n'apparaît pas assez. Le seul signe qu'il en donne, c'est que, ayant commencé de séduire une femme mariée (M^{me} de Lornans), il s'arrête en chemin, par un scrupule subit.

Mais, de cela même, il paraît un peu trop satisfait. A coup sûr, il est moralement supérieur à la baronne d'Ange ; mais il en a trop conscience, trop vite, et trop imperturbablement. Plus sa conduite envers Suzanne marque de foi en une vérité morale, plus il devrait, en même temps, montrer de défiance de sa propre vertu, si latente jusque-là et si peu fertile en actes vertueux. J'admettrais fort bien qu'il combattît la baronne plus nettement encore qu'il ne fait, plus en face, avec moins de stratagèmes et de détours, mais aussi avec plus de modestie, de douceur et d'indulgence dans les paroles. Je voudrais que toute son attitude exprimât cette idée : « Si je vous résiste, si je vous barre le chemin, c'est au nom d'un devoir clair comme le jour et auquel je ne saurais me soustraire sans être un misérable ; mais ce n'est en aucune façon, hélas! au nom de ma vie passée, qui n'est point belle. Je suis aujourd'hui un justicier malgré moi, parce qu'il le faut, parce que, après tout, je ne suis pas un malhonnête homme ; mais je sens mon indignité, et je sais que, à l'heure qu'il est, mon action vaut mieux que moi. »

Car rappelez-vous ce qu'est Olivier de Jalin : un viveur, un bon boulevardier, un homme de plaisir. Ce monde qu'il méprise et qu'il flagelle, il y a toujours vécu, et volontairement. Au premier acte, il fait des confidences à M^{me} de Vernières : «... Et voilà, ma chère vicomtesse, comment il se fait que j'ai été, si jeune, livré à moi-même, que j'ai fait des folies et

des dettes... » Ailleurs, il dit à Hippolyte Richond :
« Soit que j'aie déjà trop vécu, soit que décidément
je sois un honnête homme, je suis résolu à *ne plus*
commettre toutes ces petites infamies dont l'amour
est l'excuse. Aller chez un homme, lui serrer la main,
l'appeler son ami et lui prendre sa femme, tant pis
pour ceux qui ne pensent pas comme moi, mais je
trouve cela honteux, répugnant, écœurant. » Puisqu'il se promet de *ne plus* le faire, c'est donc qu'il
l'a fait.

En réalité, Olivier de Jalin a mené jusque-là une
vie d'oisif et de débauché. Il a employé quinze ans
de sa vie, je suppose, à s'amuser, à faire la fête,
c'est-à-dire (voyons les choses comme elles sont) à
manger, à boire, à jouer, à se divertir avec des personnes faciles et, entre temps, à détourner les femmes
de ses amis. Je sais bien que, sur les planches, il est
convenu que cela n'est rien, que les viveurs y sont
infailliblement sympathiques, et que même la vie de
brutes qu'ils ont menée est censée avoir développé
chez eux, toujours, une extrême générosité et une
extraordinaire délicatesse de sentiments. Tous les
« mauvais sujets » y ont un cœur d'or et montrent
en particulier une probité intraitable sur les questions d'argent. Voyez le marquis de Presles, le duc
d'Aléria, Champrosay dans *la Famille Benoîton*, et
combien d'autres ! Mais j'estime que c'est là une des
conventions les plus fausses et les plus funestes, je
dirais presque les plus ineptes et les plus malhon-

nêtes qui soient au théâtre. Je n'ai jamais remarqué, autour de moi, que les viveurs, les oisifs féroces au plaisir eussent de si belles âmes, ni que la débauche, le jeu et la facilité à emprunter de l'argent dans la première et la seconde jeunesse se traduisissent forcément, dans l'âge mûr, par un surcroît d'honnêteté et de bonté. J'ai remarqué, au contraire, chez la plupart de ces gens-là, une sorte de bassesse morale dont la forme la moins déplaisante était une indulgence égoïste ; j'ai remarqué que beaucoup d'entre eux, ruinés, épousaient de vieilles femmes riches, et que les meilleurs continuaient d'être de doux abrutis, tandis que les autres devenaient d'effroyables pharisiens....

Olivier, lui, refuse d'être un pharisien du code galant et de la règle mondaine (il est des pharisiens de plusieurs genres). Il a échappé à la diminution morale qu'entraîne presque toujours la vie de plaisir à outrance, et je lui en fais bien mon compliment. Mais, tout en luttant contre Suzanne d'Ange, il devrait se souvenir qu'il a été, peu s'en faut, semblable à elle : car, pendant une longue période de sa vie, il a cherché, comme elle, le plaisir, et la même espèce de plaisir. Et, sans doute, Suzanne cherchait, en outre, l'argent ; mais, orgueilleuse et fine ainsi qu'on nous la montre, il est fort probable qu'elle n'eût, comme Olivier, cherché que le plaisir si elle était née riche comme Olivier. Donc, à un certain moment, l'âme du viveur n'a pas dû différer beaucoup de l'âme de la

fille ; ou, du moins, tous deux ont paru assigner à la vie le même but. Enfin, il a été son amant ; ils ont gardé ensemble, si j'ose m'exprimer ainsi, les porcs de l'Écriture ; cela est un lien. Elle l'a vu sous un certain jour et dans de certaines postures. Il a joué auprès d'elle la comédie de l'amour et, sans doute, pendant les trêves, la comédie du respect. Il lui a dit certaines paroles qui n'étaient pas vraies. Et certes elles ne sauraient l'empêcher aujourd'hui d'agir comme il fait (car il obéit à un devoir qui prime tout) ; mais au moins il doit regretter mortellement de les avoir prononcées : et c'est cela que j'aimerais sentir dans ses démarches et dans ses propos. Je voudrais qu'il luttât contre son ancienne compagne de vice avec fermeté, mais sans âpreté ni orgueil, plutôt avec une tristesse, une mélancolie profonde et comme un sentiment d'humiliation volontaire ; qu'il eût l'air de lui dire : « Cette bonne action, je ne puis la faire, je le sens, qu'en demandant pardon du grand courage que j'y déploie, comme un homme indigne, par son passé, de montrer aujourd'hui tant de vertu ; et cette fausse et lamentable attitude que j'ai en faisant le bien, c'est mon châtiment. »

Au lieu de cela, Olivier scintille, pétille, projette autour de lui, en fusées, des définitions et des traits spirituels. Il paraît orgueilleux et dur, il a gardé son assurance et sa sécheresse d'homme d'esprit et d'homme fort. Sa conduite, encore une fois, est absolument légitime ; mais il ne s'est point fait une âme

congruente à sa conduite. C'est cela qui me gêne un peu, et aussi cette idée que l'auteur n'est pas tout à fait d'accord avec moi sur la valeur morale de son personnage dans le passé, et même un peu dans le présent : car si les choses que fait Olivier me sont gâtées par la manière dont il les fait, il est visible qu'elles ne le sont point pour M. Dumas. Au contraire. Mais moi, je l'avoue, je donnerais tous les « mots » d'Olivier pour un petit accent de douceur et d'humilité, çà et là. Oh ! que cela nous rafraîchirait !

... Ai-je besoin de redire maintenant que *le Demi-Monde* n'en est pas moins une très belle œuvre, que le drame qui s'y joue entre Suzanne et Nanjac est singulièrement émouvant, et que le rôle de Suzanne d'Ange est, d'un bout à l'autre, admirable de vérité ?

ALEXANDRE DUMAS FILS

Comédie française : reprise de l'*Étrangère*, comédie en cinq actes, de M. Alexandre Dumas fils.

1890.

Aucune nouveauté cette semaine. Je vous parlerai donc de l'*Étrangère*, qu'on vient de reprendre à la Comédie française. J'aurais préféré (car j'aime beaucoup M. Dumas) vous parler de l'*Ami des femmes* ou de *la Visite de noces;* mais je ne choisis pas mes sujets.

Je ne vous dirai pas que *l'Étrangère* est une mauvaise pièce (M. Dumas ne paraît pas la juger inférieure à ses autres productions ; il la traite seulement, non sans complaisance secrète, de « pièce bizarre »). Je ne vous dirai pas non plus qu'elle est ennuyeuse, car elle ne l'est point. Je me contenterai de vous dire que je n'y comprends rien du tout, et d'en chercher la raison... Ce n'est donc pas une critique que je veux faire, mais une confession.

La principale cause de mon embarras, de mes hésitations et, finalement, de mon impuissance à comprendre, c'est que, tout le long du drame, j'ai cette impression, que l'auteur ne voit ni ne juge ses personnages et leurs actes de la même façon que moi. Il a tour à tour des sévérités et des indulgences (je dirais presque des crédulités) dont les motifs m'échappent également, et je ne parviens ni à m'indigner contre ceux qu'il flétrit, ni à m'intéresser à ceux qu'il couve de sa tendresse. Cela est d'autant plus fâcheux que M. Dumas a entendu partager très nettement ses personnages en deux camps opposés : celui des bons et celui des méchants. Cette opposition se marque de plus en plus jusqu'à la fin, et le dénoûment est net, décisif et solennel comme un « jugement dernier ». Il faut que, dans la pensée de l'auteur, les bons soient diablement bons et les méchants diablement méchants pour qu'il se prononce entre eux avec cette implacable assurance et cette mystique sérénité. Car, encore une fois, ce dénoûment est plus qu'un dénoûment, c'est un arrêt, une manifestation providentielle. Cela nous est, Dieu merci, expliqué assez longuement !

Prenons d'abord les monstres.

Voici le duc de Septmonts. C'est un « vibrion », c'est-à-dire un « ouvrier de la mort... qui fait inconsciemment ce qu'il peut pour corrompre, dissoudre et détruire le reste du corps social... » Peste ! Voyons donc comment il s'y prend.

Débauché, joueur, criblé de dettes, il a fait un mariage d'argent ; il a épousé sans amour la fille d'un très riche bourgeois, — comme le marquis de Presles dans *le Gendre de M. Poirier*. Il paraît qu'il a été fort grossier le premier jour ; qu'il est entré dans la chambre nuptiale « trébuchant de débauche et d'ivresse », et que la jeune femme a été obligée de le mettre à la porte. Je vous avoue que cela m'étonne un peu ; que rien, dans les façons que lui prête M. Dumas, ne le montre capable d'une telle inconvenance, ni surtout d'une telle bêtise. Il est tout à fait surprenant qu'un homme de son monde choisisse le jour de son mariage pour se griser comme un roulier. Où s'est-il grisé ? Il a donc quitté les personnes invitées à la cérémonie pour s'en aller boire ? M. Dumas semble croire que c'est là un fait assez ordinaire dans le meilleur monde, puisque déjà, dans l'*Ami des femmes,* nous voyons un mari qui fait ce soir-là, chez la mariée, une entrée de bête brute... Mais le dénouement de ce même *Ami des femmes* nous prouve que c'est là une inconvenance réparable... Comment ? Par l'amour, tout bonnement. Or, il n'y a pas à dire, le duc de Septmonts est, à un moment, sur le point d aimer sa femme. Il a continué d'avoir des maîtresses, toujours comme le marquis de Presles. Mais, dès qu'il est averti que sa femme aime un autre homme, il fait une tentative de rapprochement qui est évidemment sincère : il la fait avec beaucoup de grâce et d'élégance (acte IV, scène 5). Il a été cruellement

insolent avec son rival. Il n'a pas hésité à intercepter un billet de la duchesse. C'est la preuve qu'il commence à l'aimer. Jalousie? Amour des sens? Eh! l'on commence comme on peut. Notez qu'il y a une minute où le duc de Septmonts éprouve à peu près pour Catherine les mêmes sentiments que le marquis de Presles pour Antoinette, et que les choses *pourraient* tourner exactement de la même façon. A cette minute précise, le duc et le marquis se valent. (A vrai dire, le grand malheur de *l'Étrangère*, c'est que nous avions *le Gendre de M. Poirier*.) — Le duc de Septmonts, avant de se battre avec Gérard, veut mettre en lieu sûr le billet où sa femme écrivait à l'ingénieur: « Je vous aime, » pour que ce billet, produit en temps utile, rende impossible le mariage des amoureux. Que voulez-vous ? C'est un homme qui veut se venger. Catherine l'a appelé en face: « Misérable! » et lui a crié qu'elle aimait l'autre « de toute son âme ». Ces choses sont déplaisantes à entendre, et tel mari, qui n'est pas un vibrion, agirait ici comme ce dépravé de duc. — Mais il sait que sa femme est « innocente », qu'elle n'a jamais été la maîtresse de Gérard. — D'abord, en est-il sûr? Peut-on exiger de lui qu'il ait prévu la vertu extravagante de ce polytechnicien, et qu'il y croie? Ou bien, s'il y croit, c'est donc que ce microbe calomnié est capable de quelque noblesse de sentiments, puisqu'il est jaloux de l'âme autant que du corps... Très sérieusement, qu'est-ce que la duchesse peut bien reprocher

à son mari? Ce n'est pas de l'avoir épousée pour son argent (puisqu'il apportait, lui, son nom, et que c'est un marché où aucun n'a trompé l'autre). Ce n'est pas de l'avoir épousée sans amour, puisqu'elle ne l'aimait pas non plus. Coïncidence singulière : elle croit qu'il est l'amant de Mistress Clarkson, et il ne l'est pas ; il croit qu'elle est la maîtresse de Gérard, et elle ne l'est pas. Chacun d'eux agit selon ce qu'il croit ; ils sont à deux de jeu. Même, on peut affirmer que la réconciliation dépend surtout de la duchesse. Un monstre, le duc? Oh! non ; un vicieux quelconque, pas très méchant. En quoi si dangereux (à considérer, comme fait l'auteur, l'ordre entier de l'univers)? Destructif de quoi? De la vertu et de la pudeur quand il les rencontre en chemin ; mais ce n'est point à elles qu'il s'adresse de préférence. Destructif, si vous le voulez (du moins par ses actes), du prestige de la classe sociale à laquelle il appartient. Oui, mais conservateur (par l'intention et sans doute aussi, tant qu'il le peut, par la parole et la tenue extérieure) des traditions de cette même classe, des principes, opinions ou préjugés sur lesquels l'aristocratie repose. Cela se compense, ou à peu près. Brave, il est inutile de le dire. Ne pensez-vous pas qu'il eût fait un zouave pontifical très présentable ? Il pouvait fort bien y avoir des « vibrions » de ce genre-là parmi les soldats de Loigny ou de Patay. Tout n'est qu'heur et malheur.

L'autre monstre, c'est Mistress Clarkson, l' « étran-

gère ». Ici, je me récuse absolument. Je n'ai aucun moyen de contrôler la vraisemblance du personnage, ni, son aventure étant donnée, d'établir dans quelle mesure elle est responsable et, par suite, digne d'estime ou de mépris. Il m'est réellement impossible de me mettre à sa place. Il me semble pourtant qu'elle est exceptionnelle, — oh! follement exceptionnelle, — plutôt que mauvaise. Elle a accompli des actes très criminels en eux-mêmes ; mais c'était pour venger sur les autres hommes sa mère la mulâtresse, qu'un homme a torturée. Ça n'est point d'une logique irréprochable, mais ça peut s'excuser. D'autre part, elle est capable de bonté, comme lorsqu'elle a fait soigner Gérard et lui a sauvé la vie sans le connaître. (Cependant un ingénieur est un homme : elle a donc, ce jour-là, manqué à son serment.) Elle nous affirme qu'elle n'a jamais accordé à personne la moindre « faveur » et qu'elle a droit à ce surnom de « vierge du mal » qu'un de ses adorateurs lui a donné. Cela, c'est son affaire. C'est une idée qu'elle a comme cela. Cela prouve que cette métis de l'Amérique du Sud, cette belle créature qui doit avoir dans les veines le soleil de son pays, a un rude empire sur elle-même. Un jour enfin, elle aime! (Ce n'était pas la peine, alors...) L'amour lui trouble si fort l'entendement que cette femme, qu'on me représente comme souverainement intelligente, ne trouve rien de mieux que de dire à la duchesse : « Je vous défends de revoir M. Gérard, » comme si ce n'était pas le plus sûr

moyen de jeter la petite femme dans ses bras! Quand elle le comprend, elle conseille à Septmonts d'avoir l'œil sur la duchesse. Cela n'est pas très élégant, à coup sûr; mais c'est qu'elle est jalouse ; et nous nous attendions à de telles atrocités ! Une autre noirceur de cette terrible femme, c'est d'avoir fait le mariage du duc et de Mlle Moriceau, en haine de la société et pour un million. Elle se croit, à cause de cela, ou l'auteur la croit une scélérate grandiose. Mais, au reste, aussitôt qu'elle voit le duc mort, et que Gérard lui échappe, elle en prend son parti avec une rapidité et une bonne grâce charmantes. «... J'en ai assez de l'Europe ; *c'est trop petit.* Comprends-tu que j'allais devenir amoureuse, moi? Allons, partons; j'étouffe. » J'ai beau faire, je ne puis voir en elle qu'une toquée incohérente, d'une vanité nègre, qui tient énormément à nous étonner, qui a trop lu du père Dumas, et, s'il faut tout dire, une « femme fatale et mystérieuse » de roman-feuilleton.

Voilà les méchants; passons aux bons.

Mlle Catherine Moriceau aimait son camarade d'enfance, Gérard. Néanmoins, elle s'est laissé marier au duc de Septmonts. On a pu peser sur sa détermination : on ne l'a pas forcée. D'après tout ce qu'elle fait et dit, il ne me paraît pas qu'elle soit de celles qui obéissent à la contrainte. M. Dumas a beau l'appeler «pauvre chère victime de l'erreur humaine», cela ne me touche ni ne me persuade. Il reste ceci, que cette petite bourgeoise a épousé un duc en ayant

un autre amour au cœur. Cela n'est pas très joli. Il est de toute évidence qu'elle a été enchantée de devenir duchesse. On nous dit que dans le premier tête-à-tête, après le mariage, le duc a été brutal, qu'il l'a « assimilée aux plus dégradées des filles de plaisir ». Vous comprendrez que, malgré mon besoin de précision, je m'abstienne de chercher ici la signification exacte de cette phrase. Mais je suis assez de l'avis de mon sagace confrère Bernard-Derosne : si son mari l'a épouvantée et dégoûtée à ce point, c'est qu'elle ne l'aimait pas. A en juger par l'ardeur avec laquelle elle se jette à la tête de Gérard, il est extrêmement probable que ce qui lui a paru brutalité chez le mari lui semblerait, chez l'amoureux, « tendre empressement » ou « vivacité charmante », comme disaient les poètes du siècle dernier. Enfin je suis persuadé qu'une femme chrétienne eût oublié ce premier malentendu, ou que, même sans l'oublier, elle n'eût pas tenu son mari à jamais éloigné d'elle (ce qui était le renvoyer à ses vices), mais qu'elle se fût efforcée de le retenir tout en se faisant respecter... (D'ailleurs il n'eût peut-être pas été gris tous les jours.) Catherine n'a rien essayé de tout cela. Offensée, elle s'est montrée implacable et haineuse. Et la première fois qu'elle revoit son ingénieur, d'elle-même et tout de suite cette pudique personne lui propose de fuir avec lui et d'être sa maîtresse. Et il faut que ce soit lui qui ne veuille pas. Et cet amour, elle le confesse, elle le crie à tout le monde, à son père, à son mari,

à Mistress Clarkson, à Rémonin, à M^me de Rumières. Oh! je ne lui en veux pas pour cela ; il y a même dans sa passion une franchise, une audace, une exaltation qui ne sont pas d'une âme vulgaire ; mais je suis forcé de dire que la duchesse de Septmonts est une détraquée ou une assez malhonnête femme. Elle a pour son mari des mépris excessifs. J'ai tenté, tout à l'heure, d'établir l'équivalence de leur situation morale. Mais, quoique meilleure créature au fond, j'estime que, dans l'espèce, c'est Catherine la plus coupable. L'opinion publique ou, pour mieux dire, une loi traditionnelle presque aussi vieille que l'humanité, fait plus étroits, dans le mariage, les devoirs de la femme. En outre, un préjugé moderne veut que l'infidélité de la femme « déshonore », l'époux, sans que la réciproque soit vraie. Cela peut être injuste et absurde ; mais, du moment que ce préjugé existe, il me semble que Catherine pèche plus qu'une autre femme en le foulant aux pieds et que, devenue duchesse de Septmonts, elle est particulièrement tenue de ne point « déshonorer » (suivant les idées du monde où elle vit) un nom qu'elle a prisé très haut, puisqu'elle l'a payé de ses millions. Je parle très sérieusement.

Et Gérard ? Il a agi autrefois en honnête garçon. Un jeune homme pauvre, et dont il n'est pas encore prouvé qu'il ait du génie, n'épouse pas une jeune fille millionnaire. Je ne dis point que ce soit là un devoir absolu ; je dis que, pour une conscience un peu diffi-

cile, c'est le plus sûr. Et alors on ne revient pas. Pourquoi, lui, revient-il? Oh ! il est on ne peut plus respectueux et chaste ; c'est lui qui se défend contre les ardeurs de la duchesse. Et certes, si je suis tenté de railler l'emphase et la solennité mystique de ses propos, je ne raillerai pas du moins ses scrupules, puisque, au contraire, je trouve que, s'il en a, il n'en a pas assez. Car, enfin, voyez ce qu'il fait, cet homme vertueux. Lui qui a fui pour ne pas l'épouser, il la recherche mariée. Il ne sait rien de précis sur sa vie intime ; il a seulement entendu dire que le duc se conduit comme tant d'autres maris de son monde. Or, à peine l'a-t-il retrouvée qu'il se met à lui parler d'amour. D'amour platonique, c'est vrai. Il l'appelle « être sacré, compagne de l'âme », et il ajoute : « Je réponds de votre honneur, qui m'est plus cher que le mien. » Mais il la voit qui frissonne à son approche, il est obligé de la contenir et de la sermonner.. Faut-il que ce mathématicien soit sûr de lui ! Ou bien, s'il prévoit l'inévitable dénouement... Non, on n'est pas ingénieur, — ou tartuffe, — à ce point. Il était pourtant si facile de ne pas revenir, monsieur l'honnête homme ! (Vous me direz qu'alors il n'y aurait plus de pièce, et tout de même ce serait dommage.)

Et M. Clarkson? Ce pionnier joue dans la pièce le rôle du bon Dieu. Il représente, en face des hypocrisies de notre civilisation, l'honnêteté toute simple, toute droite et toute rude, l'honnêteté instinctive, sans vaines subtilités ni lâches compromis. Voyons-la de

près, cette honnêteté. Il dit au duc : « Je comprends qu'on se venge des gens qui vous font du mal, mais non de ceux qui ne vous en font pas, et je n'aime pas beaucoup qu'on se venge d'une femme, même coupable, à plus forte raison quand elle est innocente. » Ainsi, d'après Clarkson, un mari doit tenir pour « innocente » sa femme écrivant à un autre homme : « Je vous aime ». Cela peut se soutenir, mais cela n'est pas accablant d'évidence. — Il le prend de bien haut avec nous autres, ce fils des pampas. Sa vie est-elle donc si pure? Le dirai-je? Je suis toujours invinciblement tenté de n'attribuer qu'une honnêteté et qu'une bonté moyennes à ceux qui, comme lui, assignent pour but à leur vie entière la richesse indéfinie. Il me semble que toute grande fortune, édifiée en une seule vie d'homme par l'exploitation du travail de milliers et de milliers de pauvres, suppose forcément d'innombrables et peut être d'inévitables iniquités. Et cette rage d'entasser l'or sur l'or, d'accroître encore et toujours un gain déjà formidable, ce besoin inassouvissable de butin et de proie, s'ils ne m'inspirent pas de mésestime, ne m'inspirent non plus aucune sorte de respect. Il me déplaît que ce soit un chercheur d'or qui représente la providence divine. Mais j'ai contre Clarkson un grief plus précis. Je relis le grand récit de Mistress Clarkson au troisième acte. Elle raconte que, le jour même de son mariage avec Clarkson, elle « fila » en lui emportant cinq mille dollars, puis, un peu plus

loin : « Nous nous sommes rencontrés depuis ; *il était pauvre, je le chargeai de mes intérêts.* » Qu'est-ce à dire ? Clarkson a été quitté et volé par sa femme ; il a su qu'elle courait l'Amérique, qu'un homme en a tué un autre pour elle, que la victime lui a légué sa fortune, qu'elle a « fait » ensuite toutes les capitales de l'Europe. Il n'est pas obligé de savoir qu'au milieu de toutes ces aventures aucun homme ne l'a touchée du bout du doigt, pas même ceux qui l'ont enrichie. Cette femme, qui a été sa femme, ne peut être à ses yeux qu'une gourgandine et une coquine. Or, l'ayant retrouvée, il reçoit d'elle des services d'argent, et il l'aide à faire fructifier cette fortune, sur l'origine de laquelle il ne saurait avoir de doutes. Et c'est lui le justicier, l'archange vengeur ! Car, on ne saurait s'y tromper, Clarkson n'est point ici le « gros vibrion » qui supprime le petit. L'auteur paraît estimer profondément ce Yankee. Singulière inadvertance morale !

Et que dire des autres honnêtes gens ? J'admets que le père Moriceau tourne subitement comme une vieille girouette. Je comprends qu'il soit persuadé de l'innocence de Catherine et qu'il fasse tout pour la préserver de la vengeance posthume de son mari ; tout, excepté justement ce qu'il fait. Ce bourgeois, qu'on nous a montré plein de préjugés (la façon dont il a marié sa fille en est une preuve) et préoccupé en toutes choses de « sauver les apparences », ce bourgeois, lorsqu'il apprend que Septmonts et Gérard

vont se battre, s'offre comme témoin, contre le mari, à un homme dont il ne pourrait jurer, après tout, qu'il n'est pas l'amant de sa fille. Voilà le fait. Quant aux autres, le chimiste Rémonin, la duchesse de Rumières et le jeune Guy des Haltes, sous prétexte que le duc a peut-être une maîtresse, ils passent leur temps à pousser sa femme dans les bras de l'ingénieur et à leur ménager des tête-à-tête. C'est dégoûtant.

J'ai fini ma petite revue. Je voudrais qu'on ne se méprît pas sur ma pensée. J'ai déjà fait un travail semblable sur *les Effrontés, Maître Guérin, Monsieur Alphonse* et *les Faux Bonshommes* (1). J'essayais de montrer que ni les bons n'y étaient si bons, ni les méchants si méchants que les auteurs voulaient nous le persuader, et qu'il y avait peut-être un peu de convention, ou d'ignorance, ou d'hypocrisie, dans l'idée qu'ils s'étaient faite de la valeur morale de leurs différents personnages. Mais je n'en concluais rien contre le mérite dramatique de ces œuvres consacrées. Je distribuais mon estime et ma sympathie, ou mon antipathie et mon blâme, un peu autrement que l'auteur, voilà tout : ses bonshommes pouvaient n'en être pas moins vivants pour cela, ni l'action moins intéressante.

Le cas de *l'Etrangère* est différent. L'accord complet est ici indispensable entre le spectateur et le

(1) Voir les précédentes séries des *Impressions de Théâtre* (Lecène, Oudin et C^{ie}, éditeurs.)

dramaturge. Pour goûter entièrement cette comédie, il faut de toute nécessité en considérer tous les personnages du même œil et avec les mêmes sentiments que M. Dumas, et être très convaincu de l'immense supériorité morale des uns et de l'infamie des autres, puisque le sujet de la pièce est une lutte entre bons et méchants, terminée par une intervention providentielle, et que cela est expliqué dans des conversations aussi longues que l'action elle-même. Il faut, de plus, admettre la philosophie particulière de Rémonin et la vieille théorie romantique du droit absolu de la passion (niée ailleurs par M. Dumas). Si l'on n'admet pas cela, si l'on diffère d'opinion avec lui sur la beauté morale des âmes de Catherine et de Gérard, et si le duc de Septmonts n'inspire qu'une horreur tempérée, le drame n'a plus de sens. Il est même impossible d'en parler et d'en faire la critique. Aussi n'ai-je point fait celle de *l'Étrangère*, je vous prie de le remarquer. Je me suis contenté d'en définir les personnages à ma manière, justement pour vous montrer que j'étais incapable de juger la pièce. Car c'est comme si, atteint de daltonisme, je prétendais juger le tableau d'un peintre à rétine normale, étant donné que tout le sens et l'effet de ce tableau est dans l'opposition des couleurs.

P. S. Voici une lettre que M. Dumas m'a fait l'honneur de m'écrire à propos de mon feuilleton sur l'*Étrangère* :

« ... Pas un chef-d'œuvre ne résisterait au procédé de critique que vous avez employé à propos de *Maître Guérin,* de *Monsieur Alphonse,* des *Faux Bonshommes,* de *l'Étrangère,* et *l'Étrangère* est loin d'être un chef-d'œuvre. Ce procédé est ingénieux, mais il est loin d'être infaillible. Il consiste à présenter l'œuvre, à discuter sous un certain angle, mettant en lumière certaines parties, laissant les autres dans l'ombre. Toutes les objections que vous faites sont dans la pièce, c'est peut-être pour cela qu'elle est si longue, et si je causais avec vous au lieu de vous écrire, je vous les indiquerais toutes dans la bouche d'un personnage quelconque. Un seul exemple. Quand M. de Septmonts revient ou paraît revenir à sa femme, vous le voyez respectueux et amoureux. C'est que vous oubliez la scène où Mrs Clarkson lui a conseillé de devenir père pour ne pas perdre les millions du père Moriceau. Si Septmonts redevient le vrai mari de sa femme, elle devient probablement enceinte, il l'espère du moins, et, c'est le cas de le dire, il fait coup double. Il s'assure l'héritage de Moriceau, fier d'être le grand-père d'un petit duc, et il se débarrasse de Gérard, qui se sauvera en voyant enceinte la femme qu'il aime si platoniquement. Et, à ce propos, pourquoi un homme qui a aimé une jeune fille, qui l'a estimée, qui a voulu faire d'elle sa femme, pourquoi ne la respecterait-il pas, tout en continuant à l'aimer, quand il la retrouve appartenant à un autre ? Cela me paraît tout naturel à moi. Quant à Clarkson.

je ne vous le présente pas comme le plus honnête homme du monde, mais comme un brave garçon, ayant sur toutes choses les façons de voir de son pays et servant d'instrument à une providence ou à une fatalité qu'il m'a plu d'évoquer, à la manière antique. Etc., etc... Je vous cite ces points-là en passant pour vous montrer à mon tour le défaut de votre procédé. S'ensuit-il que *l'Étrangère* soit une bonne pièce ? Loin de là. Comme je l'écrivais dernièrement à un de vos confrères : elle est trop longue, trop lente, trop lourde, je l'ai qualifiée de pièce bizarre, dans ma préface. Vous ne pouvez pas me demander de la qualifier de mauvaise pièce... »

Je pense que vous goûterez, comme moi, dans cette lettre la franchise et la bonhomie du grand écrivain dramatique. J'avoue qu'il a raison sur les points particuliers qu'il discute et que, par exemple, j'avais un peu trop excusé le duc de Septmonts. Mais, avec tout cela, le duc ne me paraît encore qu'un homme d'une immoralité et d'une méchanceté moyennes, et la duchesse, une jeune femme sur la vertu de qui il y aurait beaucoup à dire. Il me semble d'ailleurs que sur l'essentiel j'avais répondu d'avance à M. Dumas. Je vous renvoie à ma conclusion.

DUMAS FILS ET FOULD

VAUDEVILLE : *la Comtesse Romani,* pièce en trois actes, de Gustave de Jalin (reprise).

1890.

La Comtesse Romani est, comme *Adrienne Lecouvreur,* mais beaucoup plus expressément, une étude des déformations que subissent la plupart des sentiments humains chez les personnes de théâtre.

Cette étude est assez difficile à présenter sous la forme dramatique, et vous voyez tout de suite pourquoi. Les planches exigent déjà (à ce qu'il paraît) que les sentiments ordinaires et communs à tous les hommes soient traduits avec un grossissement, que nous indiquerons, si vous le voulez bien, par le chiffre 2. Les comédiens portant habituellement ce grossissement dans la vie réelle, si nous les mettons dans un drame en tant que comédiens, il faudra donc

que, pour rester eux-mêmes, ils y expriment leurs sentiments propres avec un surcroît d'exagération et d'artifice, qui répondra au chiffre 3. Mais si le comédien, pris comme personnage d'un drame, doit exprimer ses sentiments les plus vrais et les plus naturels avec un artifice du degré 3, qu'arrivera-t-il s'il doit y traduire des sentiments factices ou d'une sincérité plus douteuse? Il faudra donc qu'il monte le ton d'un degré encore, qu'il se hausse jusqu'au degré 4. Or, comme personne de nous n'a sur soi un instrument de précision pour mesurer ces choses-là, il est fort à craindre que l'auteur dramatique ne s'embrouille ou ne paraisse s'embrouiller dans toutes ces nuances et que nous n'ayons quelque peine à discerner les moments où le comédien qu'il nous montre est naturel tout en restant un comédien (gamme n° 3); les moments plus rares où il redevient un homme comme tout le monde (gamme n° 2), et les moments où ledit comédien joue sciemment la comédie (gamme n° 4). Bref, il est très difficile, en telle matière et avec les moyens bornés dont dispose le théâtre, d'atteindre à la clarté absolue. Et ainsi MM. Dumas fils et Gustave Fould ont eu beaucoup de mérite à être constamment intér sants et à n'être pas toujours obscurs.

Voici la fable qu'ils ont imaginée. Le comte Romani, gentilhomme florentin, a épousé par amour la comédienne Célénia. Célénia n'aimait pas le comte; mais elle s'est laissé faire parce que, après tout, il

lui était agréable de devenir comtesse. Avant son mariage, elle avait des amants, mais sans être ni très vénale, ni très débauchée. Les auteurs ont fait d'elle une assez bonne créature, et dont la moralité est plutôt un peu supérieure à celle de la plupart des femmes de sa profession.

Mariée et comtesse, Célénia s'est vite ennuyée. Elle a eu la nostalgie des planches, le mortel regret de cette gloire des tréteaux, la plus grossière et la plus fugitive, mais aussi la plus sensible de toutes et la plus concrète : car, plus heureux que l'écrivain, que le politique et même le dramaturge, le comédien reçoit directement un applaudissement immédiat et qui s'adresse à toute sa personne. Bref, Célénia ne tarde pas à éprouver cette passion, aussi insurmontable, aussi incapable de décroissance, même dans la maturité et dans la vieillesse, que l'ivrognerie ou l'érotomanie; cette sorte de folie exhibitionniste qui traîne ou pousse les comédiens sur les planches jusqu'à leur dernier souffle, et à laquelle nous devons les jeunes premiers de soixante-dix ans et les ingénues de soixante.

Pour distraire Célénia, pour lui faire oublier, à force de luxe, de divertissements et de fêtes, sa triomphante vie d'autrefois, le comte Romani s'est ruiné en trois ans. Dès qu'elle le sait, la comtesse, presque joyeuse, saisit l'occasion, supplie son mari de la laisser rentrer au théâtre. Il lui fait des objections; elle y répond par des raisons abondantes, dont les

unes sont bonnes si l'on veut, et dont les autres sont certainement mauvaises. Il cède, il consent à être mari d'actrice, parce qu'il l'adore, parce qu'il est sa proie et parce qu'elle lui a jeté ses bras autour du cou en lui jurant qu'elle l'aimerait.

Au foyer des artistes, le jour de la répétition générale du drame où la Célénia fait sa rentrée. Joli remue-ménage ; amusant va-et-vient ; piquante esquisse des ridicules et de l'énorme et inoffensive vanité des comédiens (j'entends des comédiens de Florence). Inoffensive quand elle n'est pas contrariée bien entendu. Car voici cette peste de Martuccia, une comédienne à qui Célénia a enlevé son rôle, et qui a juré de se venger. Le matin même elle a fait distribuer dans la ville un numéro du journal le *Pasquino*, où l'on raconte que la comtesse Romani a été la maîtresse d'un certain baron, et que, le lendemain du jour où elle s'est donnée, le comte Romani, déjà gêné dans ses affaires, est allé, comme par hasard, emprunter une forte somme à l'amant de sa femme.

Les deux faits sont exacts ; mais le premier était ignoré du comte Romani lorsqu'il est allé demander ce service au baron.

Par les soins de Martuccia, la feuille diffamatoire est remise à Romani juste au moment où Célénia doit entrer en scène. Elle n'essaye même pas de se défendre. « Oui, tout cela est vrai. J'ai été la maîtresse de cet homme. Pourquoi ? Parce que je suis une fille ; j'ai mendié sur les routes quand j'étais enfant ; et, à

quinze ans, j'ai été vendue par ma mère. Enfin, parce que je suis une comédienne ; je suis incapable d'aimer un homme ; je ne l'aimais pas ; je ne vous ai pas aimé. Mon seul amant, c'est le public. Les comédiennes sont comme ça. Je suis une misérable, c'est évident. Tuez-moi tout de suite, — ou laissez-moi passer : on m'attend. »

Et ce discours est parfaitement sincère. Il brille même par une sorte de loyauté brutale et désespérée. Seulement, ces propos, par lesquels elle traduit sa pensée la plus vraie et même la plus profonde, on sent imperceptiblement que, si ses souvenirs d'enfance lui en fournissent peut-être la matière, ce sont des réminiscences de théâtre qui lui en fournissent le mouvement et la forme. Une jolie mendiante de dix ans sur les routes brûlées du soleil, une fille de quinze ans vendue par sa mère... cela arrive, cela est dans la vie ; mais cela est aussi dans des drames et dans des romans ; et, tandis que Célénia va s'échauffant dans son tragique mépris d'elle-même, on sent qu'elle se revoit dans le passé, mendiante et bohémienne, pareille à une figure de chromo, et qu'elle trouve que, tout de même, ce petit tableau fait bien. Et cette « idée générale » qu'une créature ainsi jetée de la mendicité à la prostitution et de là prostitution au théâtre ne peut être qu'une fille, sans doute elle y croit ; même elle en perçoit dans sa chair la vérité sensible ; mais en outre, c'est une idée tout à fait propre à être déclamée et criée sur les

planches ; elle a vu, elle a entendu cela quelque part, elle l'a peut-être récité elle-même dans quelque ancien rôle. Et pareillement, que le théâtre soit le seul amour des comédiennes, il ne vous échappe point que c'est encore là une idée de théâtre, ce qui ne veut point dire que ce soit là une idée fausse.

Mais pourquoi, parmi les choses qu'elle pourrait répondre sans mentir, choisit-elle précisément celles-là ? Car, à coup sûr, sa mémoire dramatique pourrait suggérer à sa douleur un autre thème de développement, d'autres cris, une autre attitude. Elle pourrait, par exemple, se jeter à genoux, se traîner aux pieds de son mari et, ce qu'elle lui jette à la face avec un désespoir sombre et concis, le gémir et le répandre avec une humilité prolixe, et au lieu de dire : « Je suis perdue, les filles comme moi ne se relèvent pas, » dire au contraire : « Sauve-moi ! Sauve-moi ! Les filles comme moi peuvent encore se relever. » Et elle serait tout aussi sincère. Si elle avait le temps, voilà probablement ce qu'elle dirait, car elle n'est pas mauvaise, la pauvre femme ! Mais elle n'a pas le temps. Elle est en costume de théâtre, dans la robe toute raide d'or de la Fornarina : ce n'est pas commode pour s'agenouiller. Elle vient de se mettre du rouge, d'allonger ses sourcils et d'agrandir ses yeux avec du noir, de se passer les bras au blanc-gras ; les pleurs qu'elle a pourtant bonne envie de verser et les mouvements violents dérangeraient toute cette

peinture. Enfin on a frappé les trois coups ; ses camarades et le public s'impatientent... Et c'est pourquoi sa douleur profondement sincère (je le répète), ayant à choisir, dans le répertoire, entre diverses façons d'éclater au dehors, s'arrête à la forme la plus courte (puisqu'on l'attend) et à l'attitude qui la fripe le moins (puisqu'elle vient de faire sa figure).

Le comte lui crie : « Si tu passes, je me tue ! »

Oh ! elle ne doute pas de la sincérité du comte. Seulement, elle se figure que cette sincérité est de la même espèce que la sienne, de la seule espèce qu'elle puisse concevoir. Si elle était sûre qu'il va se tuer en effet, elle ne passerait pas. Mais d'abord pourquoi se tuerait-il ? Elle vient de se confesser, de s'humilier, de lui expliquer que ce qu'elle a fait, elle ne pouvait point ne pas le faire, qu'elle n'est qu'une misérable créature, etc. Qu'est-ce qu'il demande de plus ? Ne peut-il pas la laisser maintenant jouer son rôle ? Qu'attend-il ? Puisqu'elle a avoué son infamie, n'a-t-elle pas fait tout ce qu'elle devait ? Réellement, elle ne conçoit pas que l'aveu ne suffise point. C'est que l'aveu est chose émouvante et scénique, et qui prête aux « effets » ; l'aveu est la seule partie « amusante » du repentir. L'expiation, au contraire, est chose silencieuse, solitaire, secrète, et qui dure ; l'expiation, cela *ne se voit pas* : ce n'est donc pas l'affaire d'une comédienne. Avouer ? tant qu'on voudra ! Mais expier ? Cela suppose une vie intérieure, la puissance de vivre en soi et de se passer de spectateurs ; et c'est une

faculté dont la comédienne est totalement dépourvue...

Et puis, il a beau crier qu'il se tuera. Est-ce qu'on se tue ? Quand un personnage se tue au théâtre, neuf fois sur dix il se rate, et on le revoit sur ses pieds à l'acte suivant. Ou, s'il est censé ne pas se rater sur la scène, on est tout de même sûr de le retrouver, pendant l'entr'acte, au foyer des artistes... Célénia ne sait plus bien : elle ne distingue pas nettement, à ce moment-là, la réalité de la fiction, la vie pour de bon, la vie sous le ciel, des représentations de la vie que le gaz éclaire entre les châssis de toile peinte. Et enfin le public est toujours là, qui attend. Le devoir professionnel ne lui permet pas de s'attarder. Son devoir le plus sacré, celui qui prime tout, est évidemment de se faire voir, à l'heure indiquée par les affiches, en costume du seizième siècle, et d'exprimer avec conviction, dans des vers qu'elle n'a pas faits, des pensées et des sentiments qui ne sont pas les siens. Elle est dans la minute qui précède l'entrée en scène, dans la minute singulière où la vie personnelle du comédien s'arrête subitement ; où l'acteur qui faisait des calembours dans la coulisse, prend tout à coup le masque et les traits d'un monsieur qui va poignarder sa mère ou étrangler sa maîtresse, où l'actrice qui pleurait derrière les portants, furieuse d'un abandon, ou bouleversée par la menace d'une saisie, s'arme sans transition du sourire triomphant et de l'œillade de Célimène. Célénia ne s'appartient plus ;

déjà elle ne voit plus le comte Romani que dans un rêve ; la réalité se déplace pour elle ; ce qui est vrai, c'est son rôle, c'est sa pièce ; et le comte, avec ses grands gestes et son poignard levé, lui apparaît comme une ombre vaine qui, dans le lointain, joue la tragédie...

Donc, elle passe.

Et le comte, qui est, lui, tout le contraire d'un comédien ; le comte qui, lorsqu'un sentiment l'envahit, n'y mêle pas des souvenirs du répertoire ; qui souffre et s'indigne naïvement, dont les passions sont bien à lui, et à lui tout seul ; qui ne se voit pas « en scène » et qui ne travaille pas pour un public imaginaire ou présent ; le comte se frappe, ainsi qu'il l'avait promis, avec le poignard de Célénia, son poignard de tragédienne, qui se trouve être une très bonne arme faite d'un acier tout à fait réel.

Il tombe ; sa chute fait un grand bruit sourd ; Célénia se retourne ; elle voit du vrai sang qui jaillit d'une vraie blessure, et une vraie pâleur de mort sur le visage du suicidé. Il n'y a pas à dire, ce n'est pas là une mort de théâtre. Elle a un moment de douleur et d'épouvante vraies aussi, exemptes de toute réminiscence scénique. Elle appelle, elle tombe à genoux, elle crie en se cachant le visage dans ses mains : « Je suis une malheureuse femme ! » Et c'est, je crois, la seule minute où elle ne soit pas comédienne, et où elle quitte la gamme n° 3 pour la gamme n° 2.

Pourtant, le comte n'est pas mort. Sa mère, une

dame très rigide qui n'avait jamais voulu lui pardonner son mariage, l'a pris dans sa maison, l'a soigné, l'a veillé pendant vingt nuits, sans vouloir que sa bru approchât le malade.

Dans ces conditions, il est probable qu'une autre femme, même en la supposant repentante et reprise d'amour pour son mari, eût passé ces vingt nuits dans sa chambre, à pleurer, à prier, et même, — que voulez-vous? — à dormir par ci par là. Mais Célénia, éperdue de repentir (car elle croit que c'est beaucoup plus que d'être simplement repentante), s'est imposé le devoir de passer toutes ces nuits couchée par terre, devant la porte du blessé. Elle trouve cela plus convenable et plus beau. D'ailleurs elle s'imagine à présent qu'elle adore son mari. Pourquoi? Parce qu'elle s'est mise en effet à l'aimer, nous devons l'admettre; mais aussi parce qu'elle sait que, dans un drame qui se respecte, il sied qu'une héroïne, pour qui un homme s'est voulu tuer, s'éprenne pour lui d'un amour désespéré et furieux, et qu'elle ne redeviendra même intéressante et sympathique qu'à ce prix.

Le comte, guéri, ne veut point rester avec sa femme et vient lui dire adieu. Je remarque avec peine que la scène est d'une forme un peu convenue, que c'est un adieu de théâtre. C'est un défaut de cette pièce distinguée, que les comédiens n'y soient pas les seuls à parler en comédiens. J'aurais voulu que les autres personnages y fussent d'autant plus

simples, naturels et modestes dans leurs discours, que nous les voyons se mouvoir au milieu des histrions. Le contraste eût été intéressant et l'œuvre en eût été plus claire. Surtout, il me déplaît que le mari ne soit, la plupart du temps, qu'un mannequin de théâtre, qu'il n'ait pas de caractère propre et ne soit qu'un grand amoureux de drame, pareil à des centaines d'autres grands amoureux. Il me semble qu'il fallait opposer à la cabotine, à la femme qui n'est pas sûre d'avoir une âme à elle, un « moi », parce qu'elle en change tous les soirs, un homme d'allure plus contenue et plus originale, qui eût mieux son langage à lui et qui parût vivre d'une vie plus personnelle... (Au reste, pourquoi avoir placé l'action dans cette Italie des romans, qui donne à tout un air d'artifice et de fausseté?)

Après le départ du comte, Célénia juge qu'elle doit mourir. Elle fait les préparatifs de sa mort en s'attendrissant sur elle-même. Elle écrit à son mari une belle lettre qui la fait pleurer. Elle fait coudre toutes ses dentelles à un peignoir blanc : ce sera sa toilette de morte. On l'enterrera à Amalfi, dans le pays même où elle a débuté en mendiante de chromo. Elle se voit couchée dans un tombeau de romance, aussi belle que ses sœurs Juliette, Ophélie ou Marguerite Gautier... C'est ici, dans toute sa pureté, la gamme n° 4. Survient heureusement son ami, le vieux régisseur, qui lui épargne la peine de se rater. Il la secoue et la bouscule un peu, lui ouvre les yeux sur son

involontaire hypocrisie : « Mais, cabotine ! tu ne vois donc pas que tu te joues un cinquième acte ! » Et trois minutes après (car il faut finir) la Célénia crie au bonhomme : « Dites à mes camarades que je jouerai ce soir ! »

MEILHAC ET HALÉVY [1]

VARIÉTÉS : reprise de *la Vie parisienne*, opérette en quatre actes, de MM. Henri Meilhac et Ludovic Halévy, musique de Jacques Offenbach.

1890.

La Vie Parisienne m'a fait relire *Monsieur de Pourceaugnac*. Ce n'est pas que la ressemblance des sujets soit très grande. Il s'agit d'épouvanter M. de Pourceaugnac et de le dégoûter de Paris : il ne s'agit que d'éloigner de sa femme le baron de Gondremarck. Mais les deux pièces sont exactement du même genre. Ce sont des vaudevilles avec musique ; et, s'il y a des « ballets » dans la farce de Molière, il y a tout au moins des quadrilles dans celle de MM. Meilhac et Halévy. *Monsieur de Pourceaugnac* est bel et bien ce que nous appelons une opérette, et *la Vie parisienne* est, à très peu de chose près, ce qu'on appelait au

[1] Consulter les articles sur Meilhac et Halévy dans les IMPRESSIONS DE THÉATRE, *première, deuxième, troisième et quatrième séries* (Lecène, Oudin et Cⁱᵉ, éditeurs).

dix-septième siècle une comédie-ballet. Et enfin, dans l'une et l'autre pièce, c'est un étranger que l'on berne, ici avec gentillesse et douceur, là avec une allègre férocité.

Car la gaieté de Molière est d'une espèce effroyable. Les « brimades » qu'il fait subir au Limozin ont le caractère le plus brutal et par endroits le plus sinistre. Cela commence par la consultation des deux médecins : l'homme entre les deux robes noires et les deux bonnets pointus qui crachent des mots inintelligibles et menaçants ; ahuri d'abord, puis épouvanté et se sauvant éperdûment devant les seringues braquées des matassins. Tout cela, très appuyé, très prolongé, avec des reprises et des redoublements, comme si en vérité l'image des maladies dont le corps humain peut être travaillé et, particulièrement, l'image d'un lavement, de plusieurs lavements, de beaucoup de lavements et de ce à quoi tous ces lavements s'adressent, étaient les choses les plus comiques du monde !

Puis, c'est le défilé des baragouineurs et des baragouineuses : le marchand flamand, la Languedocienne Lucette et la Picarde Nérine ; tous s'acharnant sur le malheureux avec des cris inhumains, des hurlements d'Annamites, tandis que la multitude innombrable des petits Pourceaugnac, pareils à des diablotins, font des rondes autour de lui en criant : « Mon papa ! mon papa ! » et le tirent par les basques, et lui passent entre les jambes. Et alors voici le duo lugubre

des avocats qui lui expliquent son affaire en musique et lui cornent aux oreilles que la polygamie est un cas pendable ; puis la danse horrible et noire des hommes de justice, des procureurs et des sergents. Viennent enfin les plaisanteries sur la potence. « Li sera un grand plaisir, disent les deux Suisses, te li foir gambiller les pieds en haut, tefant tout le monde. »

Il y a assurément dans toutes ces inventions burlesques quelque chose de dru, de plein, de fort, de quasi lyrique par le mouvement et l'énormité, à quoi je ne résiste point, ni moi ni personne, je pense. Mais enfin je constate que la pièce n'est qu'une série de facéties sur la médecine, les lavements et les séquestrations arbitraires (1er acte), sur la séduction des filles-mères, sur la stupidité ou l'improbité des gens de loi, — et sur la mort (2e et 3e acte), ce qui est très gai, comme vous pensez. Les ballets grotesquement lugubres (car les danseurs sont tous de noir habillés) qui terminent chaque acte, m'enseignent que ce qu'il y a de mieux pour perdre un homme, c'est de déchaîner contre lui les médecins, représentants de la science traditionnelle, et les magistrats, représentants de la loi écrite, et qu'il est donc permis d'avoir des doutes sur la bienfaisance de la plupart des puissances sociales. Je vois aussi que l'action est conduite par un gibier de bagne et par une coquine qui ne sont sans doute que des figures de fantaisie, et que l'auteur nous donne comme telles, mais qu'il a trop multipliées

dans son théâtre pour ne pas aimer du moins ce qu'elles représentent au fond : la vie hors la loi, la révolte contre les règles établies. Presque à chaque page enfin, des plaisanteries inhumaines et sauvages dans le genre de celle-ci : « Voilà déjà trois de mes enfants dont il m'a fait l'honneur de conduire la maladie, qui sont morts en moins de quatre jours et qui, entre les mains d'un autre, auraient langui plus de trois mois ; » ou comme cette réplique de Sbrigani à Nérine : « Je suis confus des louanges dont vous m'honorez, et je pourrais vous en donner avec plus de justice sur les merveilles de votre vie, et principalement sur la gloire que vous acquîtes... lorsque si généreusement on vous vit prêter votre témoignage a faire pendre ces deux personnes qui ne l'avaient pas mérité.... » On trouve déjà là ce goût macabre de jouer avec l'idée du crime et avec l'idée de la mort, qui s'est si fort développé de nos jours dans une certaine littérature, et qui a trouvé sa plus franche et plus nette expression dans les meilleures chansons d'un Jules Jouy ou d'un Aristide Bruant.

Est-ce à dire que je ne trouve pas Molière très bien comme il est ? Oh ! que si ! Mais, en quittant cette farce canaque de *Monsieur de Pourceaugnac* pour *la Vie parisienne*, je sens plus vivement l'esprit de grâce et de douceur dont le théâtre de Meilhac et d'Halévy est tout pénétré, et je me réjouis de la variété des génies, et je me félicite de la gentillesse de nos mœurs. Aux chœurs des médecins et des procureurs

répondent, ici, les chœurs des employés de chemin de fer et des garçons de café, qui figurent des puissances infiniment moins redoutables. Je suis sûr que, si le sujet de *Monsieur de Pourceaugnac* était tombé dans la cervelle de MM. Meilhac et Halévy, ils auraient imaginé de tout autres moyens pour l'empêcher d'épouser Julie; ils lui auraient fait connaître les plaisirs de Paris et les aimables personnes qu'on y rencontre: ils l'auraient distrait et corrompu au lieu de le terroriser. Aussi voyez comme ils ont traité leur baron de Gondremark. Ce gros bébé mûr, cet imposant Chérubin scandinave, est tout à fait un brave homme. Il est ardent et crédule ; il a des fringales et des ahurissements que rend plus comiques la froideur d'allures qu'il garde toujours. Mais il est bon comme le pain, et, à travers toutes les situations bizarres où sa destinée le promène, il reste un parfait gentleman. MM. Meilhac et Halévy ont fait de ce sympathique fantoche un naïf, mais non pas un « mufle », si j'ose m'exprimer ainsi. Ils le bernent et le mystifient, mais si doucement et avec tant d'amitié ! Gondremark lui-même le reconnaît dans l'impayable scène du dénouement. Quand il découvre qu'on s'est moqué de lui, que la maison où il a logé n'était pas le Grand-Hôtel (il y a là un bien joli rajeunissement de la vieille farce ingénue de *Monsieur des Chalumeaux*) et que les grandes dames à qui on l'a présenté n'étaient pas de grandes dames, il veut d'abord tout massacrer. « De quoi vous plaignez-vous ? lui demande-t-on. Ne vous êtes-

vous pas amusé ? — C'est vrai, répond-il après avoir réfléchi : de quoi est-ce que je me plains ? » Et vous voyez combien, ici, la conclusion de la pièce devient philosophique. — Puis, les autres, hommes ou femmes, ont tant de gentillesse dans leurs vices ! Ce bon Bobinet et ce digne Gardefeu ont si bien l'aimable veulerie morale mêlée de blague, et l'indulgence et la réelle bonhomie des Parisiens de Paris ! La petite gantière Gabrielle montre si joliment dans sa subite métamorphose en grande dame (encore qu'il y reste de la gantière ainsi qu'il fallait) la particulière souplesse de l'animal féminin dans la grand'-ville ! Et enfin la grâce de Paris, la cité bienveillante, respire si bien dans toute la pièce ! Le charme capiteux, la griserie légère de cette vie de Paris y sont si vivement et si naturellement exprimés ! Vous vous rappelez la lettre à Métella ? Elle est bien simple, cette lettre, sans prétention, sans affectation d'aucune sorte. Le comte de Frascata recommande à cette frivole personne son ami le baron de Gondremark, et il se souvient, et il regrette. C'est tout. Mais il y a, je ne sais comment, dans ce banal billet de recommandation (merveilleusement traduit, il faut le dire, par la musique d'Offenbach), un accent de mélancolie qui va au cœur. Vous me direz que ce n'est cependant pas si touchant que cela, un vieux monsieur qui regrette de ne plus s'amuser. C'est qu'il y a autre chose. Ce qu'il regrette, ce digne comte, ce n'est pas précisément la « fête » qu'il faisait à Paris, c'est le lieu, le décor,

l'atmosphère ; c'est Paris lui-même, et, comme Paris c'est nous, la plainte du noble étranger nous touche et nous flatte. Et nous nous disons, avec une vanité et une reconnaissance tout attendries, qu'ils sont comme cela des centaines et des milliers qui, par toute l'Europe, dans leurs villes maussades ou dans leurs châteaux déserts, pensent au boulevard, aux Champs-Élysées, au Bois, et dont l'ennui se tourne invinciblement vers cette vie de Paris, vers cette fleur délicate et entêtante de civilisation épicurienne. Il y a, dans un volume de vers de Charles de Pomairols, le poète-philosophe, une pièce singulière où il nous montre, là-bas, dans la plaine infinie, un seigneur russe qui rêve au crépuscule et qui, tandis qu'il paraît regarder les premières étoiles, porte sous son front et considère en lui-même un autre tableau : le boulevard des Italiens et ses becs de gaz qui s'allument... Or, n'est-ce pas une joie de penser qu'il y a, à l'heure qu'il est, sur toute la planète, dans les régions les plus lointaines et les moins accessibles, de petites images de Paris qui vivent ainsi sous des crânes ? Oui, ils y pensent tous, et presque tous y reviennent. Vous vous rappelez, dans *les Revenants*, l'étrange et toute-puissante attraction exercée sur Oswald par le souvenir et la vision de Paris, et comment le comte Wittold, dans le drame de Rzewuski, meurt d'être exilé de la ville délicieuse. Et ceux qui arrivent de l'énorme Londres vous disent (je l'ai entendu) : « Tout de même, quelle jolie petite ville que ce Paris ! »

Ce qu'ils y trouvent et qui n'est pas ailleurs, j'ai l'air de le savoir, et pourtant, quand je cherche à préciser un peu, je m'aperçois que je n'en sais rien ou que, du moins, je n'ai rien à ajouter aux mots un peu vagues par lesquels j'essayais de vous l'indiquer tout à l'heure. Ce sont certaines combinaisons de sentiments qui nous sont propres, une certaine atténuation de l'égoïsme par le désir de plaire, le don de mêler de l'attendrissement ou de l'ironie à ce qui serait ailleurs le libertinage tout cru, l'espèce particulière de bonté qu'engendrent le scepticisme et l'habitude d'amusemens où l'ironie tient toujours quelque place ; ce que Oswald et Mme Alving dans *les Revenants* appellent la joie de vivre, mais sans emportement ni férocité, avec une arrière-pensée de détachement railleur ; un refus d'être tragiques, soit dans la douleur, soit dans la volupté... au fond, comme vous voyez, un pur je ne sais quoi. A moins que, tout simplement, Paris n'attire les étrangers parce que c'est la ville qui se trouve réunir dans le moindre espace le plus grand nombre d'établissements de plaisir, théâtres, restaurants de luxe, etc... Mais si c'est, comme je le crois plutôt, un je ne sais quel charme immatériel et malaisé à définir, l'opérette de MM. Meilhac et Halévy (comme, au reste, presque tout leur théâtre), en donne l'impression la plus vive.

EUGÈNE MANUEL

Comédie Française : reprise des *Ouvriers*, drame en un acte en vers, de M. Eugène Manuel.

1890.

La Comédie-Française a repris *les Ouvriers*, de M. Eugène Manuel. Le public revoit toujours avec plaisir ce petit drame consolant.

L'optimisme de Greuze, de Florian, de Berquin, de Bouilly, de Legouvé père et fils ; la conviction que l'homme est une créature naturellement délicieuse ; l'optimisme des hommes de 48, la vision de l'ouvrier à belle barbe, de l'ouvrier pensif et doux, et du bourgeron frère de la redingote ; l'optimisme des gens qui, par profession, s'occupent d'enseignement public, visitent des écoles et rédigent des rapports sur les progrès de l'instruction ; enfin, un optimisme particulier, cet optimisme littéraire qui consiste à croire que des lignes de douze syllabes rimant ensemble sont nécessairement de la poésie... voilà l'audacieuse

et paradoxale inspiration de ce petit drame innocent, très élégant d'ailleurs et très aimable.

Marcel est un ouvrier graveur « éclairé », un cœur d'or et un esprit d'élite. Écoutez-le :

> Je dessine chez moi, je vais dans les musées,
> Je suis les cours publics ; il s'en fait à foison !
> J'apprends tant bien que mal à forger ma raison
> A quoi sert d'habiter une pareille ville
> Si c'est pour y moisir comme une âme servile ?
> Ma mère, en nos longs soirs d'entretiens sérieux,
> Des choses de l'esprit m'a rendu curieux.
> Puis on veut être utile, étant célibataire:
> J'ai des Sociétés dont je suis secrétaire...

On a raillé ce dernier vers, je ne sais pas pourquoi. La tournure en est concise et la langue irréprochable. Il n'a que le tort de ressembler à de la prose. Mais les trois quarts de la poésie française ne sont guère que de la prose cadencée et rimée. Il faut en prendre notre parti. Disons que ce sont des vers pédestres, et n'en parlons plus. Marcel continue :

> Car le ciel m'a donné, sans nulle ambition,
> Des instincts au-dessus de ma condition.

(Je ne vous dirai point que ce vers a des ailes. Mais lisez Molière, et vous en verrez bien d'autres.)

> On doit joindre au métier tout ce qui le relève,
> Aider au bien qu'on voit, par le mieux que l'on rêve ;
> Travailler sans relâche afin d'être plus fort,
> Et contre la misère user un moindre effort.

(En voilà un que je n'entends pas parfaitement.)

> Et d'ailleurs il le faut, Monsieur; le flot nous pousse,
> Et doit encor plus haut nous porter sans secousse !
> Arbre ou peuple, toujours la force vient d'en bas:
> La sève humaine monte et ne redescend pas !

Ce vers est beau, incontestablement. L'interlocuteur de Marcel en est suffoqué. Il lui demande où il a pris tout cela. Alors, Marcel « s'animant » :

> J'ai lu !
> Les mauvais et les bons, tous les livres ! Le pire
> Est encore un esprit qui parle et qui respire.
> La vérité d'ailleurs possède un tel pouvoir
> Que, pour la reconnaître, il suffit de la voir !
> Aux livres je dois tout ; j'en ai là, sur ma planche,
> Qui me font sans ennui passer tout mon dimanche !
> Avec eux, j'ai senti mon âme s'assainir ;
> Ils m'ont donné la foi que j'ai dans l'avenir ;
> Ma mère me l'a dit, l'ignorance est brutale.
> Elle imprime au visage une marque fatale !
> Au mal, comme au carcan, l'ignorant est rivé :
> Mais quiconque sait lire est un homme sauvé.

Il m'est tout à fait impossible de souscrire à des maximes aussi imprudemment confiantes. Car je sais lire et je ne suis pas sauvé. Au contraire. Je sais de moins en moins où j'en suis et quel est le sens de ma vie. Les livres nous apprennent toutes les façons dont l'univers s'est reflété dans l'esprit des hommes ; mais ils ne nous apportent la solution de rien. S'il s'agit de morale (et c'est en effet, ici et ailleurs, la grande

préoccupation de M. Eugène Manuel), il me paraît inutile, sinon dangereux, de savoir lire, c'est-à-dire de connaître les innombrables et contradictoires explications que d'autres hommes ont données du monde et de la vie humaine. J'ai beaucoup vécu avec les simples et les ignorants. Et certes quelques-uns n'étaient que des brutes, quelquefois méchantes ; mais ceux qui étaient bons l'étaient divinement. Et ils étaient ainsi en vertu d'une conception de l'univers extrêmement rudimentaire, et au surplus indémontrable, mais ferme et assurée, et que tout autre livre que le catéchisme et l'Évangile n'aurait pu qu'obscurcir et altérer. Ce qui eût été dommage. Car les livres ne sont pas la vérité. Ils sont la recherche, ils sont la critique. Ils étendent notre connaissance et diminuent notre foi. Ce qu'ils semblent parfois nous apporter de bonté, nous l'avions en nous. J'ai constaté, par des expériences répétées, que les paysans munis de certificats d'études ne valaient pas, moralement, leurs pères « illettrés », pour parler comme les statistiques. Quand on a lu tous les livres, ou du moins des livres de toutes les espèces, et qu'on a pu les comprendre entièrement, il arrive sans doute que la multiplicité des opinions engendre en nous le scepticisme, et que ce scepticisme se tourne en une sorte de charité indolente, et en une certaine incapacité de faire le mal ; il arrive même que, las de chercher sans rien trouver, nous revenions par le plus long, et sans la foi, aux principes tranquillisants des justes qui ne

savent pas lire. Mais un ouvrier comme Marcel, qui va au hasard, qui ne comprend pas tout, et qui n'a pas le temps de faire le tour des livres, j'ai grand'-peur que, pour peu qu'il sorte de Jules Verne et du *Magasin pittoresque*, l'abus de la lecture ne lui soit un danger. Car, que la vérité « possède un tel pouvoir qu'il suffise de la voir pour la reconnaître », rien n'est moins sûr, hélas ! Je sais trop bien ce que Marcel doit lire de préférence. Si encore il n'y avait que les livres ! Mais il y a les journaux. Je connais les votes de Marcel, ouvrier de Paris, et je vois qu'ils sont absurdes, bien qu'ils partent peut-être d'un sentiment généreux. Ce que Marcel a puisé dans les livres, c'est d'abord, j'en ai crainte, l'horreur des traditions et des disciplines héritées. Puis, ce sont des idées générales que leur simplicité théorique lui fait croire aisément réalisables ; c'est l'oubli de l'infinie complexité des choses et des dures et inéluctables conditions où se développe (comme elle peut) la vie sociale ; c'est enfin une humanitairerie à la fois idyllique et intolérante. Marcel, ouvrier graveur, et qui a lu, doit être plein de chimères, et farouche, violent même, pour les défendre. Il peut, avec cela, être le meilleur garçon du monde, le plus honnête, le plus désintéressé. Mais j'ai grand'peine à croire à la sagesse impeccable que M. Eugène Manuel lui attribue. Sans cette première impression d'artifice, qui ne se dissipe que peu à peu, je trouverais la pièce charmante, comme elle l'est en effet.

Il entre, le bel ouvrier, chargé de pots de fleurs et de bouquets, car c'est la fête de sa mère. Il ne nous laisse pas ignorer un moment qu'il est un excellent fils. Il appelle couramment sa mère « la sainte » :

> La sainte est envolée... ou bien elle voisine !
> Je viens du quai : la course est longue, par ma foi !
> Mais je suis tout gaillard : mère, c'était pour toi !

Il l'appelle aussi « ma bonne Jeanne » :

> Fêtons ma bonne Jeanne avec les fleurs qu'elle aime,
> Des résédas...

Et cela, je l'avoue, me surprend un peu, car je ne sais pas quel est l'usage parmi les ouvriers ; mais dans la bourgeoisie, même petite, nous n'avons pas accoutumé d'appeler ainsi nos mères par leur petit nom. Ce garçon est d'ailleurs si candide qu'il se figure, je ne sais pourquoi, que les personnes qui ont des rentes n'éprouvent aucun plaisir à manger.

> Eh bien ! puisque l'on est aujourd'hui matinale,
> Tant mieux ! Je vais dresser la table : je régale !
> Un déjeuner de riche... avec plus d'appétit !

Cette affirmation naïve est ici, je dois le dire, un trait de vérité : le peuple de Paris est, comme cela, plein de préjugés d'églogue et d'opinions de romance.

Tandis que notre doux ouvrier de chromo met la table et arrose ses fleurs, voici venir sa voisine

Hélène. C'est une vertueuse ouvrière qui nourrit par son travail un petit frère et une petite sœur. Marcel, naturellement, est amoureux d'elle et va l'épouser. M. Morin, le patron d'Hélène, et qui a été son bienfaiteur, doit venir, le jour même, voir la mère de Marcel, afin de conclure le mariage. Les deux jeunes gens causent gaiement et tendrement. Ici, un fort joli couplet et fort délicat, et inspiré, s'il faut le dire, par une observation sensiblement plus vraie que tout ce qu'on nous a fait voir jusqu'ici :

> Oui, vous resterez belle !... Avez-vous remarqué
> Que les filles, chez nous, à seize ans si jolies,
> Et par leur pâleur même un instant embellies,
> Avec leur taille mince et leur air gracieux
> Et la franche gaîté qui pétille en leurs yeux,
> Deviennent trop souvent, une fois mariées,
> Par quelque drôle indigne en tout contrariées,
> Des femelles sans nom, qu'à peine on reconnaît,
> Avec un gros fichu mal noué pour bonnet,
> Attristant le logis de leurs voix tracassières,
> Plus laides chaque jour, chaque jour plus grossières,
> Vieilles avant le temps de la maturité,
> Sans rien de ce qui doit survivre à leur beauté ?

Et Marcel explique que ce n'est pas seulement le travail, les enfants, la fatigue de l'âge qui enlaidit la femme du peuple, mais que c'est aussi l'indifférence et la brutalité de l'homme :

> ... Il ne regarde plus ni l'air ni la tournure,
> Ni, sous le vieux mouchoir, la jeune chevelure.
> Du jour qu'il n'a plus rien aimé, tout s'est flétri.
> La beauté de la femme est l'œuvre du mari !

Cela est charmant. Mais voici venir le drame pédagogique. Jeanne « la sainte » rentre fort troublée. Elle confie à son fils un secret qu'elle lui a caché jusque-là : son mari n'est pas mort, il l'a quittée il y a vingt ans, elle ne veut pas dire dans quelles circonstances. Or, elle vient de rencontrer dans la rue un homme qui lui ressemble. Si c'était lui !

Le voilà qui entre, ce passant mystérieux. C'est précisément ce M. Morin, le patron d'Hélène. Jeanne le reconnaît : c'est bien son mari ; il reconnaît Jeanne : coup de théâtre, révélations. Nous apprenons que ce Morin fut jadis un ivrogne fieffé ; qu'un soir, dans un accès de colère rouge, il a frappé Jeanne de deux coups de couteau, puis s'est enfui. Et, depuis, on ne l'a pas revu.

Pourquoi a-t-il voulu assassiner sa femme ?

Parce qu'il ne savait pas lire. C'est lui-même qui nous le dit :

... Enfant, ai-je entendu quelque bonne parole ?
Je n'ai jamais connu le chemin de l'école.

Jeanne, guérie de ses blessures à l'hôpital, a été héroïque. Elle a résisté à toutes les tentations et aux mauvais conseils de la faim. Elle a nourri son enfant de son travail, elle l'a élevé de son mieux, elle a fait de lui un homme.

Pourquoi ?

Parce qu'elle savait lire.

De son côté, Morin a fait des réflexions salutaires. Il a renoncé à la paresse et à l'ivrognerie ; il a voulu se racheter et se relever. Il y est parvenu. Il est devenu un honnête homme et, en outre, un riche commerçant, et, par surcroît, un philanthrope.

Pourquoi ?

Parce que, dans l'intervalle, il a appris à lire.

Cependant Marcel accueille d'abord assez mal les révélations de cet homme qui a rendu sa mère si malheureuse et à qui lui-même ne doit rien. Et ici je sais gré à M. Manuel de s'être méfié de la « voix du sang », et de lui avoir refusé la parole (encore que nous soyons dans un monde où la lecture des romans du *Petit Journal* et la fréquentation de l'Ambigu doivent y faire croire, à cette voix ; or, il suffit peut-être d'y croire pour l'entendre.) Mais Morin, après tout, a durement expié son passé ; puis il dit des choses émouvantes et belles :

> A qui n'a pas lutté la vertu coûte peu,
> Jeune homme ! Il faut avoir été sans feu ni lieu,
> Avoir eu des passants les réponses bourrues,
> Avoir dormi la nuit sur le pavé des rues,
> Et s'être demandé, quand on n'a plus le sou,
> Si l'on ne fera pas, le soir, un mauvais coup !
> Voilà, pour parler haut, d'assez rudes épreuves
> Qui mettraient à l'essai vos vertus toutes neuves.
> Et comment ai-je fait ? Qui m'a sauvegardé ?
> J'allais tomber plus bas... Quelle main m'a guidé ?
> Aucune !... Je n'avais contre la défaillance
> Qu'une obscure lueur, ma seule conscience.
> De tout secours humain j'étais déshérité ;
> Et c'est moi seul enfin qui me suis racheté !

Marcel rentre en lui-même. Il se reproche sa sévérité impitoyable. Il comprend, il est indulgent, étant intelligent...

Pourquoi ?

Parce qu'il sait lire.

Cela rappelle un couplet que chantait Amiati à l'Eldorado en 1871, quand nous venions de découvrir que c'était le maître d'école allemand qui avait remporté les victoires de l'année funeste. M^{me} Amiati, pareille à une statue de la République, jetait cela de sa voix profonde de contralto, avec un sérieux, une conviction de tous les diables :

> Un peuple est fort quand il sait lire,
> Quand il sait lire, un peuple est grand !

Sur quoi, emportés d'un zèle admirable, nous imaginâmes, pour encourager nos instituteurs, de rogner leurs traitements par l'établissement de la gratuité et l'interdiction de chanter au lutrin.

J'ai l'air de railler. C'est qu'en effet, avec un peu de bonne volonté, il n'est pas difficile de deviner dans ce drame, à côté du poète ou par-dessous, l'inspecteur de l'instruction publique, préoccupé, par devoir et par goût, de la « moralisation des masses », et volontiers crédule aux progrès de cette moralisation et aux moyens officiels qui y peuvent contribuer. Mais la vérité, c'est que les dernières scènes des *Ouvriers* sont fort touchantes. Un souffle géné-

reux les anime. Elles respirent l'humanité, la tendresse, la compassion pour les petits. Elles supposent une foi énergique et candide à la bonté native de l'homme, au libre arbitre, à la toute-puissance de l'éducation ; mais précisément, toutes ces bonnes choses dont un scepticisme facile affecte de douter, le meilleur moyen peut-être de faire qu'elles soient vraies ou qu'elles le deviennent, c'est d'y croire, ou de dire qu'on y croit. — Puis, si l'ouvrier parisien est quelque peu embelli dans cette œuvre bienveillante, il n'y est pourtant pas méconnaissable. Il a bien, dans ses meilleurs moments, cette sensibilité prompte et un peu bavarde ; il a cette ouverture d'esprit et cette inquiétude intellectuelle, cette facilité à s'éprendre des idées générales quand ce sont des idées généreuses, cette soif d'apprendre et aussi l'instinct du beau, le sens artistique. Ce n'est pas l'Ouvrier qui a conçu, mais c'est lui qui a fait, pétri, façonné, taillé, ciselé, agencé l'Exposition et ses merveilles. Ce n'est qu'une main, mais une main que dirige presque toujours un profond sentiment de la grâce. Et l'ouvrier de Paris a souvent aussi cette petite nuance théâtrale qui nous a fait sourire et quelque peu agacé chez Marcel, cet excusable étalage de ses bons sentiments, ce souci d'être en scène, qui est une conséquence ou une forme de son extrême sociabilité, cet air de savoir un peu trop qu'il est « le bon ouvrier », et de se goûter lui-même dans ce rôle. — Enfin, il n'est que juste de rappeler que M. Eugène Manuel est

un des premiers (depuis Sainte-Beuve) qui aient essayé d'exprimer en vers la vie des humbles, leurs sentiments, leurs joies, leurs souffrances et aussi les détails de leur existence matérielle. Il en est résulté une façon d'alexandrins un peu hybrides, à quoi j'ai bien envie de préférer tantôt la pure poésie et tantôt la prose toute pure ; et je trouve dans *les Ouvriers* un peu trop de vers du genre de ceux-ci, dont je ne dirai pas qu'ils sont bons ou mauvais et dont je sais seulement qu'ils me surprennent et m'inquiètent :

> J'aurais eu les instincts que l'exemple motive,
> Avec une prison pour toute perspective !

Mais cet essai de poésie familière, quel qu'en ait été le succès, il ne faut pas oublier que M. Eugène Manuel l'a tenté en même temps que Coppée, sinon avant lui. Je crois qu'il tient à ce qu'on le sache, et ce désir est assez naturel.

Cette tendresse, cette confiance, cette tendance à moraliser, ce n'est guère au théâtre qu'elles devaient trouver leur meilleur emploi; car le théâtre veut peindre les luttes des hommes ; et je crois que la vérité n'y va point sans dureté. Mais dans ses poésies lyriques M. Manuel pouvait sans inconvénient s'abandonner à la bonté naturelle de son cœur. Aussi sont-elles souvent exquises. J'aime beaucoup les *Pages intimes*. *La Petite Chanteuse* est une pièce devenue classique, et que les enfants apprennent dans

toutes les écoles. Le sentiment en est délicieux. Vous
vous rappelez le sujet. Une petite mendiante, le long
des pelouses du Bois, poursuit les passants de sa
plainte et de sa prière. Mais, quand on lui a donné
un sou, elle essuie ses yeux, se met à courir dans
l'herbe, à cueillir des fleurs et à chanter. Puis, de
nouveau, elle accoste les gens avec un visage dolent
et une voix qui se traîne...

> Mais, quand elle arriva vers moi, tendant la main,
> Avec ses yeux mouillés et son air de détresse :
> « Non, lui dis-je. Va-t'en, et passe ton chemin,
> Je te suivais : il faut, pour tromper, plus d'adresse.
>
> Tes parents t'ont montré cette douleur qui ment ?
> Tu pleures maintenant, tu chantais tout à l'heure ! »
> L'enfant leva les yeux et me dit simplement :
> « C'est pour moi que je chante, et pour eux que je pleure ! »

Je doute que la petite mendiante ait fait d'elle-
même cette jolie réponse. Mais je loue le poète de
l'avoir trouvée pour elle. C'est une charité gracieuse
et vraiment humaine que celle qui ne défend pas la
joie et l'oubli aux pauvres. Que dis-je ? Si les pauvres
savaient, ils tâcheraient de demander l'aumône avec
gaieté, pour nous la rendre facile. Je me souviens
d'une rue que j'habitais et où je rencontrais, chaque
matin, trois ou quatre mendiants échelonnés, si tris-
tes à voir et si odieux à entendre que je leur tendais
mon sou avec une sorte de haine. L'hypocrisie ma-
chinale et acharnée de leur plainte me faisait mal,
tuait en moi la pitié, — qu'elle aurait dû redoubler

pourtant, à y bien réfléchir. Je ne me suis un peu pardonné ce mauvais sentiment qu'après avoir tiré de là un petit conte philosophique où il était sévèrement jugé.

A propos de contes, j'en sais un de M. Manuel qui est fort beau : *le Derviche*. Des enfants se disputent un sac de noix. Un derviche passe et leur dit :

Voulez-vous que moi-même entre vous je partage,
Ces noix, ainsi que Dieu, juste et bon, le ferait ?

Nous le voulons ! » répondent les enfants.

Alors, tandis que tous l'entouraient à la fois,
Le bon derviche ouvrit tout grand le sac de noix.
Et gravement, de l'air convaincu des apôtres,
Il donna tout aux uns, ne laissant rien aux autres.
Puis, les yeux vers le ciel, son bâton à la main,
Calme et d'un pas égal, il reprit son chemin.

Et *le Rosier !* et *Discrétion*, *Immaculée*, *Déménagement*, et la douce romance (car c'en est une) qui ramène ce tendre refrain :

Les redirais-tu, ces mots adorés ?

et, par-dessus tout, ce pur petit chef-d'œuvre : *Histoire d'une âme !* Un sentiment de douceur, de noblesse morale et souvent aussi de résignation, avec une pureté un peu modeste de la forme, telle serait peut-être la marque caractéristique de la poésie de M. Manuel. Il en est de plus vulgaires.

ÉDOUARD GRENIER [1]

THÉATRE INÉDIT de M. Édouard Grenier (chez Lemerre).

1890

M. Édouard Grenier a bien fait de réunir pour nous ces trois pièces inédites : *Métella, la Fiancée de l'Ange et Cédric XXIII*. « Les deux premières, nous dit-il, remontent à plus de vingt ans. Mais comme elles ressemblent fort peu à celles que l'on joue à présent, j'ai pensé que, précisément à cause de leur âge, elles auraient peut-être un certain air de nouveauté. » M. Grenier ne s'est pas trompé. Car une âme noble et rêveuse et je ne sais quoi qui, n'étant plus guère d'aujourd'hui, pourrait être de demain, respire dans ces drames. L'auteur a connu de près la plupart des grands écrivains de l'époque romantique. Il en est resté illuminé et réchauffé à jamais.

J'aime beaucoup sa Métella. C'est une femme ro-

[1] Voir LES CONTEMPORAINS, *première série* (Lecène, Oudin et Cie, éditeurs.)

manesque et tendre du commencement du quatrième siècle. Veuve d'un vieil époux, à qui on l'avait mariée toute jeune et sans la consulter, elle reste seule, le cœur vide, n'ayant jamais aimé, inquiète et mélancolique à cause de cela. Sa liberté même lui pèse. Autrefois, dit-elle,

> Mariée et soumise à des devoirs étroits,
> Ma vie, heureuse ou non, fuyait d'un vol rapide ;
> Maintenant tous mes jours se traînent dans le vide,
> Et rien n'en interrompt l'insipide langueur.
> Hélas! qui me l'eût dit, et qu'est-ce que le cœur?

Ah! que *les Méditations* de M. de Lamartine lui feraient du bien, à cette jolie Romaine esseulée! et comme elle pleurerait délicieusement sur ces divines élégies!.... Qui donc comblera le vide de ce cœur? Vous sentez venir, n'est-ce pas? le christianisme. Dans un drame en vers et dont l'action a pour théâtre la Rome impériale, cela ne saurait manquer. Mais il faut que Métella souffre auparavant, et qu'elle soit précipitée au pied de la croix par un désespoir d'amour.

Un nouvel esclave vient d'entrer dans la maison de Métella. Il est sombre et farouche. Ai-je besoin de vous dire qu'il est Gaulois? Il a même gardé aux Romains une haine implacable (sentiment qui, sauf erreur, devait être bien rare en Gaule trois siècles après la conquête). Ce beau barbare blond, ce héros mélancolique et fier comme Childe Harold, Métella

veut le voir, l'interroge, lui offre la liberté. Le Gaulois refuse; il ne veut rien devoir aux tyrans de sa patrie. Elle reprend alors : « Si tu ne veux pas que je t'affranchisse, sauve-toi d'ici, je te promets de ne point te faire poursuivre ». Il refuse encore, il a décidément bien mauvais caractère. Je lui pardonne, parce que son entêtement nous vaut cette douce réponse de Métella :

> Tu te fais plus Romain que les Romains eux-mêmes.
> A mon sens, la vertu n'est pas dans ces extrêmes.
> Je ne vois pas de grâce où tu crains tant d'en voir.
> Il est doux de donner, plus doux de recevoir;
> Mais l'échange est égal : nul ne se subordonne.
> On reçoit en donnant, en recevant l'on donne.
> Oui, l'on donne à quelqu'un, au prochain, frère ou sœur,
> La chère occasion d'épanouir son cœur,
> La facile douceur d'un léger sacrifice,
> La chance d'effacer peut-être une injustice.
> On donne, à tout hasard, l'illusion du bien,
> Ou l'espoir d'attacher ce frêle et pur lien
> Que met, entre deux cœurs séparés par le reste,
> L'humaine sympathie ou la pitié céleste.
> Sur ces matières-là tel est mon sentiment,
> Et si j'étais de toi, certes, dans ce moment,
> Je ne voudrais pas mettre ainsi ma grandeur d'âme
> A refuser si net ce que m'offre une femme.

Mais rien n'y fait. Mon Mounet-Sully de Gaulois refuse toujours plus énergiquement ; sa dignité ne lui permet d'accepter la liberté que du peuple romain. Car le peuple a le droit d'affranchir, au cirque, les esclaves vainqueurs. Le Gaulois descendra donc dans l'arène et combattra les lions.

Plus le captif aux yeux bleus et aux boucles rousses est déraisonnable et plus Métella, comme vous pensez bien, se monte l'imagination. Une fausse nouvelle lui apprend que le Gaulois a été tué dans les jeux : elle s'aperçoit qu'elle l'adore. Il ressuscite : elle lui confesse son amour. On lui fait croire qu'il est marié et qu'il a femme et enfants dans son pays : elle se désespère. Il lui dit que ce n'est pas vrai : elle tombe dans ses bras. Ils s'épouseront ; elle s'en ira avec lui dans sa Gaule. Il lui en a fait de si poétiques descriptions !... Je m'aperçois ici que ce Gaulois est un Franc ; mais aussi pourquoi M. Grenier l'appelle-t-il Gallus ? Donc, ce Franc lui a parlé des forêts natales, de la libre vie dans les bruyères et sous les grands chênes, des chasses au renne et au sanglier, et il lui a expliqué le culte tout romantique des Francs du quatrième siècle pour la femme. Et elle lui a répondu qu'elle le suivrait partout, car « elle étouffe à Rome... » Mais, au moment où ils vont être heureux, un traître, l'intendant Phormion, un mauvais Grec, affranchi de Métella et qui avait formé le projet insolent d'épouser sa patronne, fait assassiner Gallus par des gladiateurs. Alors Métella, après une prosopopée où elle a convié les barbares du Nord à fondre sur Rome pour venger la mort de son amant :

... Je n'ai plus rien qui me retienne ;
J'irai sur l'Aventin ; je me ferai chrétienne ;

Et Paula, m'accueillant parmi ses jeunes sœurs,
M'apprendra le secret qui calme enfin les cœurs
Je tâcherai de vivre et de mourir comme elles,
Dans l'étude et l'espoir des choses éternelles.
Je donnerai mes biens aux pauvres délaissés ;
Je visiterai ceux que la vie a blessés,
En répandant partout le baume et le dictame ;
Et quand l'Époux céleste accueillera mon âme,
Peut-être trouverai-je alors auprès de lui
Le bonheur que cherchait mon cœur et qui l'a fui.

Et c'est ainsi que les femmes devenaient chrétiennes, il y a seize cents ans..., et c'est souvent ainsi qu'aujourd'hui encore elles le redeviennent. Notre amour de Dieu est fait de nos déceptions et de nos douleurs, et Dieu n'a jamais que nos restes... Mais nos « restes », c'est justement le meilleur de nous. Qu'est-ce qu'un cœur qui n'est pas brisé ? Peu de chose ; c'est lorsque nous n'attendons plus rien des hommes que nous valons tout ce que nous pouvons valoir, et nous ne sommes tout entiers que dans les ruines de nos propres cœurs...

Le sujet de *la Fiancée de l'Ange* pouvait fort aisément se tourner en conte libertin. M. Édouard Grenier en a fait un drame délicat et tendre, et y a répandu la grâce décente de son âme lamartinienne.

C'est, paraît-il, un usage chez les juifs d'Orient, qu'à une certaine époque de l'année, une jeune fille passe la nuit sur la terrasse de sa maison, attendant la venue possible de l'ange annonciateur du Messie. Or,

Séméia, fille du marchand Éphraïm, a été choisie pour la veille sacrée (nous sommes à Smyrne, au xvi⁰ siècle). Un Florentin exilé, Pagol Salviati, a vu la jeune fille et en est éperdument amoureux. Il s'introduit secrètement, avec la complicité d'une vieille servante, dans la maison du juif, et, la nuit, vêtu de blanc, il entre dans la tente où Séméia est en prière et joue auprès d'elle le rôle de l'ange.

Je ne sais comment il le joue, car M. Édouard Grenier, discrètement et adroitement, baisse le rideau au moment décisif. Mais le fait est que, le lendemain matin, Séméia est convaincue qu'elle a reçu la visite de l'envoyé du Seigneur... Ne vous hâtez pas de considérer comme une personne de peu de jugement (ce qu'on appelle familièrement une petite dinde) cette jeune fille qui prend un beau jeune homme pour un ange, et cela sans métaphore M. Edouard Grenier a peint avec beaucoup de justesse l'état d'esprit qui rend une pareille illusion possible. Séméia a quinze ans, l'âge où la sensibilité des jeunes filles est à la fois très vive et un peu trouble, où elles ne savent pas trop ce qui se passe en elles, et où le travail secret qui achève, dans le mystère de leur être, la femme commencée, se traduit au dehors par une extrême excitabilité nerveuse, et où, par suite, elles sont exposées à ne pas distinguer très nettement ce qu'elles rêvent de ce qu'elles voient. — Puis, le poète le fait remarquer, « quelle est la jeune fille

qui n'a pas cru aimer un ange au commencement ? »
— Ajoutez que Séméia songe depuis longtemps à l'événement de cette nuit solennelle, qu'elle s'y prépare avec une extrême tension d'esprit, et qu'une créature toute de sentiment, comme est cette aimable fille, croit aisément à ce qu'elle attend et à ce qu'elle souhaite. — Puis, ces choses se passent la nuit, sous la lune qui transfigure les objets, qui les revêt d'une lumière pâle et vibrante, où s'adoucit la précision des contours... La lune est un astre religieux : elle éclaire le monde comme une lampe éclaire un temple, en y laissant de grandes parties d'ombres où, ne voyant rien, on peut voir ce qu'on veut. Elle dispose à l'idée du surnaturel en nous montrant un univers extérieur très différent de celui que nous découvrons pendant le jour. Puisque l'aspect des choses se ressemble si peu, c'est donc qu'elles ne sont qu'apparences vaines et qu'il y a derrière elles je ne sais quoi, qui est la seule réalité... Enfin, le poète a eu soin de maintenir son héroïne dans un état physiologique particulier, intermédiaire entre la veille et le sommeil. Elle s'endort au moment où le faux ange entre sur la terrasse ; elle n'est pas complètement éveillée lorsque nous la revoyons ; et, quand la vieille nourrice la prend dans ses bras, elle croit d'abord que c'est l'ange qui la serre sur son cœur ; elle a dû se réveiller aux paroles du jeune homme blanc, puis se rendormir, sans trop s'apercevoir de ces passages du rêve à la vision tangible, et de celle-

ci dans le rêve... Écoutez-la aux premières heures de la nuit, quand sa nourrice vient de la quitter.

« Me voici donc enfin seule ! Sa voix me faisait mal. Il n'y a que le silence qui puisse comprendre ce qui se passe en moi, et qui soit digne de le porter aux pieds de l'Éternel. Ma voix elle-même m'effraye comme un son étranger. Et, cependant, j'éprouve un bien-être inconnu, une sensation de calme et de confiance comme le petit oiseau qui s'endort sous la plume de sa mère. Faisons comme lui. Ne suis-je pas sous les regards de Dieu ? Endormons-nous dans son amour. (*Elle s'assied.*) L'ange viendra-t-il ? Oh ! non, je n'en suis pas digne. Ah ! s'il suffisait d'aimer et de croire ! Je pourrais espérer alors. S'il venait, cependant ? Je crois que je m'évanouirais de terreur et de félicité... Comme les étoiles brillent !... De laquelle de ces étoiles doit-il descendre ? Peut-être de celle qui scintille au bas du ciel, et dont les feux changeants palpitent comme une prunelle de diamant. C'est la plus belle de toutes, et elle semble me regarder... Ah ! n'ai-je pas entendu un battement d'ailes ? — Non, c'est la brise qui passe ou le vol léger d'une cigogne qui regagne son nid... Comme la mer resplendit là-bas en traînées lumineuses, aux rayons de la lune ! Oh ! mon Dieu ! que la terre est belle et que la vie est douce ! Mon cœur se fond dans un sentiment de tendresse et de reconnaissance ineffable... Mes yeux se ferment malgré moi... Une langueur délicieuse m'inonde, le sommeil me gagne... L'ange

viendra-t-il ? Ah ! qu'il vienne ! qu'il vienne ! »

C'est bien là, — ne vous le semble-t-il point ? — cette tension des sens prête à se résoudre dans le sommeil, ou plutôt cet état extatique et à demi somnambulique, cette sorte de sommeil éveillé, où la troyenne Cassandre recevait la visite d'Apollon. Pagol Salviati peut venir : Séméia ne fera nulle difficulté de le prendre pour un ange de Dieu ; elle le prendrait pour le Messie en personne s'il le voulait. Il suffira qu'il s'abstienne de se moucher ou de cracher pendant l'entrevue, et peut-être qu'il ait soin de tourner toujours le dos à la lune...

Il ne faut donc pas railler la petite Séméia sur la grossièreté de ses illusions. Un ange avec un nez plus ou moins droit, des oreilles plus ou moins bien roulées, une barbe inégale, des mains, des pieds comme les nôtres ? Eh ! comment voulez-vous que soit un ange ? Au reste, Séméia ne voit point le détail de son corps, ni les membres divers qui le composent; elle n'en voit que l'ensemble qui est l'expression d'une âme, et sans lequel elle ne saurait concevoir une vie, surhumaine ou non. La piété, même ailleurs que chez une petite fille ignorante, est incurablement anthropomorphique. Nous ne pouvons aimer que les formes de la vie terrestre, parce que nous n'en connaissons pas d'autres. C'est seulement sous ces formes, débarrassées par une abstraction irréfléchie des conditions physiologiques et considérées comme signes indispensables de l'existence personnelle, que nous nous

représentons même la Divinité. Les dévots les plus fervents (que dis-je ? eux surtout) ou ne conçoivent Dieu en aucune façon, ou le conçoivent ainsi. Nous avons beau faire, ce que nous aimons si nous voulons « aimer » Dieu, ce sera toujours un beau supplicié ou un vieillard excellent, à qui nous attribuerons toute la bonté et toute l'intelligence que notre expérience nous permet d'imaginer, — mais, naturellement, rien de plus. Ou bien, si nous essayons de le « définir » philosophiquement, nous ne l'aimerons plus. Car nous aurons le dieu impersonnel de l'hymne stoïcien de Cléanthe, ou le dieu dont les théorèmes de Spinoza expriment les « modes ». Or, on n'aime pas une idée pure, pas plus qu'on n'aime un axiome de géométrie ; on aime une personne. Si donc de très grands esprits ont aimé Dieu-homme parce qu'il n'y a rien par delà à quoi le cœur puisse se prendre, la petite Séméia peut bien, sans être une sotte, croire à un homme-ange.

C'est qu'il n'y a qu'un amour. Et voilà pourquoi Séméia, ayant aimé l'ange, aime l'homme sans qu'il y ait rien de changé dans son premier sentiment, sinon les motifs. M. Édouard Grenier a encore très bien montré cela. Son héroïne a un fiancé, pour qui elle n'a qu'une amitié tranquille : c'est son cousin Azaël, qui demeure dans la maison du vieil Éphraïm. Azaël a vu, pendant la nuit sacrée, un homme descendre de la terrasse par une échelle de corde. On interroge la nourrice, qui finit par tout avouer. Il faut bien

que Séméia elle-même se rende à l'évidence. Elle ressent d'abord très vivement l'humiliation de cette tromperie ; et, comme Pagol doit revenir le soir même : « Donnez-moi ce poignard, dit-elle à son père. S'il en est ainsi, c'est moi qui le frapperai. » Mais, restée seule, des doutes lui reviennent. On ne renonce pas comme cela à l'honneur d'avoir vu un ange, et l'évidence ne peut rien sur une âme religieuse qui s'est crue spécialement favorisée de Dieu. Que prouve cette échelle ? « Sans doute qu'une fois sous sa forme mortelle, l'ange perd sa puissance céleste et reste soumis aux conditions de notre pauvre nature. » Et alors elle a une idée : « Je tenterai une épreuve : quand il sera là, je lui mettrai ce poignard sur le cœur ; s'il frémit, c'est un homme, et je le tuerai sans pitié ni remords. Sinon, s'il ne tremble pas, s'il sourit, ce sera un ange, sûr de sa vie immortelle, et je me jetterai à ses pieds pour l'adorer. Oui, je suis plus calme, cette idée me vient de Dieu. »

Et elle fait ce qu'elle avait dit. Il sourit sous le poignard et ne frémit pas le moins du monde. « Ah ! il n'a pas tremblé ; c'est bien un ange ! » dit-elle. Et c'est lui qui la détrompe ; mais, bien qu'il ne soit pas un ange et qu'il l'ait trompée, elle ne songe plus un moment à poignarder ce joli garçon, si amoureux et si brave. Il lui dit de si douces choses, et si tendres, et si convaincantes ! « Chère, chère Séméia... c'est un homme que tu as devant toi, mais un homme qui t'aime, et plus que ne peut le faire un ange ; car, lui,

il ne peut pas te donner sa vie, et moi, je t'apporte la mienne. Crois-tu donc que j'ignore le danger que je cours en venant ici ? Dussé-je en mourir, j'ai voulu te revoir, te détromper, te dire que je veux être à toi sans subterfuge, sans mensonge... Ange ou mortel, qu'importe ? n'en serai-je pas moins ton époux ? »
Il a raison, tout à fait raison. Mais, au reste, quand il ne dirait que des sottises, l'effet serait pareil. Elle l'aimait ange; homme, elle l'aime; elle l'aimerait diable, et toujours de la même façon. (La piété n'est que le premier amour des jeunes filles, comme elle est souvent le dernier amour des femmes.) Quand même Pagol Salviati serait don Juan, et quand même, la seconde nuit, sûr désormais de son pouvoir, il mènerait les choses à la mousquetaire..., il est, hélas! infiniment probable qu'elle l'aimerait toujours et qu'elle le suivrait, épouvantée et soumise, sur l'échelle de corde...

Or, tandis que Pagol explique à la jeune fille les avantages qu'un homme a sur un ange, le vieil Éphraïm le tue par derrière, et Séméia se frappe et tombe sur le corps de son amoureux.

JULES BARBIER

Porte-Saint-Martin : *Jeanne d'Arc*, drame-légende en vers, en cinq actes et six tableaux, de M. Jules Barbier, chœurs et musique de scène de M. Charles Gounod (reprise).

1890

Les malveillants diront encore que je donne dans la « critique personnelle ». Et pourtant, ce que j'en fais, c'est, comme les autres fois, par scrupule de conscience. Ne dois-je pas vous expliquer que je me trouve, pour entendre un drame sur Jeanne d'Arc, dans des dispositions particulières qui ne me laissent presque aucune liberté de jugement? Car c'est ainsi : dans une œuvre de ce genre, les parties qui ne font que reproduire la légende (en bon ou mauvais style, peu importe) me toucheront toujours jusqu'au fond de l'âme, et celles que l'auteur aura ajoutées, quel qu'en puisse être le mérite, me feront l'effet de fâcheuses indiscrétions, d'interpolations humaines dans

un texte divin. C'est comme si je voyais l'Évangile
« adapté » par M. Busnach.

Et, en effet, l'histoire de Jeanne d'Arc m'a été révélée en même temps que l'Évangile, peut-être avant, et comme une chose du même ordre, aussi mystérieuse et aussi sainte. J'ai passé dans un faubourg d'Orléans les années de ma petite enfance. Les premiers vers que j'ai appris par cœur, ce n'est point une fable de La Fontaine ou de Florian, ce sont les pauvres vers (qui me paraissaient si beaux !) de Casimir Delavigne sur la mort de Jeanne d'Arc. Mes premières impressions d'art, c'est la Jeanne d'Arc équestre et poncive de la place du Martroi, c'est la pieuse Jeanne d'Arc de la princesse Marie dans la cour de l'Hôtel de Ville, c'est la tumultueuse Jeanne d'Arc de la place des Tournelles qui me les ont données Le premier éblouissement de mes yeux, ç'a été la procession du 8 mai, une procession de huit kilomètres, s'il vous plaît ! un défilé homérique de toutes les paroisses, de tous les corps constitués, de toutes les sociétés de secours mutuels de la région, de tout ce qui avait un prétexte quelconque pour arborer un uniforme, depuis le clergé jusqu'à la douane, depuis les robes rouges de la Cour d'appel jusqu'à la fanfare galonnée de Bousigny-les-Canards. Et des bannières et des oriflammes ! Une bien belle procession, Messeigneurs ! et qui s'allongeait tous les ans, en sorte que la tête du cortège rentrait dans la cathédrale au moment où la queue s'apprêtait à en sortir, cependant

que des panathénées sans fin serpentaient dans les rues de la ville et que la moitié du département défilait glorieusement devant l'autre moitié.

Et voici la première représentation dramatique à laquelle j'aie assisté. J'avais alors trois ou quatre ans, et jamais, jamais je ne retrouverai émotion pareille. Je ne l'ai point retrouvée depuis que j'exerce l'étrange métier de critique dramatique. Ni la franchise honnête d'Émile Augier, ni la férocité mystique de Dumas fils, ni la magie blanche et rouge de M. Sardou, ni même l'ironie délicieuse de Meilhac ne me la rendront, car tous ensemble ils ne sauraient me rendre mes culottes courtes, ni mon ignorance, ni l'étonnement de mes yeux qui faisaient la découverte de la vie. C'était au cirque Franconi, pendant la foire du Mail. Une écuyère qui me semblait infiniment belle apparaissait debout sur la selle d'un cheval blanc, une selle large comme une terrasse. Cette femme était d'autant plus imposante qu'elle était revêtue de cinq ou six costumes superposés. Et tandis que le gros cheval blanc tournait autour de la piste, elle était d'abord la bergère qui entend les Voix sous l'arbre des fées. Puis, elle rejetait la robe de bure et la houlette. Elle était alors la guerrière et elle brandissait l'épée, l'épée innocente qui guide, mais ne tue pas, et qui n'est qu'un crucifix retourné. Puis, dépouillant la cuirasse et jetant loin l'épée (un homme d'écurie recueillait sans doute ces accessoires ; mais lui, je ne le voyais pas), elle surgissait, au sacre de

Reims, toute blanche et toute fleurdelisée, tenant haute et droite la bannière blanche brodée de fleurs de lis. Et moi, comme je savais que c'étaient les fleurs de France et les fleurs de nos rois, et que j'avais vu dans une histoire enfantine, leurs portraits en médaillons, y compris celui du roi Pharamond, « qui n'a peut-être jamais existé », je me réjouissais dans mon cœur à peine éclos et j'étais vaguement fier de sentir derrière moi, tout petit enfant de quatre ans, tant de siècles de gloire, de souffrance et de bonne volonté. Cependant l'écuyère dépouillait le vêtement du triomphe, et ce n'était plus qu'une pauvre prisonnière, avec une jupe en loques, portant à ses poignets délicats une longue chaîne qui oscillait comme une guirlande. Alors, je n'y tenais plus, mon nez se plissait, je pleurais d'attendrissement. Enfin, la belle dame, toujours de plus en plus mince, apparaissait dans le costume du martyre, en robe blanche, ceinturée d'une corde, les yeux au ciel, serrant sur sa poitrine une petite croix en bois, ses cheveux éployés et flottant derrière elle comme une bannière, dans la rouge apothéose d'un feu de Bengale, au galop rythmique du cheval blanc, qui tournait, tournait... et j'aurais voulu que cela durât toujours, toujours...

Et c'est là, assurément, le plus beau poème que j'aie vu sur Jeanne d'Arc.

Il y a en chacun de nous (du moins j'aime à le croire) un trésor secret d'instincts, de sentiments, de croyances héritées, sur lesquels la critique ne peut

rien, et que nous nous refusons d'ailleurs à contrôler ; car d'abord ce serait inutile, puisque nous les portons au plus profond de nos moelles ; et puis, à supposer que nous puissions nous en défaire, nous voyons bien ce que nous y perdrions, mais non point ce que nous aurions à y gagner... L'amour, le culte, la vénération de Jeanne d'Arc est pour moi un de ces sentiments-là. J'ai su la Passion de Jeanne en même temps que celle du Christ, et l'une me faisait presque l'effet d'une version française de l'autre. C'est la plus belle histoire d'héroïsme, de sacrifice, de désintéressement, de communication avec un monde supérieur, — rêvé, qu'importe ? puisque ce rêve est la condition même et l'instrument du progrès moral de ce monde-ci. Cette histoire de la bonne Lorraine est aussi prodigieuse, aussi éloignée du train ordinaire des choses, aussi romanesque que celle d'Alexandre ou de Napoléon, et elle est plus belle. Elle est de celles qui semblent attester le plus clairement, parmi les ténèbres et le chaos des faits fatalement enchaînés et allant on ne sait où, quelque chose comme une intervention divine, et qu'il n'est pas impossible que ce monde (hélas ! j'entends par ce monde l'infime coin de l'univers où nous vivons et dont nous pouvons nous former une image) ait un sens, une raison d'être, une fin. J'entrevoyais cela, en somme, beaucoup plus clairement il y a trente ans qu'aujourd'hui. Alors, vraiment, je comprenais Jeanne. Et son histoire me touchait d'autant plus que je voyais en elle

une sœur des petits enfants, des humbles et des pauvres, qu'elle n'avait été qu'une paysanne comme j'étais un petit paysan, que j'entendais tous ses propos, et qu'elle avait fait de grandes choses sans être une grande dame ou une grande savante, rien qu'en croyant et en aimant. Elle était à mes yeux comme une autre sainte Vierge plus proche de moi, plus agissante, plus intelligible, plus « amusante » enfin pour mon imagination enfantine.

Par elle, je comprends ce que pouvaient être pour les anciens, lorsqu'ils étaient pieux, les divinités nationales. De bonne heure, j'ai eu le cœur plein de sa légende et de son culte: tel un Athénien nourri dans l'amour de Pallas-Athéné. Ne se nomme-t-elle point « la Pucelle » tout comme Pallas? Car elle a ce charme souverain de la Pureté. Et nous adorons la pureté, — même quand nous ne la pratiquons guère, — parce que l'impureté nous semble la plus grande ennemie de l'action bienfaisante et désintéressée, parce que nous sentons l'affreux égoïsme des amours charnelles, même de celles qui s'absolvent par leur folie même et par la douleur qui les suit, et enfin parce que c'est en ne donnant son corps à personne qu'on peut donner son âme à tous, et que la chasteté nous semble une des conditions et même une des formes de la charité universelle... Et ainsi, lorsque je songe à Jeanne d'Arc, je la vois comme Dante Rossetti voyait la « demoiselle bénie »:

« La demoiselle bénie se penchait en dehors,
« Appuyée sur la barrière dorée du ciel ;
« Ses yeux étaient plus profonds que l'abîme
« Des eaux apaisées, au soir ;
« Elle avait trois lis à la main,
« Et sept étoiles dans les cheveux... »

Je regrette que les vers de M. Jules Barbier ne soient point partout aussi beaux qu'il aurait fallu. J'avoue aussi que ce qu'il s'est cru obligé d'ajouter pour donner une apparence de drame à ce « mystère » (l'amour de Thibaut, les scènes du roi, d'Iseult et de Lahire, celles des soldats et des chefs devant Orléans) m'a paru long et m'a laissé froid. Mais tout ce qui reproduit la partie la plus connue de la légende est resté, en dépit de ces grands nigauds d'alexandrins, exquis et sublime en soi. Il y a eu des moments où ce misérable et sec Paris des premières a été traversé d'un frisson... Comment cela? Il m'est arrivé d'écrire à propos d'une tragédie odéonienne (et pourquoi chercher à le dire autrement? Je le dirais peut-être encore plus mal) : « ... A ces moments-là on ne résiste plus, on ne raille plus. Un esprit, dit Job, a passé devant ma face, et mes poils se sont hérissés. Que nous arrive-t-il donc ? Un de ces sentiments, un de ces mouvements d'âme rares et singuliers qui font qu'un homme sort de soi, s'oublie, oublie la souffrance et son intérêt proche et direct et, dans une exaltation qui est une espèce de folie, agit contre lui-même, en vue d'une fin qui lui est supérieure, en vue d'un bien dont il ne jouira pas personnellement; un

de ces sentiments inexplicables auxquels nous devons tout ce qui s'est fait de grand dans l'histoire de l'humanité, et par lesquels, en somme, l'humanité dure et se conserve, nous est exprimé par des mots qui nous le communiquent, qui nous l'enfoncent brusquement au cœur, — sans doute parce que le poète l'a éprouvé le premier avec une intensité particulière. Cela est comparable à un éclair intérieur qui nous frappe et nous éblouit. »

Quelques éclairs de cette sorte ont jailli pour nous de la tragédie de M. Jules Barbier, grâce, peut-être, à M^{me} Sarah Bernhardt. Malgré l'artifice d'une psalmodie trop continue, en dépit d'une voix brisée, trop faible pour les grands cris, elle a été admirable, d'abord de somnambulisme ingénu (telle la Jeanne de Bastien-Lepage), puis d'exaltation agissante et simple (telle la Jeanne de Frémiet), puis d'indignation héroïque, de douleur poignante et naïve, enfin, de sérénité surnaturelle (telle la Jeanne que Gustave Moreau n'a pas faite, mais qu'il pourrait faire), et tout cela avec cette harmonie un peu hiératique des attitudes, qui fait reculer une figure dans un passé de légende. Il me déplaisait, *avant*, que M^{me} Sarah Bernhardt jouât le rôle de la Pucelle. Je serais bien fâché, maintenant, qu'elle ne l'eût pas joué. Cette femme a une puissance en elle.

HENRI DE BORNIER

Comédie française : Reprise de *la Fille de Roland*, drame en quatre actes, en vers, de M. Henri de Bornier.

1890.

Si les Turcs avaient un autre théâtre que celui de Karagheuz, et s'il leur plaisait d'y faire figurer le prophète Aïssa, on ne saurait dire à quel point cela nous serait égal. D'autant mieux que nous ne nous sommes nullement gênés pour exhiber, dans ces derniers temps, ce même Aïssa soit au Théâtre-Libre, soit au Cirque d'hiver. Mais de voir Mohammed nous expliquer ses desseins et ses sentiments en vers alexandrins, par la bouche de M. Mounet-Sully, le plus sérieux des hommes, sur ces planches sévères de la Comédie française, aussi solennelles que le parvis d'un temple, il paraît que la pensée seule en eût été insupportable au Sultan. Nous lui avons bénévolement épargné cette douleur, et nous avons bien fait. Il est naturel que nous soyons plus tolé-

rants, plus détachés, que le Grand-Turc et ses sujets. Ils ont sur nous assez d'autres avantages, tels que la foi, la résignation, la quiétude de l'esprit, et une juste conception du rôle de la femme. La sagesse a toujours consisté, pour une grande partie, à condescendre à l'ignorance des autres et à leur passer une foule de choses qu'on ne se passerait pas à soi-même. Un des premiers effets de la sagesse est de diminuer, à nos propres yeux, la quantité et l'étendue de nos droits. Elle ne tient en réalité qu'au droit de penser librement, mais elle y tient d'autant plus. Cela compense pour elle tout le reste. La sagesse serait une grande duperie si la libre recherche et la connaissance du vrai n'étaient, en somme, le souverain bien.

Quant à M. Henri de Bornier, il doit, à l'heure qu'il est, bénir le Grand-Turc. Sans dire du mal de son *Mahomet*, je doute qu'il nous eût fait le même plaisir que *la Fille de Roland*. La reprise de cette tragédie a eu je ne sais quoi de chaud, d'allègre, de triomphal. Elle nous a donné une grande joie, une joie qui se multiplie à mesure qu'on la sent: celle de l'unanimité, de l'accord parfait dans un sentiment essentiel, simple et profond, et où l'existence même de toute la communauté se trouve intéressée. Certes, rien n'est mêlé comme une salle de première. Parmi les gens qui joignaient leurs applaudissements aux nôtres, il y avait des bookmakers et des cocottes, des écumeurs et des écumeuses de boulevard. Qu'importe ? C'était, en eux, quelque chose de supérieur à

eux-mêmes qui était ému et qui vibrait. Nous avons éprouvé, ce soir-là, ce que c'est que l'âme collective de la foule.

J'ai été souvent tenté d'être injuste pour ce qu'on appelle les ouvrages estimables, ceux d'un Casimir Delavigne, si vous voulez, ou d'un Paul Delaroche, ceux où l'on voit « qu'un monsieur bien sage s'est appliqué ». Or, il est évident que, par tout le reste de son œuvre, *Attila*, *Saint Paul*, *Mahomet* et les poèmes couronnés par l'Académie, M. de Bornier est « un Monsieur bien sage », je veux dire un excellent littérateur, de plus de noblesse morale que de puissance expressive, poète par le désir et l'aspiration, mais un peu inégal à ses rêves. Et ce n'est pas un reproche au moins ; l'esprit souffle où il veut, et nous attendons encore, vous et moi, qu'il souffle sur nous. Mais, le jour où il écrivait *la Fille de Roland*, cet honnête homme a, à force de sincérité, écrit, si je puis dire, une œuvre supérieure à son propre talent... Sans doute, le génie d'expression épique et lyrique n'est pas tout à coup descendu en lui par une grâce divine. Mais il a si clairement vu, si profondément senti, si passionnément aimé ce qu'il avait entrepris de faire, que la pensée a, cette fois, emporté la forme et que, même aux endroits où cette forme reste un peu courte et où se trahit le défaut d'invention verbale, une âme intérieure la soutient et communique à ces vers un frisson plus grand qu'eux. Car, bien que peut-être le mot de France y

revienne un peu trop souvent à l'hémistiche ou à la rime, il n'y a rien, dans *la Fille de Roland*, de ce patriotisme de réunion publique et de café-concert, qui force si grossièrement l'applaudissement de la foule et dont les déclamations sont si cruelles à entendre. L'amour de la patrie est ici l'âme même et comme la respiration de l'œuvre.

Bref, il a été accordé à M. de Bornier ce qui a été refusé, de nos jours, à de plus grands que lui; quelque chose qui fait songer à ce qui se passait aux temps des poètes primitifs, des aèdes ou des trouvères. En ces temps-là, les poètes n'avaient pas de style personnel; l' « écriture artiste » n'était pas inventée; tous parlaient la même langue, employaient les mêmes tours, usaient du même vocabulaire. On peut dire qu'il n'y avait pas de différence de forme entre l'*Iliade* et les autres rapsodies, entre *la Chanson de Roland* et les autres chansons de gestes. Le plus grand poète n'était pas, ne pouvait être alors le plus grand écrivain, mais celui qui, sous la forme usitée, avait exprimé avec le plus de sincérité et de force naïve les rêves et les sentiments de ses contemporains. De même, M. de Bornier a su rendre en 1874, dans une langue qui ne portait point la marque du génie, mais avec plus de chaleur et aussi plus de grandeur simple qu'aucun autre, ce qui s'agitait alors dans les cœurs tristes de France. Et ainsi son œuvre est en quelque façon impersonnelle comme celle des trouvères et des aèdes, n'ayant presque de personnel que le degré

d'intensité d'un sentiment commun. J'exagère à peine en disant que c'est nous tous qui avons dicté, quatre ans après la défaite, *la Fille de Roland*, et que M. de Bornier l'a seulement écrite et signée. Mais enfin il a su l'écrire. Ce n'est rien que nous, et c'est peu de chose que l'auteur d'*Attila* devant le souverain génie d'un Victor Hugo. Et pourtant il a été donné à M. de Bornier de faire ce que l'orgueilleux poëte et le tout-puissant monarque des mots n'a point fait : il lui a été donné d'être, à un moment, le véritable interprète de nos âmes. Telle est, parfois, la récompense de la sincérité et de la vertu. *Deposuit potentes de sede, et exaltavit humiles.*

Ce qui manque dans *la Fille de Roland*, ce ne sont pas précisément les beaux vers (tous ceux qui devaient jaillir des situations, M. de Bornier les a trouvés) ; ce qui manque, ce sont les nappes largement épandues et tour à tour les retentissantes cataractes d'alexandrins des *Burgraves*; c'est l'abondance jamais épuisée et l'éclat souverain des images, le lyrisme et le pittoresque énorme, et comme la gesticulation d'armures ; c'est la longueur de l'haleine épique, le jaillissement continu du verbe et, pour ainsi parler, l'incapacité d'être essoufflé ; c'est ce qui fait enfin que, quoi qu'on en puisse dire et quoi que j'en aie dit moi-même, Victor Hugo est dieu. Mais, d'autre part, le drame de M. Henri de Bornier a ce mérite capital d'être merveilleusement clair et absolument harmonieux.

Chose surprenante, cette œuvre d'un lettré laborieux paraît toute spontanée. Il semble qu'elle ait été conçue en une fois et presque sans effort, tant la composition en est naturelle et simple, et tant les diverses parties se répondent et s'accordent aisément entre elles.

Dès la première scène, nous sommes transportés en plein monde féodal, guerrier et mystique. L'atmosphère morale dont le drame doit être enveloppé nous est tout de suite rendue sensible. C'est l'époque où la chevalerie fut une sorte de sacrement. (Car ce que M. de Bornier nous montre, ce sont bien plutôt encore les mœurs du onzième et du douzième siècle que celles du temps de Charlemagne.) Le château fort du comte Amaury ressemble à un couvent, et les pages y mènent une vie de novices. Tandis que, dans une salle des gardes pareille à une église, assis sur de lourds escabeaux de bois, des écuyers fourbissent des armes en conversant avec un moine, des pages jouent; mais à quel jeu? Au jeu des vertus. Des noms de vertus, en effet, et des sentences religieuses et morales sont distribuées dans les cases d'un damier; on jette les dés, et le joueur va chercher, dans la case correspondant au chiffre marqué par eux, la vertu chrétienne qu'il devra spécialement pratiquer jusqu'au lendemain matin. J'imagine que c'est là un jeu qu'on ne cultive plus guère dans nos chambrées.

Et voyez l'ingénieux parti que le poète a tiré de ce

jeu des vertus. Berthe, la fille de Roland, sauvée des Saxons par Gérald, le fils du comte Amaury (et vous savez que le comte Amaury, c'est Ganelon), a le caprice de consulter les dés. Et les dés répondent d'abord : « Reconnaissance », puis « Sincérité », puis : « Ne juge pas si tu ne veux pas être jugé. » Et c'est pourquoi Berthe dit franchement à Gérald : « Je vous aime », et, lorsqu'elle sait que Gérald est le fils de Ganelon, le traître repenti, elle ne reprend point sa parole et ne songe pas un moment à se détourner de celui qu'elle aime. C'est qu'elle respecte le serment ; c'est qu'elle croit au rachat du péché par la pénitence du pécheur en vertu du sacrifice de Jésus, et aussi à l'expiation des crimes du père par les mérites du fils ; c'est enfin que Berthe a l'âme religieuse.

Et les autres l'ont aussi ; de là la belle couleur héroïque et chrétienne de tout le drame. Tous les personnages de *la Fille de Roland* se sentent reliés (*relligio*) les uns aux autres par des devoirs, en vue de la gloire et de l'œuvre de Dieu, ont profondément conscience de leur solidarité morale, aiment ou tâchent d'aimer plus qu'eux-mêmes « les collectivités » dont ils font partie ou ceux qui représentent ces collectivités.

Assurément, les héros de l'*Iliade* sont plus aimables, plus variés, plus souples et paraissent plus intelligents que les personnages de *la Chanson de Roland*. Ils ont des sentiments plus fins, plus nuancés ;

ils sont plus abondants et plus fleuris en discours ; ils sont plus voluptueux et jouissent davantage de la beauté des choses. Ils ont d'ailleurs des vertus guerrières et familiales. Ils connaissent la pitié ; ils ont des larmes vraiment humaines ; ils ont aussi un sentiment parfois très poignant de la fatalité et une résignation très mélancolique. Mais les personnages du vieux Théroulde, si ignorants et si frustes, ont pourtant ce qui manque au séduisant Achille, au spirituel Ulysse, à l'honnête et généreux Hector : une conception *totale* de l'univers visible et invisible et du rôle de l'humanité. Oh! très simple en vérité, cette explication des choses; mais, telle qu'elle est, elle leur rend compte de tout, et, ce qui est inestimable, ils en peuvent tirer une règle absolue de conduite pour tous les moments de leur vie.

Un seul Dieu, créateur, tout-puissant, très saint, très juste, très bon. Sous le regard de ce Dieu, penché sur le genre humain et qui s'occupe très attentivement et très minutieusement de nos affaires, la terre est divisée en deux camps : les chrétiens, amis de Dieu, les païens, ses ennemis. La lutte contre les païens est le but même de la vie et sa raison d'être. Pour l'instant le chef des chrétiens, c'est l'empereur à la barbe fleurie, l'empereur de *France la douce*. Les païens ont à leur tête l'émir de Babylone. Ce combat ne finira apparemment qu'après le jugement dernier. Voilà tout.

Vous pressentez les conséquences. La grande

bataille de *la Chanson de Roland* n'est pas, comme celle de l'*Iliade*, une bataille pour la vengeance ou pour le butin, ni une bataille où chacun combat pour soi et d'où il est permis de se retirer. La cause de Dieu étant commune à tous et en même temps supérieure aux intérêts particuliers, la solidarité est réelle entre les combattants ; les liens de fidélité et d'hommage ou de protection réciproques doivent être respectés absolument. Trahir un compagnon, c'est trahir Dieu, puisque nul n'agit pour soi, mais que tous agissent pour Dieu. La trahison est donc le plus affreux des crimes ou, pour mieux dire, des péchés. La fidélité à l'empereur prend un caractère religieux, puisque c'est Dieu que l'empereur représente. Enfin, l'âme de chaque combattant emprunte un prix infini à l'objet du combat. L'attachement jaloux à cette dignité constitue l'*honneur*, vertu inconnue des héros homériques. Jamais un personnage de *la Chanson de Roland* n'avouera qu'il a peur, car il se sentirait diminué par là ; ce serait avouer que l'âme peut être moins forte que la chair, et qu'il y a des mouvements de ce « corps de mort » dont on n'est pas responsable. Ils ne l'admettent pas, ils n'y consentent point. Ces grands enfants sont d'admirables idéalistes. Ils mépriseraient les guerriers d'Homère dont « les genoux se rompent de peur » et qui le confessent en gémissant. La conduite d'Achille se retirant sous sa tente, conduite qui afflige les Achéens, mais ne leur paraît point criminelle, serait

abominable aux yeux de Roland ou du duc Nayme.

Jamais, je crois, les hommes ne se sont sentis plus mystiquement liés entre eux que dans le monde dont notre plus vieille chanson de gestes nous présente l'image embellie. Jamais l'idée de subordination et, à l'occasion, de sacrifice volontaire de l'individu à une collectivité, famille, groupe féodal, armée, France, chrétienté, n'a été embrassée plus entièrement, avec une plus grave ni plus religieuse ardeur. Et c'est aussi cette idée qui, remplissant le drame de M. Henri de Bornier, lui communique sa principale beauté.

Dans cette conception, comme je l'ai dit, la trahison de Ganelon, pour laquelle Homère eût trouvé des excuses, est le plus affreux des crimes. Et c'est pourquoi Ganelon est si furieusement maudit dans les trois premiers actes de la tragédie, et c'est pourquoi Charlemagne recule d'abord d'horreur en le voyant. (Très belle, cette reconnaissance, au premier coup d'œil, du vieux traître par le vieil empereur, alors que ni le duc Nayme ni les autres chevaliers n'ont su démêler les traits de leur ancien compagnon d'armes.) Mais Ganelon, à genoux, écroulé sur les dalles, fait sa confession, humblement, douloureusement, et dit sa pénitence de vingt années. Et l'empereur songe... Au-dessus de l'assemblée des chrétiens vivants, il y a l'assemblée de toutes les âmes chrétiennes, dans le paradis. Si Ganelon a trahi la première, il a été, grâce à son repentir, racheté par la seconde, racheté

par les mérites du Christ et des saints. De plus, Gérald vient de sauver l'honneur des chevaliers chrétiens en tuant le chevalier sarrasin qui les tenait en échec; et, puisque la famille est une autre association d'âmes, les vertus du fils peuvent être comptées au père, du moment surtout que le père aime ces vertus et que c'est lui qui les a inculquées au fils pour son rachat. Et l'empereur dit au comte Amaury : « Relève-toi et va en Palestine, je ne dirai point ton secret, et je laisserai ton fils épouser la fille de Roland. » La scène est vraiment belle ; et même j'en sais fort peu d'aussi grandes.

Mais que va faire Gérald, après que le Saxon Ragenhart a dénoncé le faux comte Amaury ? Parce que Ganelon est son père, et aussi pour les raisons mystiques qui ont tout à l'heure déterminé l'empereur, Gérald, après un moment de recul instinctif et d'horrible angoisse, ouvre ses bras à Ganelon. Mais parce que Ganelon est son père, et bien que Berthe lui tende la main, et bien que ses compagnons lui donnent congé d'être heureux, il refuse d'épouser la fille de Roland, la fille de celui que Ganelon a livré. Pourquoi ? Les fils sont-ils responsables des crimes paternels ? On pourrait dire à la fois qu'ils ne le sont pas et que, pourtant, leur devoir filial est de se conduire comme s'ils l'étaient. Épouser Berthe, ce serait, pour Gérald, déclarer publiquement qu'il entend séparer sa vie morale et sa destinée de celles de son père. Il en a le droit, et Corneille n'hésiterait pas à le

lui accorder; et cependant, s'il en usait, nous serions tentés de dire qu'il ne l'avait pas. Les crimes de ceux que nous aimons ou à qui nous sommes unis par quelque lien naturel et sacré, deviennent nôtres par la douleur et la honte que nous en éprouvons. Ou plutôt c'est justement en les prenant sur nous, c'est en voulant en subir les suites, que nous en paraissons le plus innocents. Car, de s'en tenir strictement à son droit, et de faire sèchement le départ des responsabilités, c'est déjà un peu le contraire de la vertu. Notre vertu n'est pas vivante, notre vertu n'est rien si elle raisonne au lieu d'aimer, si elle ne s'impose pas des sacrifices qu'on ne lui demande point, et si elle ne s'invente pas, pour ainsi dire, des devoirs. Gérald partira avec son père pour lui alléger le poids de son crime et de sa pénitence. Et Berthe le comprend et l'approuve, ayant une âme égale à celle de son amant.

Ce dénouement est de grande allure ; et que j'en sais de gré à M. de Bornier ! Que je lui sais de gré d'avoir mis dans son drame peu d'amour, ou, du moins, peu de discours amoureux ! Le dénouement du *Cid* serait ici presque inconvenant. L'amour-passion, l'amour-possession ferait l'effet d'un contresens dans le monde idéal évoqué par le poète. Aimer une femme de la façon exclusive et égoïste qui a été inventée depuis, ce serait encore, en quelque sorte, trahir la société chrétienne. Les contemporains de Roland ne sacrifient à la femme aimée rien de ce

qu'ils savent lui être supérieur. Ou plutôt ils ne l'aiment qu'en tant que sa pensée leur est un encouragement à travailler pour des objets d'un bien autre intérêt que la possession d'une créature de chair. Ce sont donc encore ces objets qu'ils aiment en elle, et c'est pour cela qu'ils l'aiment surtout de loin. (Cf. les *Chansons de la Table Ronde.*)

AMBROISE JANVIER

VAUDEVILLE : *Les Respectables*, comédie en trois actes, M. Ambroise Janvier. — VARIÉTÉS : *Paris-Exposition*, revue en trois actes et sept tableaux, de MM. Blondeau et Montréal.

1890.

Le respectacle Ferdinand Verrier, de l'Académie des Sciences morales et politiques, la plus respectable des Académies (car, à l'Académie française, on reçoit de temps en temps des hommes gais), a, depuis dix-huit ans, la plus respectable liaison avec la respectée baronne de Formanville. La baronne a pris Ferdinand Verrier presque au sortir de l'École normale, elle l'a décrassé, dégrossi, et poussé jusqu'à l'Institut. Verrier est solidement et confortablement installé dans la maison, beaucoup plus mari que le mari, lequel n'est jamais là. Cette situation, qu'ont légitimée les années et la belle tenue des personnages, est acceptée par le monde, ne choque personne depuis longtemps, paraît presque édifiante.

Ce qui ferait scandale, ce serait plutôt la rupture d'une liaison si ancienne, si décente, si convenable, si régulière, si morale en somme, et à laquelle on est si bien accoutumé. Car, comme l'explique la petite comtesse de Chataincourt, le scandale n'est au fond que le changement d'une situation légitime ou consentie. Une femme peut faire scandale de deux façons : en prenant un amant, ou en quittant celui qu'elle a.

Comment le ménage de la baronne, de Verrier et du baron menace un moment de se disjoindre par une escapade de ce coquin de philosophe spiritualiste, resté trop jeune ; et comment tout est remis dans l'ordre par la peur du scandale : voilà toute la pièce de M. Ambroise Janvier.

C'est le baron qui découvre que Verrier s'apprêtait à faire un petit voyage avec une petite cocotte, et c'est lui qui raconte innocemment la chose à la baronne. Celle-ci éclate d'indignation et, devant son mari, fait une scène épouvantable à son philosophe. « Mais, dit le baron, ce pauvre Verrier a pourtant bien le droit !... — Non, Monsieur, il n'a pas le droit !... Que dirait le monde ? Vous ne comprenez donc rien ?... » Non, il ne comprend rien, ce mari ! Il comprend si peu, en effet, que, pour obliger son respectable collaborateur à rester dans l'association, il imagine de marier le neveu de Ferdinand Verrier avec sa propre fille. Pincé, l'académicien ! Il en a maintenant pour la vie.

J'ai négligé beaucoup de détails accessoires, de répétitions, de piétinements sur place, de scènes qui, après avoir fini, recommencent. Je crois que la comédie de M. Ambroise Janvier eût beaucoup gagné à être resserrée en un acte, et que ce pourrait être alors une de ces petites œuvres drues, pleines, savoureuses, et dont on se souvient. Telles *la Visite de noces* ou *la Navette*. Car il faut ajouter tout de suite que M. Janvier de La Motte a beaucoup d'esprit, et de l'esprit d'à présent, net, dépouillé, direct, assez féroce. Il a même deux ou trois scènes, par exemple la conversation entre le membre spiritualiste de l'Institut et la petite cocotte ou bien encore la première scène de brouille entre Verrier et la baronne. qui sont d'une bien jolie observation ironique. Je crois qu'il pourra faire une excellente comédie quand il voudra. Celle-ci est déjà fort distinguée.

Elle appartient à une variété de comédies dont le type accompli, et probablement insurpassable, est *la Parisienne*, de Henri Becque : celles où le ménage à trois régulièrement et fortement constitué, qui est dans beaucoup d'autres pièces le point d'arrivée, est pris pour point de départ, et où, par suite, les sentiments bons ou mauvais, les préjugés, les façons d'être habituels à la femme et au mari sont attribués à la femme et à l'amant. Vous devinez sans peine l'effet de cette transposition, et quelle espèce de comique froid, sec, pinçant, peut en résulter.

Ce comique-là, si on en voulait découvrir les ori-

gines, on devrait peut-être le chercher dans *la Petite Marquise*, où il est accompagné, fort heureusement, de beaucoup de grâce et de fantaisie. Je m'arrête à *la Petite Marquise* par nonchalance, car, si on faisait l'effort de remonter un peu plus haut, c'est dans les romans de Voltaire, et particulièrement dans *Candide,* qu'on verrait les plus parfaits exemplaires de cette reproduction ironique des pires inconsciences morales. Et je n'ai pas besoin de rappeler que cela se rencontre aussi chez Molière. Ainsi le *Sans dot!* le *Je verrais mourir fille, enfants, mère et femme,* etc. Seulement, Molière accroche cela au passage ; il n'en vit pas.

Ce comique est fort à la mode parmi les jeunes littérateurs. Sa sécheresse fleurit abondamment (si j'ose hasarder ce rapprochement de mots) sur les planches cruelles du Théâtre-Libre. M. Georges Ancey, notamment, est du premier coup passé maître en ce genre. Ce comique nihiliste, qui consiste presque tout entier dans l'observation des déviations de la moralité, et qui nous rappelle avec complaisance qu'il y a presque autant de morales que d'individus, est bien, en effet, celui qui convient à une génération de « struggleforlifeurs » et de dilettantes. C'est d'ailleurs comme une gourme que jettent nos jeunes gens, la gourme d'un pessimisme facile, — si facile, en vérité, et qui est en train de devenir si banal qu'il faudra bientôt le laisser aux rapins et aux commis voyageurs.

Ce comique, qui passe pour « fort » et dont on se sait bon gré, cette amertume de chic, je n'en dis point de mal, et ils me plaisent même assez. Je crois pourtant remarquer que ces mots où la vilenie des âmes se trahit sans se connaître elle-même, où l'égoïsme le plus affreux parle naïvement le langage du devoir, où le vice même a les dehors et la sécurité de la vertu et se laisse prendre à sa propre décence, je remarque que ces fameux « mots de nature » sont d'une invention relativement aisée. Ils peuvent se découvrir par induction, se fabriquer mécaniquement et sans qu'il soit nécessaire pour cela d'avoir observé la vie de très près, puisqu'il s'agit d'exprimer toujours la même contradiction entre l'immoralité réelle des personnages et l'opinion qu'ils ont d'eux-mêmes. Cela devient donc assez rapidement une manière d'exercice de rhétorique. Et ainsi ce qui, au premier abord, paraît d'une psychologie profonde (car en ces matières il est entendu, n'est-ce pas? que ce qui est féroce est profond) comporte, au contraire, une certaine insuffisance d'observation, ou du moins s'en accommode le mieux du monde.

Et c'est pourquoi ces personnages, qui, au commencement, paraissaient si vrais parce qu'ils étaient ignobles avec candeur, à force d'être immuablement ignobles et candides, et toujours dans la même mesure et toujours de la même façon, ne tardent pas à devenir purement artificiels et semblables à des automates. On leur met dans la bouche si continuement,

sans un répit, sans une distraction, tant de mots de nature qu'ils ne sont plus du tout naturels. Eh! maître Guérin aussi, pour ne prendre qu'un exemple parmi les maîtres, est souvent, en morale, un inconscient. Mais il ne l'est pas à chaque minute, il se repose quelquefois de dire des « mots de nature ». Puis, ses hypocrisies et ses sophismes sont plausibles ; on comprend qu'il en soit réellement dupe. Du moins, il a des inquiétudes, il se donne quelquefois de la peine pour se tromper lui-même. Mais les personnages que nous façonnent ces jeunes gens ont tant de suite et tant de sécurité dans leur monstrueuse innocence qu'ils ont l'air de le faire exprès, de soutenir une gageure. Ils sont visiblement soufflés par les auteurs. Ils sont trop logiquement construits pour être vrais. C'est parce que les personnages de Molière semblent illogiques çà et là, c'est parce qu'ils offrent un tout petit peu d'obscurité par quelque endroit, qu'ils sont vivants... Mais, pour dresser sur les planches des figures qui, quoique simplifiées, aient gardé un peu de ce que la vie a d'ondoyant et de divers, c'est la vie qu'il faut regarder ; il ne faut pas trop lire et, en tout cas, il ne suffit pas d'avoir lu beaucoup de romans naturalistes ni d'être imprégné d'un pessimisme livresque ou d'un schopenhauerisme d'atelier.

A qui j'en ai ? A personne en particulier ; à douze ou quinze jeunes écrivains à qui je fais, je le reconnais, un procès de tendances. Ces réflexions, ce n'est

point sur la fine comédie de M. Janvier de la Motte que je les ai écrites, mais à l'occasion de cette comédie.

Non, non, l'Exposition n'est pas morte, — bien qu'on en ait décarcassé une bonne moitié, bien qu'en longeant le quai de Billy on découvre, sur l'autre rive, de navrants spectacles, des brèches boueuses, des éventrements pareils aux grands trous des carrières de la banlieue, et bien que le Champ de Mars ressemble, en ce moment, à une ville démolie et inondée et qui aurait mal séché. Mais la partie sérieuse et durable, celle qui est comme l'évangile de métal de l'architecture des temps nouveaux (la Tour, la galerie des Machines, le palais des Beaux-Arts et le palais des Arts libéraux), reste debout.

L'autre partie, la partie frivole, amusante et carnavalesque (rue du Caire, gitanes, nègres, Javanaises, foire ethnographique de l'Esplanade), n'a fait qu'émigrer.

Elle a émigré sur les planches de nos théâtres gais. Vous la retrouverez presque tout entière dans la très jolie revue que viennent de donner les Variétés. Elle ressuscitera dans d'autres revues encore, et dans les divertissements des cirques et des cafés-concerts; et, pendant tout cet hiver, et encore un peu pendant les années suivantes, nous nous donnerons à nous-mêmes la comédie de l'Exposition.

Ainsi nous en jouirons de nouveau, et nous nous en moquerons aussi : double plaisir. Il était impos-

sible que Paris prit longtemps tout cet exotisme au sérieux. Je ne puis vous dire au juste ce que l'Exposition a fait pour le progrès des arts et des sciences et pour le bien du genre humain. Mais elle a certainement enrichi et approvisionné pour quelques années l'imagination et la blague parisiennes. Et cela seul serait déjà quelque chose.

La revue de *Paris-Exposition* a un premier mérite qui n'est pas mince. Chose inouïe et presque incroyable, elle ne renferme point de couplet qui déplore et fustige la décadence de nos mœurs, ni de rondeau réprobateur à l'adresse du roman naturaliste ; et elle s'abstient de nous prêcher l'amour de la patrie par l'organe de Tabarin et de Gauthier Garguille, ou de faire brandi le drapeau tricolore par des personnes en maillot couleur chair. La partie austère et didactique se réduit cette fois à un assez court rondeau où le compère blâme gravement les violences de la presse et conseille aux journalistes d'être toujours polis...

Le reste n'est que gaieté, spectacles hilarants, folies sensées, inventions ingénieuses et plaisantes. Je ne puis qu'en indiquer quelques-unes.

Voici l'harmonieux et suave Lassouche, en musicien de la garde républicaine. Il est obsédé par l'air de la *Marche indienne* qu'il a joué quelques centaines de fois depuis l'ouverture de l'Exposition. Mais, tandis qu'il nous explique son cas, son cornet à piston qu'il a posé à terre se met à jouer tout seul la *Marche*

persécutrice. Car ce cornet la sait par cœur, il l'a, lui, aussi, « dans les moelles ». Lassouche le fait taire en fourrant son mouchoir dans le pavillon de l'instrument. Mais, un moment après, il retire le mouchoir par mégarde, et tout aussitôt le cuivre obstiné reprend la *Marche*... Je sais bien que ça ne vous fait pas rire du tout ; mais, si vous aviez été là !...

Le même Lassouche et l'excellent jocrisse Germain nous ont rendu avec beaucoup de vérité les postures et les airs d'infinie béatitude de ces toreros que les Parisiennes ont tant aimés, de ces hommes étranges qui portent des chignons, des bouchons de carafes à leur chemise, qui envoient des baisers aux dames, lesquelles leur renvoient des bijoux ; qui, plus payés, plus gâtés et plus dévorés des yeux que les danseuses ou les ténors, s'exhibant devant des foules dix fois plus considérables et provoquant en elles des émotions autrement poignantes, doivent vivre à l'ordinaire, du moins je l'imagine, dans un état d'esprit bien spécial : vrais aristocrates des jeux de cirque et de théâtre, que le péril direct et le sang versé ennoblissent et qui sont sans doute, par la nature du plaisir qu'ils donnent, par leur grâce ambiguë, par le caractère de leur renommée et par ce qu'il y a d'exceptionnel dans leur condition sociale, ce que nous avons de plus approchant des mimes ou des gladiateurs illustres de l'antiquité, d'un Parthénius ou d'un Batylle... M. Lassouche nous a un peu vengés de ces triomphateurs en les parodiant comme un ange. Le

taureau était en baudruche. Au moment où M. Lassouche s'apprêtait à le dégonfler cruellement avec sa spada, deux sergents de ville, représentants officiels de la sensibilité française, ont mis fin à ce spectacle meurtrier en prenant l'animal chacun par une jambe et en le conduisant au poste.

M. Baron n'a eu qu'une scène, mais éclatante. Il représentait un maire en goguette, un invité du fameux banquet des 15,000 maires. Je ne sais plus ce qu'il nous a chanté sur l'air de *la Boiteuse.* Je crois qu'il a exprimé cette simple pensée que « le véritable Amphitryon est l'Amphitryon où l'on dîne », et que le meilleur gouvernement est le gouvernement qui donne à boire aux magistrats municipaux. Mais il faut le voir et l'entendre. Il faut voir cette tête rose, ces cheveux roses, on le jurerait ! cette bouche sans dents, cette face d'une expression presque enfantine, et ce grand corps massif, ce cou et ces membres sans cesse animés d'un mouvement giratoire, et ces gestes énormes qui se déploient subitement et qui semblent planer sur Paris. Et il faut entendre cette voix de gorge, cette voix aux éclats bizarres et aux notes innomées, cette voix qui... Mais, si cela ne vous fait rien, nous la définirons une autre fois.

M^lle Jeanne Granier faisait la Maccarona. Elle a été plus gitane, plus brune, plus jaune, plus fagotée et bariolée, plus souple, plus déhanchée, plus agitée de trémoussements, plus rauque, plus fauve, plus sauvage, plus brutale, plus endiablée, plus maccaro-

nique que la Maccarona elle-même. Il était impossible de rendre avec plus de vérité cette danse et ce chant à la fois burlesque et passionné, ce débridement rythmique d'un petit animal gracieux, sensuel et violent. C'était cela, absolument cela, — avec une très légère pointe d'exagération, où l'on sentait ce vif discernement des traits les plus caractéristiques de l'objet imité, qui peut élever la parodie la plus folle jusqu'à la dignité de l'art. C'était la Maccarona en personne, et pourtant c'était bien Jeanne Granier... Heureusement !

LACOUR ET DECOURCELLES

VAUDEVILLE : *Mensonges*, comédie en quatre actes, tirée du roman de M. Paul Bourget par MM. Léopold Lacour et Pierre Decourcelles.

29 avril 1889.

Je reviens sur *Mensonges*. Il me paraît, tout compte fait, que, ce que MM. Lacour et Decourcelles ont négligé du roman, il était vraiment impossible de le transporter sur la scène, et que, d'autre part, ce qu'ils y ont mis de leur cru est excellent.

C'est au dernier acte. L'imagination banale de M^{me} Moraines a été si fortement émue (pour un moment) par la scène violente que vient de lui faire René Vincy, qu'elle lui a promis de partir avec lui le soir même. Pendant qu'elle passe dans sa chambre, Desforges entre dans le salon, voit sur la table le coffret à bijoux et le petit sac de voyage, et son portrait à lui Desforges par terre et en petits morceaux. Il comprend, et, dans un merveilleux monologue

(qui est à peu près le même que dans le livre), il passe peu à peu de la colère (oh ! une colère tempérée et clairvoyante) à une indulgence railleuse et même, vers la fin, à une vue de la situation plus satisfaisante encore pour sa vanité : « ... Pauvre petite ! Il est capable de lui faire payer cher son caprice! Ah ! mais je suis là ! Et c'est ma revanche, maintenant ! S'il lui a demandé de fuir avec elle, et que je l'en empêche, alors de nous deux, le cocu... c'est lui... (*avec décision*), ce sera lui ! »

C'est ici que se place la scène qui appartient en propre à MM. Lacour et Decourcelles.

Par un détour, et en feignant de lui parler d'une de leurs amies communes qui, dit-on, est sur le point de fuir avec son amant, — Desforges, en petites phrases très simples et très expressives, montre à Suzanne les suites probables de l'aventure : — la lassitude, l'ennui, la vie errante et déclassée, le monde à jamais fermé à la fugitive ; puis, tôt ou tard, la gêne, la misère, la désillusion de la femme sur le compagnon qu'elle prenait pour un homme de génie, et, dès lors, une vie horrible, une vie d'enfer... Et peu à peu, sous cette petite pluie froide, le bel enthousiasme de Suzanne se rabat et se dissout... Sans rien dire, elle écrit un mot à son poète pour décommander l'enlèvement... Elle passera la soirée avec Desforges, dans une baignoire du Palais-Royal.

La scène, très neuve et très bien faite, est en elle-même remarquable. Mais, en outre, elle m'a semblé

délicieusement ironique par les souvenirs qu'elle éveille. Tandis que Desforges tenait à la petite femme des propos d'une si haute raison, je me disais : — Où donc ai-je déjà entendu cela ? Sans doute le ton différait, il y avait beaucoup plus d'éloquence, et c'était des vers et non de la prose. Mais c'était bien la même chose au fond ; là comme ici un homme ayant surpris sa femme au moment où elle va déserter le foyer la sauvait d'elle-même en lui remontrant les tristes et honteuses conséquences de sa faute... Eh ! mais je me souviens ; c'est au cinquième acte de *Gabrielle*... Seulement, dans *Gabrielle*, c'est un mari qui parle, et ici c'est un amant, l'amant en chef, si j'ose dire, un amant qui est un second mari... C'est là une différence de rien du tout, je le sais ; mais, c'est égal, cela suffit à donner à la dernière scène de *Mensonges* une petite saveur très particulière.

Nous prenons tout doucement l'habitude, au théâtre, de changer le point de départ des comédies de l'adultère. Autrefois, on partait du ménage à deux ; femme et mari ; puis, venait « l'autre ». Aujourd'hui on part du ménage à trois, où le premier amant fait office de mari ; puis, vient le deuxième amant. Peut-être bien qu'un jour on partira du ménage à quatre. Et, de cette façon, lorsque la postérité voudra classer l'énorme amas de nos œuvres dramatiques, elle fera comme pour les chansons de gestes et distinguera divers *cycles*, qu'elle pourra étiqueter ainsi : cycle du « plus heureux des trois » (prototype : le vaude-

ville de Labiche qui porte ce titre) ; cycle du « plus heureux des quatre « (prototype : *la Parisienne* de Becque) ; cycle du « plus heureux des cinq » (la pièce est encore à faire, mais se fera). Et elle constatera avec satisfaction, l'intègre postérité, que nos mœurs sont allées s'adoucissant.

MM. Lacour et Decourcelles ont donc su conserver intact le personnage de Desforges, ce jouisseur prudent et renseigné qui sans doute, par son fond, est de tous les temps, mais qui est étonnamment d'aujourd'hui par son allure, par quelque chose de simple et de direct dans ses manières et dans ses discours, et par une réelle douceur, je dirais presque de la gentillesse dans son profond égoïsme. C'est que cet égoïsme est parfaitement conscient, intelligent et raisonné. Et, à cause de cela, il se limite lui-même (l'homme dont nous parlons n'étant d'ailleurs nullement cruel de sa nature). Car l'égoïsme méthodique et clairvoyant de Desforges implique une certaine philosophie, une conception du monde très négative et fort peu gaie, mais dont il sent la tristesse, et qui, par suite, n'est point incompatible avec une sorte de pitié. Pitié très générale, et toute théorique, mais qui pourtant se mêle imperceptiblement, chez Desforges à son mépris des hommes ; qui se glisse dans la plupart de ses actes pour les empêcher d'être tout à fait malfaisants, surtout pour leur ôter toute apparence de dureté trop choquante, et qui enfin suggère continuellement à l'ingénieux baron des moyens de

concilier son propre bien avec le *minimum* de dommage pour autrui. Desforges ne fait souffrir personne inutilement et ne condamne personne. Ce n'est que la forme la plus détournée de la bonté ; ce n'est qu'une indulgence inactive, stérile, et même immorale dans son fond. Mais c'est déjà quelque chose. — En résumé l'égoïsme de Desforges est très doux, parce qu'il est très conscient, et c'est parce qu'il est très conscient qu'il pouvait être entièrement exprimé au théâtre.

Il n'en allait pas de même de M^{me} Moraines. Cette exquise petite bête jouisseuse et froidement calculatrice ne sait pas qu'elle est ainsi. Il y a en elle des inconsciences, des illusions sur les choses et sur elle-même et une espèce très particulière de sottise que les auteurs n'auraient pu rendre claire au théâtre sans la faire expliquer et commenter par un autre personnage ; procédé peu scénique et qu'ils ont bien fait de ne pas employer. Par exemple, comment montrer sur les planches le snobisme littéraire et artistique de cette poupée, snobisme qui sévit dans son monde depuis une quinzaine d'années, je pense, et qui lui fait choisir un poète pour amant de cœur, quoiqu'elle n'entende en aucune façon ce que c'est que poésie ? Par quel moyen nous rendre la complexité de ses sentiments pendant sa promenade au Musée du Louvre avec René, et comme quoi elle prend pour une émotion esthétique (qu'elle traduit par des formules apprises) la poussée soudaine

et secrète de sa sensualité ? Cela était impossible, du moins par les moyens dont dispose le théâtre. M^me Moraines eût infailliblement paru ou plus sotte ou plus intelligente qu'elle ne doit être. Tout ce qu'on pouvait faire, c'était de la différencier nettement de M^me Marneffe, d'Iza, de Marco et de l'héroïne des *Lionnes pauvres*, soit par sa condition sociale, soit par le tour de son esprit et de son langage, et de nous faire clairement voir une « femme du monde » d'à présent, et entretenue, mais une femme du monde. Et c'est ce que les auteurs ont fait, quoi qu'on ait dit.

MAURICE BOUCHOR

Petit Théatre (Théatre des Marionnettes): La *Tempête*, comédie de W. Shakespeare, traduite par M. Maurice Bouchor, musique de M. Ernest Chausson.

19 novembre 1888.

J'ai été bien malheureux, au printemps dernier, pendant un ou deux mois. Je ne pouvais plus mettre les pieds au théâtre sans rencontrer dans les couloirs un gros monsieur qui s'avançait sur moi d'un air sardonique et qui me disait avec une ironie écrasante :

— Eh! bonjour, tombeur de Shakespeare!

Ou bien :

— Voilà donc l'homme à qui Shakespeare ne fait pas peur !

Ou encore :

— Vous savez? il est bien malade

Je demandais naïvement :

— Qui donc ?

— Shakespeare, parbleu! depuis ce mémorable feuilleton...

Ainsi m'accablait ce gros homme. Et pourquoi, mon Dieu? Tout simplement parce que, dans un article sur l'élégante adaptation que M. Legendre venait de faire de *Beaucoup de bruit pour rien* (1), après avoir énoncé cette idée originale que Shakespeare est un des plus grands génies dramatiques de tous les temps, j'avouais ne pas trouver grand charme, moi pauvre Français de France, aux plaisanteries de sauvages de Bénédict et de Béatrix. Je citais, car je suis consciencieux. Et j'ajoutais, avec une sincère humilité, que j'étais parfois presque aussi déconcerté devant les inventions de Shakespeare que pouvaient l'être nos grands-pères, les littérateurs du siècle dernier. Je n'en triomphais nullement; je m'en confessais comme d'une infirmité.

Voilà quel avait été mon crime. Mais mon persécuteur était inexorable. J'avais beau lui affirmer que j'étais de bonne foi, que je respectais les grands hommes, que je n'étais que poussière, que je le savais, et que, là, bien sincèrement, mes propos n'avaient point été inspirés par une basse envie; le gros homme ne me croyait pas!

... Oui, voilà où nous en sommes, dans ce temps de prétendue liberté. La vérité c'est que, à défaut

(1) Voir Impressions de Théatre, *troisième série*, p. 45 et suiv. (Lecène Oudin et C^ie éditeurs.)

de dogmes proprement dits, il n'y a jamais eu tant d'opinions « distinguées » et dont il n'est presque pas permis de s'écarter. On ne peut plus, à l'heure qu'il est, préférer Molière ou Racine à Shakespeare sans passer pour un cerveau étroit et indigent et sans encourir un peu de mépris.

Nous avons des générosités étranges. Tandis que les autres peuples croient volontiers que le plus grand homme de chez eux est aussi le plus grand homme du monde, il a été établi chez nous, et, je dois le dire, par quelques-unes de nos plus fortes têtes, qu'il y a, outre les grands poètes « nationaux », des génies européens, « hors concours, » et que, par exemple, Shakespeare et Gœthe en sont, mais que Corneille, Racine et Molière n'en sont pas. C'est là ce que pensent, au fond de leur âme, M. Taine, M. Schérer, M. Bourget et, je crois bien, M. Renan. De même, il est fort à la mode, comme vous savez, de préférer George Eliot à tous nos romanciers ensemble, et Shelley ou Elisabeth Browning à tous nos grands lyriques. Et je ne puis dire combien cela me fait de chagrin.

Mais, en y réfléchissant, une chose me rassure. C'est qu'en ces matières rien n'est démontrable. On ne prouve pas par des raisonnements qu'il y ait dans Shakespeare une plus complète et plus profonde représentation de la vie que dans Molière, ni même une conception plus philosophique du monde. Il y a dans l'œuvre d'un grand poète, d'abord ce qui s'y

trouve en effet, puis ce qu'il nous suggère et ce que nous apportons. Or, il est impossible de faire exactement le départ de ces divers éléments. Mais ce qui est certain, c'est que *jamais* nous ne connaissons la langue d'un autre peuple aussi à fond que la nôtre, et que les poètes étrangers ne nous sont donc jamais aussi entièrement intelligibles que nos compatriotes. Par suite, les étrangers nous laissent mieux rêver et inventer autour d'eux ; nous leur apportons beaucoup plus de nous-mêmes et, à cause de cela, nous les admirons et les aimons davantage. Voyez ce qui est arrivé pour Shakespeare. C'est nous tout autant que les Anglais qui l'avons inventé, c'est Victor Hugo, c'est Gautier, Saint-Victor et tous les romantiques, c'est M. Taine et toute la critique après lui ; et c'est même Guizot. Les drames du grand poète ont été rêvés de nouveau par toutes ces imaginations et repensés par toutes ces intelligences ; et j'ose dire qu'ils ont été singulièrement éclaircis, agrandis et enrichis par elles. En sorte qu'à présent, lorsque nous ouvrons Shakespeare, ce n'est plus seulement le texte que nous lisons, c'est en même temps, et malgré nous, les merveilleux commentaires qui en ont été faits. Et, si nous ignorons l'anglais, la pauvre traduction que nous avons sous les yeux, et qui est nécessairement ou fort pâle ou un peu baroque, ne nous rebute plus comme elle faisait nos arrière-grands-pères ; car nous savons d'avance quelles visions elle doit évoquer en nous, et elle les

évoque infailliblement. Une œuvre de génie a pour auteurs, d'abord le poète lui-même, puis les plus originaux de ses lecteurs dans la suite des générations. Cela est plus vrai de Shakespeare que d'aucun autre écrivain. On n'intitulerait pas mal son théâtre : « Œuvres complètes de Shakespeare, par William Shakespeare et par tous les poètes et critiques français, allemands et anglais depuis quatre-vingts ans. »

Dès lors on a beau faire, et j'avais peut-être tort de réclamer tout à l'heure. Revenir, lorsqu'il s'agit de juger le poète anglais, à l'honnête liberté de nos aïeux, c'est bien, en effet, la marque d'un petit esprit ou d'une âme bien peu modeste ; car, si ce n'est pas manquer de respect pour le grand Will, c'est montrer trop de défiance pour les beaux génies de notre race par qui le grand Will a été aux trois quarts inventé ! De savoir au juste si j'admire dans son théâtre ce qu'il y a mis ou ce que les plus subtils de mes compatriotes m'y ont fait voir, la question est évidemment insoluble. Donc je ne discute plus, je vénère.

Si je n'avais eu la sagesse de me livrer à ces réflexions, voici sans doute ce que je vous aurais dit (et j'ai honte en y songeant) :

— Je viens de relire, pour me préparer à la représentation du théâtre des Marionnettes, la traduction de *la Tempête*. C'est une lecture fort pénible. Sur soixante-dix pages, il y en a cinquante qui sont insupportables. Le comique de Shakespeare est inepte.

Il me ferait absoudre le mot de Voltaire : « C'est un sauvage ivre. » Il est vrai que les vingt autres pages sont d'un grand poète. Ce conte bleu est d'une grâce accomplie. Voici : le vieux Prospero, jadis duc de Milan, a été dépossédé de son duché par son frère Antonio avec la complicité d'Alonzo, roi de Naples. Prospero vit dans une île déserte avec sa fille Miranda. Il est devenu un magicien très puissant. Il a pour serviteurs un joli sylphe, Ariel, et une espèce de sauvage, Caliban, qu'il a trouvé dans l'île et dompté par la terreur. Or, par les artifices de Prospero, une tempête jette sur le rivage Antonio et Alonzo, ses ennemis, Sébastien, frère d'Alonzo, Ferdinand, son fils, et enfin tout l'équipage. Grâce aux soins d'Ariel, le prince Ferdinand rencontre Miranda, et les deux jeunes gens s'aiment aussitôt. Prospero met d'abord à l'épreuve l'amour de Ferdinand, puis lui accorde la main de sa fille. Cependant Caliban a rencontré des matelots naufragés, Trinculo et Stephano ; il complote avec eux de surprendre et de tuer Prospero. Le vieux magicien, averti par Ariel, déjoue ce projet… et, finalement, pardonne à tout le monde. — Cela ne veut rien dire, et je ne m'en plains pas. Il y a peut-être là autant de poésie, quoique d'une autre sorte, que dans *Arlequin poli par l'amour* ou dans *les Trois Sultanes*.

Mais, comme je vous le racontais tout à l'heure, j'ai appris à mes dépens qu'il ne faut point parler ainsi. Je reprends donc :

— Quoi de surprenant que l'esprit de Shakespeare ne soit pas tout à fait celui de Scholl, de Meilhac ou de Ganderax ? Ce sont des plaisanteries saxonnes, et des plaisanteries d'il y a trois siècles. Le comique des mots est d'ailleurs ce qu'il y a de plus intransportable d'une langue dans une autre. Mais dans ces facéties un peu bizarres, quelle puissance encore ! et quel débordement d'imagination ! Et, dans tout le reste, quelle profondeur ! Prospero, c'est l'âme ; Caliban, c'est la matière ; Prospero, c'est l'humanité supérieure ; Caliban, c'est la basse humanité ; les autres sont l'humanité moyenne. Iris et Cérès représentent le naturalisme antique ; Prospero l'esprit de la Renaissance ; Ariel, la poésie septentrionale et médiévale. Ouf ! Quoi encore ? Prospero, c'est la science ; Ariel, c'est le rêve : cela veut dire que la science est forcément poésie. Et puis ? Caliban autrefois a sauvé Prospero en lui découvrant les sources et les coins de terre fertiles... Cela veut dire que l'humanité inférieure, assurant la vie matérielle aux êtres d'élite, collabore sans le savoir aux fins du monde ; et c'est de quoi Prospero récompense Caliban en le châtiant sans haine, pour son bien. Le savant Prospero a les Esprits à son service ; c'est la traduction concrète de cette vérité profonde . « Savoir, c'est pouvoir. » Il pardonne à ceux qui lui ont fait du mal, et il marie sa fille au fils de son ennemi ; cela signifie que la plus haute sagesse et la plus haute puissance aboutissent à l'indulgence universelle... O symboles !

Et j'ajoute pour mon compte : Rien de plus délicieux que la rencontre de Miranda et de Ferdinand. Miranda, fille intacte de la solitude, c'est presque l'Ève primitive, car elle n'a jamais vu d'autre homme que son père. Or, dès que le prince apparaît, le cœur de Miranda est à lui. « Tu t'imagines, dit Prospero à la jeune fille, qu'il n'y a pas au monde de figures pareilles à la sienne, parce que tu n'as vu que Caliban et lui. Petite sotte, c'est un Caliban auprès de la plupart des hommes ; ils sont des anges auprès de lui. — Mes affections sont donc des plus humbles, répond Miranda, car je n'ai point l'ambition de voir un homme plus parfait que lui. » Et je ne sais rien de plus tendre, de plus naïvement ni ardemment amoureux que la conversation des deux enfants, lorsque Miranda voit Ferdinand pliant sous un fagot de bois. « Hélas ! dit-elle, je vous en prie, ne travaillez pas tant. Mettez ce bois à terre, et reposez-vous : quand il brûlera, il pleurera de vous avoir fatigué... Si vous voulez vous asseoir, moi, pendant ce temps, je vais porter ce bois. Je vous en prie, donnez-le-moi, je le porterai au tas. »

Et quelle bizarrerie charmante et indéfinissable dans des bouts de dialogue comme celui-ci :

Prospero. — As-tu donc oublié l'affreuse sorcière Sycorax, que la vieillesse et l'envie avaient courbée en cerceau ? L'as-tu oubliée ?

Caliban. — Non, seigneur.

Prospero. — Tu l'as oubliée. Où était-elle née ?

Caliban. — En Alger, seigneur.

Mais je citerais jusqu'à demain. Il me reste à dire que la représentation a été des plus intéressantes. La traduction de M. Maurice Bouchor est excellente et, heureusement, assez libre et abrégée de moitié. Les marionnettes ont beaucoup d'allure et de couleur. Les acteurs cachés psalmodient leur rôle plutôt qu'ils ne le jouent, et ils ont raison. Ce n'est, en somme, qu'une lecture « illustrée » par les mouvements de petits personnages, d'une silhouette simplifiée et d'une vie incomplète. On les voit comme en rêve. Ce genre de représentation est peut-être ce qui convient le mieux à des drames très lointains, très singuliers et irréels, comme *les Oiseaux* (qu'on nous donnait l'été dernier) et comme *la Tempête*.

G. ANCEY

Théatre-Libre : *l'Ecole des Veufs*, comédie en cinq actes, de M. Georges Ancey. — Odéon. Conférence de M. Ferdinand Brunetière sur Regnard.

<div style="text-align:right">2 décembre 1889.</div>

Je me trouve avoir fait lundi dernier, en toute innocence, à propos des *Respectables* (1), la critique la plus directe de *l'Ecole des veufs*. Je n'y vois rien à ajouter, sinon que M. Georges Ancey a beaucoup d'esprit et, à un très haut degré, le don du dialogue, et qu'il fera d'excellent théâtre, et du théâtre vraiment vrai, le jour où il voudra renoncer à un parti-pris d'inutile férocité qui, amusant une demi-heure, finit par paraître choquant aux uns, aux autres un peu puéril. Il ne me reste donc qu'à résumer sa pièce. Elle a cinq actes, mais fort courts, et dont chacun ne renferme guère qu'une scène qui compte — et pas mal de monologues.

C'est le jour de l'enterrement de M^{me} Mirelet, femme d'un riche industriel. Nous sommes dans le salon où les invités devront attendre le départ du

(1) Voir plus haut les *Respectables*, pages 245 et suiv.

convoi. Un ouvrier, avec une figure de circonstance, vient apporter, au nom de ses camarades, une de ces couronnes funéraires en perles, monumentales, compliquées, hideuses, qui feront dans mille ans l'ahurissement des archéologues. « Il n'y a rien pour le commissionnaire? » Henri Mirelet, le fils de la maison, lui met dans la main une pièce de vingt sous; l'ouvrier sourit, puis fait une grimace. Deux invités arrivent, deux amis de Henri Mirelet, également avec des têtes de circonstance. Nous apprenons par leur conversation que le père Mirelet est un brave homme, de caractère assez faible, porté sur les femmes, et que, si Henri ne vient pas demeurer avec lui, l'isolement lui fera probablement faire des bêtises. Nous apprenons aussi que Henri est « un type très chic, très fort, un type qui ne s'épate pas. » Oh! non, il ne s'épate pas! Lorsqu'un de ses amis lui dit par politesse : « Tu as dû passer par de rudes émotions, » il répond : « Ah! pour ça oui! c'est effrayant ce que ces événements-là vous causent de dépenses, d'embêtement... » puis, se reprenant: «... et de tristesse ». Et il énumère les courses qu'il a faites : à la mairie, à l'église, au cimetière, aux pompes funèbres, chez le notaire. « Au moins, remarque-t-il, celle-là était indispensable. » Passe, au fond, le père Mirelet, qui annonce que le ministre du commerce viendra à l'enterrement. Puis, c'est l'invité de vaudeville qui ne connaît personne, et dont la phrase de condoléance se trompe d'adresse. C'est ensuite un monsieur

qui présente à un vieux général son fils, élève de Saint-Cyr. Le vieux brave promet de recommander le jeune homme. « Tu vois? dit le père. Tu ne voulais pas venir à cet enterrement. On gagne toujours à être poli ». Enfin, l'ordonnateur des pompes funèbres paraît à la porte du fond : « Messieurs de la famille, s'il vous plaît... » Rideau.

Très plaisant, ce premier tableau, d'un comique violent et sûr de son effet, comme toutes les facéties sur la mort.

Six mois après, Mirelet a une maîtresse. Elle s'appelle Marguerite et est entretenue par un baron. C'est une figure bien vue, à la fois impersonnelle et saisissante de vérité; c'est « la petite cocotte », sans signe particulier (*meretricula vulgaris*), celle qui est, dans la même minute, caressante, « comme y faut » et mal embouchée, qui a la manie de dire à chaque instant : « Moi, d'abord, je suis comme ceci... Moi, je n'ai pas été élevée comme ça... Moi, je suis bonne camarade, etc... » et qui parle continuellement de sa franchise. Mirelet, qui est un sentimental et qui a des besoins d'intimité, propose à Marguerite de l'installer définitivement chez lui. Elle accepte, à condition que Mirelet lui laissera son petit appartement de la rue Logelbach, pour sa vieille mère : « Parce que, tu comprends? quand maman vient à Paris, il ne serait pas convenable qu'elle descende chez toi. » Mirelet est de cet avis. Mirelet s'appelait Moulinier dans *les Jocrisses de l'amour*.

Bien que Mirelet vive avec son fils sur un pied de douce camaraderie et qu'il leur soit arrivé de chasser ensemble au jupon, ce n'est pas sans embarras qu'il annonce à Henri cet arrangement. Mais lui, conciliant : « Dame ! papa, tu es garçon, tu es libre... Seulement, méfie-toi du collage ! tu connais mes principes là-dessus. » Mirelet, touché de la bonne grâce de Henri, montre alors d'exquises délicatesses de conscience : « ...Tu sais, mon cher enfant, que je ne voudrais pour rien au monde léser tes intérêts... — Qu'est-ce que tu lui donnes ? dit le fils. — Cinq cents francs, dit le père. Je dépensais plus que ça en sortant. — Tu as fait le compte ? — Oui. — Alors !... »

A ce moment, Marguerite rentre et est toute saisie en voyant Henri. « Ce qu'il a dû faire de béguins, ce garçon-là ! » dit-elle. Rideau.

Quinze jours jours plus tard. Marguerite s'ennuie comme Olympe après son mariage dans le *Mariage d'Olympe*. Jamais le père Mirelet n'a été si sérieux, si digne, si préoccupé de moralité et de bienséance. Il n'a plus que cela à la bouche. Il se sait bon gré d'avoir su se reconstituer un intérieur honnête. Il a entrepris de refaire l'éducation de sa maîtresse, de la « transformer », comme il dit. Il lui apporte de bons livres : *les Soirées de Saint-Pétersbourg*, par le comte Joseph de Maistre. (« C'était un philosophe... Il fut ministre du roi de Sardaigne... Une bonne position »), *Madeleine*, de Jules Sandeau, l'*Abbé Constantin*, *la Grande Marnière*. « Celui-là, je

l'ai déjà lu », dit Marguerite. — « Relis-le », dit Mirelet. Il tâche aussi de l'intéresser à ses affaires; il lui explique les mystères de la teinturerie. Bref, il la rase. Mais il a conscience de la noblesse de son rôle. Il est extrêmement satisfait.

Par malheur, il a eu l'imprudence d'inviter son fils à dîner (pour la première fois) afin de distraire Marguerite et aussi afin de rendre Henri témoin de son édifiant bonheur. Les deux jeunes gens sont tout de suite camarades et se racontent des histoires, notamment celle du bossu Courapied, qui a des bonnes fortunes tant qu'il veut parce que les femmes le prennent pour porte-veine. Mirelet est obligé de les rappeler, un peu sèchement, au sentiment des convenances. Henri le « blague », et, comme le bonhomme se fâche tout rouge, il veut l'embrasser par plaisanterie, tandis que Marguerite se tord. Une délicieuse scène de famille ! On annonce le dîner. Mirelet passe le premier dans la salle à manger. Les deux jeunes gens restent un moment en arrière. « Monsieur, dit Marguerite, voulez-vous venir me voir demain, rue Logelbach ? j'ai quelques petites curiosités à vous montrer. » — « Entendu ! » dit Henri. Rideau.

Henri est donc devenu l'amant de la maîtresse de son père. Il n'a pas tardé à se faire pincer, parce que Marguerite a la rage de l'embrasser dans les coins. Mirelet n'a rien dit, et feint de n'avoir rien vu. Seulement, il veut envoyer Henri en Normandie,

surveiller une de ses usines. Henri consent d'abord, puis se ravise : « Non, décidément, ça m'ennuie ». La querelle qui couvait éclate. C'est, au fond, la scène entre Harpagon et Cléante, si franchement traitée par Molière au quatrième acte de l'*Avare*.

« HARPAGON : Comment, pendard, tu as l'audace d'aller sur mes brisées ?... Ne suis-je pas ton père ? et ne me dois-tu pas le respect ? — CLÉANTE : Ce ne sont point ici des choses où les enfants soient obligés de déférer aux pères ; et l'amour ne connaît personne. — ... Je te renonce pour mon fils. — Soit. — Je te déshérite. — Tout ce que vous voudrez. — Et je te donne ma malédiction. — Je n'ai que faire de vos dons. » Seulement, chez M. Georges Ancey, ce n'est point d'une jeune fille qu'il s'agit, mais d'une maîtresse commune. Cléante est insolent avec éclat ; Henri répond avec tranquillité : « Ça devait arriver. Qu'est-ce que ça vous fait ? » Mirelet est beaucoup plus moral qu'Harpagon dans ses propos. Il n'a même jamais été plus moral qu'à ce moment-là ; il reproche à Henri d'avoir déshonoré le foyer paternel. Enfin, lui aussi, il jure à son fils qu'il le déshéritera ; mais comme Henri lui dit : « Allons donc ! vous ne ferez pas ça ! » il ajoute avec un sublime à-propos : « Je te le jure sur les cendres de ta pauvre mère ! » Vous voyez que nous sommes autrement forts que nos aïeux.

Henri, avant de sortir, a dit qu'il partirait, mais qu'il emmènerait Marguerite. Et la petite cocotte

déclare en effet qu'elle le suivra. Mirelet la supplie, lui offre une voiture, de l'augmentation et même les diamants de feu M^me Mirelet : « Je ne comptais te les donner qu'au bout de l'année, à cause de mon deuil... Mais tu les auras tout de suite si tu veux ». Il va jusqu'à lui offrir deux jours de liberté par semaine... Ainsi Arnolphe à Agnès :

> Tout comme tu voudras tu pourras te conduire.
> *Je ne m'explique point*, et cela, c'est tout dire.

Mais Mirelet, lui, s'explique. Il offre deux jours, au choix de Marguerite. Il précise : « Deux jours et deux nuits. » Et il insiste : « Rouen n'est pas loin... On peut faire bien des choses en deux nuits. » Plus fort que Molière, vous dis-je ! Seulement, voilà, il faudrait s'expliquer sur le sens de « fort ».

Mais Marguerite ne veut rien entendre. Elle ne restera que si Henri reste. C'est à prendre ou à laisser. « Je vais réfléchir », dit Mirelet. Rideau.

Tandis que Mirelet réfléchit, Marguerite fait ses malles. Henri la surprend pendant cette opération. La petite dinde, très fière de son attitude, de sa résistance aux offres du vieux, très excitée par cette espèce de sacrifice amoureux, se met, avec le fond de romance qu'elles ont toutes, à faire du sentiment : « Comme ce sera gentil !... N'être que deux !... Joli petit ménage, petit nid, etc... » L'imprudente ! « Un collage, alors ? dit le doux Henri. Ah ! non, tu sais ! Ça n'entre pas dans mon programme. Si je

t'emmène, c'est uniquement pour punir papa de son entêtement. Sans ça !... Pas de romance, entends-tu ? » Et comme la pauvre petite, toute suffoquée de tant de dureté, fait la moue des enfants qui vont pleurer, et laisse échapper déjà, de ses yeux clairs et vides de jeune ribaude, quelques petites larmes, — ces larmes qui nous touchent toujours un peu, nous qui ne sommes pas des hommes forts, nous à qui l'idée de la douleur est insupportable, même quand c'est la douleur fugitive d'un petit animal de joie, car alors elle nous gêne peut-être davantage, étant inattendue... — Henri, dis-je, voyant le chagrin de la fille redevenue grisette pour cinq minutes : « Et surtout pas de pleurnicheries ! ajoute-t-il rudement... Sais-tu ce que tu devrais faire au lieu de pleurnicher ? Tu devrais voir papa, lui parler, arranger l'affaire avec lui... Tu le peux, si tu t'y prends bien. Je vais te laisser seule avec lui ; je te donne un quart d'heure. »

Et alors recommence, plus montée de ton, entre Mirelet et Marguerite, la scène de l'acte précédent. Marguerite exige tout : la grâce de Henri, la voiture, les diamants de M^{me} Mirelet, trois jours de liberté par semaine, et ne veut rien promettre en retour. Il me semble même qu'elle exagère inutilement et bien imprudemment l'intransigeance de ses prétentions ; que, dans la réalité, une fille qui jouerait la même scène à son vieux serait plus coulante et ne risquerait pas ainsi de tout perdre en voulant tout

gagner. Mais l'auteur veut que l'ignominie de Mirelet soit complète, absolue. Et en effet, au moment où Marguerite dit à un domestique d'enlever sa malle, Mirelet, à bout de force, se rend, consent à tout, accepte tout. Henri paraît : « Eh bien, c'est fait ? demande-t-il à Marguerite. — Oui. — Alors... à demain ! » Car « demain » est son jour.

Voilà la pièce. Si vous voulez toute ma pensée, j'ai si mauvaise opinion des hommes que je crois fermement à l'existence actuelle, dans les maisons bourgeoises de Paris et de la province pareillement, de plus d'un ménage à trois tout semblable à celui de Mirelet père et fils et de M^{lle} Marguerite. Et de même, j'ai si bonne opinion des hommes que je crois, d'autre part, qu'une histoire comme celle de *l'Abbé Constantin*, réduite aux faits, peut être vraie. Ce que je reproche à M. Georges Ancey, ce n'est donc point d'avoir osé peindre la vérité, ni de l'avoir choisie brutale et exceptionnelle : c'est de l'avoir altérée, en la traduisant, par une misanthropie juvénile ou par le désir de nous scandaliser.

Je ne lui reproche point d'avoir éliminé de ses peintures la vertu, car, après tout, la vertu est souvent absente des choses humaines ; je lui reproche d'en avoir éliminé l'hypocrisie.

C'est une mutilation fâcheuse. D'autant plus que M. Ancey peint le monde bourgeois et que l'hypocrisie, c'est-à-dire le respect verbal des devoirs ou des pudeurs qu'on viole et l'art de se taire à soi-

même ce que l'on fait, de ne pas vouloir s'en expliquer, fait partie intégrante de l'âme bourgeoise. Le petit arrangement de famille des deux Mirelet me paraît possible, je l'ai dit. Mais les discussions précises, les marchandages explicites d'où sort cet arrangement, me paraissent presque impossibles, du moins dans le milieu social où M. Ancey nous fait pénétrer. J'ai beaucoup de peine à admettre que les choses s'y passeraient ainsi. Il y a des mots qui n'y seraient jamais prononcés. Marguerite négocierait l'affaire en douceur avec chacun des deux hommes, sans lui parler de l'autre et comme si c'était à son insu. Et tous trois sauraient à quoi s'en tenir, mais ne s'en vanteraient point... N'est-ce pas votre avis ?

Ne voir dans les hommes que l'immoralité inconsciente et cynique, l'ingénuité perverse, ou ne voir chez eux, au contraire, que l'ingénuité innocente, ce sont peut-être deux conventions égales, deux égales mutilations de la vérité. Il peut y avoir quelque chose d'aussi faux, à sa manière, qu'une berquinade : c'est une becquinade.

Dans un de ses recueils de feuilles volantes, l'*Indigent philosophe*, Marivaux imagine une histoire où les personnages sont atteints d'une maladie singulière. Dès qu'ils ouvrent la bouche, ils disent malgré eux, et sans s'en apercevoir, non ce qu'exigeraient les convenances ou l'intérêt et ce qu'ils savent eux-mêmes qu'ils devraient dire, mais ce qu'ils pensent réellement ; et ils le disent tout entier, ils l'expri-

ment dans toute son ignominie, sans une réticence, sans une litote, — et cela, tranquillement, comme dans la conversation courante. On jurerait enfin des personnages de M. Georges Ancey. Aussi Marivaux ne nous donne-t-il cela que pour un conte.

J'ai pu exagérer mes critiques afin de les rendre plus claires. Faut-il répéter que M. Ancey a du talent et que sa comédie n'est pas un instant ennuyeuse? Ah! s'il voulait s'appliquer à être parfaitement sincère (car il y faut de l'application) ! S'il voulait rompre avec la misanthropie boulevardière et avec la psychologie blagueuse! Ce que j'entends par là? Il m'en revient un exemple. Au dernier acte, après que Mirelet vient d'accorder à Marguerite trois jours par semaine, il ajoute: « Jure-moi que, pendant ces trois jours, tu ne me tromperas pas avec d'autres que Henri. Jure-le-moi, j'en ai besoin. » Dans la vie réelle, Marguerite jurerait tout de suite, Mirelet ferait un effort pour la croire et la croirait. Ici, Marguerite éclate de rire et dit: « Vous savez bien que je ne tiendrais pas ma parole! » Et lui: « Ça ne fait rien, jure toujours. — Alors c'est une simple formalité? — Oui, mais je veux que tu jures. Ça me fera plaisir tout de même. Et puis tu comprends, *on a son petit amour-propre.* » Ainsi, au lieu que ce soit nous qui songions: « La bonne dupe! » c'est lui qui nous dit expressément: « Hein! suis-je assez dupe! Le remarquez-vous? » Ainsi, dans cette comédie, les personnages sont tour

à tour trop inconscients et trop conscients. Et cela me déconcerte.

Et je finis par entrevoir que M. Georges Ancey n'est peut-être pas très sérieux.

*
* *

Jeudi dernier a été pour moi un grand jour. M. Ferdinand Brunetière s'est converti à ma critique, qui est, comme vous savez, la critique impressionniste, et, naturellement, il m'y a dépassé du premier coup.

C'est à l'occasion du théâtre de Regnard. M. Brunetière, dans une série de développements parallèles, exactement balancés, et tout pareils à ceux qu'on m'a reprochés tant de fois, nous a montré que ce qui fait que quelques-uns aiment Regnard est justement ce pour quoi d'autres le méprisent; qu'il est naturel que son théâtre paraisse à ceux-là une imitation brillante, à ceux-ci un fastidieux ressassage de celui de Molière; que son épicurisme doit rebuter par sa platitude ceux qu'il ne ravit pas par sa grâce naturelle, etc... et que les uns et les autres ont également raison. Il a donc reconnu que les jugements littéraires n'ont rien d'absolu; que, en matière d'art, c'est notre tempérament, notre sensibilité, notre goût personnel qui prononce en dernier ressort, et que nous n'aimons pas les œuvres de l'esprit parce qu'elles sont bonnes, mais qu'elles sont bonnes parce que nous les aimons. Vous ne sauriez croire jusqu'à

quel excès M. Brunetière a poussé son récent scepticisme. Il a commencé par nous avouer qu'il ne savait pas si sa conférence sur Regnard serait une apologie ou un réquisitoire, et il nous a dit à la fin qu'il croyait bien avoir fait plutôt un réquisitoire; mais il n'en paraissait pas très sûr. J'en étais presque scandalisé. Vraiment, on n'a pas idée d'une critique aussi ondoyante et fuyante, aussi ennemie des affirmations

Sarcey me disait en sortant : « Ce Brunetière est un grand virtuose! Mais dans sa dissection du talent de Regnard, il a oublié une chose qui, en effet, échappe à l'analyse. C'est la gaieté. Or, les deux grandes sources de gaieté, il n'y a pas à dire, c'est la...scatologie — et la mort. D'où la beauté du *Légataire universel*. » M. Brunetière répondrait, j'en suis certain, que cet argument vaut seulement pour ceux qui aiment les plaisanteries sur la mort et sur... enfin sur l'autre chose ; mais qu'il y a des gens qui ne les aiment pas ; et qu'ainsi, dans la recherche des motifs qui nous font goûter ou repousser les ouvrages de l'esprit, on finit toujours par se heurter, plus tôt ou plus tard, selon qu'on est plus ou moins habile à analyser les sentiments humains, à quelque chose d'irréductible, d'inexplicable, de mystérieux... Quand je vous dis que cet homme ne croit plus à rien !

STANISLAS RZEWUSKI

Théatre-Libre : *Le Comte Witold,* pièce en trois actes, de M. Stanislas Rzewuski.

1889.

J'aime beaucoup les étrangers qui nous aiment (surtout depuis que nous avons si peu de bonheur). M. Stanislas Rzewuski est de ces hôtes consolants. Le « tout-Paris » des premières, et les autres « tout-Paris » pareillement connaissent ce petit-neveu de Balzac (il l'est par sa tante, la comtesse Hanska). M. Stanislas Rzewuski est d'une politesse caressante et d'une humeur originale. Il fait, avec une extrême douceur, ce qui lui plaît. Il est polyglotte autant qu'on le puisse être. Il a tout lu, — et il continue. Les soirs de premières, pendant les entr'actes et quelquefois pendant la pièce, il tire de sa poche un volume jaune qu'il feuillette avec sérénité. C'est généralement un volume de Taine. Souvent, au cercle de la rue Boissy-d'Anglas, on l'a vu lire Spencer ou Hartmann en jouant au baccarat. Il possède, à un

degré tout à fait éminent, la curiosité et le don de sympathie. Cette curiosité est insatiable, et cette sympathie est amoureuse. M. Rzewuski est un de ceux qui ont le plus fait, depuis huit ou dix ans, pour répandre en Russie le goût de la littérature française contemporaine. Lui-même a écrit, dans notre langue, sur quelques-uns de ses écrivains préférés, sur Becque, Bourget, Maupassant, et sur les essais d'esthétique de Gabriel Séailles, un livre de critique pénétrante et chaude, où il y a des idées, et où il y a de la tendresse. Tout ce que j'oserai reprocher à ce Slave indulgent, c'est de nous aimer tous un peu trop pêle-mêle ; je songe ici à certaines énumérations de sa préface. Mais j'imagine qu'il ne faut voir là qu'un scrupule de politesse d'un hôte infiniment courtois, qui ne se croit pas permis de nous trier publiquement chez nous.

Pour toutes ces raisons, je souhaitais vivement que sa première pièce française fût bonne. (J'oubliais de vous dire que M. Rzewuski a déjà donné plusieurs drames en russe, à Pétersbourg.) Si d'aventure il s'était trompé, j'avoue que son insuccès m'eût jeté dans un assez grand embarras. Je n'aurais pu concilier le respect de la vérité avec les égards que l'on doit à un métèque si fidèle et si distingué que par le plus fâcheux abus de litotes et de périphrases. Heureusement, *le Comte Witold* est un drame très intéressant, tout à fait remarquable en plusieurs endroits, et qui a réussi avec éclat. Je suis bien

reconnaissant à M. Rzewuski et de son talent et de son succès.

Le comte Witold a épousé, très jeune, une femme dont il était adoré. Il l'a quittée presque tout de suite pour aller faire la fête à Paris, où il s'est pris d'une terrible passion pour une actrice française. Voilà dix ans qu'il n'a reparu, dix ans que la comtesse Louise l'attend dans sa maison déserte, là-bas, au fond de la Petite Russie...

Cependant, le comte a dévoré toute sa fortune personnelle et au delà. Sa femme lui a offert de payer ses dettes, à condition qu'il reviendra vivre auprès d'elle. Il a accepté. Il doit arriver le jour même où s'ouvre le drame.

Toute la maison est en l'air, dans l'attente du maître inconnu. Une parente pauvre s'inquiète et se lamente. Une jeune fille de dix-sept ans, Constance, filleule de la comtesse, est toute frémissante de curiosité. La petite fille du comte, une enfant de dix ans qui n'a jamais vu son père, accable de questions un vieux valet de chambre bavard. Tout cet émoi, toute cette rumeur font mal à la comtesse, l'humilient, l'offensent dans sa dignité, violent, à ce qu'il lui semble, le secret de sa douleur. Avec un calme affecté, elle fait ses recommandations à tout son monde ; elle exige des gens une attitude aussi tranquille que si le comte revenait après un voyage de huit jours ; elle dit à sa fillette : « Quand ton père arrivera, tu lui diras : « Bonjour, papa. » Rien de

plus. Tu ne feras pas la sauvage, mais tu ne te jetteras pas non plus dans ses bras. » Cependant, restée seule avec la petite Constance, elle laisse si bien voir le trouble profond de son cœur que la jeune fille songe : « Elle l'aime toujours... Quel homme est-ce donc ? » Enfin, le comte arrive ; jeune encore, déplumé, pas gai, du chic. La comtesse lui tend la main, avec une parole de bienvenue ; la petite fille dit son : « Bonjour, papa. » C'est tout. On se met à table. Pas un mot. La toile tombe sur ce silence.

Très vivant, ce premier acte, très prenant, et par des moyens d'une simplicité originale. Le silence qui le termine est une trouvaille.

Ce mari, dont l'absence l'a torturée dix ans, la comtesse le hait autant qu'elle l'aime. Autrement dit, elle est jalouse, effroyablement jalouse, — comme peut l'être une femme ardente qui a vécu si longtemps dans la solitude, repliée sur elle-même et dévorant son cœur, et qui sent toutes choses avec une violence et une intensité extraordinaires. En somme, elle n'a point pardonné à Witold, elle n'a pas pu. Elle le tient à l'écart et ne lui parle jamais. Et le malheureux vit dans sa maison comme un hôte encombrant, sous l'œil hostile et défiant des domestiques. Il n'a, pour se distraire et se consoler un peu, que ses causeries avec la petite Constance, qui seule lui montre du respect et de la sympathie, et qu'il a prise peu à peu en affection. Elle l'interroge sur Paris, et cela lui fait du bien et il lui

répond avec une infatigable complaisance. Car il
a toujours sa passion, aussi inguérissable et inex-
piable que celle de la comtesse ; et cette passion,
c'est sans doute la Parisienne dont il garde l'amour
dans ses moelles; mais c'est aussi Paris, la vie de
Paris, la douceur de Paris et la combinaison particu-
lière de sensations voluptueuses qui ne se rencontre
que là. Cet éloge hyperbolique de la bonne ville,
qui nous eût semblé indiscret chez un Parisien,
nous a ravis, venant d'une bouche étrangère. On
y sentait, du reste, une sincérité d'impression
et, si je puis dire, une persistance d'étonnement,
que nous ne pouvons plus guère avoir. Et puis,
c'était moins un panégyrique de Paris qu'une
« déclaration », dont nous pouvions prendre
chacun notre part... Au fond, le sujet de la pièce,
c'est la lutte entre le boulevard des Italiens, qui
a pris le cœur de Witold (ainsi Byzance séduisait
les seigneurs barbares), et la steppe mélancolique,
qui a fait à la comtesse Louise son inexorable et
cruel amour. Et, comme vous le verrez par la suite
du drame, c'est le boulevard qui est vainqueur.

La comtesse, que cette intimité du comte avec la
jeune fille exaspère, croit, sur les rapports de la
parente pauvre, que Constance est la maîtresse de
son mari. Là-dessus, notre comtesse de steppes, qui
met volontiers une sorte de solennité religieuse dans
ses façons d'agir, assemble tout le château et
dénonce publiquement le prétendu crime de Cons-

tance et du comte. Witold daigne à peine se défendre, tant l'accusation lui paraît absurde. Mais ensuite, demeuré seul avec sa femme, il éclate, il soulage son cœur. La vie qu'on lui fait est trop dure et trop humiliante, en vérité! Il fallait ou lui pardonner pleinement, ou le laisser là-bas se brûler la cervelle. « Ah! dit la comtesse, dont la sombre fureur grandit (car, dans toutes ces plaintes de Witold elle ne sent pas le plus petit brin d'amour pour elle), vous tuer, c'est ce que vous auriez dû faire si vous n'aviez été un lâche! » Lui se redresse sous ce mot, presque joyeux, car ce mot le dégage : « Si tu me traites ainsi, malheureuse, c'est que tu m'aimes encore! Mais moi, vois-tu, j'aime l'autre, cette femme de Paris. Oui, j'ai été lâche ; mais, si je ne me suis pas tué, si j'ai accepté tes humiliants bienfaits, c'était dans l'espérance... que sais-je ?... de refaire ma fortune et d'aller la retrouver un jour... Maintenant, c'est fini, et tu m'as rappelé mon devoir : je n'ai qu'à mourir. » Sur quoi la comtesse : « Non, non, ne meurs pas !... Eh bien ! oui, je t'adore, et c'est parce que je t'adore que j'ai été folle et méchante. » Elle se jette à ses pieds, elle veut le retenir ; il la repousse et sort en criant : « Oui, tu m'aimes, mais j'aime l'autre, j'en suis possédé, je n'ai plus qu'à mourir, je mourrai. » La scène est puissante (je n'ai pu vous en donner qu'une faible et confuse idée) ; deux âmes s'y montrent furieusement jusque dans leur tréfond.

Au troisième acte, nous assistons à la mort du comte Witold. Il s'est empoisonné avec un poison dont il n'a pas voulu dire le nom. On attend le médecin de Kiew qui trouvera peut-être l'antidote ; mais Kiew est à cent lieues. La petite Constance veille le mourant : il lui parle encore de Paris. La comtesse aussi vient le soigner. Pleine d'un infini désespoir, elle lui dit : » Pardonne-moi ! — Hélas, qu'ai-je à te pardonner ? C'est à moi plutôt... — Non, dis-moi : « Je te pardonne. » —La scène est singulièrement douloureuse. Tous deux, sous la mort qui plane, sont comme apaisés ; et pourtant on les sent séparés malgré eux, jusque dans le rapprochement de cette veillée funèbre, par une fatalité de passion à laquelle ils ne peuvent rien. On dirait qu'eux aussi ils assistent à *cela*. C'est pourquoi aucun d'eux ne dissimule plus : à quoi bon ? Il *sait* qu'elle *sait*. Sans plus craindre de lui déchirer le cœur, il la prie de lui donner le portrait de« l'autre », qui est là, dans un tiroir. Et elle, sans colère, le lui donne, et il meurt presque aussitôt, le portrait sur les lèvres. Et alors la comtesse se jette sur lui en criant : « Enfin ! tu es à moi, rien qu'à moi ! »

Mon cher camarade Faguet fait, à ce propos, quelques réflexions circonspectes : « On s'est, dit-il, récrié sur ce dernier trait. Pour moi, c'est un mot d'auteur, qui n'a rien de vrai ni d'humain. La comtesse a pu le dire avant, non après. Elle a pu dire avant : « — Ah ! je l'aimerais mieux mort qu'amoureux d'une

autre ! » Mais devant la mort, après la mort, ce mot féroce ne peut guère venir à l'esprit de personne. La mort fait réfléchir. Ce que la comtesse, à moins qu'elle ne soit une simple bête fauve, doit se dire, c'est à peu près ceci : « — C'est moi qui l'ai tué... Et je ne pouvais faire autrement que de le tuer. Maudit soit l'amour ! Ah ! que ma fille n'aime jamais ! »

Cela prouve surtout que mon ami Faguet n'est pas, lui, une « bête fauve », qu'il est incapable d'un sentiment féroce et qu'il n'est pas jaloux. Moi non plus, du reste. A part certaines règles très simples, d'une régularité mathématique, et qui constituent ce qu'on peut appeler le mécanisme des passions de l'amour (le théâtre de Racine nous montre ce mécanisme très au complet), il est bien difficile, en ces matières de psychologie, de dire ce qui est vraisemblable. C'est difficile pour nous, bonnes gens de nature tempérée, qui au surplus nous surveillons de près, qui avons de longues habitudes de modération et de sagesse, et qui sommes devenus tout à fait impropres aux passions tragiques, à celles qui font qu'on meurt ou qu'on tue. Et c'est difficile aussi pour les profanes, même pour ceux qui sont de complexion plus chaude, mais qui ne font point profession d'observer les divers comportements des hommes et qui, s'ils essayaient, verraient encore moins clair que nous, même dans les cas les plus semblables aux leurs. Bref, le psychologue va toujours un peu au hasard, et comme au petit bonheur de l'induction.

Ce qui est vrai, dans la description de ces arcanes
de l'âme, c'est ce qui nous affecte comme nous
désirions d'être affectés, et, en somme, ce que nous
voulons qui soit vrai. Moi, le cri de la comtesse m'a
plu, parce que je le désirais obscurément. La comtesse Louise, c'est, comme on l'a dit, la princesse
Georges, mais une princesse Georges que la jalousie torture depuis dix ans et qui a acquis la certitude qu'elle ne sera jamais aimée. Plus douloureusement encore que la princesse Georges, elle
porte dans son âme et dans sa chair le mystère
absurde de l'odieux amour. Elle aime comme on
hait, aimant ce qui ne veut pas être à elle. Cet
homme, qui l'a fait tant souffrir par cela seul qu'il
existe, dès qu'il n'est plus, elle doit se sentir soulagée.
L'instant où il meurt commence réellement pour
elle la délivrance : car sans doute il ne pourra
davantage être à elle, mais ce ne sera plus parce
qu'il ne le voudra point ; et enfin il ne pourra plus
être à personne. Certes, elle souffrira moins, et elle
le sent : et c'est cela que son cri exprime instinctivement. Plus tard, dans quelques heures, le souvenir de ce cri l'épouvantera peut-être elle-même,
ou plutôt elle l'aura oublié. Elle pleurera le mort ;
elle dira : « Oh ! l'entendre et le voir ! J'accepterais
tout, mon Dieu ! pourvu qu'il fût vivant ! » Mais ce
ne sera pas vrai. Elle trouvera une douceur dans
cette idée que c'est bien « son mort » ; que nulle
femme ne le lui disputera plus ; que, mort, il lui

appartient aussi complètement après des années d'infidélité qu'il lui appartiendrait après une vie de constant amour. Et, en supposant même que sa douleur aille jusqu'au désespoir, ce sera un désespoir préférable à l'autre, un désespoir où il y aura de la sécurité, un désespoir qui ne sera point susceptible d'augmentation et qui ne craindra pas les accidents... Et puis le temps est là. Et enfin, c'est peut-être beaucoup plus simple que tout ce que je viens de dire. Qui ne voit que, le comte expiré, elle va se précipiter sur son corps comme une proie, le prendre, le serrer, le couvrir de baisers fous; puis le regarder longuement, à son aise, et l'embrasser encore, et se soûler de lui, et lui gémir des mots d'amour! Or, tout cela, dont elle meurt d'envie depuis tant d'années, jamais elle n'eût osé ni pu le faire, lui vivant; et peut-être ne l'a-t-elle jamais fait, puisqu'il ne l'a jamais aimée. Comprenez-vous, maintenant, cet « enfin ! » et ce mouvement de « bête fauve » ?

*
* *

Il me semble que la plupart de mes confrères ont fait montre, à propos de *la Casserole*, de pudeurs bien démesurées. Mais vous savez qu'il n'y a rien de si aisément rougissant qu'un journaliste parisien. J'aurais compris ces rougeurs si *la Casserole* nous avait été donnée sur un théâtre public. Mais précisément le Théâtre-Libre est fait pour l'exhibition des curio-

sités de ce genre, et il était tout naturel que M. Antoine songeât à offrir à ses invités cette sinistre amusette d'atelier. Au reste, il vous avait prévenus ; et, si vous sentiez s'inquiéter en vous la vieille hermine qui sommeille si plaisamment, à côté de l'autre animal signalé par Préault, dans le cœur de la plupart des boulevardiers sur le retour, personne ne vous obligeait à rester.

Le petit drame de M. Méténier n'est que l'histoire d'un coup de couteau dans les bas-fonds du Paris immonde. Il y a là quelques mots d'argot et quelques gros mots, mais de ceux que nous connaissons tous, de ceux que beaucoup d'honnêtes gens emploient volontiers au fumoir, après dîner. C'est ignoble et brutal plutôt qu'obscène, et, en tout cas, ce n'est point fait pour chatouiller les sens ni pour induire en tentation. Même, ce que la Colomba de l'*Écho de Paris* a reproché à ce petit tableau, c'est de n'être pas du tout excitant. Et cette oiselle d'amour s'y connaît.

Voici la chose en deux mots. Un garçon sans préjugés, le Merlan, aimait tendrement un confrère, qu'on appelle le Marin. Celui-ci est au bagne. A la suite de je ne sais quel mauvais coup, il a été dénoncé par sa bonne amie. C'est elle qui est la « casserole ». Une casserole, c'est une fille qui a des intelligences avec la police. C'est une marmite qui moucharde, si j'ose m'exprimer ainsi. Cette casserole s'appelle la Carcasse. Le Merlan, qui la cherche depuis longtemps, la rencontre enfin dans un bouge

des environs de la « plac' Maub' » ; il la « surine » et se laisse prendre par les agents. Comme ça, il reverra peut-être son Marin. Tout cela, mêlé à des batteries d'ivrognes, aux exercices d'un hercule, la Terreur de Grenelle, à un crêpage de chignons entre la Carcasse et la Rouquine et à quelques autres gentillesses.

Oh! ce n'est qu'une photographie sommaire, pas tout à fait une œuvre d'art. Les sentiments sont rudimentaires et d'une violence uniforme, comme dans un drame japonais. Une figure pourtant semble un peu plus complexe et plus intéressante que les autres : c'est la Carcasse. Ce n'est point une mauvaise fille. Elle aimait follement son Marin (telle la comtesse Witold); et, à cause de cela, le jour où il lui a commandé d'aller avec d'autres hommes, elle s'est mise à le haïr, et, peu après, l'a livré. Mais, bien qu'elle soit vile, étant une délatrice, elle a une façon d'honnêteté. Elle déteste le vol ; elle-même ne vole jamais, pas même les clients ivres. Elle est bonne : quand elle s'aperçoit que le vieux qu'elle avait emmené s'est laissé prendre son porte-monnaie, elle ne le maltraite point ; au contraire, elle s'apitoie sur lui, et le garde tout de même. Elle aurait presque notre estime, n'étaient ses relations avec la « rousse ». Mais qui sait? Peut-être que ces relations la relèvent à ses propres yeux, la rattachent, dans sa pensée, à la société régulière. Bref, la Carcasse nous présente un cas assez curieux de moralité individuelle. Et vous savez que je les collectionne.

CATULLE MENDÈS

Théatre-Libre : *La Reine Flammette*, drame en six actes, en vers, de M. Catulle Mendès.

21 janvier 1889.

M. Catulle Mendès fait tout ce qu'il veut. La souplesse d'homme-serpent que Vénus veut au corps de ses prêtres, il l'a dans l'esprit. C'est ainsi qu'il a fait un superbe drame romantique qui pourrait fort bien avoir été écrit par Victor Hugo vers 1835 et retrouvé dans ses papiers. (Il le pourrait, en vérité, n'était un menu détail de versification parnassienne, je veux dire la non-accentuation, dans certains vers, de la sixième syllabe.) Mais, vous l'avez sans doute remarqué déjà ? la merveilleuse faculté d'imitation de M. Catulle Mendès se tourne fatalement en originalité : car ce don d'aimer les maîtres au point de les réfléchir si parfaitement (tel le visage d'un amant dans les yeux et dans le cœur d'une maîtresse), ou, mieux, cette adaptation étroite, comme hermétique,

et cependant caressante, de son flexible esprit à
l'esprit des maîtres préférés, cela même implique je
ne sais quel génie essentiellement voluptueux et féminin. Relisez son œuvre poétique : vous y verrez
que lorsqu'il imite Hugo, Leconte de Lisle ou Henri
Heine, c'est un peu de la façon dont Amaryllis se
plie à Tityre, ou Lycoris à Varius. Cette suprême
féminilité est la marque de M. Catulle Mendès. Elle
explique à la fois sa prodigieuse et amoureuse
adresse d'imitateur, et le personnel attrait, la grâce
secrète et dangereuse qu'il garde sous des formes
imitées et par laquelle, je ne sais comment, il fait
ces formes vraiment siennes... S'il s'applique à un
modèle, c'est comme la vigne à l'ormeau, la vigne
que les poètes latins appellent « lascive ». Et ainsi
l'originalité de M. Mendès est dans l'excès même de
cette souplesse, dans ce qu'elle a d'enlaçant, et dans
l'intime et profonde sensualité qu'elle suppose chez
le poète... *La Reine Fiammette* est donc bien un
drame romantique ; mais c'est aussi le rêve alanguissant, triste et bizarre, du poète par excellence
de l'amour physique. La forme rappelle celle de
Hugo, et la plupart des personnages sont à qui vous
voudrez ; mais Fiammette est à M. Catulle Mendès,
et à lui seul.

C'est une personne adorable, capricieuse, étourdie, voluptueuse, parfaitement irresponsable, une
« petite flamme » (Fiammette), une espèce de petite courtisane innocente et exquise. Son vrai nom

est Orlanda, et elle est reine de Bologne. Elle aime les arts, la poésie et la musique. Elle aime aussi les beaux garçons. On ne s'ennuie pas dans son palais; on y est toujours en fête. De même que les rois ont des fous, elle a trois « folles » à son service qui sont ses amies et qui s'appellent Viola, Violine et Violette. On la soupçonne, quoiqu'elle ne se soucie guère de théologie, d'être quelque peu luthérienne. Il n'en est rien. Seulement Luther lui plaît assez, parce que c'est « un homme ». Mais, au reste, elle est de celles qui, si leur amant leur demandait : « Crois-tu en Dieu ? » répondraient : « Comme vous voudrez ! » et qui, par suite, sont exposées à changer souvent de religion. Bref, elle est païenne, étant vraiment et uniquement femme ; elle n'a pas du tout l'air d'avoir été baptisée.

Fiammette a un mari, Giorgio d'Ast, un aventurier qu'elle a rencontré un jour, qu'elle a épousé, le trouvant de son goût, et qui continue à vivre à sa cour, mais qu'elle a un peu oublié. Ce drôle prend fort mal sa situation de roi honoraire : il voudrait être roi pour de bon.

Or, la créature d'amour et de joie, la folle et chimérique oiselle, est, sans qu'elle s'en doute, guettée par d'affreux vautours, très positifs et très méchants. Sa petite royauté de Décaméron gêne le Pape, et c'est pourquoi le cardinal-neveu, César Sforza, conspire avec quelques seigneurs de la cour de Bologne la mort de la reine Fiammette. Le pouvoir sera remis

aux mains de Giorgio, qui restera le docile instrument de la Papauté.

Sforza a un assassin tout prêt : c'est un certain Danielo, un jeune franciscain fanatique, qu'il a dès longtemps élevé et nourri pour cette œuvre pie. Il lui commande de frapper la reine. Danielo se récrie d'horreur : « Tuer une femme ? jamais ! » Il assassinera qui l'on voudra pour la gloire de Dieu, mais pas une femme. — Pourquoi ? Est-ce pitié naturelle ? ou souvenir de sa mère ? — Vous n'y êtes pas. Ce jeune moine refuse de tuer la reine, parce qu'il aime une femme qu'il a vue un jour à la fenêtre d'un couvent et qui lui donne des rendez-vous la nuit, en tout bien tout honneur.

J'ai, s'il faut l'avouer, des doutes assez sérieux sur cette psychologie. Être à la fois fanatique jusqu'au meurtre et éperdument amoureux, je me demande si ce n'est pas trop pour un seul homme, et même si ces deux passions, portées l'une et l'autre à un tel degré de fureur, ne sont point incompatibles. Aimer Dieu jusqu'à l'assassinat, et aimer une femme jusqu'à risquer la damnation, ce sont là, pour parler comme Molière, des « emplois de feu ».

Et les emplois de feu demandent tout un homme.

Mais voici qui n'est pas moins surprenant Danielo avait un jeune frère, qu'il adorait, et qui a disparu il y a quelques années. Sforza lui raconte que c'est la reine qui a enlevé cet enfant et qu'elle l'a

fait égorger au sortir de son lit, selon la coutume de Marguerite de Bourgogne. Danielo croit le bon cardinal sur parole, sans demander aucune espèce de preuve. Et dès lors il n'hésite plus : il poignardera la reine dans huit jours.

Or, qu'un misérable soit crédule à ce point, c'est possible, et j'y consens. Mais ce n'est donc plus qu'un pauvre idiot auquel j'aurai beaucoup de peine à m'intéresser. Et ce qui embrouille son cas, c'est, je le répète, que ce jeune Ravaillac est, d'un autre côté, amoureux comme un fou ; et ainsi, outre qu'il est idiot, il est à peu près inintelligible. Du moins, on nous le laisse inexpliqué. Et à cause de cela on ne me fera jamais croire qu'il soit en vie, et, dans tout le cours de l'action, il ne m'inspirera rien, absolument rien, que de l'étonnement.

Par bonheur, il y a Fiammette. Il n'y a qu'elle ; mais celle-là, qu'elle est follement et délicieusement femme ! Comme nous l'aimons ! Elle suffit à remplir le drame d'un parfum capiteux. C'est la Grâce, la Séduction et la Déraison féminines en chair et en os : de tout petits os, une chair pétrie de lis, de forme accomplie et où brûle une flamme : Fiammette !

Nous la voyons dans le couvent de Clarisses où elle est venue faire une petite retraite pour rire. Ces Clarisses sont de jolies nonnains, des nonnains de Boccace ou de la Fontaine. M. Catulle Mendès les aime, parce que toute réunion de jeunes femmes sé-

parées des hommes suggère à l'esprit des images gracieuses et qui deviennent très vite mieux encore que gracieuses ; puis à cause des mélanges singuliers de sentiments qui se peuvent former dans l'âme de jeunes personnes consacrées à l'amour divin et qui ont l'âge de l'amour profane. Enfin, je n'ai pas à expliquer pourquoi l'idée de la virginité plaît toujours infiniment aux impurs, ni pourquoi le voisinage ou le ressouvenir des choses pieuses réveille ou sollicite les voluptueux. Donc toutes ces petites béguines aux joues trop pâles et aux yeux trop brillants s'empressent et caquettent autour de la reine qui, roulée dans des voiles neigeux et blottie dans le coin d'un grand fauteuil, leur lit un sonnet de Pétrarque, un ardent et subtil sonnet d'amour. Et les nonnains, sentant se troubler sous leur plat corsage d'étamine leur cœur inemployé, trouvent cela beaucoup plus intéressant que les psaumes farouches du roi David. Puis la reine se lève et donne aux servantes de Dieu, — qui ne sont décidément que ses bobonnes, — une leçon de danse! Et cela est exquis, dans cette salle de couvent, toute noire de boiseries où sont sculptées des scènes de sainteté, et devant la statue de l'austère fondatrice de l'Ordre, longue et rigide comme un lis de pierre.

Puis, le blanc troupeau s'étant retiré, Fiammette reçoit son amant. C'est Danielo, qui ne sait point qu'elle est la reine, et pour qui elle n'est qu'une noble dame du nom d'Héléna. Notre Ravaillac la

prend pour une vertu, l'aime comme on aime une vierge, l'entoure d'adorations agenouillées ; et Fiammette s'amuse beaucoup parce que cela la change. Et puis, cet amoureux si chaste est un drôle d'homme : il semble parfois rouler des pensées mystérieuses et terribles ; il lui échappe des mots tragiques et obscurs ; il est sombre, il est fatal ; il est triste en diable : cela est délicieux... Tant qu'enfin Fiammette, n'y pouvant plus tenir, saute sur lui, lui met ses bras autour du cou, applique ses lèvres fraîches sur cette bouche pleine de discours ténébreux... et Danielo se laisse faire.

Au troisième acte, ils sont dans la chambre de Fiammette. Il n'est plus du tout question d'amour platonique. Fiammette, déchaînée, y montre beaucoup de tempérament ; non plus « petite flamme », mais incendie. Enfin, Danielo s'endort sur le champ de bataille. A ce moment, une courtisane bolonaise, maîtresse d'un des conspirateurs, vient prévenir la reine qu'un jeune homme doit, le lendemain, l'assassiner dans son palais ; elle ne sait pas son nom, mais elle l'a vu, et elle le reconnaîtrait. — « Est-ce lui ? dit Fiammette en écartant le rideau du lit. — C'est lui ! » Indignée d'une si horrible perfidie, la reine, qui est, vous l'avez vu déjà, une petite femme aux sentiments extrêmes et rapides, saisit un poignard, se penche sur Danielo, va le frapper... « Héléna ! ma chère Héléna ! » murmure Danielo dans son sommeil. Fiammette comprend alors qu'il

ne sait point qu'elle est la reine. Elle lâche le poignard et réveille son amant sous des baisers. Et elle le laisse partir (car le lendemain est le jour marqué pour le meurtre), et elle va se rendre dans son palais de Bologne. « Pourquoi ? lui demandent ses femmes. — Pour être assassinée ! » répond-elle avec un éclat de rire.

L'acte suivant est d'une beauté tout à fait originale, et comme d'un tragique souriant. Imaginez la plus parisienne et étourdie de nos Froufrous ou de nos Paulettes, dans l'Italie des poisons, des assassinats politiques et de l'Inquisition, — et, là, restant Paulette et Froufrou quand même. Sa gentillesse et sa frivolité y deviennent héroïques sans le savoir. Elle fait berner, au milieu d'une fête, les conjurés par ses trois « folles », Viola, Violine et Violette, et les traduit devant le tribunal de ces trois juges à marottes et à grelots. Les trois folles condamnent les conspirateurs à les épouser. Cependant Fiammette attend dans ses jardins, parmi les musiques, les danses et les chansons, l'entrée de Danielo. Elle le voit venir, hagard, la tête en avant, son poignard à la main, — et elle sourit. Car elle sait bien que, lorsqu'il l'aura reconnue, il *ne pourra pas* la frapper ; elle en est sûre. Elle sourit délicieusement, avec malice, avec tranquillité, dans la joie et la certitude absolue d'être aimée. Et cela, voyez-vous, c'est vraiment beau ! Faut-il vous dire tout ? Le sourire de Fiammette, attendant, avec une

ironie heureuse et fière, le coup de poignard de
son amant, m'a rappelé (c'est bien singulier !) l'héroïque confiance d'Alexandre le Grand prenant la
coupe que lui offre son ami, le médecin Philippe,
et où on lui a dit qu'il y avait du poison... Si c'est
là le sublime de la confiance dans l'amitié, n'est-ce
pas ici le sublime de la confiance dans l'amour ? Le
décor et les circonstances diffèrent, voilà tout.

Danielo est tout proche ; il lève le bras... Fiammette le regarde ; et le poignard tombe, et Fiammette envoie des baisers à son amoureux en riant
gentiment du bon tour qu'elle lui a joué... Car elle
ne pose pas, la reine-Froufrou, et ne se figure pas
avoir rien fait d'admirable. Ce n'est qu'une petite
femme amoureuse qui s'amuse. Et ainsi la scène est
à la fois superbe et coquette... C'est comme qui
dirait du sublime poudre-de-rizé. Tout cela, sans
une parole. Et le rideau tombe sur ces baisers
muets.

Quand il se relève, le martyre de Froufrou commence. Le cardinal Sforza a fait arrêter Danielo. Il
déclare à la reine que le seul moyen qu'elle ait de
sauver son amant, c'est d'abdiquer. Cela est bien
dur. Oh ! ce n'est point par ambition ni par orgueil
que Fiammette tient à la couronne : mais cela lui
sied si bien d'être reine ! C'est assurément, pour
une jolie femme, la suprême élégance. Elle se
décide pourtant, car elle aime de plus en plus ce
fou lugubre de Danielo, à mesure qu'il lui fait du

mal. Elle signe l'acte d'abdication ; puis elle détache de ses cheveux sa petite couronne, la regarde longuement, et lui adresse un discours mélancolique et précieux, qui m'a rappelé (par le contraste) l'apostrophe de la douce et fière Monime à son bandeau royal. Et comme, à ce moment-là, des zingaris chantent dans la cour du palais, Fiammette ouvre la fenêtre et, détachant une par une les pierreries de sa couronne, elle les jette à ces vagabonds pour leur faire, avec son malheur, un peu de joie. Caprice charmant, d'une convenance imprévue et parfaite ! Aux libres bohémiens des grandes routes, les joyaux de celle qui fut une ingénue bohémienne d'amour !

Mais la haine de ce croquemitaine de Sforza n'est point encore satisfaite. Pourquoi ? On n'en sait rien. Au moment où elle pense être libre et croit son amant sauvé, Danielo est arrêté, sous prétexte que son cas ressortit maintenant au tribunal ecclésiastique ; et elle-même est conduite dans un couvent.

C'est le couvent des Clarisses du second acte. Nous y retrouvons Fiammette, qui vient d'être condamnée à mort comme luthérienne. Luthérienne, Fiammette ? Hélas ! il n'y a même pas, dans cette adorable folle, assez de sérieux pour faire une orthodoxe ; à plus forte raison pour faire une hérétique. Elle fait aux nonnains des adieux déchirants ; elle supplie, elle pleure, elle tremble ; elle est lâche avec simplicité devant la mort... Or, comme elle a demandé un confesseur, une non-

nain miséricordieuse introduit auprès d'elle... qui? Vous ne devinez pas ? Danielo, qui, dans l'intervalle, est devenu, paraît-il, prêtre et moine pour de bon. Immobile, de plus en plus pâle, de plus en plus lugubre, il entend la confession de Fiammette, et, lorsqu'elle a fini : « Vous oubliez un de vos péchés, lui dit-il. Ce jeune homme que vous fîtes enlever, etc... » Fiammette proteste, et le convainc en une minute ; il lui ouvre ses bras ; elle y tombe. Sforza vient lire à Danielo le jugement par lequel il est aussi condamné à mort. Fiammette n'a plus peur. Ils mourront ensemble : quelle joie !

Tel est ce drame : il est plus que distingué. Cette frimousse d'amoureuse de *la Vie parisienne* parmi tout ce vieux bric-à-brac romantique, vivante et ensorcelante au milieu de ces ombres sinistres et vaines, c'est là une idée qui ne pouvait tomber que dans une cervelle de très rare qualité. Et la forme est adroite à miracle. Et, partout, cette odeur de baiser ! Tout le troisième acte se joue couché. Vous scandaliserai-je beaucoup si j'ose définir *la Reine Fiammette* : un drame horizontal, et de grande marque ?

HENRY CÉARD

THÉATRE-LIBRE : *Les Résignés*, pièce en trois actes. de M. Henry Céard.

4 février 1889.

Oui, je sais ce que d'autres vous diront : que cela manque d'action, que cela manque de gaieté, que les personnages dissertent beaucoup, que le troisième acte est incertain et peu net ; enfin que « cela n'est pas du théâtre » ! Mais est-ce ma faute, à moi, si la pièce de M. Henry Céard m'a vivement intéressé, beaucoup plus, je vous assure, que tel vaudeville « bien fait » ? Est-ce ma faute, si j'y ai reconnu un esprit curieux, sérieux et compatissant ? si j'ai été charmé d'y trouver, au lieu de quelque combinaison de faits plus ou moins nouvelle, un grand effort, souvent heureux et toujours loyal, pour rendre des choses longuement vues et profondément senties, et si, enfin, le sentiment de mélancolique résignation dans lequel se résout cette

œuvre imparfaite, mais sincère, m'a pénétré moi-même au point de me rendre presque insensible à ses défauts ?

Je voudrais pouvoir vous conter cette histoire de « résignés », de manière à vous faire comprendre en quoi elle est humaine et vraie.

Henriette Lalurange est une fille de vingt-quatre ans, jolie, intelligente, courageuse et bonne. Elle est orpheline, sans un sou de dot, et vit, dans la banlieue de Paris, avec une tante, Mme Harquenier, qui ne possède elle-même que quelques petites rentes viagères.

Deux hommes fréquentent la maison : Charmeretz, homme de lettres de son état, célèbre ou, du moins, connu, et son ami Bernaud, petit employé à deux mille francs, un brave garçon, et d'intelligence vive et délicate. Ces deux philosophes sans foyer viennent là, attirés par la grâce de Mlle Henriette. Ils ne lui font point la cour, mais ils sont contents d'être auprès d'elle. Ils lui ont insinué peu à peu leurs idées et leurs sentiments sur la vie et sur l'art : elle est leur camarade et comme leur sœur, un peu leur élève aussi, et quelque chose de plus, dont ils ne se rendent pas très bien compte. Ces errants de Paris goûtent le plaisir de connaître une vraie jeune fille (ce qui est diablement rare dans leur situation), et les causeries dans le petit salon de Mme Harquenier leur donnent presque l'illusion de la famille... Ils sont si bien installés dans cette

habitude, et ils y trouvent tant de douceur qu'ils se sentent des droits sur Henriette... Lesquels ? Oh ! cela est difficile à définir, et ils ne le définissent point.

La vérité, c'est que Bernaud aime Henriette et est aimé d'elle. Ils ne se le sont jamais dit. Ils se résignent.

Charmeretz et Bernaud ont introduit dans la maison, un soir de sauterie, un certain Piétrequin, libraire, et qui passe pour riche. Ce Piétrequin demande à M^me Harquenier la main de sa nièce. La bonne dame parle raison à la jeune fille : Tu as vingt-quatre ans ; j'en ai soixante et me porte assez mal. Je ne te laisserai pas un sou. Songe à l'avenir. Tu aimeras ton mari comme tu pourras. Je n'aimais pas le mien quand on me le fit épouser ; j'ai pourtant été une honnête femme ; et sans doute je n'ai pas été très heureuse, mais enfin j'ai vécu. Il faut se résigner aux à-peu-près de la vie... » Henriette se résigne.

Elle a avec Piétrequin un entretien raisonnable et froid, — et triste ! mais triste ! Piétrequin, très carré en affaires, ne lui cache point que sa démarche a été inspirée par l'intérêt autant que par la tendresse : « Un commerçant doit être marié ; et, souvent, une femme sans fortune, mais intelligente et « de goûts tempérés » lui vaut mieux qu'une femme riche et dépensière. » (Que voulez-vous ? on ne parle pas, — surtout quand on est dans le commerce, — à une personne

de vingt-quatre ans et qui n'a point de dot, comme on parlerait à une ingénue, fille d'un riche notaire.) Henriette, gravement, bien qu'avec une pointe de douloureuse et secrète ironie, répond ce qu'elle doit répondre. Le sacrifice est consommé.

Mais alors c'est Bernaud et Charmeretz qui ne se résignent plus. C'est toute leur vie que ce mariage dérangerait. Il leur semble qu'on leur vole Henriette. « Car, dit Bernaud, cela est ainsi : on peut quelquefois nous prendre ce qui ne nous appartient pas. » Au reste, ce Piétrequin n'est pas seulement « l'étranger »; c'est un malhonnête homme qui fait le commerce de livres obscènes, et qui n'en est pas moins à deux doigts de la faillite. Souffriront-ils que leur amie soit livrée à ce coquin ? Bernaud conjure Charmeretz de demander, à son tour, la main d'Henriette, et Charmeretz s'y décide.

Je suis bien obligé de vous signaler ici ce qui est, à mon avis, le point faible de la pièce. Le personnage de Charmeretz est un peu agaçant par son stendhalisme, et surtout il manque de clarté. Il y a décidément de la « gendelettrerie » dans son cas ; et, si j'en fais la remarque, c'est que M. Henry Céard ne paraît pas s'en être assez douté, et que Charmeretz est visiblement, dans sa pensée, un personnage tout sympathique. Ce Charmeretz se complaît un peu trop dans son attitude de spectateur « curieux et implacable ». Et quand d'aventure il découvre que ses habitudes d'observation et de « dédoublement » ont laissé sub-

sister en lui quelque sentiment naturel, il en marque une surprise où je soupçonne quelque fatuité. Il est trop satisfait de sa maladie, et il la trouve trop distinguée. Il a trop l'air de croire que le monsieur qui fait de la littérature d'observation est vraiment à part de la race humaine ; il ne comprend pas, ce terrible « voyeur », que du moment qu'il s'aperçoit de sa manie, soit pour en souffrir, soit pour s'en glorifier, il y échappe par là même et retombe à la condition commune. Je ne suis pas sûr, quant à moi, que l'habitude d'observer les passions rende incapable de les éprouver ; et vous pouvez constater que les plus illustres psychologues ont eu une vie sentimentale aussi abondante que beaucoup de marchands d'épices... Mais je me suis déjà expliqué là-dessus aussi clairement que j'ai pu, il y a deux ou trois ans, à propos du *Gerfaut* de M. Émile Moreau. Notez que je n'accuse point le caractère de Charmeretz de n'être pas vrai. Il l'est, au contraire, effroyablement, et c'est devenu un lieu commun de chroniqueurs que de se plaindre de l'impuissance passionnelle où l'abus de l'analyse réduit les hommes de génie que nous sommes. Je dis seulement que M. Céard ne laisse point assez entendre, à mon gré, que cet étincelant Charmeretz pourrait bien être, dans quelques-uns de ses propos et de ses attitudes, non pas antipathique, mais légèrement ridicule. Bref, je lui reproche de ne pas nous avoir présenté ce type sous l'angle où il me plaît, à moi, de le voir. C'est à cela que se réduit ma première critique.

L'autre, c'est que le rôle de Charmeretz n'est pas assez net. J'ai écouté de toutes mes oreilles et j'en suis encore réduit à me poser ces questions : — Charmeretz aime-t-il ou n'aime-t-il pas d'amour Henriette Lalurange? Ou bien (ce qui est possible) ignore-t-il de quelle façon il l'aime ? Il sait que Piétrequin est un misérable et qu'il trompe Henriette en lui cachant l'état de ses affaires. Mais alors pourquoi ne prévient-il pas M^{me} Harquenier? Il s'arrange sous main avec les créanciers de Piétrequin pour le faire, au bout de trois mois, déclarer en faillite et pour rompre ainsi le mariage projeté. Mais pourquoi choisit-il un chemin si long ? On nous laisse entendre, vers la fin, que c'est par curiosité, pour voir ce qui arrivera et pour le plaisir de prendre, dans l'intervalle, des « notes » sur le cas d'Henriette. Si cela est vrai, sa conduite est presque odieuse, et il aime bien faiblement la jeune fille. Mais, s'il ne l'aime pas, pourquoi au second acte demande-t-il sa main ? Et, enfin, si M. Céard me répond que toutes ces choses sont expliquées dans sa pièce, je jure que ces explications m'ont échappé, et que c'est donc lui qui a tort.

Reprenons l'exposé du drame. Henriette a refusé sa main à Charmeretz. Elle a de l'amitié pour lui, mais elle a peur de son microscope, peur de sa trousse d'analyste et de ses instruments de précision; elle ne veut pas lui être, jusque dans l'intimité du foyer, un sujet d'étude, une pièce d'anatomie morale. Donc Charmeretz se retire, flatté au fond. Et

alors, par un mouvement très singulier et très vrai, Bernaud, qui s'était fait à l'idée de son sacrifice et qui ne veut pas avoir à y revenir, reproche violemment à l'homme de lettres d'avoir échoué auprès de leur amie, et à celle-ci d'avoir repoussé l'homme de lettres. Et Henriette, torturée, laisse échapper son secret : « Hé! dit-elle à Bernaud, ne voyez-vous pas que c'est vous que j'aime et que je vous ai toujours aimé? » Et Bernaud, le cœur déchiré : « Oh! non! pas cette folie! C'est impossible, vous le savez bien! » Et, brutalement, il entre dans le détail, lui montre comment ils vivraient avec deux mille cent francs d'appointements : le ménage sans bonne, l'affreuse mesquinerie de l'existence, les mains gâtées par la cuisine, — une cuisine de pauvre, — les habits râpés et les robes rapiécées, et, le dimanche, la promenade au concert public et, le soir, la chaise dans la poussière des Champs-Élysées, à voir passer les voitures de place, où ils ne seraient même pas assez riches pour monter!... « Qu'importe? » dit-elle! — Sur quoi, Bernaud, tout à fait héroïque : « Je ne suis pas libre; j'ai une maîtresse. » Et il dit vrai : il l'a prise pour se mettre dans l'impossibilité d'épouser Henriette; c'est la première venue, une demoiselle de magasin à quarante francs par mois... Henriette a beau n'être plus une petite fille : elle est une jeune fille et une jeune femme, et il y a, malgré tout, dans la philosophie de ses amis, des choses qui lui échappent. Elle ne comprend pas très

bien qu'il y ait « les femmes qu'on aime et les femmes où l'on aime ». La confidence de Bernaud l'a blessée au cœur. — « Elle est jolie ? demande-t-elle d'une voix subitement altérée. — Je ne sais pas ; je ne l'ai jamais vue que le soir. — Elle est spirituelle? — Je ne sais pas ; nous n'avons jamais échangé que les mots indispensables. » — « Eh bien, reprend Henriette après un moment de silence, j'épouserai donc M. Piétrequin. »

Mais cette idée est intolérable à Bernaud. Il peut renoncer à Henriette, puisqu'il le doit ; il ne veut pas qu'elle soit à cet homme. Il lui semble que ce serait pour elle un déclassement, une déchéance et une souillure. Et, dans un grand accès d'indignation, illogique peut-être, mais profondément sincère et naturelle: « Non ! non ! pas cela ! Vous n'en avez pas le droit! Quoi que vous disiez, c'est à moi que vous appartenez. Je vous ai connue toute petite ; déjà, vous me consultiez sur tout... Votre tour d'esprit, votre façon un peu « artiste » et généreuse de juger les choses, vos goûts intellectuels..... n'est-ce pas mon ouvrage? Même la manière dont vous vous coiffez, et la coupe de votre robe, et ce que vous mettez d'art dans votre toilette, est-ce que tout cela ne m'appartient pas ?... » Et il va, il va ; il appelle Charmeretz à la rescousse, et ils font tant de bruit que Mme Harquenier les met à la porte.

Je laisse la première moitié du troisième acte, qui est languissante et ne me semble pas bien utile. Pié-

trequin, mis en faillite, est venu rendre sa parole à M^lle Lalurange ; il s'est rencontré avec Charmeretz, qui lui a exprimé de nouveau son profond mépris... (Au reste, je regrette un peu que M. Céard ait cru devoir faire de Piétrequin un drôle. Il suffisait qu'il fût un philistin de cœur et d'esprit médiocre et d' « honnêteté courante », pour qu'il parût, aux yeux de Bernaud et de Charmeretz, un intrus et un voleur, et pour qu'ils ne pussent supporter l'idée de lui abandonner leur amie. Il me semble que le cas exposé par M. Céard serait ainsi plus général et d'une plus large signification.) Bernaud n'a pas donné signe de vie depuis trois mois. Charmeretz raconte que le malheureux a fait une maladie dont il a failli mourir, et qu'il est méconnaissable. Et il arrive, en effet ; M^me Harquenier, prise de remords, est allé le chercher ; il arrive tout pâle, tout maigri, les cheveux grisonnants. Et Henriette non plus ne paye pas de mine, car elle n'a guère dormi pendant ces trois mois. Les amoureux se regardent... Ils ont vieilli tous deux d'esprit et de corps ; ils ne sont gais ni l'un ni l'autre, oh ! non ; rien n'est changé dans leur situation respective, et Henriette n'a toujours point de dot, et Bernaud n'est toujours qu'un petit employé. Et c'est pourquoi ils se donnent la main, car ils savent qu'ils s'aiment et qu'ils ne peuvent faire autrement, et c'est pourquoi ils s'embrassent, — mais si gravement, si tristement, et en apportant si peu d'illusion dans ce consentement tardif, qu'ils

ont encore l'air de *se résigner* à leur pauvre bonheur, comme ils se résignaient à leur séparation.

Tel est ce drame, tout en nuances, tout en observations de choses délicates et malaisées à fixer, lent d'allures, assez gauche de construction (surtout vers la fin), à la fois très vrai, je dirai même saisissant de vérité dans les bons endroits, et pourtant, çà et là, un peu « livresque » de forme : très intéressant, je le répète, car la matière n'en est point ressassée au moins ; et ce qu'on pourrait reprocher à l'exécution, c'est une sorte de probité trop tourmentée. Tous ceux qui, littérateurs ou artistes nés, se sont trouvés seuls dans Paris entre vingt et trente ans (ou même par delà), qui ont souffert, à certaines heures, de la solitude morale où les laissaient les fréquentations de boulevard ou d'atelier et les camaraderies littéraires ; tous ceux qui, dans cette détresse, ont pris l'habitude d'aller, à certains jours, là où il y avait une lampe et un feu, et qui, s'ils y ont rencontré d'aventure une vraie jeune fille, — très pure avec une demi-liberté d'esprit et de façons, et pauvre avec des goûts élégants (comme il y en a à Paris), — se sont rafraîchi le cœur et les yeux auprès d'elle et peut-être se sont délassés à faire, pour eux tout seuls, un rêve qu'ils savaient irréalisable ; tous ceux qui ont senti le charme très spécial de ces amitiés-là ; et tous ceux aussi qui, tout en sachant bien ce que certaines affectations ont de suranné et qu'il est devenu un peu ridicule de mé-

priser les « bourgeois », se sentent tout de même d'une autre race que les bourgeois ; tous ceux qui éprouvent clairement que le métier d'écrivain ou d'artiste, pratiqué comme il doit l'être, entraîne ou implique une façon de juger et de prendre les choses de la vie notablement différente de celle où se sont arrêtés les simples pères de famille et les publicains ; et tous ceux encore qui ont connu par leur propre expérience à quel point la prétentieuse manie d'observer et la préoccupation littéraire, sans nous rendre incapables de passions profondes, en modifie chez nous la démarche naturelle, et dans quelles hésitations, quels doutes et quelles subtilités cette manie nous empêtre par le vain souci de faire sciemment ce que nous faisons involontairement ; et tous ceux, enfin, qui savent combien cette futile complexité de sentiments peut nous rendre inintelligibles aux créatures que nous aimons et parfois cruels sans nous en douter... tous ceux-là conviendront qu'il y avait dans la pièce de M. Céard un fier sujet d'étude, et que, pour ne l'avoir manqué qu'à moitié, il fallait déjà bien du talent.

PORTO-RICHE ET HENNIQUE

Théatre-Libre : *La Chance de Françoise*, comédie en un acte, de M. Georges de Porto-Riche ; *la Mort du duc d'Enghien*, trois tableaux, de M. Léon Hennique.

17 décembre 1888.

La Chance de Françoise, de M. Georges de Porto-Riche, est quelque chose de plus qu'un acte spirituel et fin. C'est bel et bien une excellente petite comédie. L'observation y est extrêmement pénétrante, et il y a là un type de mari, d'une vérité ! mais d'une vérité !...

Marcel Desroches est un beau garçon de trente-cinq ans, un homme à femmes, peintre de talent, qui s'est marié par amour ; qui ne s'en repent pas précisément, mais qui n'en prend pas non plus son parti, — et qui paraît double, encore qu'il soit assez simple.

Car, d'une part, il est prodigieusement égoïste. Il viole avec tranquillité le pacte que suppose tout mariage, et surtout un mariage d'amour. Il n'accepte point sa part nécessaire de sacrifice et de renonce-

ment ; et il le dit, et il s'en vante presque ; c'est un grand fat. Il entend conserver toute sa liberté, vivre en garçon si cela lui convient, saisir les bonnes fortunes qui se présentent, et même, si cela lui plaît, en parler à sa femme, comme il ferait à un camarade, ou du moins lui en conter les commencements. Sa femme, il l'a aimée ; il l'aime encore parce qu'il lui est doux et commode d'avoir chez lui, sous sa main, une créature qui l'adore et qui lui est absolument dévouée... Il l'aime aussi en artiste, parce qu'elle est mignonne, fragile et fine ; il l'aime en observateur, pour le plaisir de la regarder vivre, de démêler ses pensées intimes, ses chagrins, ses angoisses, de les lui faire confesser, et d'assister au drame secret et ininterrompu de son amour inquiet, clairvoyant et résigné. Seulement il ne l'aime pas assez pour se dispenser de la faire souffrir. Bref, ce Marcel est horrible.

Mais, d'autre part, s'il est incapable de lui épargner les causes de souffrance, il ne peut pas et il ne veut pas la voir souffrir. « Souffrir... c'est reprocher... » lui dit-il. Ou bien : « Elle pleure à présent ! Voilà ma liberté ! » Et ailleurs : « Appelle ça de l'égoïsme, mais ta quiétude m'est nécessaire. » Et il ne lui suffit pas que sa femme simule le contentement, il faut qu'elle l'éprouve. « Il faut, dit Françoise, que je reste heureuse quand même, non seulement en sa présence, officiellement, mais jusqu'au fond de l'âme, *afin qu'il puisse me trahir sans remords*

si c'est son bon plaisir. » Et il ne faut pas qu'elle essaye, pour le piquer, de lui cacher un peu son adoration : car, alors, dit encore Françoise, « il devient tout à coup indifférent, je ne dirai pas méchant, *mais comme délivré du souci d'être bon.* »

Oh! que cette contradiction est vraie! Ou plutôt est-ce bien une contradiction? Tout cela est fort logique. En somme, Marcel est égoïste au point de ne pas vouloir que Françoise souffre de son égoïsme, parce que cette idée-là lui est plus insupportable que tout. Et ainsi l'égoïsme de Marcel trouve en lui-même sa limite. Il guérit à mesure les blessures qu'il fait, et cela, par le même sentiment qu'il les a faites. C'est l'égoïsme d'un être aimable, faible, imaginatif, — et bon malgré tout. Cet égoïsme-là, c'est la forme imprévue, involontaire et très détournée que prend la bonté, — et surtout de notre temps, — chez des âmes inquiètes, sensuelles, curieuses, raffinées, sans volonté, sollicitées par mille désirs fugitifs, incapables de s'attacher au devoir, ni peut-être d'y croire fermement, — qui s'irritent si on leur résiste ou si l'on refuse de les comprendre et de les absoudre, — mais qui n'en gardent pas moins, au fond, parmi tout cela, le don de la pitié, une pitié que souvent leur expérience passionnelle et la finesse de leur intelligence ont rendue plus délicate. Ceux-là ne sauraient être méchants, quoi qu'ils fassent; que dis-je? Ils sont compatissants et doux par la raison même qui les empêche d'être bons avec suite, effort et courage,

Ils ont également horreur de se sacrifier et d'être cruels. Ils sont abominables, — et charmants.

C'est ainsi que Marcel n'est jamais si près du remords que lorsqu'il va commettre la faute, ni si près d'adorer sa femme que lorsqu'il va la tromper :

MARCEL (*subitement amoureux*). —Est-ce que je suis pressé, quand tu es jolie? Et tu es adorable ce matin.

FRANÇOISE. — Tu trouves ?

MARCEL (*à part*). — C'est curieux, c'est toujours comme ça, quand j'ai un rendez-vous.

Et, plus loin, au moment de sortir : « Pauvre petite! Bah! j'échouerai peut-être. »

Tout ce que j'ai dit de Marcel, Françoise le sait; et même je n'ai fait que me servir de ses révélations... Elle est adorable, cette petite femme, si fine et si tendre, si passionnée et si énergique avec sa frêle gentillesse, si torturée et si confiante dans la toute-puissance de son amour. Elle a des mots délicieux, celui-ci par exemple : « Tu n'es pas heureuse? lui dit Marcel. — Ah ! répond-elle, je ne me suis pas mariée pour être heureuse, je me suis mariée pour t'avoir. » Et elle attend; elle sait bien qu'il finira par lui revenir. Elle compte sur sa chance, « la chance de Françoise ». C'est Marcel lui-même qui le lui dit : chaque fois qu'il va la trahir, une difficulté survient, une chose insignifiante, un rien qui l'empêche d'aller jusqu'au bout. Mais la vraie chance de Françoise et sa vraie force, c'est son amour.

La petite intrigue qui met tout cela en lumière est ingénieuse et simple. Des amis intimes de Marcel, M. et M^me Guérin, reviennent de Rome, après une absence de trois ans. Marcel a été l'amant de M^me Guérin (Madeleine). Le mari, en cherchant les lettres d'un autre amant de la dame, a découvert celles de Marcel et doit lui en demander raison. C'est ce que la coquine vient raconter à son ancien amant, qui, tout à coup, se sent repris de goût pour elle. La scène est d'une liberté bien piquante. Marcel sort presque sur les talons de Madeleine; et peu après arrive Guérin, qui est reçu par Françoise. Comme Guérin est un vieil ami dont Marcel lui a beaucoup parlé, qu'il est déjà d'âge respectable et qu'il a l'air d'un fort brave homme, Françoise ne tarde pas à lui faire des confidences, à lui dire combien elle aime son mari et de quelle douloureuse façon... Et devant cette tristesse et devant cet amour, Guérin, touché, et à qui son propre secret échappe dans un sanglot, renonce à se battre avec Marcel : « Je ne peux pas... vous l'aimez trop... » Marcel rentre; Françoise lui dit tout; il est d'abord furieux, car il vient de se casser le nez à la porte de Madeleine... Mais enfin, honteux de lui-même, il tombe aux pieds de sa petite femme. Il est guéri. Pour combien de temps?...

*
* *

J'allais dire que la *Mort du duc d'Enghien*, de

M. Léon Hennique, est une œuvre très singulière. Il est peut-être plus prudent de constater simplement que l'effet en a été fort singulier. Car ce drame bref et distingué, et qui n'est pas à proprement parler un drame, mais une sorte de chronique dialoguée, nous a surtout intéressés par ce qui s'y trouve sous-entendu. C'est un cas remarquable de suggestion dramatique.

Voici la pièce.

Premier tableau. Nous sommes dans le bureau du général Leval, à Strasbourg. Leval et son collègue Fririon échangent sur le premier consul et sur la conspiration de Cadoudal des propos vagues et comme écourtés par la défiance. Le général Ordener leur apporte les instructions de Bonaparte pour l'enlèvement du duc d'Enghien. Ils ne font pas la moindre réflexion. On ne sait pas s'ils ont une opinion là-dessus ni sur quoi que ce soit. On ignore même s'ils ont peur. Mais *on le sent*.

Deuxième tableau. A Ettenheim, dans la salle à manger du duc d'Enghien. Une conversation de domestiques nous apprend que le duc est marié secrètement à la princesse de Rohan. Celle-ci paraît bientôt, puis le duc. Il annonce à la princesse qu'il est décidé à déclarer publiquement leur mariage. Elle résiste par prudence, par délicatesse, à cause de la « disproportion de cette union ». Les gentilshommes qui forment la petite cour du duc d'Enghien entrent à leur tour. On se met à table. Le chapelain dit le

Benedicite. M. Hennique nous le transcrit pieusement en latin, avec les trois *amen* des assistants et les deux signes de croix. Puis on parle de Bonaparte et du complot de Cadoudal. Le duc exprime son admiration pour le génie du premier consul et flétrit énergiquement l'assassinat politique... Sur quoi les soldats français cernent la maison, envahissent la salle à manger et arrêtent le duc. Un grand air d'exactitude et de précision dans tout cela. On dresse avec beaucoup de soin le signalement du prisonnier.

Troisième tableau. Dans une casemate du château de Vincennes. Le général Hulin, président du Conseil de guerre, interroge le duc avec une courtoisie et une modération de langage qui font trembler à la réflexion, car *on sent* que le jugement a été dicté d'avance par quelqu'un qui n'est pas là. Le duc d'Enghien repousse avec indignation l'accusation de complicité avec Cadoudal, mais déclare qu'il déteste la Révolution, et reconnaît hautement qu'il a demandé du service à l'Angleterre. Le Conseil se retire. Le duc, resté seul avec son gardien le lieutenant Noirot, un brave homme, le remercie de ses soins, l'interroge sur ses campagnes. Noirot a fait la campagne d'Égypte. Le duc murmure : « Et dire que j'aurais pu être là, moi aussi ! » Arrive M^me de Rohan, qui a obtenu de Cambacérès les moyens de pénétrer dans le château. Elle pleure, elle tremble : le duc se contient et la rassure. Quand elle est sortie, le duc, accablé de fatigue, s'endort. Des soldats le

réveillent et l'emmènent ; et M^me de Rohan, qui est rentrée dans la salle, espérant l'y retrouver encore, entend des voix et des bruits d'armes dans le fossé, les dernières paroles du duc et le roulement de la fusillade.

Tout cela sec, concis, rapide et donnant d'ailleurs une impression de vérité. Plusieurs détails, ainsi qu'on l'a remarqué, ne sont pas historiquement très exacts ; mais ils le paraissent, et cela suffit. Point de drame, au sens où on entend ordinairement ce mot; point d'obstacle, point de lutte, point d'incertitude ; des scènes qui se succèdent, voilà tout. Sur les sentiments secrets des officiers qui exécutent les ordres du premier consul, rien. Que pensent-ils ? Qu'est-ce qui les fait agir ? Lâcheté zélée de jacobins convertis ? respect de la discipline ? républicanisme sincère et haine de l'ancien régime ? fanatique admiration du grand homme ? On ne nous le dit pas. Sur les sentiments des émigrés, sur ce qu'il pouvait y avoir en eux de foi désintéressée et de rancune personnelle, sur leur héroïsme ou leur frivolité, sur les illusions de leur jugement, rien non plus. La « psychologie » de l'émigré à cette époque, et celle du général de la république tout prêt à devenir maréchal de l'empire, c'était pourtant là, à ce qu'il semble, un sujet intéressant. Enfin, et cela est plus étrange que le reste, le premier personnage de la tragédie n'y paraît pas. Bonaparte est absent de cette histoire de la mort du duc d'Enghien ! Imagi-

nez un drame dont on ne vous mettrait sous les yeux que le dernier acte et le dénouement, en coupant tous les liens qui rattachent ce dernier acte à quoi que ce soit d'antérieur, en supprimant le personnage dont ce dénouement traduit la volonté. Imaginez... je cherche... imaginez qu'on retranche de la tragédie de *Britannicus* le personnage de Néron, ou plutôt qu'elle se réduise toute au tableau de la mort de Britannicus. L'histoire du duc d'Enghien, telle qu'on nous la met sous les yeux, n'est plus que l'histoire d'un bon jeune homme quelconque, peu connu de nous, que l'on fusille injustement sous les yeux de sa jeune femme. Or, c'est chose touchante, à coup sûr, que la condamnation et la mort d'un innocent, son courage et ses angoisses, et la douleur qu'il laisse après lui. Mais tout de même le caractère, les sentiments et le rôle de l'homme qui le fait condamner, quand cet homme s'appelle Bonaparte, pourraient bien être d'un intérêt supérieur. Ne le croyez-vous pas ?

Je me souviens d'avoir senti cela très vivement, il y a deux ans, lorsque je lus en brochure la pièce de M. Léon Hennique. Si je voulais redire les mêmes choses autrement, je m'exposerais à les redire plus mal. Je vous rapporterai donc mes réflexions de ce temps-là en y ajoutant très peu.

Voyez seulement, disais-je, dans les Mémoires de Mme de Rémusat, la conduite et l'attitude du premier consul en toute cette affaire... Le meurtre du duc

d'Enghien est peut-être le premier acte incontestablement criminel de Bonaparte, le premier par où il se mette résolument au-dessus des lois humaines. C'est donc un moment capital de son développement moral et intellectuel. C'est un peu, — chez un homme beaucoup plus grand et occupé d'un rêve beaucoup plus haut, — le coup d'essai de Néron empoisonnant Britannicus ; et cela pouvait prêter à une étude aussi tragique et aussi délicate que celle de Racine. Il dut y avoir bien des choses dans la détermination de Bonaparte, et bien des pensées, bien des sentiments divers durent s'agiter en lui... La tentation d'éprouver l'étendue de son propre pouvoir ; l'envie de faire peur ; l'orgueil de défier toutes les consciences autour de lui, de se placer, d'un coup, au-dessus de toute loi et d'entrer par là, définitivement, dans une vie surhumaine ; peut-être une pensée de joueur, de fataliste, ou d'homme qui se sent providentiel, la pensée que la réussite de ce crime l'absoudrait, lui serait un signe de la complicité du Destin, qu'il en pourrait tirer cette conclusion que Dieu même l'affranchissait des règles de la morale vulgaire, et qu'après cela il pourrait sans trouble marcher devant lui et faire tout ce qu'il voudrait ; le vertige commençant des sommets de la toute-puissance ; parmi tout cela, des hésitations, peut-être des retours de son adolescence déclamatoire et idéologue, élevée à l'école de Rousseau, le besoin de se colorer à soi-même et de se justifier

par des sophismes un acte que l'on sent monstrueux ; et alors des ressouvenirs de la politique du seizième siècle et des maximes de Machiavel : l'idée qu'il y a une raison d'État, et, par suite, une morale d'État, idée où l'on doit entrer aisément quand on est soi-même tout l'État ; puis tout à coup des accès de colère, des réveils de son tempérament de bandit corse, de condottiere, de fauve des maquis, et enfin la résolution subite et irrévocable, l'*alea jacta est* des grands hommes d'action, par où ils secouent les hésitations comme des lâchetés et se donnent l'illusion d'avoir voulu ce à quoi ils étaient fatalement entraînés... n'y avait-il pas là, pour un auteur dramatique, une rare et magnifique matière ? S'il y a eu dans ce siècle un homme plus vivant que Bonaparte et d'une figure et d'une destinée plus extraordinaires, qu'on me le dise ! Et cette destinée, le meurtre du duc d'Enghien en marque assurément une des heures critiques et décisives.

Voilà ce que M. Léon Hennique a tranquillement éliminé de son œuvre. Il jugeait sans doute que Bonaparte, absent, paraîtrait plus formidable et que l'ombre de cet invisible planerait sinistrement sur le drame.

J'estimais, il y a deux ans, que M. Hennique s'était trompé. Je n'en suis plus si sûr maintenant, ayant été, comme tout le monde, assez fortement remué l'autre soir.

Oui, je l'avoue, la banalité même et la sécheresse des propos de Leval et de Fririon, l'obéissance muette avec laquelle ils accueillent les instructions du général Ordener ; puis, le calme du général Hulin interrogeant le duc, de l'air d'un homme qui s'acquitte d'une formalité, enfin le silence des autres juges, tout cela m'a paru, à la représentation, terriblement significatif. Nous ne pensions qu'à *lui* ; nous sentions sa volonté présente. Nous étions émus, non par ce qu'on nous disait, mais *à cause de ce que nous savions*. En un sens, c'est nous qui faisions le drame. Il serait curieux de voir ce qu'il en resterait pour des illettrés, pour des gens qui ne sauraient pas.

Il faut ajouter que la mise en scène était fort saisissante. Cette casemate uniquement éclairée par des lanternes posées sur une table, ces ombres mouvantes, ces demi-ténèbres où apparaissaient tout à coup le luisant d'un fourreau ou la pâleur blême d'un visage, tout cet appareil de justice secrète..., c'était lugubre... un peu à la façon des souterrains du Musée Grévin.

Enfin, quoique notre émotion s'explique peut-être soit par cette mise en scène, soit par nos propres souvenirs, c'est-à-dire *par ce qui n'est pas dans le texte de la pièce*, il est pourtant probable que ce texte y est aussi pour quelque chose. Du moins M Hennique a-t-il eu ce mérite, de rendre un fragment de la réalité historique avec assez de netteté

et de précision pour que ce fragment, transporté sur la scène, eût la vertu d'en évoquer d'autres et de se compléter ainsi dans notre pensée. Il est donc juste de faire la part large au talent de l'écrivain dans l'effet total de la représentation. Quelle doit être exactement cette part, c'est ce que je suis incapable de dire, après une lecture et une représentation qui m'ont laissé des impressions si différentes ; et c'est ce qui me fâche.

NOUVEAU-CIRQUE

Nouveau-Cirque : *Paris au galop*, revue équestre, par MM. Surtac et Allévy.

9 décembre 1889

» Toutes les choses de ce monde sont réverbérées, les ponts de jade dans les ruisseaux des jardins, le grand ciel dans la nappe des fleuves, l'amour dans le souvenir. Le poète, penché sur ce monde d'apparences, préfère à la lune qui se lève sur les montagnes celle qui s'allume au fond des eaux, et la mémoire de l'amour défunt aux voluptés présentes de l'amour. »

Ces jolies phrases de Hugues Le Roux me sont revenues en mémoire, l'autre jour, au Nouveau-Cirque, devant l'image traduite et « reflétée » de l'Exposition défunte. Le Nouveau-Cirque est élégant et joli, mais il n'est pas grand, il tiendrait presque tout entier dans un des piliers de la tour Eiffel. La

tour qu'il nous offrait n'était donc qu'une réduction Collas, et sa fontaine monumentale une fontaine de poche, bonne pour les jardinets de banlieue des petits commerçants parisiens. La foule était représentée par une vingtaine de clowns et de clownesses; et des taches vertes, très sommairement peintes sur les planches de la piste, figuraient les pelouses où le peuple dévora tant de saucisson....

Eh bien, — telle est la mystérieuse supériorité du reflet de la lune et du souvenir de l'amour sur l'amour et sur la lune et de l'image feinte sur la réalité, — lorsque le plancher a laissé jaillir l'eau et s'est enfoncé peu à peu; lorsque la tour fragile du Nouveau-Cirque s'est mise à flamboyer dans la rouge auréole des feux de Bengale; lorsqu'enfin un pinceau de lumière colorée, venu des frises, s'est abattu sur le maigre jet d'eau central afin d'imiter la féerie des « fontaines lumineuses », nous avons tous revu les spectacles de cet été, et je crois que nous avons été plus contents et plus éblouis que nous ne le fûmes jamais par les plus fantastiques soirées du Champ-de-Mars.

Au fait, c'était plus beau, rue Saint-Honoré. Là-bas, sous la vraie tour, il y a des Naïades qui ne bougent point et qui ne doivent guère s'amuser, car « elles sont en pierre », comme dit la chanson. Mais, à la fontaine du Cirque, on voit tout à coup les petites Naïades roses se lever, bondir et piquer des têtes, l'une après l'autre, dans le bassin minuscule.

Et c'est charmant, cette fontaine magique aux soudaines Galatées.

Il m'a semblé que c'était là, au Nouveau-Cirque, que, pour la première fois, je voyais réellement l'Exposition. Celle qui fut au bout du pont d'Iéna n'est déjà plus qu'un fantôme indéterminé. Je sais que je l'ai vue ; mais, n'était le témoignage écrit et verbal de mes contemporains, je croirais que je l'ai rêvée...

> O Souvenir, l'âme renonce,
> Effrayée, à te concevoir,

dit Sully-Prudhomme dans une de ses plus pénétrantes odelettes philosophiques de *la Vie intérieure*. J'y ai, pour moi, dès longtemps renoncé. Tout ce que je sais, en vérité, c'est que cette faculté inexplicable (comme les autres) est la plus trompeuse de nos facultés ; c'est que la mémoire n'est *jamais* purement passive ni, par suite, absolument fidèle ; c'est que son activité est constante et incoercible ; c'est qu'au fond la mémoire ne se distingue pas, sinon chronologiquement, de l'imagination à laquelle elle fournit des matériaux, mais des matériaux déjà remaniés et altérés. Jamais nous ne nous souvenons exactement des choses. Toujours ce que nous sommes et ce que nous sentons dans le présent modifie, à nos propres yeux, ce que nous sentîmes et ce que nous fûmes dans le passé. Nous n'avons, sur les choses écoulées, d'attestation sérieuse que celle des

signes matériels par où elles furent notées en dehors de nous. Mais ce sont là, la plupart du temps, des témoignages d'une singulière sécheresse, qui nous éclairent peu, et qui d'ailleurs font souvent défaut pour certains événements de notre vie intime. Ce que furent nos visions, nos sentiments et nos actes, nous croyons le savoir; mais, invinciblement, nous l'inventons.

Et ainsi, nous avons beau nous figurer que nous vivons, par la mémoire, dans les jours enfuis : nous ne vivons que dans la minute présente, et c'est seulement de la réalité de cette minute-là que nous sommes *sûrs*, si nous sommes sûrs de quelque chose. La conscience de notre identité, fondée sur le témoignage de la mémoire, est une étrange illusion. Nous ne pouvons, en effet, nous reconnaître nous-mêmes dans le passé que si nous nous y voyons semblables, au fond, à ce que nous sommes dans le présent ; mais alors comment pouvons-nous distinguer avec assurance le moi présent du moi passé : et qui nous dit que celui-ci n'est pas une simple projection de celui-là ?... Si je n'avais les points de repère, les choses écrites, les signes extérieurs dont je parlais tout à l'heure; si je ne percevais, autour de moi, les résultats de mes actes anciens ; si tout cela disparaissait subitement ; si j'en étais réduit au témoignage incertain et mobile de mes souvenirs, il me serait impossible, je le sens, de savoir si je suis jeune ou si je suis vieux, et de dire combien de temps j'ai

vécu ; il me serait peut-être même impossible de dire où j'ai vécu, de distinguer les régions où mon corps a demeuré de celles où j'ai habité par l'imagination, les figures humaines que j'ai rencontrées de celles dont j'ai entendu parler ou dont les poètes m'ont présenté les images ; impossible de distinguer mes actes de mes intentions, de mes désirs ou de mes rêves, et par conséquent de savoir si j'ai été bon ou si j'ai été méchant... Et peut-être que je croirais n'avoir que quinze ans ; ou peut-être, au contraire, que je me figurerais avoir vécu à Athènes sous Périclès, avoir prié avec les premières vierges chrétiennes dans les catacombes, ou avoir été amoureux de la reine Marie-Antoinette... Essayez de faire l'expérience sur vous-mêmes, et vous verrez que je ne déraisonne pas autant que j'en ai l'air. Nous n'existons que dans un point du temps. Le reste est une nuit noire que nous peuplons par une fantaisie dont nous ne sommes même pas les maîtres. Ah ! que nous ne sommes rien ! ainsi que parle Bossuet. Le songe d'une ombre ! ainsi que parle Pindare. L'idée que nous avons vécu tant de jours, — car cela est attesté par des dates, — et que nous ne le savons que par elles, et que nous ignorons comment ; que cela est, mais que nous n'y comprenons rien ; que toute cette vie vécue est irrévocable, et que cela est horrible, bien qu'elle soit la plus vaine des vanités... Si vous voulez, nous parlerons d'autre chose.

Ou plutôt nous chercherons ce qu'il peut y avoir d'avantageux dans cette misère. Sachons tirer des consolations de cette infirmité même et de cette incertitude de la mémoire. Jadis, à certaines heures, c'était pour moi un vrai chagrin, une angoisse presque douloureuse, de sentir mon impuissance à reconstituer, dans leur vérité concrète, les scènes que je n'avais pas vues, les tableaux des civilisations abolies. Or, j'ai éprouvé un notable soulagement le jour où j'ai constaté que j'étais également incapable de me représenter avec exactitude les choses que j'avais vues. Les événements de ma vie qui ont été le plus considérables pour moi, je ne sais plus bien les impressions que j'en ai reçues, ni surtout leur degré ; et, lorsque j'y songe, je me revois, dans les mêmes circonstances, éprouvant tantôt un sentiment, tantôt un autre. Je ne sais plus, quand je veux être sincère avec moi-même, dans quelle mesure j'ai aimé, ni dans quelle mesure j'ai souffert. (Qu'on ne me reproche pas ici l'emploi du « moi », car moi, c'est vous, c'est nous tous.) Parmi les menus faits de ma petite enfance, il en est dont je ne puis dire si je m'en souviens, ou si je crois m'en souvenir à force de les avoir entendu raconter. Mais il y a plus. J'ai assisté à des scènes extraordinaires et tout à fait saisissantes : par exemple à la déroute de l'armée de la Loire, la nuit, par la neige ; au commencement de la Commune ; à la veillée funèbre du corps de Victor Hugo, sous l'Arc de Triomphe... Eh

bien, lorsque je tâche aujourd'hui de ressaisir ces tableaux, ils m'apparaissent dans le même lointain, dans le même vague, — piqué çà et là d'un détail précis et dont la netteté isolée est presque blessante, — que le sacrifice à Moloch dans *Salammbô*, ou que la promenade des grévistes dans *Germinal*. Suis-je malade? Ou êtes-vous comme moi? Ce que j'ai vu et ce que je n'ai pas vu prend également des aspects de songe. Et je me console des duperies et des fantasmagories du souvenir, en réfléchissant que, s'il ne m'assure de la vérité de rien, il me donne des visions plausibles de tout et que, s'il me laisse douter de la réalité de ma vie, il en étend le rêve indéfiniment et le fait contemporain de tous les âges.

... Quels que soient les prestiges mensongers et les duperies de la mémoire, je me souviens pourtant que c'est de la revue du Nouveau-Cirque, *Paris au galop*, qu'il s'agit. Il y a dans cette revue quelques inventions assez plaisantes. On a goûté la parodie du cirque Mollier. Un homme du monde s'avance sur la piste, suivi d'un valet de pied en grande livrée. Il est très correct, très « chic ». Il a sur la face et jusque dans le retroussis de ses moustaches cet air de satisfaction imperturbable et cette gravité de clubman qui est, de toutes les gravités connues, celle à laquelle s'applique le mieux le mot de La Rochefoucauld, « qu'elle est un mystère du corps inventé pour cacher le défaut d'esprit » (La Rochefoucauld dit, je crois, « les défauts de l'esprit »). D'un geste

assuré et péremptoire, l'homme du monde jette au valet de pied son chapeau luisant comme un sabre, son pardessus et ses gants. Puis, il lui fait étaler par terre un petit tapis et, avec de comiques maladresses, des jambes qui battent l'air éperdument, un derrière qui sans cesse retombe et sans cesse poursuit son centre de gravité (de gravité mondaine), il tâche à se hisser sur les épaules de l'homme à la livrée, sans quitter un instant l'air imperturbable et digne que j'ai noté ci-dessus. Puis, voici un homme du monde en frac et une femme du monde en robe de bal. Encore plus « chics », encore plus « corrects ». Ils entrent dans l'arène comme dans un salon. Tout à coup on les voit bondir sur deux chevaux qui courent parallèlement, chargés de deux plates-formes. Et l'habit noir, debout, exécute gravement de savantes acrobaties équestres et plane gravement dans l'attitude du Génie de la Bastille. La robe de bal s'est entr'ouverte sur les côtés, découvrant deux jambes solides et élégantes d'écuyère; et elle tourbillonne autour de l'habit noir, et l'habit noir l'enlève et la porte à bras tendus, dans la pose académique d'un Romain de David qui ravit une Sabine. Et le contraste est si fort entre le costume et les exercices, qu'il faudrait une âme bien sombre pour y résister. — Une autre scène, d'un haut symbolisme, est celle où une petite femme, une délicieuse clownesse, armée de la longue chambrière de M. Loyal, fait caracoler autour de l'arène les trois

illustres essoufflés (inventés, je crois, par Mars), Guy, Gontran et Gaston, leur touche les jambes d'un coup de mèche précis pour les changements de pieds, les fait « encenser » de la tête, se dresser, s'agenouiller; bref, les oblige à reproduire, en haute école et en langue chevaline, tous les exercices auxquels ces messieurs se plient dans la vie réelle.

Je ne vous rapporte ici que les choses dont le souvenir est le moins effacé en moi. Mais je sais qu'il faut particulièrement louer et honorer, parmi les interprètes de cette revue équestre, les clowns Médrano et Footit et M. et Mme Chiarini.

LE CHAT-NOIR (1)

Théâtre du Chat-Noir : *la Marche à l'étoile*, mystère en un acte et dix tableaux, paroles et musique de Georges Fragerolle, dessins de Henri Rivière.

1890.

S'il est vrai que nous assistions à un commencement de réveil de l'esprit religieux ; si MM. Melchior de Voguë, Paul Bourget et Paul Desjardins ne sont pas de mauvais devins de l'âme des nouvelles générations...

Car, comme vous savez, tous les vingt-cinq ans ou à peu près, la partie lettrée de l'humanité de chez nous, ceux qui expriment ou provoquent les sentiments des autres, oscillent de la conception positiviste du monde au rêve idéaliste ; et tantôt ils se disent :

— Contentons-nous de connaître ce que nous pouvons atteindre. Ce monde où nous habitons est gouverné par des lois fatales. Ne lui cherchons

(1) Voir Impressions de Théâtre, *deuxième série* (Lecène Oudin et Cie, éditeurs).

point d'explication en dehors de lui-même; en d'autres termes, ne lui en cherchons pas du tout. Il est brutal, il nous semble mauvais : tâchons de nous en accommoder et de nous y faire une vie tolérable. Soyons les analystes précis et les contemplateurs détachés de notre propre misère, et vengeons-nous de notre destinée par l'orgueilleux plaisir d'en constater l'incurable tristesse et par le renoncement même à toute espérance ;

Tantôt, au contraire :

— Il y a décidément des inquiétudes dont nous ne pouvons nous débarrasser et qui font notre grandeur. Du moins, nous voulons qu'elles la fassent. Si l'inconnaissable échappe aux prises de notre intelligence, il ne se dérobe point tout à fait aux intuitions de notre cœur. Si nous ne pouvons le voir clairement, nous pouvons le pressentir. A la certitude bornée, à celle qui exclut, par définition, toute explication dépassant l'expérience, nous préférons l'interprétation arbitraire qui est comme un coup d'État du sentiment sur l'intelligence. Car tel est notre bon plaisir. Nous voulons affirmer ce que nous ne savons pas, parce que nous en avons besoin. Il nous convient d'imaginer à notre vie terrestre, un *en deçà* et un *au delà*, afin de lui donner un sens. Nous entendons conférer, par la foi, la vérité à nos rêves, et nous aimons vivre dans cette illusion, car elle est douce. Au reste, nos rêves et nos désirs sont choses réelles: pourquoi leur objet ne le serait-il pas? Ce senti-

ment, que la réalité présente est incomplète et qu'elle ne saurait s'expliquer par elle-même, d'où nous viendrait-il, sinon de l'obscur ressouvenir ou de la vague prévision d'une autre réalité ? Et si ce raisonnement est faible et biscornu, peu importe Nous voulons croire à ce qui nous rend meilleurs...

Il semble que beaucoup d'entre nous en soient là, ou qu'ils y tendent. Et assurément, cet état d'esprit, nos grands-pères les romantiques l'ont connu, et nous ne faisons que le retrouver après l'interrègne de l'esprit positiviste durant le second empire. Mais comme les choses, en se répétant toujours, ne se répètent jamais exactement, on dirait qu'il y a dans notre idéalisme plus de naïveté et moins d'enfantillage, plus de tendresse et moins de rhétorique. Le démontrer serait long. Mais, par exemple, redevenus amoureux du passé, nous nous attardons moins au bric-à-brac du moyen âge parce que nous comprenons mieux son âme. Nous ferions bon marché, aujourd'hui, des elfes, des fées, des diableries des *Odes et Ballades*, ou de la « couleur locale » de *Notre-Dame de Paris* ; mais la légende de François d'Assise nous touche jusqu'au fond du cœur, et pareillement celle de Jeanne d'Arc, que Hugo, je crois, n'a jamais nommée. Et, de même, il y a dans le « tolstoïsme » quelque chose qui n'était point dans l'humanitarisme de Hugo ou de George Sand... Ce qui revivrait en nous, ce serait plutôt l'âme du

doux Michelet, dépouillée des haines accidentelles de son âge mûr...

Si donc, comme je disais, les années où nous sommes doivent être marquées par un retour au mysticisme, il est incontestable que le cabaret du Chat-Noir n'aura pas été pour rien dans cette évolution consolante. Le Chat-Noir est un sanctuaire où la fumisterie et le mysticisme ont toujours fait bon ménage. L'étrange tableau de Willette, le bon rêveur, où l'on voit le *Parce Domine* égrener ses notes sur les ailes du Moulin-de-la-Galette, est bien l'enseigne qui convient à cette auberge-cénacle. Nulle part on n'est plus respectueux du passé, plus sentimental, plus chauvin, plus épris des traditions et des légendes; nulle part (et je ne plaisante pas tant que vous croyez) on n'a l'esprit plus religieux. Ce petit théâtre du Chat-Noir, rond comme la lune (cet astre des songes) et qui n'a pas deux coudées de diamètre, est une lucarne ouverte sur le monde surnaturel. C'est là que Caran d'Ache a su faire mouvoir des armées de cent mille hommes, nous communiquer le frisson dont on est saisi devant les très grandes choses et, mieux que les poètes et les historiens, nous faire sentir ce qu'il y a de surhumain dans l'épopée napoléonienne. C'est là que Henri Rivière a déroulé la légende des siècles et l'histoire des religions, a promené saint Antoine par toutes les tentations de la chair et de l'esprit et ramené le bon ermite, notre frère par l'inquiétude et la curiosité, au pied de

la Croix rédemptrice. Rivière et Caran d'Ache ont ressuscité chez nous, sous une forme purement plastique et silencieuse, le « Mystère », car on ne saurait donner d'autre nom à *l'Epopée* et à *la Tentation de saint Antoine*, deux œuvres d'une poésie naïve et forte, relevées, çà et là, d'ironie moderne. Ajoutez que ces deux ingénieux artistes ont vraiment renouvelé l'ombre chinoise. Cette humble image noire, d'expression courte, que l'on croyait capable uniquement d'effets comiques et destinée à amuser surtout les petits enfants, ils l'ont coloriée et diversifiée; ils l'ont faite belle, sérieuse, tragique; ils ont su, en la multipliant, lui communiquer une puissante vie collective ; ils ont su, par elle, traduire aux yeux les grands spectacles de l'histoire et les mouvements unanimes des multitudes.

La dernière innovation du Chat-Noir est des plus heureuses. Cette fois, des vers chantés accompagnaient et expliquaient la fuite lente des ombres. *La Marche à l'étoile* est encore un Mystère. L'idée en est simple et grande. D'abord, l'espace, le ciel, par une claire nuit d'étoiles. Un astre nouveau se lève à l'Orient. Vers cette étoile marchent tous ceux à qui le Christ apporte la délivrance ou l'espoir. D'abord cheminent dans la plaine les bergers suivis de leurs longs troupeaux. On dirait un tableau de Millet qui marcherait. Puis, voici l'armée des misérables, des lépreux, des stropiats et des béquillards, découpant sur le ciel clair leurs silhouettes incomplètes,

bizarres et tourmentées, leurs corps déjetés, leurs profils aigus, l'entre-croisement de leurs béquilles et les dents de scie de leurs haillons. C'est ensuite la foule des esclaves, traînant après eux leurs chaînes brisées ; puis la plaintive théorie des femmes souples, aux longs cheveux, drapées à longs plis et tendant vers l'étoile leurs beaux bras suppliants ; puis les rois Mages, somptueux comme des évêques byzantins, avec une suite de serviteurs multicolores et d'éléphants chargés des richesses de la terre. Puis, comme si l'univers entier eût tressailli cette nuit-là, et comme si le flux de l'Océan roulait dans la direction de l'étoile, voici, sur la mer calme, des barques de pêcheurs d'elles-mêmes orientées vers la crèche invisible, portant à leur proue des hommes agenouillés, tandis que la lumière nocturne traverse les mailles des filets suspendus...

> Pêcheurs, vous qui prenez pour guides les étoiles,
> Quel souffle inattendu gonfle vos blanches voiles ?
> Quel flot mystérieux vous pousse et vous conduit
> Vers cet astre nouveau qui brille dans la nuit ?

Et alors c'est l'étable divine, l'Enfant auréolé qui repose dans la crèche, Marie et Joseph, le bœuf et l'âne, découpés comme des figures de vitrail et brillant d'un éclat de pierreries ; et tout autour, à tous les plans jusqu'aux plus lointains horizons, une immense multitude en prière... Et enfin c'est le Golgotha ; la colline, au pied de laquelle fourmillent

des têtes innombrables, détache sur le ciel couleur de sang sa crête sombre, où se dresse la Croix solitaire...

Jamais M. Henri Rivière n'a rien fait de plus émouvant, de plus puissamment expressif. Et je me connais fort peu en musique ; mais celle de M. Georges Fragerolle m'a paru très large, d'une simplicité noble et pénétrante, et tout à fait appropriée aux images dont elle nous développait le sens. Cela est parfaitement harmonieux.

Nous étions tous attendris et édifiés. Oh ! je ne veux pas vous tromper, et je sais bien que la plupart de ceux qui étaient là n'en sont pas sortis beaucoup plus croyants qu'ils n'y étaient venus. Mais ils en sont sortis plus pieux (la foi étant une chose et la piété en étant une autre). Cette belle histoire de miséricorde et de rachat, qui a soutenu et consolé tant de millions et de millions d'âmes depuis bientôt dix-neuf siècles, sans doute ils n'y croyaient pas dans le sens rigoureux du mot. Même plusieurs d'entre eux s'en allaient à des besognes et à des plaisirs réprouvés par ce petit enfant dont ils venaient de célébrer la naissance, et qui est le Dieu de la pauvreté et de la pureté. Non, ils ne croyaient pas. Mais, dans ce moment-là, ils n'auraient éprouvé aucune satisfaction à confesser leur incroyance. Il leur eût déplu de dire que leur recente émotion n'était qu'un divertissement de dilettantes... Vous sentez la nuance. Le Chat-Noir les a renvoyés dans

des dispositions morales légèrement supérieures à leur état d'âme habituel, — et cela pour plusieurs minutes. C'est quelque chose.

ANATOLE FRANCE [1]

THÉATRE D'APPLICATION. — Conférence de M. Anatole France sur le théâtre de Hroswitha.

31 mars 1890.

La conférence fleurit partout à l'heure qu'il est. Nous ne l'avons pas inventée. C'est un genre qui a toujours été fort à la mode dans les littératures avancées, où la force créatrice commence à se tarir, où il paraît plus distingué de comparer et de juger que de jouir naïvement des choses, où les œuvres d'imagination elles-mêmes retiennent un peu des procédés de la critique. On faisait énormément de conférences à Rome, surtout vers la fin du premier siècle, sous les doux Antonins.

Il y a conférences et conférences. Il y a celles de l'ingénieux Odéon, qui sont de braves conférences solides et sorboniques. Il y a celles du boulevard des Capucines, plus libres, plus bariolées, où défilent, entre M. Talbot et M^{lle} Louise Michel, des poè-

(1) Voir LES CONTEMPORAINS, *deuxième série*, article sur Anatole France (Lecène, Oudin et C^{ie}, éditeurs).

tes, des ingénieurs, des pasteurs protestants, des inventeurs de religions et des inventeurs de mouvement perpétuel. Et il y a les conférences Bodinier.

Ici, M. Bodinier m'arrêterait. Il me dirait : « Ce ne sont point des conférences, chose pédante, chose lourde, bonne pour les écoliers et les bourgeois. Ce sont des *select causeries* (*three o'clock*), chose anglaise et bien portée, à l'usage des gens du monde. On est prié de prononcer *caouseriess*. Des gentlemen et des femmes charmantes y exposent familièrement à un public d'élite leurs idées sur n'importe quoi. Mlle Reichenberg nous dira comment elle comprend les ingénues. Mme Sarah Bernhardt nous expliquera Jeanne d'Arc, et M. Coquelin nous confiera son opinion sur Molière et Shakespeare, — simplement... Il est convenable de passer les entendre avant d'aller au Bois, et jamais la rue Saint-Lazare n'a vu tant de voitures de maîtres. »

Dans une de ces lettres, d'un comique si copieux, sur lesquelles j'ai vu un jour Sarcey tressauter et se tordre de joie, le succulent écrivain Louis Veuillot raconte le régime que lui font suivre les médecins. Il s'agit, comme dit Molière, « d'amollir, humecter, déterger et rafraîchir les entrailles de Monsieur et de chasser dehors les mauvaises humeurs ». Veuillot ajoute : « Ils appellent cela une douche ascendante. Ils ne veulent pas que ce soit un lavement. C'en est un. » De même je vous dirai : « Bodinier

appelle ça des *three o'clock;* il ne veut pas que ce soient des conférences. C'en sont. »

Conférences ou *caouseriess*, je ne vous dissimulerai pas qu'il est tout à fait élégant d'aller chez Bodinier. Au reste, la salle est, comme vous savez, fort coquette. Puis, c'est le seul théâtre de Paris où, selon la coutume romaine, le rideau se meuve de haut en bas, et descende pour découvrir la scène, au lieu de se lever. Sur ce rideau, frais et gai comme un éventail, le pinceau léger de M^{lle} Louise Abbéma a jeté, parmi d'élégantes architectures, des taches harmonieuses, qui de loin ressemblent à des fleurs et qui, si l'on s'approche, prennent la figure des Crispins et des Léandres, des Dona Sols et des Célimènes. Et enfin, si vous vous ennuyez dans la salle, la longue galerie qui la précède accueillera votre flânerie, et vous pourrez amuser vos yeux aux dessins et aux pastels de ce magicien moderniste qui a nom Chéret.

Ce qui monte, au-dessus de l'immense tristesse, de l'immense misère et de l'immense ignominie, ce qui monte de joie morbide et folle à la surface de la vie de Paris, — comme des bulles de gaz à la surface d'un bourbier, d'autant plus singulièrement teintées en arrivant à la lumière que la bourbe est plus profonde, — la joie bizarre et frénétique du Paris nocturne, joie de théâtre, de bastringue ou de cabinets particuliers ; joie éblouie et un peu saoule ; joie infiniment artificielle, — car elle naît.

dans les cœurs sombres et vides, de la fumée des alcools, elle s'excite par la vision de formes que la toilette contemporaine a repétries et sensiblement éloignées de la nature pour les faire plus tentatrices, et enfin elle fuit la saine lumière du soleil et ne s'ébat que sous des éclairages chimiques ou électriques qui modifient les couleurs des objets et en altèrent les rapports ; — l'aspect particulier de la « Fête » en l'an 1890 de la Rédemption, la kermesse de l'Elysée-Montmartre et les dionysiaques du Moulin-Rouge : voilà ce que Chéret traduit à nos yeux, avec une furie où il y a de la grâce, par ses figures, symboliques sans effort, de pierrots, de clowns et de petites femmes. Figures éclairées de bas en haut, aux teintes irréelles, comme dans une apothéose de ballet, aux yeux de folie, aux grimaces que le paroxysme de la joie physique fait paraître presque douloureuses, aux corps souples, longs, déhanchés, jetant au hasard leurs bras et leurs jambes comme s'ils ne les sentaient plus, dans un mouvement qu'on dirait rotatoire comme celui des ailes d'un moulin. Tout cela, avec trois ou quatre couleurs, plus du noir et du blanc. Et tout cela d'une élégance suprême. Ces pastels de Chéret, c'est un peu du Watteau en délire

Et ces images d'un Paris démentiel restent vraies sous le lyrisme de l'interprétation. La preuve, c'est que l'étrange petite femme des affiches de Chéret, vous la retrouverez en chair et en os (oh ! juste ce qu'il faut d'os pour danser, et de chair très peu)

dans la jolie revue du Palais-Royal et sous les espèces de M^lle Larive. « Au moment où je suis née, dit la Béatrice de Shakespeare, une étoile dansait. » La phrase est insuffisante pour M^lle Larive. Je voudrais pouvoir dire qu'au moment où elle est née, une étoile se trémoussait surnaturellement et essayait le grand écart. M^lle Larive est une brunette grosse comme le poing, mais en qui vit l'âme de la danse, l'âme de toutes les danses, depuis les temps anciens jusqu'à nos jours, depuis Salomé jusqu'à la Goulue, en passant par toutes les Zoras et toutes les Soledads de la kermesse de l'an dernier. C'est d'ailleurs une enfant de la nature ; elle n'a suivi d'autres cours que ceux des bals des boulevards extérieurs. Mais, spontanément, par un instinct infaillible et hardi, par un besoin de son petit corps de Nixe, qui voulait danser, danser pleinement, danser le plus possible à la fois, danser de la nuque aux orteils et de la croupe à l'extrémité des doigts, elle a imaginé une danse qui n'a plus de nom, qui est un composé, une synthèse exaspérée de toutes les chorégraphies connues. Elle a trouvé le moyen de danser simultanément la cordace, la danse des almées, la bamboula, le tango et le cancan. Elle cumule, en son diable au corps, le diable aux jambes de la Goulue, le diable au ventre de Sélika, et le diable partout de la Maccarona.

Et avec cela, elle reste montmartroise de Montmartre par l'aisance, la malice, un rien de blague

et de parodie. Mais, en même temps, cette petite faubourienne de Paris fait songer à la gitane d'*Émaux et Camées* (je regrette de n'avoir pas le texte sous les yeux), que Gautier disait sortie, comme Vénus, du « gouffre amer », et au charme de laquelle il sentait comme la brûlure d'un grain de sel. Et mon impression se trouve confirmée par ces vers inattendus d'une chanson de Victor Hugo :

> Puisque, lorsqu'elle arrive
> S'y reposer.
> L'onde amère à Larive
> Donne un baiser...

Mais non, le chlorure de sodium exprime encore trop faiblement le violent ragoût de cette danse : il faudrait aller, je crois, jusqu'au picrate de potasse.

Oh! que l'univers des âmes est varié ! et que l'âme de Mlle Larive doit être différente, par la façon dont elle reflète les choses et par le sens qu'elle prête à la vie, de l'âme de Hroswitha qui fut, au dixième siècle, religieuse dans un couvent de la Basse-Saxe, et y écrivit des comédies édifiantes en prose latine.

Car c'est de Hroswitha que M. Anatole France nous a entretenus jeudi dernier, doucement, avec une ironie tendre, à voix basse, — un peu trop basse.

« Hroswitha, nous a-t-il dit, était une simple nonne dans l'illustre couvent de Gandersheim. On croit qu'elle y était entrée à vingt-trois ans. Elle y

étudia les Écritures saintes et aussi les poètes latins, Virgile et Térence, qu'elle voulait imiter. Heureusement, elle n'y parvint point, et ses comédies ne ressemblent pas du tout aux comédies de Térence. D'abord, les comédies de Hroswitha sont des tragédies, des drames. On y meurt, et même beaucoup. Mais, comme ces morts sont des martyres, des morts bienheureuses, on ne peut pas dire que ces comédies fussent tristes au sentiment de la pieuse poétesse et des pieux spectateurs. Elle mettait ses ouvrages sous l'invocation de la sainte Vierge, et elle disait avec une touchante humilité : — Sainte Marie, mère de Dieu, vous pouvez bien me délier la langue, puisque Dieu le père a daigné accorder la parole à l'ânesse de l'Ancien Testament.

« C'était une honnête créature, que Hroswitha ; attachée à son état, ne concevant rien de plus beau que la vie religieuse. Elle n'eut d'autre objet, en écrivant des comédies, que de célébrer les louanges de la chasteté. Mais elle n'ignorait aucun des périls que courait dans le monde sa vertu préférée, et son théâtre nous montre la pureté des vierges exposée à toutes les offenses. Les légendes pieuses qui lui servaient de thème fournissaient à cet égard une riche matière. On sait quels assauts durent soutenir les Agnès, les Barbe, les Catherine et toutes ces épouses de Jésus-Christ qui mirent sur la robe blanche de la virginité la rose rouge du martyre... »

Je n'ai plus l'âge heureux où la mémoire est aisée

et fidèle, et je n'ai gardé qu'un souvenir flottant de *Gallicanus*, la première comédie de Hroswitha. Si je ne me trompe, le bon Gallicanus se met en chemin pour épouser sa fiancée, la fille de l'empereur Constantin. Mais le long de la route, il se fait chrétien, et il a la révélation de ce qui plaît à Dieu par-dessus tout. Et, donc, après avoir épousé la princesse selon la parole donnée, il lui dit, ou à peu près : « Madame, le mariage charnel est un état misérable aux yeux des âmes qui en connaissent un meilleur. A Dieu ne plaise que nous soyons l'un pour l'autre l'occasion de mouvements désordonnés et que nous cherchions des joies semblables à celles des païens! N'aimons, de nous, que nos âmes, et aimons-les en Dieu. Si vous m'en croyez, nous vivrons comme frère et sœur. — J'allais vous le proposer, » lui dit la princesse.

Cela est une exhortation directe à la pureté, par la considération de sa beauté propre. Mais voici l'exhortation indirecte, par le spectacle des folies ridicules où l'impureté peut entraîner les hommes.

Le païen Dulcitius est laid et imbécile, n'étant qu'un païen. Il est épris de trois vierges chrétiennes, de trois sœurs. Il les désire, dis-je, toutes trois à la fois. Et peut-être ne faut-il voir là qu'une naïveté de la bonne Hroswitha, qui veut nous montrer son païen comme une manière d'ogre. Mais peut-être aussi a-t-elle eu une pensée plus subtile. Peut-être a-t-elle voulu signifier que la débauche ne s'adresse

point à des personnes, à des âmes, qu'elle en perd même la notion, que l'objet du désir brutal est forcément impersonnel. Et nous voyons en effet que, dans la débauche même, plus l'amour s'attache à une créature à l'exclusion des autres et « parce que c'est elle », plus l'ignominie s'en atténue. Car alors, si le corps est aimé, c'est du moins à cause du visage, et par suite, du moins dans une certaine mesure, à cause de l'âme, puisque c'est elle qui communique à un corps ce par quoi il se distingue profondément de tous les autres et leur devient préférable. Si donc le païen Dulcitius aime indifféremment les trois sœurs, cela veut dire que le mouvement qui l'emporte est aussi peu délicat et aussi peu capable de choix que celui des chiens errants dans les carrefours.

« Ainsi (je rends la parole à M. Anatole France), la pieuse Hroswitha ne craignait pas de dévoiler les fureurs des hommes sensuels. Elle les raille cette fois avec une gaucherie charmante. Elle nous montre le païen Dulcitius, gouverneur de Salonique, prêt à se jeter comme un lion dévorant sur les trois vierges chrétiennes dont il est indistinctement épris. Par bonheur, il se précipite dans une cuisine, croyant entrer dans la chambre où elles sont renfermées. Ses sens s'égarent et, dans sa folie, c'est la vaisselle qu'il couvre de caresses. Une des jeunes filles l'observe à travers les fentes de la porte et décrit à ses compagnes la scène dont elle est le té-

moin. « Tantôt, dit-elle, il presse tendrement les marmites sur son sein, tantôt il embrasse les chaudrons et les poêles à frire et leur donne d'amoureux baisers... Déjà son visage, ses mains, ses vêtements, sont tellement salis et noircis qu'il ressemble tout à fait à un Éthiopien. » C'est là sans doute une peinture des passions que les religieuses de Gandersheim pouvaient contempler sans danger. »

L'œuvre la moins enfantine de l'excellente nonne est assurément *Callimaque*. « Ce drame est plein, dans sa sécheresse gothique, des troubles d'un amour plus puissant que la mort. » Callimaque aime avec violence Drusiana, la plus belle et la plus vertueuse des dames d'Éphèse. Il lui déclare son amour; Drusiana le repousse avec une fière pudeur. Le dialogue ne manque ni de grâce ni de feu. Je n'en ai, par malheur, retenu qu'une réplique. Callimaque vient de parler à Drusiana de sa beauté. Alors, elle: « Cessez ce discours. Qu'y a-t-il de commun entre ma beauté et vous? »

Callimaque, furieux, s'est retiré avec des menaces, et en jurant qu'il saurait bien la prendre dans ses pièges. Drusiana, restée seule, a peur. On ne sait si elle craint, en effet, les pièges de ce forcené, ou si elle s'est sentie troublée au fond d'elle-même par le souffle chaud de ce désir. Mais elle prie Dieu de la sauver, et Dieu la sauve en la faisant mourir.

... Un peu comme Roméo dans le tombeau de Juliette, Callimaque pénètre dans le caveau où le

corps de Drusiana a été déposé. Mais il fait mine d'aller beaucoup plus loin que Roméo. Dieu le frappe à ce moment, et il meurt, avant le crime, dans son péché.

« Les religieuses du temps d'Othon le Grand, continue M. France, ne mettaient pas assurément leur pureté sous la garde de l'ignorance : deux des pieuses comédies de leur sœur Hroswitha, *Panuphtius* et *Abraham*, les transportaient en imagination dans les « cloîtres du vice. » Je veux vous dire du moins un mot d'*Abraham* qui fut joué l'an dernier par les marionnettes de Maurice Bouchor.

Le saint ermite Abraham a recueilli sa nièce Marie et l'a installée dans une cellule voisine de la sienne. Il la visite de temps en temps, c'est-à-dire que par la fenêtre de sa cellule il lui apprend les psaumes et les autres parties des livres saints. Mais un faux moine séduit Marie et l'emmène. Son bon oncle est tellement absorbé en Dieu, qu'il met deux jours à s'apercevoir de sa disparition. Il s'informe ; un ami lui apprend qu'elle demeure à la ville, où « elle se livre aux vanités du siècle ». Savourez, je vous prie, ce dialogue :

L'AMI. — Elle a choisi la demeure d'un homme qui tient un lieu de débauche ; cet homme a pour elle le plus grand attachement, et ce n'est pas sans raison; car tous les jours il reçoit beaucoup d'argent des amants de Marie.

ABRAHAM. — Et qui sont ces amants ?

L'Ami. — Ils sont très nombreux.

Abraham. — Hélas! ô Jésus ! quelle monstruosité ! J'apprends que celle que j'avais élevée pour être ton épouse se livre à des amants étrangers.

L'Ami. — Ce fut de tout temps la coutume des courtisanes de se livrer à l'amour des étrangers. (Il est plein de bon sens, cet ami.)

Abraham. — Procurez-moi un cheval léger, un habit militaire ; je veux déposer mon vêtement de religion et me présenter à elle comme un amant.

L'Ami. — Voici tout ce que vous m'avez demandé.

Abraham. — Apportez-moi, je vous prie, un grand chapeau pour cacher ma tonsure.

L'Ami. — Cette précaution est surtout nécessaire pour que vous ne soyez pas reconnu.

Abraham. — Si j'emportais l'unique pièce d'or que je possède pour payer l'hôte de ma nièce ?

L'Ami. — Sans cela vous ne pourriez parvenir à entretenir Marie.

Il faut voir avec quelle délicieuse gaucherie le saint ermite fait le cavalier et le bon compagnon... « C'est à présent, se dit-il à part lui, qu'il faut feindre et me livrer aux folies d'un jeune étourdi. » Il soupe avec Marie, puis se retire avec elle dans sa chambre, met le verrou, et alors...

Alors il ôte son grand chapeau: « Me reconnais-tu, Marie? » Elle le reconnaît, elle pleure, elle se repent, et il la ramène au désert.

Vous songerez ici à la « pudeur impudique » de

Milton. Vous jugerez que l'excellente Hroswitha parle peut-être de certaines fautes un peu plus qu'il n'est nécessaire pour les éviter sûrement, et que cette vierge sage semble aussi hantée par les images de péché que le peuvent être les vierges folles. Vous vous direz que cette vigoureuse nonne gothique n'a pas dû être toujours parfaitement tranquille, que son théâtre dénote d'un bout à l'autre une inquiétude, une préoccupation bizarre, et que cette peur obsédante révèle peut-être une créature éminemment encline, sans le savoir, aux faiblesses dont elle ne pouvait détacher sa pensée. Eh bien ! je crois que vous vous tromperiez, que c'est bien plus simple que cela. Au fond, et en dépit de la précision ingénue de certains détails, elle ne savait pas bien ce qu'elle disait. Ces âmes vraiment pures ont une grâce d'état. Je reconnais, au son même de ces drames d'une brutalité candide, que si la bonne Hroswitha pouvait avoir la notion sommaire et grossièrement exacte des choses qu'elle réprouvait, elle n'en avait point, en elle, la sensation intime, et qu'elle ne fut pas troublée un seul moment par ce qu'elle écrivit. Il y a, dans le monde des âmes, de ces « roses blanches » (c'est le sens du mot *Hroswitha*) qui ne sont jamais tentées...

THÉATRE D'APPLICATION

Théatre d'application : *Cinq Poètes*.

19 mai 1890.

Soirée délicieuse, mardi, chez Bodinier.

Cinq poètes : François Coppée, Catulle Mendès, Jean Richepin, Armand Silvestre et Sully-Prudhomme (je les nomme prudemment par ordre alphabétique), sont venus en personne nous réciter leurs vers, — non pour le vain plaisir de nous montrer comment nos sonneurs de lyre ont le nez fait, mais dans une pensée de fraternelle charité, pour assurer à une pauvre femme durement éprouvée, et qui fut une grande tragédienne, un peu de repos d'esprit et peut être les moyens de retrouver la santé.

Donc, nous les avons vus, les cinq porte-lauriers. Ils ont, tous les cinq, le visage noble et plaisant ; soit que Dieu les ait fait naître beaux, sachant qu'ils seraient poètes ; soit que l'habitude des généreuses

pensées et des glorieuses visions ait façonné leurs traits et y ait imprimé la grâce.

Célébrons-les comme des femmes, puisque, non moins que les femmes, — et plus innocemment, — ils ajoutent pour nous à la douceur de vivre.

François Coppée a le masque irréprochable d'un Premier Consul qui aurait bien tourné et qui ne nourrirait que des pensées bienveillantes et amènes. La sévérité numismatique de son profil romain se tempère et s'égaye, je ne sais comment, de gentillesse et de blague parisienne. — Catulle Mendès, peut-être par une ironie du Démiurge, a la tête d'un christ blond, mais d'un christ couronné de roses et qui prêcherait d'autres « béatitudes » que celles de l'Évangile de Mathieu. Il fait songer à ce que devait être, avant l'arrivée des corbeaux, le crucifié de la vieille Cythère, celui que Baudelaire a vu en songe. — Sous les frisures épaisses et noires de ses cheveux d'astrakan, avec sa peau de cuivre, ses yeux d'or, ses lèvres bien arrondies, sa barbe symétrique et l'air d'extrême douceur répandu sur son calme visage, Jean Richepin a l'air d'un prince maure ou d'un roi sarrasin, avec quelque chose d'assyrien aussi, et je ne sais quoi de touranien par-dessus le marché. — Les longs yeux si clairs de Sully-Prudhomme, son nez droit et délicat et la mélancolie de son sourire le faisaient ressembler à un Musset brun, avant que l'abus de la méditation eût quelque peu engraissé le poète de *la Vie intérieure*. — Enfin, un

air de sérénité et de bonté robuste illumine le large front et ennoblit le nez et la bouche monacale du sage Armand Silvestre, le poète double, le platonicien scatologique.

Chacun des cinq lut à sa façon, et chaque façon fut bonne et merveilleusement appropriée aux choses lues.

D'une voix bien timbrée, imperceptiblement nasale, avec une diction d'une netteté un peu sèche, François Coppée nous récita les souples vers du « bouquet de violettes » dans *les Intimités*, le miracle du liseron entourant de sa spirale l'épée du farouche Procope dans *les Récits épiques*, et une exquise variation moderne (tirée, je crois, d'*Arrière-Saison*), sur le sonnet de Ronsard :

Quand vous serez bien vieille, un soir, à la chandelle..

Mais comment vous exprimer les gentillesses, les caresses et les mignardises de diction de Catulle Mendès détaillant *le Miracle de Notre-Dame*, ce récit édifiant et voluptueux, qui ressemble à un chapitre de la Légende dorée traduit, avec force diminutifs et autres chatouillements de mots, par un érotique latin de la décadence ? — Quant à Jean Richepin... Ah! le prodigieux diseur, à « faire la pige », en vérité, à Mounet Sully et à Coquelin! Il nous a dit *le Vieux Lapin* et *le Serment* avec une force, une justesse, une science, une sûreté souve-

raine dans l'emportement !... Armand Silvestre nous a chanté, avec une douceur légèrement zézayante, ses beaux vers fleuris, harmonieux et larges, tout faits pour la musique. Et le bon Sully a été plus que charmant. Sa voix un peu faible donnait un accent de plainte involontaire et de confidence à ces vers divins, si purs, si tendres et si profonds, de *la Vie intérieure* : *les Chaines*, *les Yeux*, *l'Ame*... Et comme, parfois, il bronchait sur une syllabe, il ébauchait de la main, sans s'en apercevoir, des gestes désolés qui demandaient grâce. Et cela si gentiment, si ingénument, que nous l'aurions tous embrassé. Ah! pas cabotin, celui-là !

THÉATRE

DE LA TOUR DE NESLE

17 juin 1889.

Si, « regarder des images » est un des plus grands plaisirs des enfants et des hommes, nous devons nous estimer heureux d'avoir traîné cahin-caha notre pauvre vie jusqu'à cette benoîte année 1889. L'Exposition ressemble à un prodigieux album d'illustrations en relief pour une géographie et une histoire universelles. Songez que nous pouvons, en quelques heures, visiter toutes les espèces de maisons qui ont été construites par les hommes, depuis la baraque lacustre jusqu'à l'hôtel Renaissance, en passant par la maison phénicienne et par la maison indoue (et il paraît que ces reconstitutions de l'excellent M. Garnier sont beaucoup plus exactes qu'on ne l'avait dit) ; ramper sous la grotte des troglodytes, qui représente l'architecture d'il y a dix mille ans, et traverser la galerie des Machines qui annonce

l'architecture du vingtième siècle ; flâner dans une rue du Caire, longer un village javanais, suivre la rue Saint-Antoine d'il y a cent ans et monter à la tour de Nesle ! Et je ne dis point qu'un historien méticuleux n'aura pas été inquiété, çà et là, par des détails d'une vérité douteuse et qui sentent la couleur locale d'opéra comique. Mais cela donne pourtant quelque idée des choses, cela permet de se figurer plus aisément les diverses formes de la vie humaine, et j'avoue que, pour ma part, ces à peu près m'amusent extrêmement.

Je sais bien que le caractère de ces menues reconstitutions est profondément altéré par ce fait que chacune d'elles reste isolée et détachée de son cadre naturel. Je sais, par exemple, qu'une bâtisse en pierres de telle forme et de telles dimensions, édifiée selon les indications d'Aristophane, de Platon ou de Suidas, ou d'après les ruines retrouvées de nos jours, ne sera jamais une vraie maison grecque : car il y faudrait le sol, le ciel la végétation ; il y faudrait, tout proches, le Pnyx, l'Agora et l'Acropole, et tout un peuple, avec ses mœurs, ses arts, ses institutions. Je sais enfin que la vraie maison grecque, voudrait la Grèce entière autour d'elle. Mais, malgré tout, ces représentations fragmentaires et mortes nous aident à nous dépayser. Dans cet effort, si difficile et si incertain, que nous faisons pour concevoir d'autres âmes et d'autres façons de vivre que les nôtres, ces bibelots nous fournissent du moins un commence-

ment concret et tangible. Et ainsi, en sortant de tout ce bric-à-brac forcément superficiel, je puis m'imaginer parfois (heureuse illusion) avoir parcouru, comme un dieu, les pays et les âges.

Je vous parlerai de la tour de Nesle, parce que la tour de Nesle contient un théâtre. On entre par l'avenue de la Motte-Piquet dans cette forteresse mélodramatique. C'est propre et lisse comme un jouet; cela doit être en toile grise tendue sur des châssis. Il y a sur le pont-levis des gardes qui ont l'air de valets de pique ou de figurants de la Porte-Saint-Martin. On monte à la tour par un escalier tournant, et, à chaque étage, des bonshommes de cire reproduisent les principales scènes du drame de **Dumas** et de Gaillardet. Rassurez-vous : les orgies de Marguerite de Bourgogne sont figurées là avec une extrême décence.

Mais le grand attrait de l'« établissement », c'est, au rez-de-chaussée de la tour, la salle de justice où l'on représente, avec le décor et tout le cérémonial des tribunaux d'autrefois, des « procès historiques », tels que le procès de la truie (cause gaie), le mystère du grenier à foin (cause grasse), le procès de Manon Lescaut et le procès de Ravaillac.

Ce dernier, reconstitué par M. Émile Moreau avec un sens historique très juste et une rare puissance dramatique, forme un spectacle des plus émouvants. Peut-être la mise en scène y est-elle pour quelque chose. La salle donne l'impression d'un vaste sou-

terrain ; on éprouve un peu de cet effroi instinctif dont on est saisi quand on descend dans un musée d'horreurs, (connaissez-vous le sous-sol du musée Grévin?) un peu aussi de cette inquiétude physique que donne partout l'appareil de la justice criminelle, quand on sent que c'est bien de mort qu'il s'agit, de couteau et de mort publique sur l'échafaud, — d'assassinat et d'exécution ; — ici et là, de sang, de chair coupée et meurtrie...

Mais le drame de M. Émile Moreau vaut encore par tout autre chose que par cet intérêt brutal qu'excitent inévitablement les histoires de crimes et les « causes célèbres ». Le Ravaillac qu'il nous montre me paraît être un admirable type de fanatique, autrement vivant et vrai que le Paolo de Casimir Delavigne et le Torquemada de Victor Hugo, ces deux frères inattendus.

Ce drame, qui n'est qu'une série d'interrogatoires, est fort habilement conduit. Dès le début, nous sentons que la mort du roi est tout enveloppée de mystère ; que la main qui l'a frappé, beaucoup d'autres mains peut-être la poussaient, invisibles, et que Ravaillac a eu, tout au moins, des complices de désir. Ces complices muets, ce sont eux que le président de Harlay veut atteindre et démasquer. Il interroge d'abord le duc d'Épernon, dont la conduite n'a pas été nette dans toute cette affaire, car il n'a pas vu frapper le roi bien qu'il fût auprès de lui dans le carrosse, et ensuite il n'a rien fait pour arracher

Ravaillac aux mains de la foule, comme s'il avait quelque intérêt à la mort immédiate de l'assassin... Sans doute le duc n'a pas de peine à se défendre contre des accusations si vagues ; mais pourtant un doute subsiste sur son rôle. Et le président soupçonne d'autres personnes encore, et toute la Compagnie de Jésus, de complicité silencieuse.

Là-dessus, on introduit l'accusé. Il commence par se mettre à genoux, par faire le signe de la croix et par réciter une prière. Il déclare avoir tué le roi en haine de l'hérésie, parce que le roi était resté huguenot de cœur et qu'il s'alliait aux huguenots étrangers. Au reste, Dieu lui-même lui a commandé de frapper.

Et il raconte sa vie, ses malheurs, la prison qu'il a faite pour un crime qu'il n'avait point commis, et les visions que Dieu lui a envoyées, et comment il a conçu, tout seul, l'idée du meurtre. Dans tout cela, un mélange de sentiments singulier : une ardeur mystique, une humilité de pauvre diable et de dévot, et en même temps l'orgueil d'un homme qui a des lumières spéciales et qui est dans la confidence de Dieu. Puis il dit ses hésitations ; comment, à Angoulême, il n'a pas osé faire ses pâques parce qu'il était tourmenté de pensées homicides sans être encore sûr de la bonté de son dessein. Il dit son départ pour Paris, et qu'un saint prêtre lui remit alors, comme un viatique, un sachet d'étoffe qui renfermait un

morceau de la vraie croix. Il dit le couteau acheté, ébréché dans une heure de doute, raiguisé sur une borne après une vision réconfortante ; son arrivée à Paris et ses séjours dans deux ou trois couvents dont on l'a expulsé parce qu'on le trouvait bizarre... Mais il persiste à affirmer qu'il n'a pas eu de complices et qu'il n'a jamais parlé à personne de ses projets.

Ici, un revirement d'une grande beauté. Menacé des plus affreux supplices, Ravaillac a répondu qu'il supporterait tout sans un cri, pourvu qu'on lui remît la relique qui lui a été donnée par le prêtre d'Angoulême. Or, le président de Harlay lui fait savoir que ce sachet, qu'il portait avec tant de confiance et de vénération, a été ouvert en présence de plusieurs évêques, et qu'on n'y a trouvé, au lieu d'un fragment de la croix, qu'un sou de France, à l'effigie du roi Henri IV. Une rage affreuse s'empare de l'illuminé. Ainsi, on l'a trompé ! on s'est moqué de lui ! Mais, si le sachet ne contenait point de relique de la sainte croix, ce n'est donc plus la volonté de Dieu qui l'a poussé ? Ce n'est donc plus à Dieu qu'il a obéi ?... (Ravaillac était, comme vous savez, « solliciteur de procès » et très habile, nous dit-on, dans son métier. On peut saisir ici, dans sa façon de raisonner, les habitudes d'esprit qu'entraîne souvent chez les hommes de loi l'exercice de leur profession. Ravaillac est évidemment très *formaliste*, attaché uniquement aux objets matériels du culte et à la

lettre des dogmes.) — Donc, cette fourberie du saint prêtre le dégage. Il revient sur ses premières déclarations et se met à dénoncer tout le monde avec fureur. Oui, bien des gens savaient ce qu'il venait faire à Paris : M^me d'Entragues le savait ; les Pères jésuites le savaient. Seule, M^lle d'Escomans (une « pécheresse », mais très bonne, à qui M^me d'Entragues l'avait recommandé), ne le savait pas. Très intéressant, dans cette âme sombre de fanatique scrupuleux, ce sentiment presque tendre, le seul, pour une femme, et pour une femme de mauvaise vie.

On introduit le Père d'Aubigny. Le jésuite nie avec fermeté ; et ce dont on l'accuse est, en effet, indémontrable. Ravaillac le comprend, il sent qu'il n'y a rien à faire, que tous ces gens-là sont plus forts que lui. Ou plutôt (et je préférerais, pour moi, cette interprétation), après le premier moment de rage involontaire contre ceux qui se sont joués de lui, peut-être conçoit-il tout à coup qu'ils ont raison, qu'ils ne peuvent pas, qu'ils ne doivent pas se trahir ; que les dénoncer, c'est nuire à la cause même qu'il a voulu servir ; qu'il doit entrer dans leur jeu, puisque eux et lui sont les gardiens et les vengeurs de la même foi ; qu'il doit donc se sacrifier tout seul et en silence. Et alors, comme dompté par la parole du bon Père, — par cette parole onctueuse qui semble le bénir en lui disant « je ne te connais point » et en le poussant vers la mort, — il tombe à

genoux, il confesse qu'il a menti, il demande pardon à Dieu de son mensonge, et il déclare de nouveau, avec plus de solennité, qu'il a formé seul le dessein de tuer le roi et qu'il ne s'en est ouvert à personne...

Sur quoi le président : « Est-ce maintenant que vous dites la vérité? ou est-ce tout à l'heure que vous l'avez dite? On va vous questionner pour le savoir. » Et l'on emmène Ravaillac dans la chambre de torture.

Cette sortie, très simple, est d'un grand effet. Peut-être est-ce angoisse de la chair plus qu'émotion d'art ; mais, pendant toute la scène qui suit, on songe que derrière cette porte fermée un homme est couché sur un chevalet, les jambes et les bras allongés et distendus par des cordes et des poulies, et que d'autres hommes, dont c'est le métier, s'appliquent à lui broyer la chair et les os, à le faire souffrir jusqu'au hurlement et jusqu'à la pâmoison, — par l'ordre d'un magistrat qui a une âme, qui a été baptisé, qui est honnête homme et qui a même des vertus... Je vous l'ai déjà dit à propos de *la Tosca*, avec ma naïveté habituelle, l'idée de la souffrance physique volontairement infligée m'est tout à fait intolérable; cela n'entre pas dans mon esprit. Quand je pense qu'il n'y a guère plus de cent ans, la torture était encore en usage chez nous; qu'on rouait encore en place de Grève; que là, en plein jour, la foule s'assemblait autour d'un malheureux (une brute, peut-être ; qu'importe,) pour lui voir casser

les quatre membres à coups de barre de fer, et que nos grands-pères ont pu encore assister à cela, et que nous en sommes si proches... je ne comprends plus, je balbutie, je deviens imbécile. Que si le misérable qu'on torture a lui-même torturé autrui, cela fait donc deux crimes, deux épouvantables choses au lieu d'une. La mort, oui! je dirais presque : la mort tant qu'on veut! Car la mort préserve la communauté humaine avec un *minimum* de souffrance pour le condamné. Ce n'est pas la mort qui est un mal, un désordre dans le monde, (que deviendrions-nous, Seigneur! si nous étions immortels?) ce n'est pas la mort qui est abominable, c'est la souffrance physique... J'ose à peine le dire; à partir du moment où Ravaillac a été conduit dans la chambre d'à côté, j'avais si grand'peur qu'il ne devînt pour moi le « personnage sympathique », qu'il ne me suffisait plus de songer que cet homme avait tué (car mourir n'est rien en soi) : j'avais besoin de me rappeler en outre que le pauvre homme ainsi « questionné » eût été fort capable d'interroger les hérétiques de la même manière... Et malgré tout j'avais la lâcheté de ne le plus haïr...

> Je pleure, hélas! sur ce bon régicide
> Si méchamment traité par feu Harlay.

Or, tandis qu'on lui enfonce les coins, Mlle d'Escomans, — qui est depuis des mois à la Bastille, — est amenée devant le tribunal... C'est une bonne

fille, toute simple, et qui aimait le roi. Elle ignore le crime. Lorsqu'elle l'apprend, elle s'écrie : « Ah! je l'avais bien dit! » et elle se met à parler, à parler, à dire tout ce qu'elle sait, à débonder son cœur. Oui, bien que Ravaillac ne lui eût rien confié de précis, elle avait deviné sa pensée, et elle a tout fait pour que le roi fût prévenu. Elle a fait avertir la reine par le valet de son chirurgien et a sollicité d'elle une audience; mais, dès le lendemain, elle a été arrêtée et mise au secret... Le vieux président fait taire l'imprudente; il lui affirme qu'elle s'est trompée. « Messieurs, dit-il (ou à peu près), tout ce que raconte cette femme est nul et non avenu ; car nous ne devons pas poursuivre la vengeance du roi plus loin qu'il n'eût fait lui-même, s'il eût survécu. » La pauvre fille, qui a cru qu'il fallait dire la vérité, n'y comprend rien du tout. On va la reconduire dans ses oubliettes, et il est évident qu'elle y restera. On sent qu'elle est perdue. Cette humble créature, cette pauvre petite chose broyée en passant par cette grande machine, la raison d'État, vite et sans bruit, derrière la robe rouge du vieux président à l'âme romaine, voilà une scène tragique au plus haut degré, et pas banale du tout.

Ravaillac reparaît, soutenu par des valets de bourreau, la jambe enveloppée de linges sanglants. Un greffier lit le procès-verbal de la « question » ; ce que l'accusé a dit quand on a enfoncé le premier coin ; son hurlement au second coin ;

son évanouissement au troisième, etc... Tout cela très détaillé, très exact, d'une irréprochable précision. L'accusé persiste à nier qu'il ait eu des complices. Le président tente en vain un dernier effort pour lui arracher des aveux. Seulement le misérable, qui auparavant se glorifiait de son crime, reconnaît maintenant qu'il est un grand coupable, et se frappe la poitrine avec humilité. Est-ce la souffrance physique qui a amené chez lui ce revirement ? Je n'en ai pas bien saisi les raisons. Le président rouge lui lit sa sentence, lui annonce qu'il aura d'abord le poing coupé, puis qu'on le tenaillera aux jambes, aux bras et aux mamelles, puis qu'on versera sur les plaies de l'huile bouillante et du plomb fondu, puis qu'il sera tiré à quatre chevaux. Il n'a même pas un frisson. Est-ce courage surhumain ? Ou bien est-ce que l'excès de la douleur a fait de lui une chose inerte, un haillon de chair qui s'abandonne ? Pourtant il dit qu'il espère que Dieu lui sera en aide, et il se recommande aux prières des assistants.

Tel est ce drame. — Je n'ai pas sous la main les livres qui me permettraient de voir dans quelle mesure M. Émile Moreau a transformé les documents historiques du procès de Ravaillac, ni ce qu'il y a ajouté. Mais je le répète, le spectacle est plus qu'émouvant : il vous serre à la gorge, vous secoue et vous tord. Allez voir cela si vous aimez les sensations violentes. Ce que Émile Moreau a laissé d'obscurité

çà et là, dans les sentiments ou dans les pensées du mystique assassin, ajoute encore à l'effet de terreur. M. Lacressonnière joue avec une belle ampleur le rôle du président de Harlay, et j'ai envie de dire que M. Mévisto est tout bonnement admirable dans celui de Ravaillac. En même temps qu'il rendait avec puissance l'aspect sinistre et douloureux du personnage, il a su faire sentir la piété farouche, la sombre flamme intérieure dont le pauvre visionnaire est dévoré, il a eu comme qui dirait des accents d'une affreuse douceur...

LA RENTRÉE DE M. COQUELIN

A LA COMÉDIE FRANÇAISE

21 octobre 1889.

Tant que la question n'a pas été résolue, je n'ai point voulu intervenir dans le débat, par naturelle placidité d'humeur, et aussi (ne sachant pas au juste ce qui se machinait dans l'ombre) par crainte de dire quelque sottise. Maintenant que tout est arrangé, et que cet arrangement a été rendu public, il m'est permis de dire mon mot, et ce m'est une grande joie de penser que ce mot sera agréable à tout le monde. Car, en vérité, je n'ai qu'à féliciter M. Claretie de son adresse, MM. les sociétaires de leur silence, et M. Coquelin de son extraordinaire bonheur.

Peut-être me direz-vous que tout cela vous est égal ; qu'on a assez parlé, depuis quinze jours, des

petites affaires de ce que Voltaire appelait le tripot comique, et que nous renouvelons, pâles décadents que nous sommes, les querelles byzantines touchant les cochers verts et les cochers bleus. De bons chroniqueurs ont écrit de nombreux articles où ils commençaient régulièrement par se plaindre de la place tout à fait démesurée que les comédiens usurpent dans nos préoccupations. Et tandis qu'ils le déploraient avec une piquante ironie jointe à une extrême élévation de sentiments, ils écrivaient eux-mêmes trois cents lignes de plus sur les comédiens...

Je fais comme eux, mais je ne m'en excuse point. Il est inévitable que, dans ce petit royaume des joies artificielles que l'on nomme Paris, nous prenions un grand souci des gens qui nous amusent. Les comédiens tiennent beaucoup de place dans nos conversations et dans nos journaux parce qu'ils en tiennent beaucoup dans nos plaisirs. Ce qui vient de se passer, ce n'est qu'une tempête dans le verre d'eau de Scribe ; mais songez que c'est le verre d'eau où la bourgeoise parisienne vient s'abreuver et puiser d'inoffensives illusions tous les soirs.

Il y a une autre raison pour que je vous entretienne de l'incident Coquelin. Cette raison est grossière, mais forte. Depuis longtemps les théâtres, à qui l'Exposition permet de vivre et même de faire fortune avec des reprises, ne nous donnent plus aucune nouveauté. J'en ai profité pour tenter des excursions

à travers les théâtres étrangers et pour étudier avec vous quelques drames russes ou norvégiens, de délicieuses pièces « mal faites » sincères et pleines de choses, et qui nous reposaient un peu de l'éternelle habileté française et du sempiternel esprit parisien ; bref, des pièces aussi différentes que possible des chefs-d'œuvre de M. Pailleron. Mais j'ai peur que, frivoles comme vous êtes, vous ne soyez un peu fatigués de cette littérature boréale. Reste donc l'incident Coquelin. Je vais faire mon possible pour m'y intéresser, puisqu'il faut que chaque semaine je m'intéresse à quelque chose, juste assez pour en tirer douze grandes pages d'écriture. Pas une de plus, pas une de moins.

Et voilà qui me fait rentrer en moi-même et me rend plus bienveillant à ces pauvres amuseurs dont il faut, par métier, que je vous entretienne. Ce qui fait que, tout en les aimant, hélas ! au point de ne pouvoir nous passer d'eux, nous affectons parfois de les traiter légèrement, c'est que nous estimons que ce n'est pas, au fond, une profession bien reluisante, de faire des grimaces devant ses contemporains à heure fixe et même quand on n'en a pas la moindre envie. (Et il est certain qu'il est infiniment plus beau et plus digne d'un homme d'être soldat ou agriculteur.) Mais moi-même, que fais-je ici, je vous prie ? Ne faut-il pas que, même lorsque je n'ai rien à dire et que je ne pense rien, — mais là rien du tout, — je fasse effort pour penser, ou que je fasse semblant

de penser, ce qui est pire encore ? Ne faut-il pas que, tel jour de la semaine, de telle heure à telle heure, quelquefois au moment même où je suis triste et malade, où je sens le plus mon impuissance et la vanité de toutes choses, je m'évertue à faire naître en moi des sentiments et des impressions que je n'ai pas naturellement, que je n'aurais jamais eus si on me laissait tranquille ? Cet artifice et ce jeu ne sont-ils pas, au bout du compte, analogues à ceux des comédiens ; et n'est-ce pas là une grande misère ? J'admire certains chroniqueurs de feuilles spécialement « littéraires ». Leur assurance, leurs airs cravacheurs, l'insolente sérénité de leur ignorance me sont un étonnement toujours nouveau. Mais ce qui surtout me confond, c'est que l'on sent à chaque instant qu'ils crèvent de satisfaction d'être des journalistes, c'est-à-dire des hommes qui fournissent à la minute, en gros ou en détail, la marchandise qu'on est le moins sûr d'avoir sous la main, à savoir des pensées et des jugements, et qui, par suite, sont condamnés fatalement à l'insincérité, à la sophistication intellectuelle. Il n'y a pourtant pas là de quoi être si fier !

Il m'est arrivé d'être dur pour les comédiens, ou du moins de mêler une pitié sournoise et un peu d'ironie aux éloges dont je les comblais. J'avais l'air, en les louant et en les admirant, de les reléguer hors de la société des hommes libres, comme si je sentais grouiller en moi, à leur sujet, des préjugés

romains, féodaux et chrétiens. Je me demande vraiment (puisque je suis en veine de sincérité pénitente et puisque je sens aujourd'hui en moi un peu de cette fureur d'humilité qui saisit parfois les saints moines ou même les laïques adonnés à la vie intérieure), je me demande s'il n'y avait point par hasard, dans mes malveillances secrètes, quelque chose comme une jalousie de métier, un sentiment d'envie à l'endroit de concurrents redoutables qui mènent plus grand bruit que nous autres, qui connaissent des applaudissements plus proches et plus enivrants, et qui pourtant ont moins de peine que nous : car, ce avec quoi ils jouent la comédie, c'est leur corps, c'est leur nez, c'est leur voix, et ils sont à peu près sûrs, n'est-ce pas? d'avoir toujours cela avec eux et de le retrouver quand ils en ont besoin; au lieu que, donnant au public la comédie de nos idées, nous ne savons jamais une minute d'avance celles qui sortiront de nous, ni même s'il en sortira.

C'est donc dans un sentiment de sérieuse sympathie et de mortification sincère que je vous parlerai de la rentrée au Théâtre-Français d'un des plus éminents comédiens de notre temps. Assurément cet incident est négligeable si l'on se place, comme dit l'autre, au point de vue de Sirius. Mais, si l'on s'y plaçait toujours, il n'y aurait plus qu'à se croiser les bras et à considérer l'écoulement des phénomènes. Notre sort est d'avoir, sur ces événements

d'un jour, des opinions éphémères, et nous vivons de choses fugitives.

Arrivons-y, à cet incident Coquelin.

M. Got est un comédien admirable. Je ne puis vous dire combien je goûte sa diction saccadée, ses coups d'épaules, ses gestes familiers, rapides et amples. Il donne à tous ses rôles une intensité de vie extraordinaire, il est la vérité même. Il a le jeu profond : j'entends par là que sa diction et sa mimique éveillent toujours l'idée d'un dessous moral, traduisent le personnage dans sa complexité cachée, avec son caractère, ses hérédités, son éducation, sa fonction sociale, etc. Il a des brusqueries de ton et de geste, pareilles à des détentes de ressort, qui sont comme la révélation subite et involontaire d'un personnage tout entier. Laborieux et curieux, d'une fantaisie un peu morose dans les rôles de genre, il a réalisé sur les planches, avec une puissance qui ne sera pas surpassée, le type le plus considérable de notre siècle et celui qui présente sans doute le plus grand intérêt historique, le type de l'homme d'argent et du bourgeois : Mercadet, Poirier, maître Guérin.

On ne saurait trop louer l'expressive sobriété et la force tout intime du jeu de M. Worms. Son lot, à lui, c'est la passion contenue, douloureuse, torturée de doutes, sans illusions, sans éclats extérieurs. Il est l'amoureux d'aujourd'hui, l'amoureux de quarante ans. Et toutes les fois que ses rôles lui en ont

fourni l'occasion, il a su exprimer aussi, de façon singulièrement pénétrante, les plus distingués sentiments de l'homme moderne, tristesse, amour du vrai, ironie, stoïcisme railleur ou pessimisme viril...

Comme M. Got est le bourgeois et M. Worms l'amoureux moderne, M. Febvre est éminemment (à le prendre dans ses meilleurs rôles), « le monsieur d'aujourd'hui », l'homme de boulevard ou de cercle, le mari de Francillon ou le baron Desforges, suivant l'âge. Son jeu froid, net, élégant, simple, détaché, dédaigneux, ennuyé, presque sans voix, presque sans gestes, est une merveille de justesse et d'adresse; et je n'en sais pas qui porte mieux la marque de l'heure présente.

M^{lle} Reichenberg a la plus pure voix de cristal qu'il m'ait été donné d'entendre. Elle est « la perfection même ». Cette formule ici n'est point ironique (comme lorsqu'on l'applique à certains artistes et spécialement à un peintre trop connu), mais elle convient exactement à M^{lle} Reichenberg. M^{lle} Reichenberg décourage la critique par l'embarras de trouver des épithètes qui expriment sans banalité ce qu'il y a d'accompli et d'irréprochable dans son talent. Notez qu'elle est, d'ailleurs, si absolument naturelle qu'on dirait qu'elle improvise les rôles qu'elle joue; et en même temps elle a « le style ». (Vous me direz : qu'est-ce que le style? Je vous répondrai un autre jour.) M^{lle} Reichenberg

est, quand elle veut, l'ingénue classique, l'ingénue redoutable de Molière ; elle est aussi, quand elle daigne, l'ingénue bêlante, sautillante et « zentille » du répertoire inférieur, et elle est, quand il lui plaît, la jeune fille d'aujourd'hui, celle qui n'est qu'à demi ignorante, celle qui a des presciences et des hardiesses et qui est capable, sous son masque d'innocence uni comme une glace, de grands courages et de grandes douleurs...

Après la jeune fille, la jeune femme ; et après la voix de cristal, la voix d'argent. M^{lle} Bartet... comment la louer, celle-là ? Je ne vois pas pourquoi je vous cacherais que nulle comédienne ou tragédienne de ce temps-ci, pas même la grande à laquelle vous pensez, ne me paraît au-dessus de M^{lle} Bartet. Elle n'est qu'intelligence, grâce, finesse, charme discret et caressant. Mieux qu'aucune autre elle sait mettre, dans un mouvement de tête ou dans une inflexion de voix, tout un monde de sentiments et de pensées. Pas de jeu plus nuancé, plus délicatement expressif, ni par des moyens plus simples. Elle excelle à traduire l'âme des femmes de trente ans, surtout des passionnées pudiques, et à traduire ou à laisser deviner, à travers la gêne des convenances mondaines, avec la modestie la plus touchante et la plus antiromantique, les souffrances, et tour à tour les défaillances et les révoltes des nobles cœurs meurtris... Et rien n'est meilleur à voir que sa petite tête aquiline, jolie et fière, qui

est celle d'une Marie-Antoinette affinée ; et rien ne vaut la caresse argentine et grave de sa voix. J'y reviens, car, depuis que j'ai commencé d'écrire ce paragraphe, j'ai dans l'oreille le son de cette voix, et ces notes si douces et si pleines, qui semblent venir du fond mystérieux d'une âme...

Je pourrais continuer cette énumération. Je l'arrête volontairement trop tôt, parce que, si je la poursuivais, je serais tenté de l'arrêter trop tard.. Jamais, assurément, la comédie moderne ne sera mieux jouée que par les cinq dont j'ai voulu vous rappeler les mérites.

Pour la tragédie, il y a M. Mounet-Sully. Lui seul, et c'est assez. Il est beau, il est candide, il est ardent et convaincu, il a l'enthousiasme sacré. Sa voix, aux ondulations larges, est de bronze ou de métal de Corinthe. Il possède le secret des attitudes harmonieuses, de celles qui font songer à la statuaire antique. Avec cela, il a des fougues et des audaces singulières, des recherches inattendues de vérité farouche, des bonds, des rugissements et, d'autres fois, des vagissements enfantins, de bizarres imaginations, souvent folles, presque toujours intéressantes, — comme un homme qui, se sachant assis sur le trépied d'Apollon, ne doute de rien et se croit tout permis. Mais qu'importe ? Il sait donner je ne sais comment, par son jeu effréné et toujours noble, aux passions qu'il traduit des dimensions surnaturelles. Il a le tempérament héroïque. Il a enfoncé

dans nos mémoires, lorsqu'il a joué Œdipe et Hamlet, deux images si grandes qu'elles semblaient les propres images, l'une de la Douleur et l'autre de l'Inquiétude humaine.

… Il n'existe point de balance de précision pour peser ces choses. Mais je crois que je ne ferai point tort à M. Coquelin en disant qu'il n'est supérieur à aucun des six que j'ai nommés. Je crois, en revanche, que ces six n'auront pas sujet de m'en vouloir si j'affirme que M. Coquelin n'est inférieur, dans son genre, à aucun d'eux. Il est incomparable dans le répertoire de Molière. Il a la gaîté, qui est une si belle chose et si précieuse. Il a une diction qui fait plaisir par sa seule netteté (cette netteté qui est le « vernis des maîtres », comme dit Vauvenargues, et cela peut s'appliquer aux acteurs aussi bien qu'aux écrivains). Il a le nez amusant et les babines divertissantes. Il a une des voix les plus généreusement timbrées et les mieux claironnantes des temps modernes. Enfin, il a dans le comique une sorte d'emportement et de lyrisme à quoi rien ne saurait résister. Je l'ai appelé une fois le Rubens des comédiens, et je ne m'en dédis pas. Ajoutez que nul, à la Comédie, si l'on excepte M. Mounet-Sully, n'exerce sur le gros public une action si puissante. Cela est un fait.

Partant de là, j'avais d'abord raisonné ainsi :

— Quelle qu'ait pu être sa conduite, du moment qu'il désire rentrer dans la Maison de Molière, il

faut lui en ouvrir les portes toutes grandes. Je comprends fort bien que ses anciens camarades rechignent. Ils ont pour cela de très bonnes raisons. Mais nous avons le décret de Moscou, cet excellent décret de Moscou, si souvent cité et si peu connu, si compliqué, et par suite si commode. Le principe républicain et le principe monarchique, comme l'a maintes fois expliqué Sarcey, s'y font ingénieusement équilibre, ou du moins en ont l'air. Ce fameux décret fait de la Comédie Française une république prudemment corrigée par le pouvoir absolu du ministre des beaux-arts. Il abandonne aux membres du comité de lecture le droit de recevoir ou de refuser les pièces, et ils en usent à tort et à travers (absolument, du reste, comme ferait le directeur s'il était seul à les juger). En outre, cet astucieux décret permet aux sociétaires de s'amuser entre eux à un tas de petits scrutins et de petites cérémonies intimes. Mais, dans toutes les circonstances où les comédiens et l'État ne sont pas d'accord, c'est à l'État qu'il laisse le dernier mot. Voilà, comme vous voyez, une république dûment protégée contre elle-même ! Cela est, d'ailleurs, tout à fait nécessaire, et c'est à ce régime que nous devons notamment, à ce qu'il paraît, la conservation de la tragédie...

(C'est égal, voilà deux coups de force du ministre en bien peu de temps : le premier, pour imposer Mlle Dudlay ; le second, — ironie du sort ! — pour imposer M. Coquelin, lequel était justement parti

afin de protester contre la réintégration violente de la belle et zézayante tragédienne. Si j'étais sociétaire, je commencerais à trouver que, depuis quelques années, le principe monarchique l'emporte décidément, dans le tripot, sur le principe républicain.)

Mais je m'égare... Il était donc assez facile à M. Claretie de faire rentrer Coquelin. Seulement, il y fallait de la décision, de la discrétion et du mystère. Il fallait que l'affaire fût entièrement conclue avant d'être sue des sociétaires et annoncée au public... M. Claretie s'est tiré à son grand honneur de cette manœuvre délicate. Beaucoup en ont été surpris. Moi pas. J'ai toujours regardé M. Claretie comme un très habile homme.

Maintenant, quelles conditions fallait-il faire à M. Coquelin? Il fallait évidemment trouver un biais pour qu'il eût, en somme, les mêmes avantages et les mêmes appointements que jadis, et pour que sa situation fût sensiblement égale à celle des sociétaires à part entière.

Égale, mais non supérieure. Et c'est pourquoi les six mois de congé m'avaient d'abord indigné comme une injustice flagrante, comme une prime accordée à l'indocilité et au caprice. Et cela me paraissait un procédé des plus blessants et des plus décourageants pour les honnêtes sociétaires restés fidèles (et plusieurs y ont du mérite) à la Maison de Molière.

Puis, j'ai réfléchi. Il faut voir les choses comme elles sont. M. Coquelin n'a sans doute pas plus de

talent que quelques-uns de ses camarades. Mais il a plus de gloire, cela est certain, et il a, à un bien plus haut degré qu'eux, un talent d'exportation. Le son même de sa voix a comme une puissance d'expansion et de propagande. Il a créé à Buenos-Ayres un théâtre français avec lequel il a des engagements. Sa campagne dans l'Amérique du Sud a été réellement bonne pour nous, bonne pour notre littérature. J'ai eu là-dessus des détails qui plaident fort en faveur de l'éminent comédien, et que je vous conterai peut-être...

Donc, je me rends, et je crois bien qu'à la première occasion j'aurai encore la faiblesse de l'applaudir.

TABLE DES MATIÈRES

IBSEN.

Pages.

THÉATRE CHOISI D'IBSEN : *les Revenants; la Maison de poupée*, traduction de M. Prozor, préface de M. Edouard Rod. 1

TÉATRE D'IBSEN (suite) : *la Maison de poupée*, drame en trois actes, en prose. 27

OSTROWSKY.

Chefs-d'œuvre dramatiques de A. N. Ostrowsky, traduits du russe par E. Durand-Gréville. *Chacun à sa place*. . . 55

PISEMSKY.

THÉATRE CHOISI DE A.-F. PISEMSKY, traduit du russe par M. Victor Derély : *Baal*, drame en quatre actes. . . . 69

CHRISTOPHE MARLOWE.

THÉATRE DE CHRISTOPHE MARLOWE, traduction de Félix Rabbe, avec une préface par Jean Richepin. 83

PIERRE CORNEILLE.

ODÉON : *Théodore, vierge et martyre*, tragédie en cinq actes, de Pierre Corneille. 97

FLORIAN.

Pages.

Vieux théatre (Salle de la Scala) : *Les Deux Billets,* comédie en un acte, de Florian. 113

ÉMILE AUGIER.

Le Théatre d'Émile Augier. 127

ALEXANDRE DUMAS FILS.

Les Danicheff. 135
Comédie française : Reprise du *Demi-Monde,* comédie en cinq actes, de M. Alexandre Dumas fils. 149
Comédie française : reprise de *l'Étrangère,* comédie en cinq actes, de M. Alexandre Dumas fils. 161

DUMAS FILS ET FOULD.

Vaudeville : *la Comtesse Romani,* pièce en trois actes, de Gustave de Jalin (reprise). 177

MEILHAC ET HALÉVY.

Variétés : reprise de *la Vie parisienne,* opérette en quatre actes, de MM. Henri Meilhac et Ludovic Halévy, musique de Jacques Offenbach 189

EUGÈNE MANUEL.

Comédie française : reprise des *Ouvriers,* drame en un acte, en vers, de M. Eugène Manuel. 197

ÉDOUARD GRENIER.

Théatre inédit, de M. Edouard Grenier. 211

JULES BARBIER.

Pages.

Porte-Saint-Martin : *Jeanne d'Arc*, drame-légende en vers, en cinq actes et six tableaux, de M. Jules Barbier, chœurs et musique de scène de M. Charles Gounod (reprise) 223

HENRI DE BORNIER.

Comédie Française : Reprise de *la Fille de Roland*, drame en quatre actes, en vers, de M. Henri de Bornier. 231

AMBROISE JANVIER.

Vaudeville : *Les Respectables*, comédie en trois actes, de M. Ambroise Janvier. — Variétés : *Paris-Exposition*, revue en trois actes et sept tableaux, de MM. Blondeau et Montréal 245

LACOUR ET DECOURCELLES.

Vaudeville : *Mensonges*, comédie en quatre actes, tirée du roman de M. Paul Bourget par MM. Léopold Lacour et Pierre Decourcelles 257

MAURICE BOUCHOR.

Petit Théatre (Théatre des Marionnettes) : La *Tempête*, comédie de W. Shakespeare, traduite par M. Maurice Bouchor, musique de M. Ernest Chausson. 263

GEORGES ANCEY.

Théatre-Libre : *l'Ecole des Veufs*, comédie en cinq actes, de M. Georges Ancey. — Odéon : Conférence de M. Ferdinand Brunetière sur Regnard 273

STANISLAS RZEWUSKI.

Pages.

THÉATRE-LIBRE : *Le Comte Witold*, pièce en trois actes, de M. Stanislas Rzewuski. 287

CATULLE MENDÈS.

THÉATRE-LIBRE : *La Reine Fiammette*, drame en six actes, en vers, de M. Catulle Mendès. 299

HENRY CÉARD.

THÉATRE-LIBRE : *Les Résignés*, pièce en trois actes, de M. Henry Céard 311

PORTO-RICHE ET L. HENNIQUE.

THÉATRE-LIBRE : *La Chance de Françoise*, comédie en un acte, de M. Georges de Porto-Riche ; *la Mort du duc d'Enghien*, trois tableaux, de M. Léon Hennique. . 323

NOUVEAU-CIRQUE.

NOUVEAU-CIRQUE : *Paris au galop*, revue équestre, par MM. Surtac et Allévy. 337

LE CHAT-NOIR.

THÉATRE DU CHAT-NOIR : *la Marche à l'Etoile*, mystère en un acte et dix tableaux, paroles et musique de Georges Fragerolle, dessins de Henri Rivière. . . . 347

ANATOLE FRANCE.

THÉATRE D'APPLICATION. — Conférence de M. Anatole France sur le théâtre de Hroswitha 355

THÉATRE D'APPLICATION.

Théatre d'Application : *Cinq Poètes* 369

THÉATRE DE LA TOUR DE NESLE. 373

LA RENTRÉE DE M. COQUELIN
A LA COMÉDIE FRANÇAISE. 385

FIN DE LA TABLE DES MATIÈRES.

Poitiers. — Société Française d'Imprimerie et de Librairie.

www.ingramcontent.com/pod-product-compliance
Lightning Source LLC
Chambersburg PA
CBHW051355220526
45469CB00001B/254